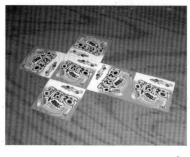

图7-37 调整盒子在第0帧的位置

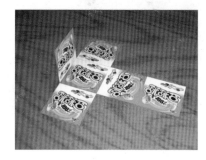

图7-38 在第21帧调整长方体面的位置

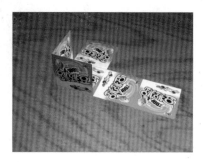

图7-39 调整……在第41帧的位置

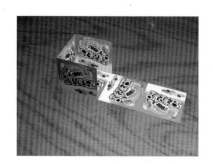

图7-40 调整第61帧长方体面的位置

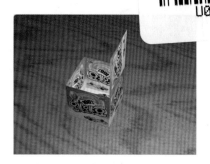

图7-41 在第81帧调整盒子的位置

图7-42 在第100帧调整长方体面的位置

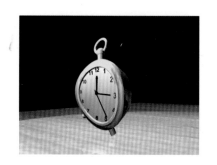

图7-62 钟表在第20帧的动画效果

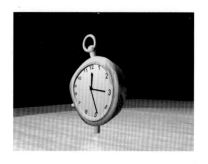

图7-64 钟表在第40帧的动画效果

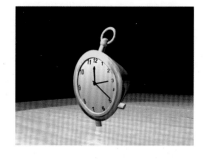

图7-66 钟表在第60帧的动画效果

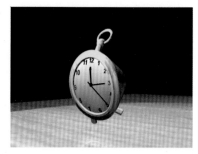

图7-68 钟表在第80帧的动画效果

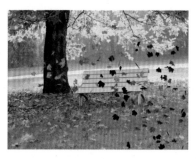

图8-83 落叶在第0帧的效果

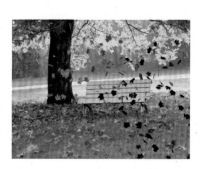

图8-84 落叶在第30帧的效果

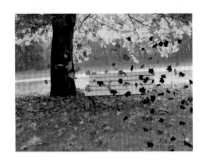

图8-85 落叶在第60帧的效果

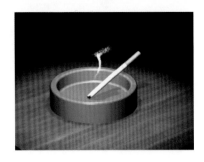

图8-110 烟灰在第60帧的效果

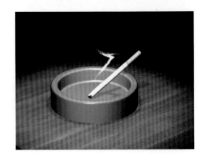

图8-111 烟灰在第115帧的效果

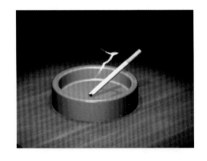

图8-112 烟灰在第140帧的效果

图9-69 火箭在场景中的主要动画效果

图9-69 火箭在场景中的主要动画效果

图9-69 火箭在场景中的主要动画效果

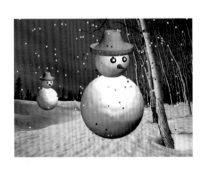

图9-92 场景在第0帧的效果

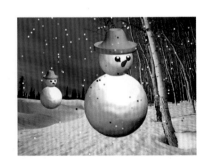

图9-93 场景在第100帧的效果

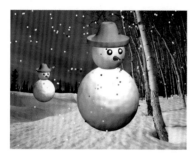

图9-94 场景在第200帧的效果

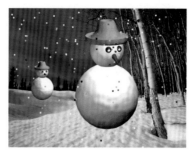

图9-95 场景在第300帧的效果

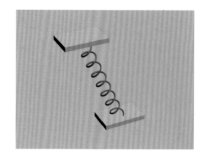

图10-32 弹簧运动完成后效果

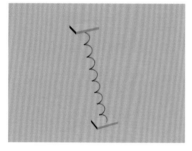

图10-32 弹簧运动完成后效果

图10-49 绳子在第30帧的动画效果

图10-50 绳子在第60帧的动画效果

图10-51 绳子在第80帧的动画效果 图10-52 绳子在第100帧的动画效果

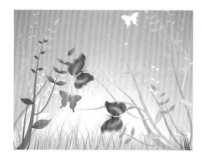

图11-24 蝴蝶在第10帧效果

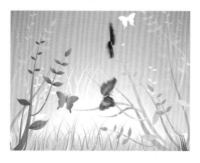

图11-25 蝴蝶在第25帧效果

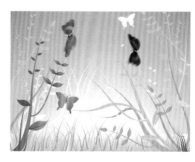

图11-26 蝴蝶在第50帧效果

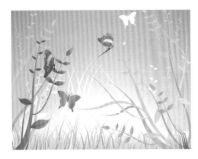

图11-27　蝴蝶在第64帧效果

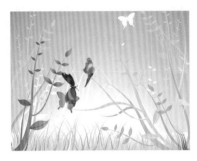

图11-28　蝴蝶在第78帧效果

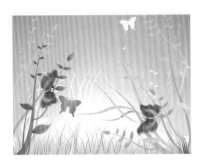

图11-29　蝴蝶在第100帧效果

图12-46　文字动画完成效果

图12-46　文字动画完成效果

图12-46　文字动画完成效果

图13-45 药品广告完成后效果

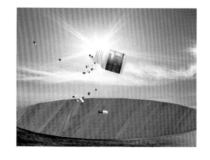 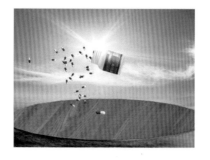 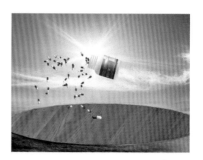

图13-45 药品广告完成后效果

 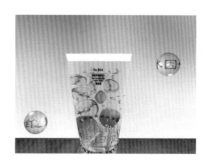 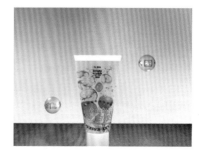

图13-97 化妆品广告动画效果

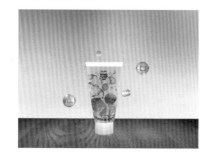 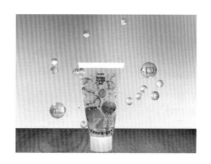

图13-97 化妆品广告动画效果

图14-40　标志动画效果

图14-40　标志动画效果

图14-110　牙膏片头动画效果

图14-110　牙膏片头动画效果

第7章 练一练之摩天轮旋转效果

第8章 练一练之喷泉喷射效果

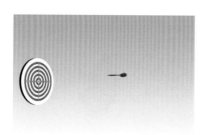
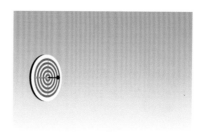

第9章 练一练之打靶动画效果

第10章 练一练之解开绳索动画效果

第11章 练一练之完成鸽子飞舞动画效果

第12章 练一练之完成的文字运动效果

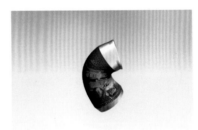
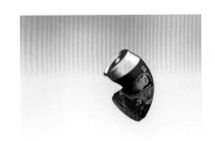

第13章 练一练之完成饮料瓶动画效果

第14章 练一练之完成片头文字运动动画

中国高职院校计算机教育课程体系规划教材

丛书主编：谭浩强

三维动画实用技术

高文胜　编著

中国铁道出版社

CHINA RAILWAY PUBLISHING HOUSE

内 容 简 介

本教材是"中国高职院校计算机教育课程体系规划教材"之一。本书以 Maya 基础建模和 3ds Max 动画设计为基础，采用案例化的形式，循序渐进地对 Maya 2008 软件进行了详细的介绍，同时也解释了 Maya 使用者在实践过程中遇到的问题，使其动画设计理论、软件操作及设计技巧有很大的提高。

全书知识点涉及面较广，对 Maya 2008 曲线、曲面建模、Polygon 建模、摄影机、灯光、材质及渲染器等内容进行了详细介绍，还对 3ds Max 2009 三维动画的相关知识进行了深入的阐述，并配有动物飞舞动画、文字特效动画、产品广告动画和广告片头动画等方面的动画实例，带领读者边学边练，具有很强的实用性和可操作性。

本书为教师教学提供包括案例实验、电子题库、教学大纲、教学计划、教学课件、实验指导、学生作品、彩色图片案例等资源服务。教师可以在 www.gaowensheng.com 网站上下载这些资源。

本书适合作为高职高专和成人高校相关课程的教材，也可作为计算机技术培训教材。

图书在版编目（CIP）数据

三维动画实用技术/高文胜编著. —北京：中国
铁道出版社，2010.3
中国高职院校计算机教育课程体系规划教材
ISBN 978-7-113-11130-4

Ⅰ.①三… Ⅱ.①高… Ⅲ.①三维－动画－设计－高
等学校：技术学校－教材 Ⅳ.①TP391.41

中国版本图书馆 CIP 数据核字（2010）第 034091 号

书　　名：三维动画实用技术
作　　者：高文胜　编著

策划编辑：秦绪好
责任编辑：翟玉峰　　　　　　　　　编辑部电话：(010) 63560056
编辑助理：李红英
封面设计：付　巍　　　　　　　　　封面制作：李　路
责任印制：李　佳

出版发行：中国铁道出版社（北京市宣武区右安门西街 8 号　　邮政编码：100054）
印　　刷：北京鑫正大印刷有限公司
版　　次：2010 年 4 月第 1 版　　　　2010 年 4 月第 1 次印刷
开　　本：787mm×1092mm　1/16　印张：19.5　插页：4　字数：474 千
印　　数：4 000 册
书　　号：ISBN 978-7-113-11130-4
定　　价：32.8 元

中国高职院校计算机教育课程体系规划教材

近年来，我国的高等职业教育发展迅速，高职学校的数量占全国高等院校数量的一半以上，高职学生的数量约占全国大学生数量的一半。高职教育已占了高等教育的半壁江山，成为高等教育中重要的组成部分。

大力发展高职教育是国民经济发展的迫切需要，是高等教育大众化的要求，是促进社会就业的有效措施，是国际上教育发展的趋势。

在数量迅速扩展的同时，必须切实提高高职教育的质量。高职教育的质量直接影响了全国高等教育的质量，如果高职教育的质量不高，就不能认为我国高等教育的质量是高的。

在研究高职计算机教育时，应当考虑以下几个问题：

（1）首先要明确高职计算机教育的定位。不能用办本科计算机教育的办法去办高职计算机教育。高职教育与本科教育不同。在培养目标、教学理念、课程体系、教学内容、教材建设、教学方法等各方面，高职教育都与本科教育有很大的不同。

高等职业教育本质上是一种更直接面向市场、服务产业、促进就业的教育，是高等教育体系中与经济社会发展联系最密切的部分。高职教育培养的人才的类型与一般高校不同。职业教育的任务是给予学生从事某种生产工作需要的知识和态度的教育，使学生具有一定的职业能力。培养学生的职业能力，是职业教育的首要任务。

有人只看到高职与本科在层次上的区别，以为高职与本科相比，区别主要表现为高职的教学要求低，因此只要降低程度就能符合教学要求，这是一种误解。这种看法使得一些人在进行高职教育时，未能跳出学科教育的框框。

高职教育要以市场需求为目标，以服务为宗旨，以就业为导向，以能力为本位。应当下大力气脱开学科教育的模式，创造出完全不同于传统教育的新的教育类型。

（2）学习内容不应以理论知识为主，而应以工作过程知识为主。理论教学要解决的问题是"是什么"和"为什么"，而职业教育要解决的问题是"怎么做"和"怎么做得更好"。

要构建以能力为本位的课程体系。高职教育中也需要有一定的理论教学，但不强调理论知识的系统性和完整性，而强调综合性和实用性。高职教材要体现实用性、科学性和易学性，高职教材也有系统性，但不是理论的系统性，而是应用角度的系统性。课程建设的指导原则"突出一个'用'字"。教学方法要以实践为中心，实行产、学、研相结合，学习与工作相结合。

（3）应该针对高职学生特点进行教学，采用新的教学三部曲，即"提出问题——解决问题——归纳分析"。提倡采用案例教学、项目教学、任务驱动等教学方法。

（4）在研究高职计算机教育时，不能孤立地只考虑一门课怎么上，而要考虑整个课程体系，考虑整个专业的解决方案。即通过两年或三年的计算机教育，学生应该掌握什么能力？达到什么水平？各门课之间要分工配合，互相衔接。

（5）全国高等院校计算机基础教育研究会于 2007 年发布了《中国高职院校计算机教育课程体系 2007》（China Vocational-computing Curricula 2007，简称 CVC 2007），这是我国第一个关于高职计算机教育的全面而系统的指导性文件，应当认真学习和大力推广。

（6）教材要百花齐放，推陈出新。中国幅员辽阔，各地区、各校情况差别很大，不可能用一个方案、一套教材一统天下。应当针对不同的需要，编写出不同特点的教材。教材应在教学实践中接受检验，不断完善。

根据上述的指导思想，我们组织编写了这套"中国高职院校计算机教育课程体系规划教材"。它有以下特点：

（1）本套丛书全面体现 CVC 2007 的思想和要求，按照职业岗位的培养目标设计课程体系。

（2）本套丛书既包括高职计算机专业的教材，也包括高职非计算机专业的教材。对 IT 类的一些专业，提供了参考性整体解决方案，即提供该专业需要学习的主要课程的教材。它们是前后衔接，互相配合的。各校教师在选用本丛书的教材时，建议不仅注意某一课程的教材，还要全面了解该专业的整个课程体系，尽量选用同一系列的配套教材，以利于教学。

（3）高职教育的重要特点是强化实践。应用能力是不能只靠在课堂听课获得的，必须通过大量的实践才能真正掌握。与传统的理论教材不同，本丛书中有的教材是供实践教学用的，教师不必讲授（或作很扼要的介绍），要求学生按教材的要求，边看边上机实践，通过实践来实现教学要求。另外有的教材，除了主教材外，还提供了实训教材，把理论与实践紧密结合起来。

（4）丛书既具有前瞻性，反映高职教改的新成果、新经验，又照顾到目前多数学校的实际情况。本套丛书提供了不同程度、不同特点的教材，各校可以根据自己的情况选用合适的教材，同时要积极向前看，逐步提高。

（5）本丛书包括以下 8 个系列，每个系列包括若干门课程的教材：

① 非计算机专业计算机教材系列

② 计算机专业教育公共平台系列

③ 计算机应用技术系列

④ 计算机网络技术系列

⑤ 计算机多媒体技术系列

⑥ 计算机信息管理系列

⑦ 软件技术系列

⑧ 嵌入式计算机应用系列

以上教材经过专家论证，统一规划，分别编写，陆续出版。

（6）丛书各教材的作者大多数是从事高职计算机教育、具有丰富教学经验的优秀教师，此外还有一些本科应用型院校的老师，他们对高职教育有较深入的研究。相信由这个优秀的团队编写的教材会取得好的效果，受到大家的欢迎。

由于高职计算机教育发展迅速，新的经验层出不穷，我们会不断总结经验，及时修订和完善本系列教材。欢迎大家提出宝贵意见。

全国高等院校计算机基础教育研究会会长
"中国高职院校计算机教育课程体系规划教材"丛书主编 谭浩强

2008 年 8 月于北京清华园

| 前 言 >>>

　　随着世界经济全球化趋势的明显加快，知识经济的发展异军突起。计算机数字设计作为人类创意与科技相结合的数字内容已经成为 21 世纪知识经济的核心产业。

　　本书重点讲解了在 Maya 中建模时常用的模块，以及在材质和灯光等方面的应用。本书以三维动画设计理念为基础，运用 Maya 建模方法和 3ds Max 动画制作方法，使读者的理论、操作及设计技巧大大提高，具有很强的实用性和可操作性。

　　本书注重实践的专业建模和动画制作，主要包括当今两大主流三维软件的动画技术，制作流程概念贯穿全书。

　　全书共分 14 章，各章配有典型案例，对读者有较高的学习、参考和借鉴价值。培养读者在学习软件的同时了解图像设计，从而增强学生兴趣，加强教学效果。各章的主要内容如下：

　　第 1 章 认识 Maya 2008；第 2 章 NURBS 曲线；第 3 章 NURBS 曲面建模；第 4 章 多边形建模；第 5 章 材质与纹理；第 6 章 摄影机、灯光和渲染；第 7 章 3ds Max 2009 基础动画制作；第 8 章 粒子系统动画；第 9 章 动画约束；第 10 章 动力学系统；第 11 章 3ds Max 动物飞舞动画；第 12 章 3ds Max 文字特效动画；第 13 章 产品广告动画；第 14 章 广告片头动画。

　　作者在三维动画设计领域中积累了丰富的实践经验、三维软件的使用方法和使用技巧，并应用于教学中。在案例操作过程中，可使读者在具体操作步骤上得到提高，设计理念上有很大的创新。

　　在本书的编写过程中得到了浩强创作室谭浩强教授和丁桂芝教授的多次帮助，他们提出了很多宝贵的建议，在此表示衷心的感谢。

　　本教材由高文胜编著，李湘逸、李金风、王京跃、张树龙为本书做了大量工作。在编写过程中参考了大量资料，其中部分被列在附录中。书稿完成后，程大鹏、赵凡、杨寅、李喜龙、孟祥双、郝玲、耿坤、王维、安捷、武琨、冯晓静、王继华等帮助阅读过全部或部分书稿，并对书稿提出了修改意见和建议，在此表示衷心的感谢。同时欢迎广大读者通过天津指南针多媒体设计中心网站与作者交流，网站提供了解答问题的留言板和案例下载，网站网址为 www.gaowensheng.com。

<div align="right">

作 者

2010 年 2 月

</div>

第 1 篇　基础部分

第 2 篇　应　用　部　分

第1篇
基础部分

第1篇为"基础部分",由10章组成,讲解内容包括:认识 Maya 2008,NURBS 曲线,NURBS 曲面建模,多边形建模,材质与纹理,摄影机、灯光和渲染,3ds Max2009 基础动画制作,粒子系统动画,动画约束以及动力学系统。

第1章

认识 Maya 2008

学习目标：

- 了解 Maya 软件及应用
- 了解 Maya 2008 基础知识
- 掌握 Maya 2008 基本操作

1.1　Maya 软件介绍

　　Maya 是当今世界顶级的三维动画软件，应用对象是专业的影视广告、角色动画、电影特技等。Maya 功能完善，操作灵活，易学易用，制作效率极高，渲染真实感极强，是影视行业的高端制作软件。制作者掌握了 Maya 后，会极大地提高制作效率和作品品质，调节出仿真的角色动画，渲染出电影一般的真实效果，向世界顶级动画师迈进。

　　Maya 集成了 Alias/Wavefront 最先进的动画及数字效果技术。它不仅具备一般三维和视觉效果制作的强大功能，而且还可以与最先进的建模、数字化布料模拟、毛发渲染、运动匹配技术相结合。Maya 可在 Windows NT 与 SGI IRIX 操作系统上运行。在目前 CG 行业领域中用来进行数字和三维制作的工具中，Maya 是首选的制作工具。

1.1.1　Maya 工作流程

　　为了更好、更快地学习和使用 Maya 2008，应该了解一些关于利用 Maya 2008 进行创作的流程，根据大多数设计师的经验，一致认为：在拿到了设计方案或者自己确定了设计方案后，应根据实际需要确定一个工作流程，如图 1-1 所示。

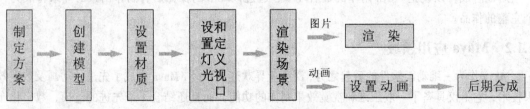

图 1-1　Maya 工作流程

1. 制定方案

制定方案也被称为预制作阶段，它包括设计故事情节，考虑最终的视觉效果以及考虑所要的技术手段等。

所有的方案都以故事开始的，没有故事也就没有方案，故事的质量是方案能否成功的关键所在，所以处理好故事阶段是至关重要的。故事板如图 1-2 所示。

2. 创建模型

图 1-2 故事板图片

在 Maya 中，建模是制作作品的基础，如果没有模型则以后的工作将无法展开。Maya 提供了很多种建模方法，建模可以从不同的三维基本几何体开始，也可以使用二维图形通过一些专业的修改来进行，甚至还可以将对象转换为多种可编辑的曲面类型进行建模，如图 1-3 所示。

3. 设置材质

完成模型的创建工作后，需要使用材质编辑器设计材质，再逼真的模型如果没有赋予合适的材质，都不是一件完整的作品，通过为模型设置材质能够使模型看起来更加逼真。Maya 材质效果如图 1-4 所示。

图 1-3 模型效果

图 1-4 Maya 材质效果

4. 设置灯光和定义视口

照明是一个场景中必不可少的元素，如果没有灯光，场景就会大为失色，有时甚至无法表现创作意图，在 Maya 中既可以创建普通的灯光，也可以创建基于物理计算的光度学灯光、天光、日光等真实世界的照明系统。有时还可以利用灯光制作一些特效。

通过为场景添加摄影机可以定义一个固定的视口，用于观察物体在虚拟三维空间中的运动，从而获取真实的视觉效果。

5. 渲染场景

完成上面的操作后，并不是就完成作品了，在 Maya 中还需要将场景渲染出来，在该过程中还可以为场景添加颜色或者环境效果。

6. 后期合成

后期合成可以说是 Maya 制作的最后环节，通过该环节的操作后，制作出来的效果将成为一个完整的作品。

1.1.2 Maya 应用领域

Maya 作为三维动画软件的后起之秀，深受业界欢迎和钟爱，Maya 集成了先进的动画及数字效果技术，它不仅具备了一般三维和视觉效果制作的功能，而且还结合了最先进的建模、数字化布

料模拟、毛发渲染和运动匹配技术。Maya 因其强大的功能在三维动画界造成了巨大的影响，已经渗透到电影、广播电视、公司演示、游戏可视化等各个领域，且成为三维动画软件中的佼佼者。《足球大战前传》、《角斗士》、《完美风暴》、《恐龙》等很多大片中的电影特技镜头都是应用 Maya 完成的。逼真的角色动画，丰富的画笔，接近完美的毛发、衣服效果，不仅使电影广告公司对 Maya 情有独钟，许多喜爱三维动画制作并有志于向电脑影视特技方向发展的朋友也为 Maya 的强大功能所吸引。

1．影视特效

使用 Maya 制作出来的影视作品有很强的立体感，写实能力较强，能够轻而易举地表现出一些结构复杂的形体，并且能够产生惊人的真实效果。

2．电视栏目

Maya 广泛应用于电视栏目制作，许多电视节目的片头均为设计师配合使用 Maya 和后期编辑软件制作而成。

3．游戏角色

由于 Maya 自身所具有的一些优势，使其成为在全球范围内应用最为广泛的游戏角色设计与制作的软件。

4．广告动画

在商业竞争日益激烈的今天，广告已经成为一个热门的行业，而使用动画形式制作电视广告是目前最受厂商欢迎的一种商品促销手段，使用 Maya 制作三维动画更能突出商品的特殊性、立体效果，从而引起观众的注意，达到促销商品的目的。

5．建筑效果

室内设计与建筑外观表现是目前使用 Maya 领域最广的行业之一，大多数学习 Maya 的人员首要的工作目标就是制作建筑效果。

6．工业造型

Maya 为产品造型设计提供了最为有效的技术手段，它可以极大地扩展设计师的思维空间，同时，在产品和工艺开发中，它可以在实际生产建立之前模拟实际工作以及检测实际的生产线运行情况，以免因设计失误而造成巨大的损失。

7．设计虚拟场景

虚拟现实是三维技术的主要发展方向，在虚拟现实的发展道路上，虚拟场景的构建是必经之路。设计制作人员通过使用 Maya 可将远古或者未来的场景表现出来，从而能够进行更深层次的学术研究，并使这些场景所处的时代更容易被大众接受。

1.1.3　专用术语简介

现在，三维艺术铺天盖地地向人们袭来，大到科幻大片，小到游戏中的 CG 动画，无不让人看了目眩。其中的很多术语也常常出现在相关的文章中。由于这些术语都是冷门单词，不是专业人员根本看不懂，即使查阅词典，这种新词汇在词典中也很难翻到。因此，在这里笔者收集了一些这方面的资料，以帮助读者阅读。

1．3D

3D 实际上就是三维的意思，它是英文单词 three-dimensional 的缩写。在 Maya 2008 中指的

是三维图形或者立体图形，而在一些图形图像处理软件中，看到的图形都是二维的，没有立体感。3D 图形具有纵深深度。

2. 2D 贴图

2D 表示的是二维图像或图案。2D 贴图需要贴图坐标才能进行渲染或者显示在视图中，读者也可以将其理解为没有纵深深度的一种贴图。

3. 帧

动画的原理和电影的原理相同，动画指的是由一系列的静态图片构成的，并且这些图片以一定的速度连续播放的过程，由于人眼具有视觉暂留特性，人们就会感觉画面是连续运动的，这些静态图片就是帧。

4. 关键帧

关键帧是相对于帧而言的，指角色或者物体运动或变化中的关键动作所处的那一帧。在制作动画的过程中，需要设置几个主要的运动来控制对象的运动形式，例如一个小球进行变形运动就是由关键帧来实现的。

5. 快捷键

所谓的快捷键实际上就是键盘上的一些功能键，使用它们可以完成使用鼠标所能完成的一些工作任务。例如，按【Ctrl+C】组合键可以复制一个物体，而按【Ctrl+V】组合键可以粘贴一个物体。

6. 法线

法线的概念和几何中的垂线相同，它垂直于多边形物体表面，用于定义物体的内表面和外表面，以及表面的可见性。如果物体法线的方向设置错了，那么表面的材质将变为不可见，默认情况下模型表面的法线方向都是正确的。

7. 全局坐标系

全局坐标系又被称为世界坐标。在 Maya 2008 中，有一个通用的坐标系以及它所定义的空间是不变的。在全局坐标系中，X 轴指向右侧，Y 轴指向观察者前方，Z 轴指向上方。

8. 局部坐标系

实际上，局部坐标系是相对于全局坐标系而言的，它指的是对象自身的坐标，有时可以通过局部坐标系来调整对象的方位。

9. Alpha 通道

三维中的 Alpha 通道和平面图像中的 Alpha 通道的含义相同。在制作三维效果时，可以指定图片带有 Alpha 通道信息，从而可以为其指定透明度和不透明度。在 Alpha 通道中，黑色为图像的不透明区域，白色为图像的透明区域，介于其间的灰色为图像的半透明区域。

10. 布尔运算

布尔运算是通过对两个对象执行布尔操作将它们组合起来，从而得到新的物体形态。在 Maya 2008 中，布尔运算是通过两个重叠运算生成的。原始的两个对象是操作对象，而布尔运算本身是操作的结果。

11. 拓扑

创建对象和图形后，系统将会为每个顶点、线或者面指定一个编号。通常，这些编号是在内部使用的，它们可以用于确定指定时间以及选择顶点和面，这种数值型结构就叫做拓扑。

12．连续性

这是一种曲线的属性，包括 NURBS 曲线。如果曲线没有产生断裂，则可以将其视为连续的。

1.2　Maya 2008 基础知识

1.2.1　启动与退出 Maya 2008

1．启动 Maya 2008

可以使用以下 2 种方法启动 Maya 2008。

- 双击桌面上的 Maya 2008 图标。
- 选择"开始"→"所有程序"→Autodesk→Autodesk Maya 2008→Maya 2008 命令。

2．退出 Maya 2008

可以使用以下 3 种方法退出 Maya 2008。

- 选择 File（文件）→Exit（退出）命令。
- 单击 Maya 2008 窗口右上角的"关闭"按钮。
- 按【Alt+F4】组合键。

1.2.2　Maya 2008 工作界面

打开桌面上的 Maya 图标运行该软件，启动软件后，进入的就是 Maya 工作界面，该界面由多个部分组成，如图 1-5 所示。

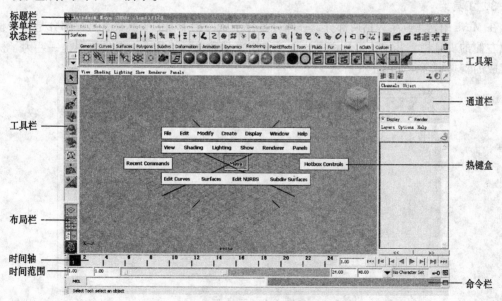

图 1-5　Maya 主界面

1．菜单栏

Maya 的菜单被完全组合成了一系列的菜单组，每个菜单组对应一个 Maya 模块，不同的模块则可以实现不同的功能。Maya 中的模块包括动画、建模、动力学、渲染、布料模拟等，如图 1-6 所示。

当在不同的菜单组中进行切换时，将会切换到相应的菜单组中，包括 File、Edit、Modify、

Create、Display、Window 等。

图 1-6　菜单栏

当切换菜单组时，可以使用快捷键，其中按【F2】键可以切换到 Animation（动画）模块、按【F3】键可以切换到 Polygons（多边形）模块、按【F4】键可以切换到 Surfaces（表面）模块、按【F5】键可以切换到 Dynamics（动力学）模块、按【F6】键可以切换到 Rendering（渲染）模块。

2．状态栏

Maya 的状态栏和其他软件的状态栏稍有区别，它包含了许多工具，这些工具多数用于建模，当然也有其他类型的工具。

为了能够为用户的操作提供足够的方便，这些工具都是按组排列的，用户可通过单击相应的按钮将其展开或者折叠，如图 1-7 所示。

图 1-7　状态栏

3．工具架

在 Maya 中，工具架包括两部分，一部分是位于状态栏下面的工具架，另一部分是位于整个界面左侧的工具栏。其中，工具栏中包含了常用工具和选择工具，而工具架则是一些为了操作而集成的工具集合，如图 1-8 所示。

图 1-8　工具架

4．布局栏

布局栏中的工具用于改变视图的布局，Maya 在默认状态下仅显示透视图，通过利用布局栏中的工具则可以快速地在四视图或者其他视图中切换，图 1-9 所示为 4 种不同的视图切换方式。

图 1-9 4 种视图切换

5．通道栏

通道栏是 Maya 所独有的工具栏，它的功能十分强大，用户可以利用它直接访问 Maya 的构成元素，例如属性和节点等，利用它还可以显示关键帧的属性，甚至还可以设置关键帧。

6．时间轴

时间轴实际上包括 2 个区域，分别是时间滑块和范围滑块。其中，时间滑块包括播放按钮和当前时间指示器。范围滑块中包括开始时间和结束时间、播放开始时间和播放终止时间、范围滑块、自动关键帧按钮和参数设置按钮，如图 1-10 所示。

图 1-10 时间轴

7．命令栏

这一功能和 AutoCAD 的键盘输入功能有点相似，在 Maya 中，命令栏划分为输入命令栏、命令回馈栏和脚本编辑器 3 个区域，如图 1-11 所示。

图 1-11 命令栏

8. 热键盒

　　Maya 有自己的独有工具，其中之一就是热键盒。这是一种实用性很强的工具，用户只要在视图中按住空格键不放即可以打开该工具，如图 1-12 所示。把鼠标移动到需要的菜单上单击，可以打开相应的菜单命令，然后选择所需命令即可。

图 1-12　热键盒

1.3　Maya 2008 基本操作

1.3.1　新建文件

　　新建文件有以下两种方法：

- 选择 File（文件）→New Scene（新建场景）菜单命令，新建一个 Maya 场景。
- 按【Ctrl+N】组合键，新建一个 Maya 场景。

1.3.2　打开文件和保存文件

1. 打开文件

打开文件有以下两种方法：

- 选择 File（文件）→Open Scene（打开场景）菜单命令，在弹出的 Open（打开）对话框中双击要打开的文件，如图 1-13 所示。
- 按【Ctrl+O】组合键，迅速打开文件。

2. 保存文件

保存文件有以下两种方法：

- 选择 File（文件）→Save Scene（保存场景）菜单命令，在弹出的 Save（保存）对话框中指定要保存的文件名和路径，如图 1-14 所示。
- 按【Ctrl+S】组合键，迅速保存文件。

图 1-13　Open 对话框　　　　　　　　　　图 1-14　Save 对话框

1.3.3　导入文件和导出文件

1．导入文件

（1）选择 File（文件）→Import（导入）菜单命令，弹出 Import（导入）对话框，如图 1-15 所示。

（2）在打开对话框的 Files of type（文件类型）下拉列表框中设置文件格式，然后双击要导入的文件即可完成文件导入操作。

2．导出文件

（1）选择 File（文件）→Export（导出）菜单命令，弹出 Export（导出）对话框，如图 1-16 所示。

（2）在打开对话框的 File of type（文件类型）下拉列表框中指定导出的文件类型及路径名称。

图 1-15　Import 对话框　　　　　　　　　图 1-16　Export 对话框

1.3.4　改变视图的类型

根据工作需要，要把顶视图改变为前视图，或者把前视图改变为其他视图，以便于更好地观察场景，其操作步骤如下：

（1）在前视图中单击，激活当前视图。

（2）在视图命令栏中选择 Panels（面板）→Orthographic（正交视图）→top（顶视图）菜单命令，将前视图改为顶视图，如图 1-17 所示。

图 1-17　切换视图命令

1.3.5　创建基本对象

下面以一个圆柱体的创建过程来介绍基本体的创建方法。

（1）选择 Create（创建）→Polygon Primitives（多边形基本几何体）→Cylinder（圆柱体）菜单命令右侧的 🔲 图标，如图 1-18 所示。

（2）在弹出的 Polygon Cylinder Options（多边形圆柱体选项）对话框中依次设置半径和高度参数，如图 1-19 所示。

图 1-18　选择圆柱体

图 1-19　设置圆柱体参数

（3）在视图中单击，自动生成一个线框模式的圆柱体，如图 1-20 所示。

（4）按【5】键，在视图中的圆柱体将会改变为实体显示模式，如图 1-21 所示。

图 1-20　创建圆柱体

图 1-21　实体显示模式

（5）使用同样的方法可以创建其他几何体，完成后效果如图 1-22 所示。

图 1-22　创建其他几何体

1.3.6　场景对象的基本操作

场景对象的基本操作主要包括对对象的选择、移动、缩放复制、组合及对齐等，用户必须熟悉并掌握这些基本操作技能，因为在场景中创建完模型后，用户要对其进行各种基本操作，掌握这些操作知识是非常重要的。

1．选择对象

在 Maya 2008 中，选择对象是基本操作中最为重要的一环，几乎所有的场景对象都离不开这一操作，而且选择的方法也有多种，下面专门在这一节中详细介绍各种选择对象的方法。

在 Maya 的工具栏中单击"选择"工具 ，使用该工具可以选择一个对象，也可以选择多个对象。下面分别进行讲解。

（1）在场景中单击所需要选择的对象，其中被选择的对象会显示银色或者白色的线框，如图 1-23 所示。

（2）如果想取消被选择的对象，在其外侧单击即可，如图 1-24 所示。

（3）当选择场景中的多个对象时，在视图的空白处单击鼠标左键并拖动出一个选择框。

（4）如果想同时取消多个对象的选择，那么可以在视图的空白处单击即可。这种方法是最常用的一种方法。

图 1-23　选择场景中的一个对象

图 1-24　取消场景中被选择的对象

2．移动、旋转和缩放对象

在 Maya 中，移动、旋转和和缩放场景中的模型也是非常重要的基本操作，这些操作是通过使用专门的工具来实现的。

（1）移动对象

如果要移动场景中的对象，则需要使用工具箱中的"移动"工具 。在移动对象时，首先要在工具栏中选择该工具，并在不同的视图中选择该对象，然后按照需要沿一定的轴向拖动移动手柄，如图 1-25 所示。

图 1-25　移动对象效果

（2）旋转对象

如果旋转场景中的对象，则需要使用工具栏中的旋转工具 ，在旋转对象时，只需要选择该工具，然后在不同的视图中选择对象，按需要沿一定的轴向进行拖动，如图 1-26 所示。

图 1-26　旋转对象效果

（3）缩放对象

如果缩放场景中的对象，需要使用工具栏中的缩放工具 ，在缩放对象时，只需要选择该工具，然后在不同的视图中选择该对象，按需要沿着一定的轴向拖动缩放手柄。可以把对象放大，也可以把对象缩小，使用缩放工具后的球体效果如图 1-27 所示。

图 1-27　缩放球体效果

1.3.7 对视图的操作

创建完对象之后，有时会根据需要将视图进行缩放、移动或者旋转，下面就介绍如何实现这样的操作。

1．旋转视图

按住【Alt】键的同时，按住鼠标左键进行移动即可旋转视图，效果如图 1-28 所示。

图 1-28　旋转视图效果

2．移动视图

按住【Alt】键的同时，按住鼠标中键进行移动即可移动视图，效果如图 1-29 所示。

图 1-29　移动视图效果

3．缩放视图

按住【Alt】键的同时，按住鼠标右键进行移动即可缩放视图。也可以同时按住鼠标左键和中键执行这样的操作，效果如图 1-30 所示。

图 1-30　缩放视图效果

1.3.8 复制对象

Maya 2008 有一个非常重要的功能，那就是复制，有了这一功能，可以节省大量的工作，比如，在制作室外高层楼房效果时，只需要制作出一层，然后通过复制把其他楼层复制出来就可以了。或者制作出一栋楼房之后，复制出另一栋。

Maya 2008 中有 3 种复制对象的方法，分别是使用快捷键、菜单命令和镜像复制，下面分别进行介绍。

1．使用快捷键复制

（1）在视图中创建一个长方体，如图 1-31 所示。

（2）按【Ctrl+C】组合键，然后按【Ctrl+V】组合键进行复制长方体，并使用"移动"工具 ◢ 将其移动到适当的位置，如图 1-32 所示。

图 1-31　创建长方体　　　　　　　　图 1-32　复制并移动长方体的效果

2．使用菜单命令 Duplicate 复制

（1）在视图中创建一个圆环对象，如图 1-33 所示。

（2）选择 Edit（编辑）→Duplicate（复制）菜单命令，将圆环进行复制，然后使用"移动"工具 ◢ 对其进行适当的移动，效果如图 1-34 所示。

图 1-33　创建圆环　　　　　　　　　图 1-34　复制完成后效果

3．镜像复制

（1）在视图中制作出一个半球体对象，如图 1-35 所示。

（2）选择 Mesh（网格）→Mirror Geometry（镜像几何体）菜单命令右侧的 ▫ 图标。

（3）在弹出的 Mirror Options（镜像对话框）中进行适当的设置，沿着 X 轴进行镜像复制，如图 1-36 所示，效果如图 1-37 所示。

图 1-35　创建半球体

图 1-36　Mirror Options（镜像）对话框

图 1-37　镜像完成效果

（4）通过在 Mirror Options（镜像对话框）中再设置不同的镜像轴，还可以复制出不同类型的效果，如图 1-38 所示。

图 1-38　镜像复制出其他类型效果

1.3.9　组合对象和删除对象

1．组合对象

（1）在视图中制作出 3 个圆锥体，如图 1-39 所示。

（2）选择 Edit（编辑）→Group（成组）菜单命令，将它们进行组合。这样就可以同时对 3 个锥体进行移动、旋转和缩放操作，如图 1-40 所示。

（3）成组之后，若将圆锥体进行解组，可选择 Edit（编辑）→Ungroup（解组）菜单命令，将其解开。

图 1-39　创建圆锥体

图 1-40　组合完成效果

提　示

可以直接在视图中选择，也可以选择 Windows（窗口）→Outliner（大纲视图）菜单命令，在弹出的 Outliner（大纲）对话框中选择锥体的对象并设置组合效果，如图 1-41 所示。

图 1-41　Outliner（大纲）对话框

2．删除对象

删除对象有以下两种方法：

● 在视图中选择需要删除的对象，然后按【Delete】键就可以删除了，如图 1-42 所示。

● 在视图中选择需要删除的对象，然后选择 Edit（编辑）→Delete（删除）菜单命令即可完成删除操作。

图 1-42　删除对象效果

1.3.10　创建父子关系

在 Maya 2008 中，会经常创建一些父子级关系的对象，这样在制作动画的时候比较方便，下面以一个简单的实例来讲解制作一个父级对象的具体方法。

（1）在视图中分别创建一个圆柱体和一个球体，如图 1-43 所示。

（2）在视图中选择球体，然后按【Shift】键的同时选择圆柱体。选择 Edit（编辑）→Parent（父化）菜单命令，这样就在它们之间创建好了父子关系。其中圆柱体为父对象，球体为子对象。

（3）设置好父子关系后，使用"移动"工具 移动球体，但是圆柱体不会被移到，如图 1-44 所示。

（4）如果移动父对象圆柱体，那么子球体会跟随父对象圆柱体一起移动，如图 1-45 所示。

（5）如果要删除对象之间的父子关系，可选择 Edit（编辑）→Unparent（取消父化）菜单命令，取消父子关系。

图 1-43　创建圆柱体和球体　　　　图 1-44　移动球体　　　　图 1-45　移动圆柱体

1.3.11 捕捉设置

捕捉命令在以后的建模工作中经常使用到，共有 4 种捕捉命令：栅格捕捉、边线捕捉、点捕捉和曲面捕捉。

1. 栅格捕捉

栅格捕捉可以在绘制曲线时，曲线的顶点被吸附到栅格的交叉点上，下面介绍如何进行栅格捕捉。

（1）打开 Maya 2008，然后按空格键切换到四视图显示模式。

（2）选择 Create（创建）→EP Curver Tool（EP 曲线工具）菜单命令。

（3）按住【X】键，在前视图中使用鼠标左键依次单击几次，绘制 1 条曲线，如图 1-46 所示，此时可以看到，绘制的曲线顶点都在栅格的交点上。

（4）松开【X】键，再通过单击创建几个点，此时，将会看到顶点不再位于栅格的交点上，如图 1-47 所示。

图 1-46　按住【X】键绘制曲线　　　　　　图 1-47　松开【X】键绘制曲线

另外，读者还可在绘制完成曲线之后使曲线的顶点吸附到栅格上。其操作步骤如下：

（1）在工具架中单击 Pencil Curver Tool（铅笔曲线工具）🖉，在视图中绘制 1 条曲线，如图 1-48 所示。

（2）在曲线上按住鼠标右键，从弹出的热键盒中选择 Control Vertex（控制点），进入到子对象顶点编辑模式，然后单击，框选所有的顶点，如图 1-49 所示。

图 1-48　绘制曲线　　　　　　　　　图 1-49　选择所有顶点

（3）在工具箱中单击"移动"工具🔧，在弹出的通道栏中设置选项，如图 1-50 所示。

（4）按住【X】键，在顶视图中选择点并向下移动曲线，则 Maya 就会自动将曲线捕捉到栅格上，如图 1-51 所示。

图 1-50 设置选项

图 1-51 调整曲线到栅格上

2. 边线捕捉

边线捕捉是指在绘制曲线时，曲线上的顶点或者对象都被捕捉到边线上，下面将介绍如何进行边线捕捉。

（1）打开 Maya 2008，按空格键切换到四视图显示模式。

（2）单击工具架中的 Polygon Sphere（多边形球体）按钮 ，在顶视图中创建一个球体，如图 1-52 所示。

（3）单击工具架中的 Polygon Cube（多边形立方体）按钮 ，在顶视图中创建一个立方体，如图 1-53 所示。

图 1-52 创建球体

图 1-53 创建立方体

（4）在工具栏中单击"移动"工具 ，按住键盘上的【C】键的同时在顶视图中慢慢移动球体直到被捕捉到立方体上，如图 1-54 所示。

图 1-54 将球体捕捉到立方体上的效果

3. 点捕捉

点捕捉是指可以把目标对象捕捉到其他对象上。下面介绍如何进行点捕捉。

（1）打开 Maya 2008，按空格键切换到四视图显示模式。

（2）选择 Create（创建）→NURBS Primitives（NURBS 基本几何体）→Sphere（球体）菜单命令，在视图中创建一个球体。

（3）选择 Create（创建）→NURBS Primitives（NURBS 基本几何体）→Cube（立方体）菜单命令，在视图中创建一个立方体，如图 1-55 所示。

（4）按住【V】键，在顶视图中使用移动工具把球体拖动到立方体附近，直到它被捕捉到立方体上，如图 1-56 所示。

图 1-55 创建球体和立方体

图 1-56 将球体捕捉到立方体上

（5）选择球体并右击，在弹出的热键盒中选择 Control Vertex（控制点），显示出立方体的顶点，这样可以轻易地进行顶点捕捉，如图 1-57 所示。

图 1-57 点捕捉效果

4. 曲面捕捉

曲面捕捉可以把曲线捕捉到其他对象的曲面上，就像被映射到曲面的曲线上一样，而且它还具有映射曲面的所有属性。下面介绍曲向捕捉方法。

（1）在视图中创建 NURBS 对象和曲线。如图 1-58 所示。

（2）单击工具栏中的 ✐ 按钮即可将其进行捕捉，再次单击该按钮停止捕捉。也可以选择 Modify（修改）→Make Live（激活）菜单命令来进行捕捉。效果如图 1-59 所示。

图 1-58 创建曲线和球体

图 1-59 捕捉曲线效果

1.3.12 设置参考图像和背景图片

在进行建模时，尤其是创建复杂的模型，有时会需要一些参考图像，在 Maya 2008 中可以设置背景图像来进行参考，比如在制作一个角色时可以把准备好的图像作为背景图像。

1. 设置参考图像

在 Maya 2008 中，通常按下列操作步骤设置参考图像。

（1）把需要的图像扫描或者复制到计算机中。

（2）选择 View（视图）→Image Plane（参考图像）→Import Image（输入图像）菜单命令，在弹出的 Open（打开）对话框中选择需要导入的文件，如图 1-60 所示。

（3）单击 Open（打开）按钮，完成导入参考图片效果，如图 1-61 所示。

图 1-60 Open（打开）对话框

图 1-61 导入参考图片

2. 设置背景图片

在默认设置下，Maya 2008 的背景是空的，也就是没有背景图片，当制作完一个模型并单击"渲染"按钮进行渲染时，背景是黑色的。

在 Maya 2008 中，可以为它添加一幅背景图片，使渲染的效果看起来更好看些，下面介绍如何添加背景图片。

（1）在视图中创建一组几何体，如图 1-62 所示。

（2）切换到前视图，然后选择 View（视图）→Select Camera（选择摄影机）菜单命令，如图 1-63 所示。

图 1-62　创建几何体

图 1-63　选择摄影机

（3）切换到前视图，然后选择 View（视图）→Camera Attribute Editor（摄影机属性选项盒）菜单命令。

（4）在弹出的对话框中的摄影机通道栏中选择 Environment（环境）选项，如图 1-64 所示。

（5）单击 Create（创建）按钮，这时在视图中将显示视图效果，如图 1-65 所示。

图 1-64　设置环境选项

图 1-65　完成视图显示效果

（6）在 Camera Attribute Editor（摄影机属性选项盒）对话框中单击 Image Name（图像名称）右侧的文件夹按钮，如图 1-66 所示。在弹出的 Open（打开）对话框中选择需要的背景图片。

（7）单击 Open（打开）按钮，完成背景图片的录入。完成后效果如图 1-67 所示。

图 1-66　选择文件夹

图 1-67　完成背景视图效果

1.4　基本工具操作实例

（1）选择 Create（创建）→Polygon Primitives（多边形基本几何体）→Sphere（球体）菜单命令，然后在视图中单击，即可创建一个线框式的球体，如图 1-68 所示。

（2）按【5】键转换为实体显示模式，单击工具栏中的 Move Tool（移动工具）, 按住【X】键不放，沿 Z 轴方向向上移动刚才创建的球体，将其中心捕捉在栅格上，如图 1-69 所示。

图 1-68 创建球体

图 1-69 移动球体

（3）选择 Edit（编辑）→Duplicate（复制）菜单命令，复制一个球体，并适当调整复制球体的位置，如图 1-70 所示。

（4）单击工具栏中的 Scale Tool（缩放工具）, 适当缩小复制出的球体，如图 1-71 所示。

（a）复制球体

（b）调整复制球体的位置

图 1-70 复制球体效果

图 1-71 缩小复制出的球体

（5）按【Insert】键显示球体的轴心，然后按住【X】键不放，沿 Z 轴方向向上移动轴心，使轴心捕捉到原始球体轴心所在的栅格上，松开【X】键，再次按【Insert】键完成轴心的移动，如图 1-72 所示。

（a）显示球体的轴心

（b）轴向捕捉

（c）再次移动轴心

图 1-72 移动轴心

（6）单击工具栏中的 Rotate Tool（旋转工具）, 将复制出的球体围绕原始球体进行旋转。如图 1-73 所示。

（7）单击工具栏中的 Select Tool（选择工具）, 在视图的空白处单击，取消选择，然后单击工具栏下方的 Preps/Outliner（视图/大纲）工具, 将视图切换到大纲视图，如图 1-74 所示。

（a）旋转球体 1　　　　　　（b）旋转球体 2　　　　　　（c）旋转球体 3

图 1-73　旋转球体效果

（8）选中复制的球体，然后再按住【Shift】键的同时选择原始球体，选择 Edit（编辑）→Parent（父化）菜单命令，此时复制出的球体成为原始球体的子物体。大纲视图如图 1-75 所示。

图 1-74　大纲视图

图 1-75　大纲视图显示

（9）切换到透视图，选择 View（视图）→Image Plane（参考图像）菜单命令，在打开的对话框中选择一幅图片，并单击 Open（打开）按钮，将图片导入视图中，如图 1-76 所示。

（10）在视图菜单中选择 Show（显示）→Grid（网格）命令，取消网格显示。

（11）选择原始球体，使用工具栏中的 Move Tool 工具 和 Scale Tool 工具 ，适当移动并放大球体，此时复制出的球体随原始球体发生位置和大小的变化，最终效果如图 1-77 所示。

图 1-76　导入图片到视图中　　　　　　图 1-77　最终效果

想一想

（1）简述 Maya 2008 中的父子关系以及如何设置？

（2）简述如何将图片设置为场景背景？

练一练

（1）在场景中任意创建一个几何体，然后利用移动、旋转、缩放工具适当调整其位置及大小并使用复制命令复制 2 个，完成后效果如图 1-78 所示。

（2）运行素材文件为"第 1 章 认识 Maya 2008"文件夹中的图像练习，并由此掌握几何体的操作方法。

图 1-78　完成几何体旋转和缩放效果

第②章

NURBS 曲线

学习目标：

- 了解曲线概念
- 掌握创建和编辑曲线
- 掌握创建和编辑文字

2.1 曲 线 概 述

在 Maya 2008 中，如果要创建一个曲面模型，一般都从创建曲线开始，因此先要认识一下曲线，以便更好地创建和编辑曲线，从而创建自己需要的曲面。

NURBS 曲线在 Maya 2008 中又有好几种形式，分别为 CV 曲线、EP 曲线、Pencil 曲线、Arc 曲线。下面将对 Maya 中有关曲线建模的工具进行详细介绍。

2.2 创 建 曲 线

2.2.1 创建 CV Curve 曲线

CV 曲线工具是一种控制类型的点，主要用于控制曲线或者曲面的形状。CV Curve Tool 用于创建自由形态的曲线，曲线完成之后，可以运用操作器工具对之进行变形操作。

曲线上的控制点数目越多，就越不利于曲线的操作和控制。基于这个原因，在创建曲线时，最好是将可控点的数量限制到最少。创建曲线具体步骤如下：

（1）选择 Create（创建）→CV Curve Tool（CV 曲线工具）右侧的▢图标，打开 CV 曲线设置面板如图 2-1 所示，在其中进行所需的设置。

（2）按【X】键，启用网格吸附功能。单击创建出第 1 个控制点，第 1 个控制点的存在状态是一个小"空框"，它表示曲线的开始位置，如图 2-2 所示。

（3）再次单击创建第 2 个点，该可控点的存在状态是一个小写字母 u，它表示曲线的方向。当第 2 个可控点建立时，则产生 1 条连接两个可控点的线，这条线称为 Hull 曲线，如图 2-3 所示。

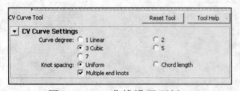

图 2-1 CV 曲线设置面板

曲线的
开始点

图 2-2 创建曲线的开始点

（4）单击创建第 3 个可控点，产生第 2 个可控点与第 3 个可控点的 Hull 曲线，如图 2-4 所示。

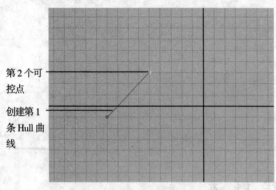

第 2 个可
控点

创建第 1
条 Hull 曲
线

图 2-3 第 2 个可控点和 Hull 曲线

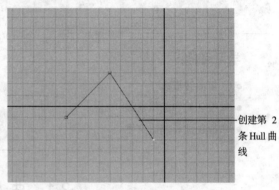

创建第 2
条 Hull 曲
线

图 2-4 创建第 2 条 Hull 曲线

（5）单击创建第 4 个控制点并按【Enter】键，创建一条连接第 1 个可控点与最后一个可控点的曲线，将其调整控制点的位置，如图 2-5 所示。

（6）继续单击，曲线将仍然产生，并且会随着鼠标位置的不同而产生不同的形状，如图 2-6 所示。

图 2-5 创建连接曲线

图 2-6 继续创建曲线完成效果

1. 创建过程中改变曲线形状

为了对创建的曲线进行修改，Maya 提供了一种修改方法，即在创建曲线的过程中在按【Enter】键前，先按【Insert】键，这时在最后一个 CV 点上将显示出一个移动操纵器，拖动操纵器移动 CV 点就可以改变曲线的现状，如图 2-7 所示。

图 2-7　创建曲线并调整节点的前、后效果

2．创建完成后改变曲线现状

在创建曲线后，依然可以修改曲线的形状，其操作步骤如下：

（1）在视图中选择要修改的曲线并右击，在弹出的快捷菜单中选择 Control Vertex（控制点）命令。

（2）进入控制点模式下，然后使用移动工具调整控制点，调整前后的效果如图 2-8 所示。

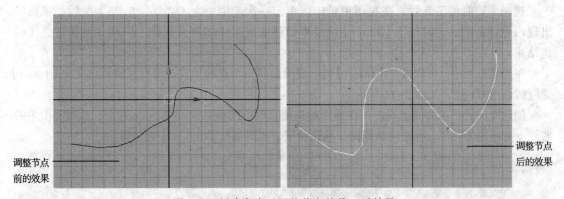

调整节点
前的效果

调整节点
后的效果

图 2-8　创建完成后调整节点的前、后效果

3．CV 曲线设置面板

选择 Create（创建）→CV Curve Tool（CV 曲线工具）右侧的□图标，打开 CV 曲线设置面板，如图 2-9 所示。

图 2-9　CV曲线设置面板

下面对其中的参数进行简单的说明。

● Curve degree（曲线度）

曲线度用来控制曲线的平滑度，度数越高，曲线越平滑。Maya 默认的曲线度是 3，选择 3cubic 单选按钮，则创建一个度数为 3 的曲线，创建完成效果如图 2-10 所示。如果选择 7 单选按钮，则将创建一个度数为 7 的曲线，此时，控制点将是 8 个，如图 2-11 所示。

图 2-10　创建曲线度为 3 的曲线效果　　　　图 2-11　创建曲线度为 7 的曲线效果

● Knot spacing（节点间隔）

节点间隔的方式概括起来有 2 种，其中 Uniform（统一）节点间隔可以更简单地创建曲线 u 定位参数值；Chord length（弦长）节点间隔可以更好地分配曲线曲率，选择该节点间隔方式进行创建曲线，然后使用这样的曲线创建表面，表面可以更好地显示纹理。

● Multiple end Knots（多个末端节点）

勾选 Multiple end Knots 选项后，创建的曲线的端点和 CV 点重合，Maya 默认为勾选。

选择 CV 曲线工具后，在视图中单击，单击一次产生一个 CV 点，单击 4 次后，视图中出现白色的曲线，这时按下【Enter】键结束创建或继续添加点直到按【Enter】键确定曲线创建结束。

在创建过程中，可以按下【Insert】键，编辑最后一个点的位置，编辑完成后再次按【Insert】键继续创建 CV 点，如图 2-12 所示。

创建完成后，在曲线上右击，在弹出的快捷菜单中选择 Control Vertex 命令，此时视图中的曲线上显示出 CV 点，通过移动等操作编辑曲线，也可以按【Delete】键删除点。

图 2-12　勾选 Multiple end knots 选项前、后创建的曲线效果

2.2.2　创建 EP Curve 曲线

EP Curve Tool（EP 曲线工具）的使用方法和 CV Curve Tool（CV 曲线工具）的使用方法相同。在创建 EP Curve（EP 曲线）时，只需要在视图区域中定义两个编辑顶点即可以创建曲线。创建 EP Curve 曲线的方法如下：

图 2-13　EP 曲线设置面板

（1）选择 Create（创建）→EP Curve Tool（创建 EP 曲线工具）右侧的□图标，打开 EP 曲线设置面板，如图 2-13 所示。

（2）在视图中单击创建出第 1 个控制点，再次单击确定第 2 个控制点，在创建控制点时将会出现一个 X 字母标志，如图 2-14 所示。

（3）再次单击即可创建更多的控制点，创建完成后按【Enter】键结束，如图 2-15 所示。

图 2-14　指定 2 个控制点　　　　　　　　　图 2-15　创建曲线效果

2.2.3　Pencil 曲线工具

Pencil Curve Tool（铅笔曲线工具）与 CV 曲线工具及编辑点工具相似，它们合称为曲线的三大工具。但如果想创建一个曲线的草图，Pencil Curve Tool 就比前两种工具方便快捷得多。它的构成方式就像在一张纸上画曲线一样简单，特别是当有一个数字化输入板的时候。

选择 Curves（创建）→Pencil Curve Tool（铅笔曲线工具）命令，在视图中鼠标将变成一个小的铅笔形状，移动它至开始点，然后拖动鼠标绘制曲线草图，如图 2-16 所示。

2.2.4　Arc（弧形）曲线工具

Arc 工具是用于创建弧形的曲线段。它包括两种不同的类型：Three Circular Arc（三点式圆形弧）和 Two Point Circular Arc（两点式圆形弧）。

选择 Create（创建）→Arc Tools（弧形工具）→Three Point Circular Arc（三点式圆形弧）或者 Two Point Circular Arc（两点式圆形弧）命令，然后在视图中依次单击确定控制点，形成 1 条圆弧曲线，如图 2-17 所示。

图 2-16　绘制曲线草图　　　　　　　　　图 2-17　绘制圆弧曲线

提　示

用 Pencil Curve Tool、　Arc Tools 绘制的曲线修改方法和其他曲线的修改方法一样。

2.3 编 辑 曲 线

2.3.1 连接曲线命令

在编辑曲线时，连接曲线的操作是很重要的，它可以将 2 条相互对立的曲线完全连接起来，使其形成 1 条曲线，要完成曲线的连接任务，需要使用连接命令，其操作步骤如下：

（1）使用 CV 曲线工具在视图中创建 2 条相互独立的曲线，如图 2-18 所示。

（2）框选 2 条曲线，选择 Edit Curves（编辑曲线）→Attach Curves（连接曲线）菜单命令，连接完成后效果如图 2-19 所示。

图 2-18　创建曲线　　　　　　图 2-19　采用 Bend（混合）方式连接曲线效果

（3）上述连接操作是 Maya 的默认连接方式，它采用的是 Bend（混合）方式。如果要改为其他方式，则可以单击 Attach Curves（连接曲线）命令右侧的■图标，此时会弹出 Attach Curves Options（连接曲线选项）对话框，如图 2-20 所示。

（4）在该对话框中，如果选中 Attach method（连接方法）选项组中的 Connect（连接）单选按钮，此时连接后的曲线形状不会发生改变，如图 2-21 所示。

图 2-20　"连接曲线选项"对话框　　　图 2-21　采用 Connect（连接）方式连接曲线效果

2.3.2 分离曲线命令

在编辑曲线时，分离曲线的操作效果与连接曲线的操作效果正好相反，使用分离工具可以将 1 条完整的曲线分离为多段，并且每一个独立的线段都可以自由编辑，其操作步骤如下：

（1）使用 CV 曲线工具在视图中创建 1 条曲线并选择，如图 2-22 所示。

（2）右击，在弹出的快捷菜单中选择 Curve Point（曲线点）命令。

（3）在需要分离的位置处单击创建一个曲线点，如图 2-23 所示。

提 示

骤（3）的操作很关键，如果没有创建曲线点，那么执行分离操作时将会出错。

图 2-22　创建曲线并选择

图 2-23　创建分离曲线

（4）选择 Edit Curves（编辑曲线）→Detach Curves（分离曲线）命令，曲线的分离位置将以高光的方式显示，可以使用移动工具把曲线分离开来，如图 2-24 所示。

图 2-24　分离曲线完成效果

注 意

如果单击 Edit Curves（编辑曲线）→Detach Curves（分离曲线）命令右侧的 □ 图标，在弹出的 Detach Curves Options（分离曲线选项）对话框中选择 Keep original（保留原始）选项，可以在分离曲线后使原始的曲线依然保留下来，如图 2-25 所示。

图 2-25　设置保持原始曲线效果

2.3.3 复制曲线命令

在编辑曲线的实际操作过程中，很多情况下需要将已经存在的曲线进行复制，从而将现有平面上的表面曲线、边界曲线和内部等位线转换为三维曲线，其操作步骤如下：

（1）在视图中创建一个圆锥体并右击，在弹出的快捷菜单中选择 Isoparm（等位线）命令。

（2）在圆锥体上选择 1 条等位线，此时被选择的等位线以黄色显示，如图 2-26 所示。

（3）选择 Edit Curves（编辑曲线）→Duplicate Surface Curve（复制表面曲线）命令，复制 1 条曲线，使用移动工具将其移动到合适的位置如图 2-27 所示。

图 2-26 选择等位线 图 2-27 复制曲线完成后的效果

2.3.4 对齐曲线命令

在 Maya 中，不仅三维物体可以实现对齐操作，曲线也可以执行对齐操作。实际上，在创建对象模型时，曲线和表面具有连贯性，利用对齐操作可以创建位置、切线和曲率的连续性，其操作步骤如下：

（1）使用 CV 曲线工具在视图中创建 2 条曲线，并选择 2 条曲线，如图 2-28 所示。

（2）选择 Edit Curves（编辑曲线）→Align Curves（对齐曲线）命令，将它们对齐，效果如图 2-29 所示。

> **注 意**
>
> 在 Maya 中，对齐操作也有严格的要求。1 条曲线只能和另 1 条自由曲线对齐。另外，表面上的曲线只能和同一表面上的曲线对齐。

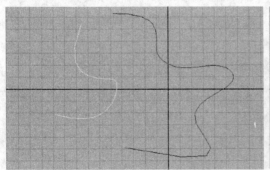
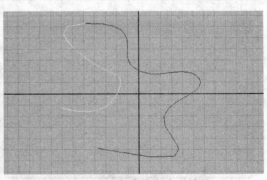

图 2-28 创建 2 条曲线 图 2-29 对齐曲线完成后效果

2.3.5　交叉曲线命令

交叉曲线操作的用途很大，在利用 NURBS 曲线创建物体时，曲线与曲线之间的交叉是经常遇到的问题，利用交叉工具可以强制使其相交，其操作步骤如下：

（1）使用 CV 曲线工具在视图中创建 2 条曲线，然后将其选择，如图 2-30 所示。

（2）选择 Edit Curves（编辑曲线）→Intersect Curves（交叉曲线）菜单命令，使曲线产生相交，如图 2-31 所示。

> **注　意**
>
> 在执行交叉操作时，不能直接交叉具有等位线或者表面曲线的独立曲线，这一点需要用户牢记。另外，如果单击 Edit Curves（编辑曲线）→Intersect Curves（交叉曲线）命令右侧的 ▢ 图标，可以在弹出的交叉设置对话框中根据实际需要调整其设置。

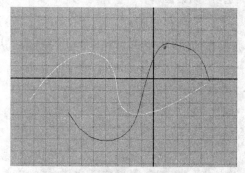

图 2-30　创建 2 条曲线

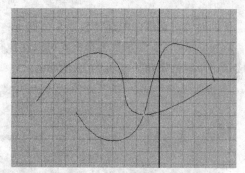

图 2-31　交叉曲线完成效果

2.3.6　圆角曲线命令

1．创建圆角曲线

圆角曲线命令可以在 2 条曲线或者两个表面曲线之间创建圆角曲线。在 Maya 2008 中有两种构建圆角的方式，分别是 Circular（圆角形）和 Freeform（自由形）。其中，使用 Circular 方式可以创建圆弧形圆角曲线，使用 Freeform 方式可以创建自由圆角曲线。

（1）使用 CV 曲线工具在视图中创建 3 条曲线，然后选择其中的任意 2 条曲线如图 2-32 所示。

（2）选择 Edit Curves（编辑曲线）→Curves Fillet（曲线圆角）菜单命令，即可在 2 条曲线之间形成一个圆角，如图 2-33 所示。

图 2-32　创建曲线并选择

图 2-33　完成曲线圆角效果

2. 设置圆角选项

选择 Edit Curves（编辑曲线）→Curves Fillet（曲线圆角）命令右侧的□图标，此时弹出 Curves Fillet Options（曲线圆角选项）对话框，如图 2-34 所示。

图 2-34 "曲线圆角选项"对话框

下面对该对话框中的部分参数介绍如下：

Trim（修剪）：勾选该复选框，可以在执行圆角操作的同时，将与其相交的边线删除，从而形成一个单独的圆角，如图 2-35 所示。

图 2-35 勾选 Trim 复选框时创建圆角曲线的效果

Join（修剪）：当勾选了 Trim 复选框后，如果勾选 Join 复选框，则可以将圆角与原来的曲线连接为 1 条曲线，如图 2-36 所示。

Construction（构造）：该选项组中提供了两个选项，即圆角的两种类型，圆角形方式和自由形方式。如果选中 Freeform 单选按钮，可以制作不同圆角效果，如图 2-37 所示。

Radius（半径）：用于定义圆角的半径，可以直接拖动其右侧的微调按钮进行调整半径数值。

图 2-36 勾选 Join 复选框创建圆角曲线效果　　图 2-37 选中 Freeform 单选按钮时创建圆角曲线效果

Blend control（混合控制）：当勾选 Blend control 复选框后，可以利用其下面的选项设置圆角的深度和偏移幅度等。

2.3.7 偏移曲线命令

偏移命令可以创建出 1 条与原曲线平行的曲线或者等位线，曲线偏移的使用范围很大，尤其是在利用 NURBS 曲线创建模型时，其操作步骤如下：

（1）选择 Create（创建）→Arc Tools（弧形工具）→Two Point Circular Arc（两点式圆形弧）菜单命令，在视图中创建 1 条圆弧曲线，如图 2-38 所示。

（2）选择 Edit Curves（编辑曲线）→Offset（偏移）→Offset Curve（偏移曲线）菜单命令，偏移完成效果如图 2-39 所示。

图 2-38　创建弧形

图 2-39　偏移完成效果

（3）选择 Edit Curves（编辑曲线）→Offset（偏移）→Offset Curve（偏移曲线）命令右侧的□图标，在弹出的 Offset Curve Options（偏移曲线选项）对话框中设置 Offset distance（偏移距离）参数，如图 2-40 所示。设置完成后效果如图 2-41 所示。

图 2-40　设置偏移参数

图 2-41　自定义偏移后效果

2.4　其　他　操　作

2.4.1　打开和关闭曲线

打开/关闭曲线命令就是将曲线编辑为开放的曲线或者闭合的曲线。关闭曲线的操作步骤如下：

（1）使用 CV 曲线工具在视图中创建 1 条曲线，如图 2-42 所示。

（2）选择 Edit Curves（编辑曲线）→Open/Close Curves（打开/关闭曲线）菜单命令，将曲线进行关闭，如图 2-43 所示。

图 2-42　创建曲线　　　　　　　　　图 2-43　关闭曲线效果

2.4.2　切割曲线

切割曲线命令是可以将 2 条相互相交的曲线在交点处分割，从而使它们成为独立的曲线，其操作步骤如下：

（1）选择 Create（创建）→Arc Tools（弧形工具）→Three Point Circular Arc（三点式圆形弧）命令，在视图中创建 2 条相交的圆弧曲线并选择，如图 2-44 所示。

（2）选择 Edit Curves（编辑曲线）→Cut Curve（切割曲线）菜单命令，完成切割效果如图 2-45 所示。

图 2-44　创建 2 条圆弧曲线　　　　　　图 2-45　切割完成后效果

2.4.3　延伸曲线

1. 创建曲线并延伸

延伸曲线命令可以将 1 条曲线延伸，其操作步骤如下：

（1）使用 CV 曲线工具在视图中创建 1 条曲线，如图 2-46 所示。

（2）选择 Edit Curves（编辑曲线）→Extend（延伸）→Extend Curve（延伸曲线）命令右侧的图标，在弹出的 Extend Curve Options（延伸曲线选项）对话框中设置 Distance（距离）参数，如图 2-47 所示。

图 2-46　创建曲线

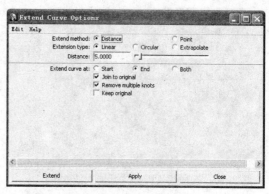

图 2-47　设置距离参数

（3）设置完成后单击 Extend（延伸）按钮，完成的延伸效果如图 2-48 所示。

图 2-48　延伸完成后效果

2．设置延伸选项

选择 Edit Curves（编辑曲线）→Extend（延伸）→Extend Curve（延伸曲线）命令右侧的▢图标，此时弹出 Extend Curve Options（延伸曲线选项）对话框，图 2-49 所示为系统默认参数。

图 2-49　"延伸曲线选项"对话框

下面对该对话框中的部分参数介绍如下：

Extend method（延伸方式）：延伸曲线提供了两种基本的延伸方式，分别是 Distance（按距离）和 Point（按点），其效果如图 2-50、图 2-51 所示。

图 2-50 按距离延伸方式延伸曲线效果

图 2-51 按点延伸方式延伸曲线效果

Extend type（延伸类型）：延伸类型包括 Linear（线）、Circular（环形）和 Extrapolate（延伸）3 种类型，如图 2-52 为线类型延伸效果。

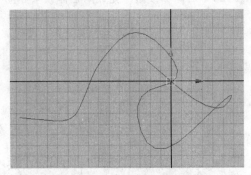

图 2-52 线类型延伸曲线效果

Extend Curve at（延伸曲线部位）：该选项区域用于定义曲线的延伸位置，它提供了 3 个参数，分别为 Start（开始）、End（结束）和 Both（两者），其完成效果如图 2-53 所示。

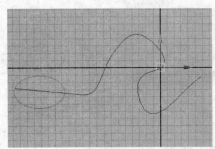

（a）选择 Start 单选按钮

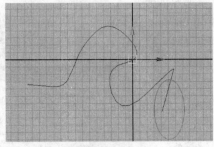

（b）选择 End 单选按钮

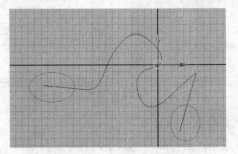

（c）选择 Both 单选按钮

图 2-53 延伸曲线部位的 3 种效果

2.4.4 平滑曲线

平滑曲线可以重新创建具有平滑路径的控制点。下面对于使用铅笔曲线工具创建的曲线进行平滑操作，其操作步骤如下：

（1）选择 Curves（创建）→Pencil Curve Tool（铅笔曲线工具）菜单命令，在视图中创建 1 条曲线，如图 2-54 所示。

（2）选择 Edit Curves（编辑曲线）→Smooth Curve（平滑曲线）菜单命令，平滑曲线完成后的效果如图 2-55 所示。

图 2-54　创建曲线　　　　　　　　　　图 2-55　平滑曲线效果

2.4.5 翻转曲线方向

翻转曲线方向命令可以翻转 CV 曲线上的 CV 点的方向，其操作步骤如下：

（1）使用 CV 曲线工具在视图中创建 1 条曲线，如图 2-56 所示。

（2）选择 Edit Curves（编辑曲线）→Reverse Curve Direction（翻转曲线方向）菜单命令，完成翻转曲线方向效果如图 2-57 所示。

图 2-56　创建 CV 曲线　　　　　　　　图 2-57　翻转曲线完成后的效果

2.4.6 添加控制点

添加控制点命令可以为曲线或者表面曲线添加新的控制点或者编辑点，其操作步骤如下：

（1）使用 CV 曲线工具在视图中创建 1 条曲线，如图 2-58 所示。

（2）选择 Edit Curves（编辑曲线）→Add Points Tool（添加点工具）菜单命令，在视图中单击创建新的控制点，完成后按【Enter】键确定，如图 2-59 所示。

图 2-58　创建曲线　　　　　　　　　　图 2-59　添加控制点完成后的效果

2.4.7　控制点的硬度

1. 创建曲线并调整硬度

在 Maya 的 NURBS 曲线建模中，还可以控制点的硬度，其操作步骤如下：

（1）使用 CV 曲线工具在视图中创建 1 条曲线并选择点，如图 2-60 所示。

（2）选择 Edit Curves（编辑曲线）→CV Hardness（CV 硬度）菜单命令，在视图中单击创建新的控制点，完成后按【Enter】键确定，如图 2-61 所示。

图 2-60　创建 CV 曲线　　　　　　　图 2-61　控制点的硬度完成效果

2. 设置控制点硬度选项

选择 Edit Curves（编辑曲线）→CV Hardness（CV 硬度）命令右侧的▢图标，此时弹出 CV Hardness Options（CV 硬度选项）对话框，如图 2-62 所示。

图 2-62　"CV 硬度选项"对话框

下面对该对话框中的参数介绍如下：

Multiplicity（多样性）：在默认设置下，曲线的最后一个控制点有 3 个多样性因素，它们之间的弧有一个多样性因素，要想改变内部控制点的多样性使其从 1 到 3，则需要选中 Full（全部）

单选按钮。改变多样性因素使其从 1～3 时，每条可控边上至少有两个控制点，而且可控边有一个多样性因素。Off（关闭）用于改变曲线内部的多样性，使其从 3～1。

Keep original（保留原始）：在改变 Multiplicity（多重）设置后，Keep original（保留原始）选项用于设置是否保持原始曲线或者表面，启用该复选框则表示保持原物体。

2.4.8 调整曲线形状

对 NURBS 曲线建模来说，曲线形状的调整是不可以避免的，在默认情况下，可以通过曲线编辑工具命令完成曲线形状的调整，其操作步骤如下：

（1）使用 CV 曲线工具在视图中创建 1 条曲线，如图 2-63 所示。

（2）选择 Edit Curves（编辑曲线）→Curve Editing Tool（曲线编辑工具）菜单命令，拖拽操纵器手柄就可以编辑曲线的点的位置和线的形状，如图 2-64 所示。

图 2-63　创建曲线　　　　　　　　　图 2-64　调整曲线形状

2.4.9 修改曲线

修改曲线命令是对已经创建的曲线进行修改，如调整曲线的平滑程度、更改曲线的长度、调整曲线的曲率等，其操作步骤如下：

（1）选择 Curves（创建）→Pencil Curve Tool（铅笔曲线工具）菜单命令，在视图中创建 1 条曲线，如图 2-65 所示。

（2）选择 Edit Curves（编辑曲线）→Modify Curves（修改曲线）→Straighten（伸直）菜单命令，将曲线伸直，效果如图 2-66 所示。

图 2-65　创建曲线　　　　　　　　　图 2-66　设置曲线伸直完成效果

（3）选择 Edit Curves（编辑曲线）→Modify Curves（修改曲线）→Smooth（平滑）菜单命令，平滑完成后的效果如图 2-67 所示。

（4）选择 Edit Curves（编辑曲线）→Modify Curves（修改曲线）→Curl（卷曲）菜单命令，设置曲线卷曲完成后的效果如图 2-68 所示。

图 2-67　设置曲线平滑完成效果

图 2-68　设置曲线卷曲完成的效果

（5）选择 Edit Curves（编辑曲线）→Modify Curves（修改曲线）→Bend（弯曲）命令，设置曲线弯曲完成后效果如图 2-69 所示。

（6）选择 Edit Curves（编辑曲线）→Modify Curves（修改曲线）→Scale Curvature（规模曲率）命令，设置曲线规模曲率的效果如图 2-70 所示。

图 2-69　设置曲线弯曲完成的效果

图 2-70　设置曲线规模曲率完成的效果

2.4.10　创建和编辑文字

在 Maya 2008 中，不仅可以创建各种模型和曲线，还可以直接创建文本，同时还可以控制它们的特性，其操作步骤如下：

（1）选择 Create（创建）→Text（文本）命令右侧的▢图标，在弹出的 Text Curves Options（文字曲线选项）对话框中设置文字及字体，如图 2-71 所示。

（2）单击 Create（创建）按钮，完成文字效果如图 2-72 所示。

图 2-71　"文字曲线选项"对话框

图 2-72　创建文字效果

下面对"文字曲线选项"对话框中的参数介绍如下：

Text（文本）：设置要创建的文本内容。

Font（字体）：设置文本字体。

Type（字形）：该选项组提供了 4 种选择类型，分别为 Curves、Trim、Ploy 和 Bevel。效果如图 2-73 所示。Curves 是文本的默认设置，这种文本可以以曲线方式显示；Trim 是以平面修剪表面进行创建的，由于这些文本时曲面，因此将会被渲染；Ploy 可以以多边形的方式创建文本，当这些文本被选择时，在曲线之间将会产生平面修剪曲线，但只能看到多边形表面；Bevel 可以使生成的文字带有倒角。

（a）类型为 Curves　　　　　　（b）类型为 Trim　　　　　　（c）类型为 Ploy

图 2-73　创建不同类型的文字效果

2.5　NURBS 曲线操作实例

2.5.1　绘制小花图形

（1）在状态栏中选择 Surfaces 模块。切换到 Front（前视图），选择 Create（创建）→CV Curve Tool（CV 曲线工具）菜单命令，画出花瓣形状，如图 2-74 所示。

（2）按【Insert】键，将轴心移动到花的中心，再次按【Insert】键完成轴心的移动，如图 2-75 所示。

图 2-74　绘制花瓣　　　　　　　　图 2-75　移动轴心

（3）选中刚才绘制的花瓣，单击 Edit（编辑）→Duplicate Special（特殊复制）右侧的▢图标，在弹出的 Duplicate Special Options（特殊复制选项）对话框中，将 Rotate（旋转）中的 Z 轴设置为 72，如图 2-76 所示。

（4）单击 Apply（应用）按钮 4 次，复制出其他 4 个花瓣，如图 2-77 所示，最后单击 Close 按钮（关闭）对话框。

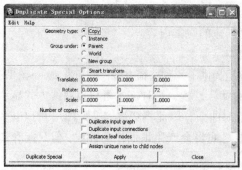

图 2-76 "特殊复制选项"对话框

（5）单击 Edit Curves（编辑曲线）→Attach Curves（连接曲线）右侧的▢图标，此时弹出 Attach Curves Options（连接曲线选项）对话框，在 Attach method（连接方法）选项组中选择 Connect（连接）单选按钮，取消选择 Keep originals（保留原始）选项，如图 2-78 所示。

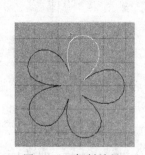

图 2-77 复制效果　　　　　图 2-78 "连接曲线选项"对话框中的设置

（6）依次选择花瓣，单击 Apply（应用）按钮，进行曲线连接，如图 2-79 所示。

图 2-79 连接曲线

（7）在最后一次连接中出现错误，按【Z】键撤销最后一次连接操作，选中最后一个花瓣曲线并选择 Edit Curves（编辑曲线）→Reverse Curve Direction（翻转曲线方向）菜单命令，将曲线方向翻转，然后再单击 Attach（连接）按钮进行连接。如图 2-80 所示。

（8）按【Ctrl+A】组合键打开曲线的属性编辑器，可以看到此时的曲线是开放的，如图 2-81 所示。

（9）选择 Edit Curves（编辑曲线）→Open/Close Curves（打开/关闭曲线）菜单命令，打开曲线的属性编辑器，如图 2-82 所示，使花朵曲线成为封闭曲线。

图 2-80　完成连接的曲线　　图 2-81　曲线属性（显示开放）　　图 2-82　曲线属性（显示闭合）

（10）单击 Create（创建）→NURBS Primitives（NURBS 基本几何体）→Circle（圆形），在视图中创建一个圆形，将其缩小并移动到合适的位置，如图 2-83 所示。

（11）选择 Create（创建）→EP Curve Tool（EP 曲线工具），按下【C】键将第一个点捕捉到花朵曲线上，然后松开【C】键创建其他点，按【Enter】键完成效果，如图 2-84 所示。

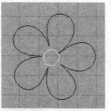

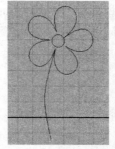

图 2-83　创建圆形并适当调整其大小和位置　　　　图 2-84　创建花茎曲线

（12）选择 Edit Curves（编辑曲线）→Smooth Curve（平滑曲线）菜单命令，花茎曲线光滑后的效果如图 2-85 所示。

（13）选择 Create（创建）→Pencil Curve Tool（铅笔曲线工具），在视图中绘制出叶子曲线，如图 2-86 所示。

图 2-85　平滑曲线　　　　图 2-86　绘制叶子完成效果

（14）在前视图中选择叶子曲线并右击，在弹出的快捷菜单中选择 Control Vertex（控制点）命令，进入到控制点模式下，按【W】键调整点的位置，完成后的效果如图 2-87 所示。

（15）选择 Display（显示）→Grid（网格）菜单命令，取消网格显示，绘制完成后效果如图 2-88 所示。

图 2-87　调整控制点后的效果　　　　　图 2-88　最终结果

2.5.2　制作米老鼠

（1）在状态栏中选择 Surfaces 模块，切换到 Front（前视图）。在视图菜单中选择 Display（显示）→Grid（网格）命令，取消网格显示。

（2）选择 Create（创建）→NURBS Primitives（NURBS 基本几何体）→Circle（圆形），在视图中创建一个圆形，按【R】键放大圆形，如图 2-89 所示。

图 2-89　创建并变换圆形

（3）选择 Create（创建）→Arc Tools(弧形工具)→Three Point Circular Arc（三点弧形）工具，按【C】键将三点弧形起始点捕捉到刚才创建的圆形上，创建两个三点弧形，作为米老鼠耳朵，如图 2-90 所示。

（4）选中圆形，右击，在打开的快捷菜单中选择 Curve Point（曲线点）命令，按下【Shift】键的同时选择圆形与三点弧形的 4 个相交点，如图 2-91 所示。

图 2-90　创建米老鼠耳朵　　　　　图 2-91　选择曲线点

（5）选择 Edit Curves（编辑曲线）→Detach Curves（分离曲线）菜单命令，选择分离后的曲线，按【Delete】键删除，如图 2-92 所示。

（6）选择 Edit Curves（编辑曲线）→Attach Curves（连接曲线）右侧的□图标，此时弹出 Attach Curves Options（连接曲线选项）对话框，在其中的 Attach method（连接方法）选项组中单击 Connect（连接）单选按钮，取消选择 Keep originals（保留原始）选项，如图 2-93 所示。

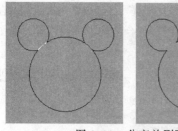
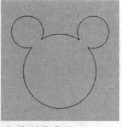
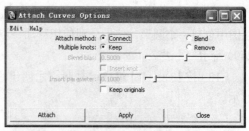

图 2-92　分离并删除曲线　　　　　图 2-93　"连接曲线选项"对话框中的设置

（7）依次选择曲线，然后单击 Apply（应用）按钮，进行曲线连接，如图 2-94 所示。

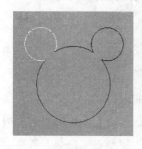

图 2-94　连接曲线

（8）选择 Edit Curves（编辑曲线）→Open/Close Curves（打开/关闭曲线）菜单命令，使曲线成为封闭曲线，如图 2-95 所示。

（9）在曲线上右击，在打开的快捷菜单中选择 Control Vertex（控制点）命令，按【W】键调整耳朵部分交叉的点，调整完成后的效果如图 2-96 所示。

图 2-95　封闭曲线　　　　　　　　图 2-96　调整点

（10）单击 Edit Curves（编辑曲线）→Offset（偏移）→Offset Curve（偏移曲线）右侧的▢图标，在弹出的 Offset Curve Options（偏移曲线选项）对话框中设置 Offset distance（偏移距离）值为 -0.15，如图 2-97 所示。单击 Offset（偏移）按钮，完成后效果如图 2-98 所示。

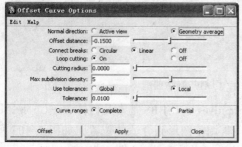

图 2-97　偏移属性设置　　　　　　图 2-98　偏移曲线

（11）选择 Create（创建）→NURBS Primitives（NURBS 基本几何体）→Circle（圆形），在视图中创建一个圆形，然后分别使用移动、旋转、缩放工具将其调整到合适的大小及位置，如图 2-99 所示。

（12）按【Ctrl+D】组合键复制刚才创建的圆形，然后移动并旋转到合适的位置，如图 2-100 所示。

图 2-99　创建并调整圆形　　　　图 2-100　复制圆形并旋转角度

（13）选择 Create（创建）→NURBS Primitives（NURBS 基本几何体）→Circle（圆形），创建一个圆形。在曲线上右击，在弹出的快捷菜单中选择 Control Vertex（控制点）命令，调整曲线上的点，如图 2-101 所示。

图 2-101　创建并编辑圆形

（14）选中 3 个圆形曲线，然后选择 Edit Curves（编辑曲线）→Cut Curve（切割曲线）菜单命令，切割选中的曲线并删除中间的曲线，制作出米老鼠的脸部轮廓，如图 2-102 所示。

图 2-102　切割并删除曲线

（15）选择 Create（创建）→NURBS Primitives（NURBS 基本几何体）→Circle（圆形），创建一个圆形，然后使用移动、旋转、缩放工具调整圆形到合适的位置，如图 2-103 所示。

（16）按【Ctrl+D】组合键复制一个，然后缩小并移动，制作出眼睛并复制出另外一侧的眼睛，如图 2-104 所示。

（17）使用同样的方法缩放出米老鼠鼻子的图形，如图 2-105 所示。

（18）选择 Create（创建）→Arc Tools（弧形工具）→Two Point Circular Arc（两点弧形）工具，创建 1 条两点弧形曲线，再按下【C】键创建第 2 条弧形曲线，使其端点捕捉到第 1 条弧形曲线上，然后通过单击控制柄调整曲线的弧度，如图 2-106 所示。

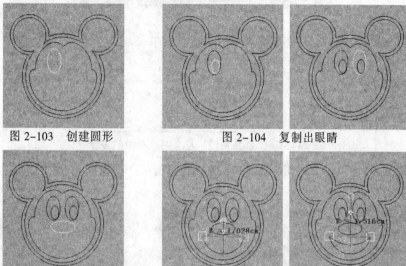

图 2-103　创建圆形　　　　　　　　图 2-104　复制出眼睛

图 2-105　制作出鼻子　　　　　　　图 2-106　创建两点弧形

（19）在曲线上右击，在弹出的快捷菜单中选择 Control Vertex（控制点）命令，调整刚才创建的两点弧形，结果如图 2-107 所示。

（20）选择 Create（创建）→EP Curve Tool（EP 曲线工具），绘制 2 条曲线，如图 2-108 所示。

图 2-107　调整点　　　　　图 2-108　绘制 2 条曲线

（21）选择 Create（创建）→NURBS Primitives（NURBS 基本几何体）→Circle（圆形），创建一个圆形，然后使用移动、缩放工具将其适当的调整，完成后的效果如图 2-109 所示。

（22）选择 Create（创建）→NURBS Primitives（NURBS 基本几何体）→Square（方形），在视图中创建一个方形并适当调整其大小，如图 2-110 所示。

图 2-109　创建圆形并编辑　　　　图 2-110　创建方形并变换

（23）单击 Edit Curves（编辑曲线）→Curve Fillet（曲线圆角）右侧的▢图标，在弹出的 Fillet Curve Options（圆角曲线选项）对话框中，勾选 Trim（修剪）复选框，设置 Radius（半径）选项值为 0.5，如图 2-111 所示。

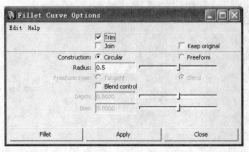

图 2-111　"圆角曲线选项"对话框中的设置

（24）单击 Fillet（圆角）按钮，然后依次选择方形的边，再单击 Apply（应用）按钮，进行圆角操作，如图 2-112 所示。

图 2-112　圆角操作

（25）单击 Create（创建）→Text（文本）右侧的▢图标，此时弹出 Text Curves Options（文字曲线选项）对话框，在其中的 Text 文本框中输入 Mickey Mouse，单击 Font 右侧的▼，在弹出的"字体"对话框中选择字体，如图 2-113 所示。

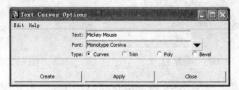

图 2-113　文本对话框设置

（26）单击 Create（创建）按钮，调整文本的大小和位置，完成后的效果如图 2-114 所示。

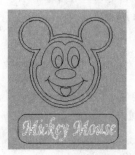

图 2-114　完成米老鼠效果

（1）简述 NURBS 曲线有哪些种类？

（2）简述圆角曲线命令的使用方法？

（1）打开 Maya 2008 软件，使用 CV Curves Tool（CV 曲线工具）和 Duplicate Special（特殊复制）命令，绘制出如图 2-115 所示的心形图案。

（2）运行素材文件为"第 2 章 NURBS 曲线"文件夹中的图像练习，并由此掌握曲线的绘制方法。

图 2-115　绘制心形图案

第**3**章

NURBS 曲面建模

学习目标：

- 了解曲面基本体
- 掌握创建一般成型和特殊成型的方法
- 掌握编辑曲面
- 掌握布尔运算

3.1　创建曲面基本体

曲面建模是指利用曲线绘制出模型的轮廓、旋转截面或模型的部分截面形状，通过挤压、旋转或放样生成所要的模型。因此，灵活掌握曲线建模工具的使用方法是曲线建模的基础。

有许多方法可以创建 NURBS 表面。例如，可以用 NURBS 曲线创建威士忌酒杯的截面，然后让曲线旋转 360° 来完成酒杯的建模，如图 3-1 所示。

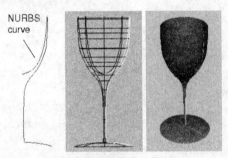

图 3-1　酒杯完成效果

当对创建的模型符合建模标准时，还可以使用 Maya 的一些渲染特性如颜色、纹理和高光赋予物体使它看上去更真实。

NURBS 是 Non-Uniform Rational B-Spline（非均匀有理 B 样条曲线）的英文缩写，是用数学方式描述包含在物体表面上的曲线或样条。

需要理解的最重要的概念是 NURBS 表面的基础是 NURBS 曲线。用户首先是 NURBS 曲线高手然后才能成为 NURBS 建模高手。曲线不被渲染，只能通过它来控制表面。软件制造商基于不同的曲线类型有不同的建模方式。NURBS 是所有曲线中表现最好的。使用 NURBS 曲线当想要调节这些表面时可以很容易将它们放到恰当的位置。在 Maya 中不管用什么工具创建曲线，创建的就是 NURBS 曲线，这样可以保证通用性和更加容易控制。

在 Maya 2008 中，关于曲面的创建有 2 种方法，一是使用命令或者工具架上的创建工具创建曲面基本体，也就是 NURBS 基本体，另一种方法是使用曲线来生成一些比较复杂的曲面。

Maya 提供了用于建模的各种 NURBS 物体，基本元素是常用的几何形体，例如球体、立方体、圆柱体、圆锥体和平面等，如图 3-2 所示。

当创建了基本元素后，可以对其进行修改、缩放或变成更加复杂的物体。尽管大多数基本元素是表面而不是曲线，但它们仍然和其他 NURBS 物体一样来自于曲

图 3-2　NURBS 基本元素

线。因此不必用创建曲线的方法来创建基本元素，只要简单地通过菜单命令就可以进行创建了。

3.2　一　般　成　型

3.2.1　车削曲面

用户可以通过 Revolve（车削）命令绕一个轴旋转一个轮廓线来创建一个曲面，比如酒杯、西瓜、灯罩等模型。车削曲面的操作步骤如下：

（1）在 Side（侧视图）创建 1 条 CV 曲线如图 3-3 所示。

（2）选择 Surfaces 模块，单击 Surfaces（曲面）→Revolve（车削）右侧的□图标，如图 3-4 所示。

图 3-3　创建曲线　　　　　　　图 3-4　单击 Revolve 右侧的图标

（3）在弹出的 Revolve Options（车削选项）对话框中设置 Axis preset（轴预置）为 Y 轴，End sweep angle（结束扫角）旋转度数为 360°，如图 3-5 所示。

（4）单击 Revolve（车削）按钮，车削后的模型效果如图 3-6 所示。

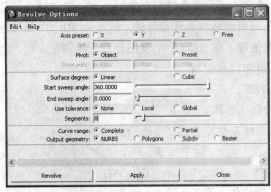
图 3-5　车削参数设置

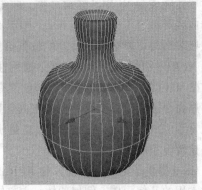
图 3-6　车削完成后的模型效果

3.2.2　放样曲面

用户通过使用 Loft（放样）命令，可以将构建一个通过一系列轮廓曲线组成的面，或者说，创建一系列曲线构成的对象形状，然后一起放样这些曲线，就像在一个存在的框架上蒙上画布一样。这些曲线可以是曲面上的曲线、曲面等位线或者修剪的曲线。放样曲面操作步骤如下：

1．放样的基本操作

（1）在 Top（顶视图）上分别创建 2 个圆形，使用移动工具将其调整到合适的距离，如图 3-7 所示。

（2）选择 Surfaces 模块，框选 2 个圆形，然后选择 Surfaces（曲面）→Loft（放样）命令，放样完成的模型效果如图 3-8 所示。

图 3-7　创建圆形

图 3-8　放样完成的模型效果

2．在生成的放样曲面上增加圆形继续放样

（1）在 Top（顶视图）上再次创建 1 个圆形，然后使用移动工具将其调整到合适的距离，如图 3-9 所示。

（2）确认前面创建的 2 个圆形处于选择状态，按住【Shift】键的同时单击圆形，将其添加，然后选择 Surfaces（曲面）→Loft（放样）命令，放样完成后的模型效果如图 3-10 所示。

图 3-9　创建圆形

图 3-10　继续放样后效果

3．通过放样等位线连接两个曲面

（1）在 Top（顶视图）上再次创建 1 个圆形，使用移动工具将其调整到合适的位置，如图 3-11 所示。

（2）按住【Shift】键加选圆形，选择 Surfaces（曲面）→Loft（放样）命令，放样完成后的模型效果如图 3-12 所示。

图 3-11　创建圆形

图 3-12　放样等位线效果

4．设置放样选项

单击 Surfaces（曲面）→Loft（放样）命令右侧的▢图标，此时弹出 Loft Options（放样选项）对话框，如图 3-13 所示。

图 3-13　"放样选项"对话框

下面对该对话框中的部分参数介绍如下：

Parameterization（参数）：

● Uniform（均等）表示轮廓曲线与曲面的 UV 参数值等间距；

● Chord Length（弦长）表示表面 U 方向的参数值根据轮廓曲线起点的距离而定；

- Auto Reverse（自动反转放样方向）表示当勾选该复选框时，放样时 Maya 会根据具体情况自动反转放样方向，从而得到需要的曲面，通常该复选框被勾选。如果关闭该复选框，则容易出现错误放样曲面的现象；
- Close（闭合）：生成的曲面在 U 方向是否闭合，Maya 默认为关闭。

Surface Degree（曲面度数）：调节曲面的度数。

Section Spans（跨度段数）：跨度段数越多，生成曲面的结构线越多，曲面越圆滑。

Curve Range（曲线范围）：可以利用曲线的整体来进行放样，或者利用曲线的一部分来进行放样。

Output Geometry（输出几何体）：可将生成曲面输出改变为几种不同的形体方式。

3.2.3 形成平面

1．创建轮廓并生成平面

用户通过使用 Planar（平面）命令可以沿着 1 条封闭轮廓线构建成一个平面。形成平面操作步骤如下：

（1）选择 Create（创建）→Text（文本）命令，在视图中创建一个文本，如图 3-14 所示。

（2）选中所有文字，选择 Surfaces（曲面）→Planar（平面）命令，形成平面效果如图 3-15 所示。

图 3-14　创建文字

图 3-15　平面完成效果

2．设置平面选项

单击 Surfaces（曲面）→Planar（平面）右侧的▢图标，此时弹出 Planar Trim Surface Options（平面裁剪曲面选项）对话框，如图 3-16 所示。

下面对该对话框中的参数介绍如下：

Degree（度数）：可以将其设置 1 次或 3 次，这样最后得到的面为线性（Linear）或立方（Cubic）。

Curve range（曲线范围）：它包括两种选择，其中 Complete（完全）表示所选曲线成面；Partial（部分）表示部分曲线成面。

Output geometry（输出几何体）：这里只有 NURBS 和 Polygon 两种输出方式。

图 3-16　"平面裁剪曲面选项"对话框

3.2.4　挤出曲面

用户通过使用 Extrude（挤出）命令可以沿着 1 条路径移动一个轮廓线从而构建一个曲面，如图 3-17 所示。

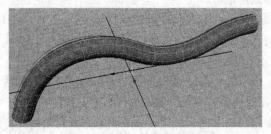

图 3-17　挤出曲面完成效果

轮廓曲线，也就是沿路径挤压的曲线，它可以是开放或封闭的自由曲线，也可以是曲面等位线、曲面上的曲线或者是修剪边界线。挤出曲面操作步骤如下：

1．创建曲线并挤出曲面

（1）使用 CV 工具和铅笔工具在前视图中创建 1 条直线和曲线，如图 3-18 所示。

（2）先选择曲线，然后再选择直线，然后选择 Surfaces（曲面）→Extrude（挤出）菜单命令，挤出完成后效果如图 3-19 所示。

图 3-18　创建直线和曲线

图 3-19　挤出完成后效果

2．设置挤出选项

单击 Surfaces（曲面）→Extrude（挤出）命令右侧的￼图标，弹出 Extrude Options（挤出选项）对话框，如图 3-20 所示。

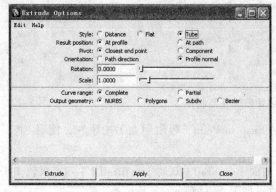

图 3-20　"挤出选项"对话框

下面对该对话框中的参数介绍如下：

Style（挤压类型）：它包括 3 种挤压类型，其中 Distance（距离）表标的是按 1 条直线，而不是按路径来挤压的命令；Flat（平直）表示使在路径线挤压时保持方向不改变；Tube（管）表示封闭线延路径线挤压时保持相切。

Result position（结果位置）：它包括两种挤压位置，其中 At profile（在轮廓处）表示点选可以在封闭曲线的位置创建挤压表面；At path（在路径处）表示点选可以在路径曲线的位置创建挤压表面。

Pivot（枢轴点）：此选项只有在设置 Style 为 Tube 选项时才被激活。

Orientation（方向）：此选项只有在设置 Style 为 Tube 选项时才被激活。它包括 2 个方向，其中 Path direction 是指沿路径的方向；Profile normal 是指沿封闭线的方向。

Curve range（曲线范围）：它包括 2 种选择，一是 Complete（完全），即所选曲线成面，二是 Partial（部分），即部分曲线成面。

Output geometry（输出几何体）：它可以将生成曲面输出改变为几种不同的形体方式。

3.3 特殊成型

3.3.1 双轨扫描曲面

Birail 1 Tool（双轨）命令可以沿 2 条轨迹曲线进行扫描，并生成一个曲面，它包含 Birail 1 Tool 命令、Birail 2 Tool 命令和 Birail 3 Tool 命令。菜单命令中的数目是沿轨迹曲线生成的轮廓曲线数目，Birail 1 指生成 1 条轮廓曲线、Birail 2 指生成 2 条轮廓曲线，Birail 3 指生成 3 条或多条轮廓曲线。

1. 创建 Birail 1 Tool

（1）使用 CV 工具在视图中创建 1 条曲线并将其复制，如图 3-21 所示。

（2）选择 2 条曲线，选择 Display（显示）→NURBS（NURBS 曲线）→Edit Point（点编辑）菜单命令，进入点编辑模式下，如图 3-22 所示。

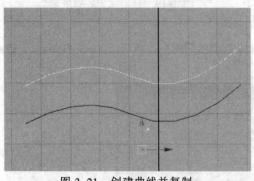

图 3-21　创建曲线并复制

图 3-22　选择编辑点

（3）单击工具栏中的 Snap to Point（吸附到点）按钮 🧲，使用 EP 工具在视图中创建 1 条轨道线，如图 3-23 所示

（4）选择 Surfaces（曲面）→Birail（双轨）→Birail 1 Tool（双轨 1 工具）菜单命令，依次选择 2 条曲线，完成后的效果如图 3-24 所示。

图 3-23　创建直线

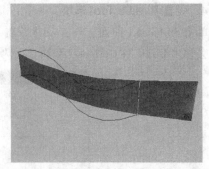

图 3-24　使用双轨 1 命令创建曲面效果

2．创建 Birail 2 Tool

通过 Birail 2 Tool（双轨）命令可以将 2 条曲线沿着 2 条曲线路径移动，从而生成曲面，其操作步骤如下：

（1）使用 CV 工具在视图中创建 2 条曲线和 2 条轨道线，如图 3-25 所示。

（2）先选择两条曲线，再选择 2 条轨道线，在菜单栏中选择 Surfaces（曲面）→Birail（双轨）→Birail 2 Tool（双轨 2 工具）命令，依次单击 2 条轨道线，完成后的效果如图 3-26 所示。

图 3-25　创建曲线与轨道

图 3-26　使用双轨 2 命令创建曲面效果

3．创建 Birail 3+ Tool

Birail 3+ Tool（双轨）命令可以将 3 条甚至更多曲线沿着 2 条曲线路径移动，从而生成曲面，其操作步骤如下：

（1）使用 CV 工具在视图中创建 3 条曲线和 2 条轨道线，如图 3-27 所示。

（2）在菜单栏中选择 Surfaces（曲面）→Birail（双轨）→Birail 3+ Tool（双轨 3 工具）命令，依次点选 3 条曲线并按【Enter】键确认，再依次选择 2 条轨道线。完成后的效果如图 3-28 所示。

图 3-27　创建 3 条曲线与 2 条轨道线

图 3-28　使用双轨 3+命令创建曲面效果

4．设置 Birail 3 Tool 选项

单击 Surfaces（曲面）→Birail（双轨）→Birail 3+ Tool（双轨 1 工具）命令右侧的▢图标，此时会弹出 Birail 3+ Options（双轨 3+选项）对话框，如图 3-29 所示。

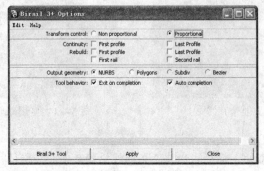

图 3-29　双轨 3 命令设置面板

下面对该对话框中的参数介绍如下：

Transform Control（变换控制）：此选项包括 Non Proportional（不按比例）和 Proportional（按比例两种）两个选项，分别用于确定沿轨迹播放轮廓曲线的方式。

Continuity（连续性）：用于定义曲面切线的连续性，可以通过 First profile（第 1 条轮廓线）和 Last profile（最后 1 条轮廓线）两个选项来选择如何保持连续性。

Rebuild（重建）：用于在创建曲面之前重建轮廓线或者轨迹线，其中 First profile（第 1 条轮廓线）表示重建先选的轮廓线；Last Profile（最后 1 条轮廓线）表示重建最后所选的轮廓线； First rail（第 1 条轨迹线）表示重建先选的轨迹；Second rail（第 2 条轨迹线）表示重建后选的轨迹曲线。

Output geometry（输出几何体）：用于设置形成曲面的方式，Maya 提供了 4 种基本方式，分别是 NURBS、Polygons、Subdiv 和 Bezier，只需要选中相应的选项即可输出相应的几何面。

Tool behavior （工具作用）：启用 Exit on completion（完成后退出）复选框，则表示创建完曲面后退出该工具的操作环境，停止该工具在曲面上的作用。

3.3.2　边界曲面

用户通过使用 Boundary（边界）命令可以用 3 条曲线或者 4 条曲线创建出三边或者四边的曲面。

1．创建一个三边边界曲面的操作

（1）使用 EP 工具在视图中创建出 3 条曲线，然后调整到合适的位置，如图 3-30 所示。

（2）框选 3 条曲线，然后选择 Surfaces（曲面）→Boundary（边界）菜单命令，完成边界曲面效果如图 3-31 所示。

图 3-30　创建曲线并适当调整其位置

图 3-31　创建三边边界曲面效果

2．创建一个四边边界曲面的操作

（1）使用 EP 工具在视图中创建出 4 条曲线，然后调整到合适的位置，如图 3-32 所示。

（2）框选 4 条曲线，然后选择 Surfaces（曲面）→Boundary（边界）命令，完成边界曲面效果如图 3-33 所示。

图 3-32　绘制 4 条曲线

图 3-33　创建四边边界曲面效果

3．设置边界命令

单击 Surfaces（曲面）→Boundary（边界）命令右侧的▢图标，此时弹出 Boundary Options（边界选项）对话框，如图 3-34 所示。

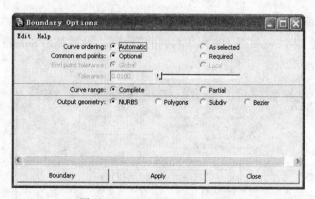
图 3-34　"边界选项"对话框

下面对该对话框中的部分参数介绍如下：

Curve Ordering（曲线顺序）：

● Automatic（自动）：为系统自动创建曲面。

● As selected（根据顺序）：为根据边界曲线顺序创建曲面。

Common end points（公共点）：此项是确定点的位置是否正确从而生成新的面。

● Optional（随意）不正确也能生成新的面片。

● Required（必须）只有正确的时候才能生成新的面片。

End point tolerance（端点容差）：只有在 Common ernd points（公共点）被设置为 Required（必须）选项时才能激活此选项。有 Global（全局容差）和 Local（局部容差）两种选择。

Tolerance（容差值调整）：只有在 End point tolerance（端点容差）被设置为 Local（局部容差）选项时才能被激活此选项，可通过调整其右侧的滑块来调节具体的容差值。

其他设置与之前相同，这里就不再重复了。

3.3.3 方形曲面

使用 Square（方形）命令可以用来创建带有三边或四边边界的曲面，但是绘制的边界边必须相交，如果不相交的话，则生成不了曲面，这是与创建边界曲面的不同之处。

1．创建一个方形曲面的操作

（1）使用铅笔工具在前视图中创建出 3 条曲线，如图 3-35 所示。

（2）框选所有曲线，然后选择 Surfaces（曲面）→Square（方形）菜单命令，完成方形曲面的效果如图 3-36 所示。

图 3-35　创建曲线

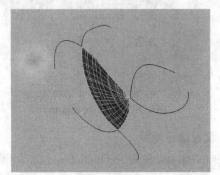

图 3-36　方形曲面完成效果

2．设置方形曲面选项

单击 Surfaces（曲面）→Square（方形）右侧的□图标，此时弹出 Square Options（方形选项）对话框，如图 3-37 所示。

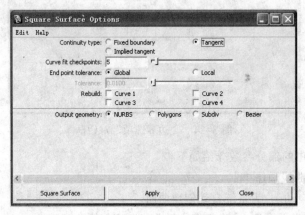

图 3-37　方形命令设置

下面对该对话框中的部分参数介绍如下：

Continuity type（连续类型）

- Fixed boundary（边界调整）：表示不保证表面连续性。
- Tangent（切线）：可以创建出平滑连续的曲面。
- Implied tangent（间接切线）：根据曲线平面的法线来创建切线。

Curve fit checkpoints（方形曲面精度）：可通过调节数值来改变方形曲面的精度，此选项需要选择 Tangent（切线）单选按钮方可激活此选项。

Rebuild（重建）：可选择重建界面线。

其他设置与前面相同，这里不再赘述。

3.3.4 倒角曲面

使用 Bevel（倒角）命令可以通过曲线生成一个带有倒角边界的挤出曲面，这些曲面包括文本曲线和修剪边界。

1. 制作倒角曲面

（1）选择 Create（创建）→Text（文本）菜单命令，在视图中创建一个文本，如图 3-38 所示。

（2）选择所创建的文字，选择 Surfaces（曲面）→Bevel（倒角）命令，完成倒角后的效果如图 3-39 所示。

图 3-38　创建曲线

图 3-39　制作倒角效果

2. 设置倒角曲面

选择所创建的曲线，单击 Surfaces（曲面）→Bevel（倒角）命令右侧的▢图标，此时弹出 Bevel Options（倒角选项）对话框，如图 3-40 所示。

下面对该对话框中的部分参数介绍如下：

Attach surfaces（连接曲面）：勾选此选项可使创建出来的倒角为整体，不勾选则创建出来的倒角为分离。

Bevel（倒角）：表示倒角曲面的位置。其中 Top Side（顶部）表示曲线在倒角曲面的顶部；Bottom Side（底部）表示曲线在倒角曲面的底部；Both（都是）表示两端都有倒角；Off（关闭）表示不产生倒角。

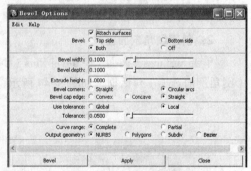

图 3-40　倒角命令设置

Bevel width（倒角宽度）：用于设置生成倒角的宽度。

Bevel depth（倒角深度）：用于设置生成倒角的深度。

Extrude height（挤压高度）：用于设置生成倒角的高度。

Bevel corners（倒角拐角样式）：用于设置生成倒角的拐角样式，其包含两种样式，即 Straight（直角样式）和 Circular arcs（圆角样式）。

Bevel cap edge（倒角封边样式）：用于设置生成倒角的封边样式，其中包含 3 种样式，即 Convex（凸起）、Concave（内凹）和 Straight（平直）。

3.3.5　扩展倒角

用户使用 Bevel Plus（扩展倒角）命令可将生成的闭合曲线进行倒角并封盖。

1. 创建扩展倒角曲线

（1）在前视图中创建一个圆形，如图 3–41 所示。

（2）选择圆形，然后单击 Surfaces（曲面）→Bevel Plus（扩展倒角）右侧的图标，在弹出的 Bevel Plus Options（扩展倒角选项）对话框中选择 Output Options（输出选项）选项，设置扩展倒角参数，如图 3–42 所示。

图 3–41　创建圆形

图 3–42　倒角剖面参数设置

（3）单击 Bevel 按钮，所得到的模型效果如图 3–43 所示。

下面对 Output Options（输出选项）标签框中的参数设置说明如下：

Output geometry（输出几何体）：这里只有 NURBS 和 Polygon 两种输出方式，默认为 Polygon。

Tessellation method（镶嵌细分方式）：Count（数量）和 Sampling（取样）。如使用 Count 方式时，可以指定完成结果的面数量。如使用 Sampling 方式，用 Along Extrusion 设置拉伸方向的细分，用 Along Curve 设置曲线方向的细分。

2. 创建倒角剖面曲线

单击 Surfaces（曲面）→Bevel Plus（倒角剖面）右侧的图标，此时弹出 Bevel Plus Options（倒角剖面选项）对话框，如图 3–44 所示。Bevel 标签框设置说明如下：

图 3–43　使用倒角剖面命令效果

图 3–44　倒角剖面参数设置

下面对该对话框中的参数说明如下：

Create bevel（添加倒角）：它包括两个选项，其中 At Start（开始）表示在曲线相近处添加倒角；At End（结束）表示在曲线相远处添加倒角。

Bevel width（倒角宽度）：调整倒角的宽度。

Bevel depth（倒角深度）：调整倒角的深度。

Extrude distance（挤压长度）：设置曲面拉伸的长度。

Create cap（封盖）：它包括两个选项，其中 At Start（开始）表示在曲线相近处封盖；At End（结束）表示在曲线相远处封盖。

Outer bevel style（外倒角形状）：设置外倒角的形状，共 8 种。

Inner bevel style（内倒角形状）：设置内倒角的形状，共 8 种。

Same as outer style（同倒角）单选项：设置是否内外倒角相同。

3.4 编辑曲面

3.4.1 复制与修剪曲面

1. 复制曲面

在创建模型过程中有时会使用曲面上的一部分面片来制作一些模型，因此先要把曲面上的那部分面片复制出来，然后通过编辑来获得需要的模型效果，其操作步骤如下：

（1）在前视图中创建一个圆锥体，如图 3-45 所示。

（2）在圆锥体上右击，在弹出的快捷菜单中选择 Surface Patch（曲面面片）命令，按住【Shift】键的同时选择曲面，如图 3-46 所示。

（3）选择 Edit NURBS（编辑 NURBS 曲线）→Duplicate NURBS Patches（复制曲面）菜单命令，复制曲面完成效果如图 3-47 所示。

图 3-45　创建圆锥体　　　　图 3-46　选择曲面　　　　图 3-47　复制曲面完成效果

2. 相交曲面

使用相交曲面命令可以将两个相互独立的物体中间产生 1 条法线，其操作步骤如下：

（1）在前视图中创建一个圆锥体和一个球体，如图 3-48 所示。

（2）选择 Edit NURBS（编辑 NURBS 曲线）→Intersect Surfaces（相交曲面）菜单命令，相交曲面完成，效果如图 3-49 所示，此时在曲面相交处将留下 1 条法线，如图 3-49 所示。

图 3-48　创建圆锥体和球体　　　　图 3-49　完成相交曲面效果

3. 剪切曲面

剪切曲面命令可以将两个已经相交的曲面裁剪，从而留下有用的部分，其操作步骤如下：

（1）在前视图中创建一个球体和一个平面，如图 3-50 所示。

（2）选择 Edit NURBS（编辑 NURBS 曲线）→Trim Toll（剪切曲面）菜单命令，然后单击球体，剪切曲面完成效果如图 3-51 所示。

图 3-50　创建球体和平面　　　　　　图 3-51　剪切曲面效果

3.4.2　插入等位线与投影

1. 插入等位线

有时，我们需要在曲面上添加等位线以编辑曲面，使用插入等位线与投影命令可以将等位线插入到曲面上，其操作步骤如下：

（1）在前视图中创建一个球体，如图 3-52 所示。

（2）在曲面上右击，在弹出的快捷菜单中选择 Isoparm（等位线）命令，选择第 1 条等位线。

（3）在视图中按住鼠标左键不放，向上移动鼠标指针，创建 1 条虚拟的曲线，如图 3-53 所示。

图 3-52　创建球体

（4）选择 Edit NURBS（编辑 NURBS 曲线）→Insert Isoparm（插入等位线）菜单命令，插入等位线，完成后的效果如图 3-54 所示。

图 3-53　创建虚拟曲线　　　　　　图 3-54　插入等位线效果

2. 投影曲线

与等位线相似的还有一种曲线，即投影曲线，它也是通过操作附加在曲面表面上的一种曲线，这种曲线主要是在通过投影的方式将其投射到曲面的表面上，通常在对曲面进行修剪、对齐等操作时非常有用，其操作步骤如下：

（1）在前视图中创建一个球体和文字并选择，如图 3-55 所示。

（2）选择 Edit NURBS（编辑 NURBS 曲线）→Project Curve on Surface（投射曲面曲线）菜单命令，完成投影曲线效果如图 3-56 所示。

图 3-55　创建球体和文字　　　　　图 3-56　完成投影曲线效果

3.5　布　尔　运　算

3.5.1　相减运算

在 Maya 2008 中，布尔运算工具用于裁剪当前选择的曲面，它包括 3 种基本形式，分别是相减运算、合并运算和相交运算。其相减运算操作步骤如下：

（1）在视图中创建一个球体和一个圆柱体，如图 3-57 所示。

（2）框选两个对象，选择 Edit NURBS（编辑 NURBS 曲线）→Booleans（布尔运算）→Differences Tool（差集运算）菜单命令。

（3）在视图中选择球体，按【Enter】键确定，相减运算后的效果如图 3-58 所示。

图 3-57　创建球体和圆柱体　　　　　图 3-58　相减运算后的模型效果

> **注　意**
>
> 　　选择 Display（显示）→NURBS（NURBS 曲线）→Normals（法线）菜单命令，可以观察选择的曲面和法线，如果对布尔操作不是很满意的话，可以选择 Edit NURBS（编辑 NURBS 曲线）→Reverse Surface Direction（翻转曲面方向）菜单命令，如图 3-59 所示。

图 3-59　显示法线效果

单击 Edit NURBS（编辑 NURBS 曲线）→Booleans（布尔运算）→Differences Tool（差集运算）命令右侧的□图标，此时弹出 NURBS Booleans Intersection Options（NURBS 布尔相交选项）对话框，如图 3-60 所示。

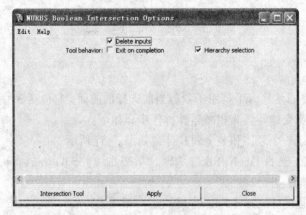

图 3-60　"NURBS 布尔相交选项"对话框

下面对该对话框中的参数介绍如下：

Delete inputs（删除输入）：启用该复选项，则在历史记录关闭的前提下，可以删除布尔运算的 Input（输入）。

Tool behavior（工具特性）：它包括两个选项，其中 Exit on completion（退出完成）表示在完成布尔运算操作后，会继续使用 Boolean（布尔）工具，这样不必在菜单中选择该工具，就可以执行下一次布尔运算；Hierarchy selection（层级选择）表示在视图中选取物体时，会选中物体所在层级的根节点。

3.5.2　合并运算

合并运算是布尔运算的 3 种基本运算之一，使用它可以将两个相交的 NURBS 曲面通过布尔运算合并起来形成一个曲线物体，其操作步骤如下：

（1）在视图中创建一个球体和一个圆环体，如图 3-61 所示。

（2）框选两个对象，选择 Edit NURBS（编辑 NURBS 曲线）→Booleans（布尔运算）→Union Tool（合并运算）菜单命令。

（3）在视图中选择球体，然后再次选择圆环体，完成后效果如图 3-62 所示。

图 3-61　创建球体和圆环体

图 3-62　合并运算完成效果

3.5.3　相交运算

使用相交工具可以将两个相交物体相交的部分单独取出来作为一个几何体，并将不相交的部分删除，其操作步骤如下：

（1）在视图中创建一个圆锥体和一个圆柱体，如图 3-63 所示。

（2）框选两个对象，选择 Edit NURBS（编辑 NURBS 曲线）→Booleans（布尔运算）→Intersect Tool（相交运算）菜单命令。

（3）在视图中选择圆锥体，相交运算后的模型效果如图 3-64 所示。

图 3-63　创建圆锥体和圆柱体

图 3-64　相交运算完成后的模型效果

3.6　其他编辑操作

3.6.1　连接曲面

1. 创建并连接曲面

使用连接曲面命令可以通过连接两个曲面的边而将曲面连接为一个整体，并创建出较为平滑的连接，其操作步骤如下：

（1）在视图中创建两个曲面，如图 3-65 所示。

（2）在曲面上右击，在弹出的快捷菜单中选择 Isoparm（等位线），然后选择一个曲面的边线。按住【Shift】键的同时，选择第 2 条等位线，如图 3-66 所示。

（3）选择 Edit NURBS（编辑 NURBS 曲线）→Attach Surfaces（连接曲面）菜单命令，完成连接曲面效果，如图 3-67 所示。

图 3-65　创建两个曲面

图 3-66　选择等位线

图 3-67　连接曲面效果

2. 设置曲面参数

单击 Edit NURBS（编辑 NURBS 曲线）→Attach Surfaces（连接曲面）命令右侧的口图标，弹出 Attach Surfaces Options（连接曲面选项）对话框，如图 3-68 所示。

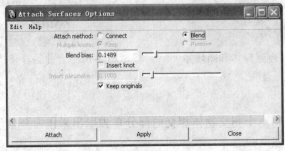

图 3-68　曲面参数设置

下面对该对话框中的部分参数介绍如下：

Attach method（创建方法）：它包括两种创建方法，其中 Connect（连接）表示用于连接选择面，它不做任何变形处理；Blend（混合）表示将对曲面做一定的变形，从而使两个曲面的连接连续光滑。

Multiple knots（多节）：它包括两个选择，其中 Keep（保留）表示用于在两个曲面的连接处保留原来的节不变，并合并原来的两个节；Remove（移除）表示可以在连接处删除原来的节，并重新创建两个节。它们的效果对比效果如图 3-69 所示。

图 3-69　设置保留和移除效果

Blend bias（混合容差）：可通过移动右侧的滑块来调整该参数值，可以改变连接面的连续性，该参数只有在选择了 Blend 连接模式下才能使用。

Insert knot（插入节）：启用该复选框，可以在连接区域附近插入 2 条等位线，该复选框只有在选择了 Blend 连接方式后才变为可用，其效果如图 3-70 所示。

Insert Parameter（插入参数）：启用了 Insert knot（插入节）该复选框后，Insert Parameter（插入参数）选项才能使用，它可以用来调整插入的等位线的位置。参数值越接近 0，则插入的结构线相距越近，混合形状越接近原来连接曲面的曲率，其效果如图 3-71 所示。

图 3-70　勾选 Insert knot 复选框后的模型效果

图 3-71　设置插入参数后的效果

3.6.2　分离曲面

使用分离曲面命令可以把一个完整的曲面分离为一个或者多个曲面，其操作步骤如下：

（1）在视图中创建 1 个曲面对象，如图 3-72 所示。

（2）在曲面上右击，在弹出的快捷菜单中选择 Isoparm（等位线）命令，选择曲面上的 1 条中间线，如图 3-73 所示。

（3）选择 Edit NURBS（编辑 NURBS 曲线）→Detach Surfaces（分离曲面）菜单命令，完成曲面分离效果，如图 3-74 所示。

图 3-72　创建曲面对象　　　　图 3-73　选择等位线　　　　图 3-74　曲面分离效果

3.6.3　延伸曲面

延伸曲面命令与延伸曲线命令相似，它可以将当前曲面延伸一个或多个跨度或分段数，其操作步骤如下：

（1）在视图中选择刚刚分离后的曲面对象，在曲面上右击，在弹出的快捷菜单中选择 Isoparm（等位线）命令，选择曲面的 1 条中间线，如图 3-75 所示。

（2）选择 Edit NURBS（编辑 NURBS 曲线）→Extend Surfaces（延伸曲面）菜单命令，完成延伸曲面的效果，如图 3-76 所示。

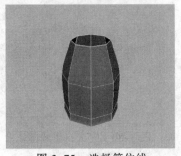

图 3-75　选择等位线　　　　　　图 3-76　延伸曲面效果

3.7　连　接　曲　面

连接曲面是 NURBS 建模中的一个重要工具，它可以使曲面产生光滑的过渡，它包括 3 个工具，分别是 Circular Filler（圆形圆角）、Freeform Fillet（自由圆角）和 Fillet Blend Tool（混合圆角工具），它们分别对应于相交或者不相交的曲面的边界处创建曲面圆角，从而实现曲面的连接。

1. Circular Filler（圆形圆角）

使用圆形圆角工具主要用于在两个相交曲面的相交边界处创建圆形的圆角曲面，利用它可以定义圆角的半径，以及曲面产生的方向，其操作步骤如下：

（1）在视图中分别创建一个球体和平面并将其选择，如图 3-77 所示。

（2）选择 Edit NURBS（编辑 NURBS 曲线）→Surfaces Fillet（曲面连接）→Circular Fillet（圆形圆角）菜单命令，完成圆形圆角效果，如图 3-78 所示。

图 3-77　创建球体和平面　　　　　图 3-78　完成圆形圆角效果

2. Freeform Filler（自由圆角）

自由圆角工具主要用于在两个曲面之间创建曲面圆角，其中两个曲面可以相交，也可以不相交。其操作步骤如下：

（1）在视图中创建一个平面并选择，如图 3-79 所示。

（2）在曲面上右击，在弹出的快捷菜单中选择 Isoparm（等位线）命令，选择曲面的 1 条中间线。

（3）选择 Edit NURBS（编辑 NURBS 曲线）→Surfaces Fillet（曲面连接）→Freeform Fillet（自由圆角）菜单命令，完成自由圆角效果，如图 3-80 所示。

图 3-79　创建平面　　　　　图 3-80　完成自由圆角效果

3. Filler Blend Tool（混合圆角工具）

使用混合圆角工具可以混合两个边界，并创建出连接的圆角曲面，其操作步骤如下：

（1）在视图中创建 2 个平面并调整到合适的位置及高度，如图 3-81 所示。

（2）选择 Edit NURBS（编辑 NURBS 曲线）→Surfaces Fillet（曲面连接）→Filler Blend Tool（混合圆角工具）菜单命令，在视图中选择其中一个平面中的等位线。

（3）按【Enter】键确定，然后再次使用同样的方法选择另外一个平面上的等位线，完成后效果如图 3-82 所示。

图 3-81　创建两个平面

图 3-82　完成混合圆角效果

注 意

如果对曲面的位置不满意，可以在视图中调整曲面的位置，此时圆角曲面将随之发生变形，如图 3-83 所示。

（a）调整前位置

（b）调整后位置

图 3-83　调整曲面位置

3.8　缝 合 曲 面

在创建模型的操作过程中，将独立的曲面缝合到一起是不可避免的操作，在 Maya 2008 中，要缝合的方式有很多种，包括缝合曲面点、缝合曲面上的边线和缝合曲面等。

1. 缝合曲面点命令

（1）在视图中创建 2 个平面并调整到合适的位置，如图 3-84 所示。

（2）在曲面上右击，在弹出的快捷菜单中选择 Sruface Point（曲面点）命令，选择要缝合的两个曲面点。

（3）选择 Edit NURBS（编辑 NURBS 曲线）→Stitch（缝合）→Stitch Surface Points（缝合曲面点）菜单命令，缝合曲面点完成后效果如图 3-85 所示。

图 3-84　创建 2 个平面

图 3-85　完成缝合曲面点效果

2．缝合曲面边命令

（1）在视图中创建 2 个平面并调整到合适的位置，如图 3-86 所示。

（2）在曲面上右击，在弹出的快捷菜单中选择 Isoparm（等位线）命令，选择要缝合的两个曲面点。

（3）选择 Edit NURBS（编辑 NURBS 曲线）→Stitch（缝合）→Stitch Edges Tool（缝合边工具）菜单命令，完成缝合曲面边的效果如图 3-87 所示。

图 3-86　创建平面　　　　　　　　　图 3-87　完成缝合边效果

3．全局缝合命令

全局缝合命令的操作方法和上述的方法相同，所不同的是使用全局缝合命令可以用来缝合两个或者多个曲面，根据参数设置的不同，缝合的曲面也将会产生很大的不同。

3.9　曲面建模实例

3.9.1　灯具制作

（1）新建一个场景。选择 Create（创建）→NURBS Primitives（NURBS 基本几何体）→Sphere（球体），在视图中创建一个球体。选择 Modify（修改）→Reset Transformations（重置变换）菜单命令，将球体移动到坐标原点，如图 3-88 所示。

（2）在球体上右击，在弹出的快捷菜单中选择 Isoparm（中位线）命令，然后在视图中选择 1 条等位线，如图 3-89 所示。

图 3-88　重置球体位置　　　　　　　图 3-89　选择等位线

（3）选择 Edit NURBS（编辑 NURBS 曲线）→Detach Surfaces（分离曲面）菜单命令，使球体分离为两个部分，选择球体上面的部分按【Delete】键删除，如图 3-90 所示。

（a）分离曲面　　　　　　　　　　（b）删除曲面

图 3-90　分离曲面并删除

（4）选择 Create（创建）→NURBS Primitives（NURBS 基本几何体）→Circle（圆形），创建一个圆形并调整圆形位置及大小，如图 3-91 所示。

（a）顶视图　　　　　　　　　　（b）前视图

图 3-91　创建圆形

（5）按【Ctrl+D】组合键复制一个圆形，将其沿 Y 轴向下移动到适当的位置。再复制一个圆形，沿 Y 轴向上移动至刚才创建的两个圆形之间，并缩放到合适的大小，如图 3-92 所示。

（a）顶视图　　　　　　　　　　（b）前视图

图 3-92　复制圆形并调整其大小和位置

（6）选择上边的两个圆形，选择 Surfaces（曲面）→Loft（放样）菜单命令，在它们之间形成一个曲面，如图 3-93 所示。

（7）选择下面的两个圆形，再次使用 Loft（放样）命令，形成曲面的效果如图 3-94 所示。

（a）选择两个圆形　　　（b）放样形成曲面

图 3-93　选择圆形并放样曲面　　　　　　图 3-94　形成曲面效果

（8）在半球体上右击，在弹出的快捷菜单中选择 Isoparm（等位线）命令，选择 1 条等位线，如图 3-95 所示。

（9）单击 Surfaces（曲面）→Bevel（倒角）右侧的▭图标，在弹出的 Bevel Options（倒角选项）对话框中，设置 Bevel width（倒角宽度）和 Bevel depth（倒角深度）参数值均为 0.05，Extrude height（挤压高度）参数值为 0，如图 3-96 所示。单击 Bevel（倒角）按钮确认，如图 3-97 所示。

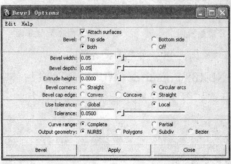

图 3-95 选择等位线　　　　图 3-96 倒角属性设置　　　　图 3-97 完成倒角

（10）在倒角形成的曲面上右击，在弹出的快捷菜单中选择 Isoparm（等位线）命令，选择 1 条等位线，并按住【Shift】键的同时选择上面放样出的曲面上的 1 条等位线，如图 3-98 所示。

> **注 意**
> 在前面操作步骤中创建了 3 个圆形用来生成曲面，为了防止在选择 Isoparm（等位线）时受到影响，可在视图菜单中选择 Show（显示）→NURBS Curves（NURBS 曲线）命令。取消 NURBS 曲线的显示。当后面需要用到 NURBS 曲线时再选择此命令即可显示。

（11）选择 Edit NURBS（编辑 NURBS 曲线）→Surfaces Fillet（曲面连接）→Freeform Fillet（自由圆角）菜单命令，完成后效果如图 3-99 所示。

图 3-98 选择等位线　　　　图 3-99 创建自由圆角曲面效果

（12）此时可以看到形成的圆角非常乱，这是由于 2 条等位线的方向不一致，选择半球体和自由圆角生成的面，适当旋转一定的角度，调整后的效果如图 3-100 所示。

图 3-100 旋转曲面

（13）在曲面上右击，在弹出的快捷菜单中选择 Isoparm（等位线）命令，选择 1 条等位线，如图 3-101 所示。

（14）选择 Surfaces（曲面）→Planar（平面）菜单命令，如图 3-102 所示。

图 3-101　选择等位线　　　　　　　图 3-102　创建平面效果

（15）选择 Create（创建）→NURBS Primitives（NURBS 基本几何体）→Circle（圆形），创建一个圆形，重置圆形位置，并适当调整其位置和大小，如图 3-103 所示。

（a）顶视图　　　　　　　　　　　（b）前视图

图 3-103　创建圆形并适当变换

（16）按【Ctrl+D】组合键复制一个圆形，沿 Y 轴向上适当移动一定的距离，按住【Shift】键的同时选中另一个圆形，如图 3-104 所示。选择 Surfaces（曲面）→Loft（放样）菜单命令，完成曲面效果如图 3-105 所示。

图 3-104　选择两个圆形　　　　　　图 3-105　形成曲面

（17）切换到 Front（前视图），选择 Create（创建）→CV Curve Tool（CV 曲线工具），在前视图中绘制 1 条曲线，然后调整其形状，如图 3-106 所示。

（18）先选择第（16）步中复制出的圆形，再选择绘制的曲线，然后选择 Surfaces（曲面）→Extrude（挤出）菜单命令，挤出曲面后的效果如图 3-107 所示。

（19）再次使用（11）～（12）的步骤，创建 1 条曲面，并使用 Extrude 命令挤出曲面，完

成效果如图 3-106 所示。

图 3-106 绘制曲线

图 3-107 挤出曲面效果

图 3-108 挤出曲面

（20）在视图中创建一个球体，使用缩放工具适当缩小到一定比例并按【Ctrl+D】组合键将其复制，然后再适当调整两个球体的位置，如图 3-109 所示。

（21）选中两个球体和圆管，按【Ctrl+G】组合键成组，如图 3-110 所示。

（22）单击 Edit（编辑）→Duplicate Special（特殊复制）右侧的□图标，在弹出的 Duplicate Special Options（特殊复制选项）对话框中，将 Rotate（旋转）中的 Y 轴设置为 90，单击 Apply（应用）按钮 3 次，然后单击 Close（关闭）按钮，如图 3-111 所示。

图 3-109 调整球体的位置

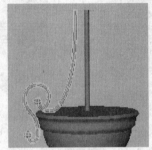
图 3-110 选择物体并成组

图 3-111 特殊复制物体后的效果

（23）使用 CV Curve Tool（CV 曲线工具）在前视图中绘制 1 条曲线，将曲线的起始点捕捉到网格上，并调整其形状，如图 3-112 所示。

（24）选择 Surfaces（曲面）→Revolve（车削）菜单命令，车削出曲面，效果如图 3-113 所示。灯具完成后的效果如图 3-114 所示。

图 3-112 绘制曲线

图 3-113 车削曲面后的效果

图 3-114 完成的灯具效果

3.9.2 制作卡通螃蟹椅

（1）新建一个场景。选择 Create（创建）→NURBS Primitives（NURBS 基本几何体）→Sphere（球体），在视图中创建一个球体。选择 Modify（修改）→Reset Transformations（重置变换）菜

单命令，将球体移动到坐标原点。如图 3-115 所示。

（2）按【R】键转换为缩放模式，将刚才创建的球体进行适当的缩放，如图 3-116 所示。

（3）再次创建一个球体，使其沿 X 轴旋转 90 度，使用移动和缩放工具调整其角度和大小，作为椅子的靠背，如图 3-117 所示。

图 3-115　创建并重置球体的位置　　　图 3-116　缩放球体　　　图 3-117　创建并变换球体

（4）选择 Create（创建）→CV Curve Tool（CV 曲线工具），在侧视图中绘制 1 条曲线，并调整其形状，如图 3-118 所示。

（5）选择 Create（创建）→NURBS Primitives（NURBS 基本几何体）→Circle（圆形），在前视图中绘制一个圆形，并适当调整其位置和大小。沿 X 轴移动刚才创建的曲线，如图 3-119 所示。

图 3-118　创建曲线　　　　　　图 3-119　绘制圆形和创建曲线

（6）先选中圆形，按住【Shift】键的同时选中曲线，然后单击 Surfaces（曲面）→Extrude（挤出）右侧的▢图标，在弹出的 Extrude Options 对话框中，将 Result position（挤出位置）选项设置为 At path（在路径曲线处），Pivot（枢轴）选项设置为 Component（组件），如图 3-120 所示。单击 Extrude 按钮确认，挤出曲面效果如图 3-121 所示。

图 3-120　挤出属性设置　　　　　　图 3-121　挤出曲面

（7）使用 CV Curve Tool（CV 曲线工具）在前视图中绘制 1 条曲线，并调整它的形状，如图 3-122 所示。

（8）在视图中选择绘制的曲线和第（5）步创建的圆形，选择 Surfaces（曲面）→Extrude（挤出）菜单命令，挤出曲面作为椅腿，效果如图 3-123 所示。

图 3-122 绘制曲线

图 3-123 挤出椅腿曲面

（9）选择 Create（创建）→NURBS Primitives（NURBS 基本几何体）→Cylinder（圆柱体），在透视图中创建一个圆柱体，进行适当移动并缩放到合适的位置，如图 3-124 所示。

（10）选中圆柱体和椅腿，按【Ctrl+G】组合键将其成组，如图 3-125 所示。

图 3-124 创建圆柱体并适当变换

图 3-125 将模型成组

（11）单击 Edit（编辑）→Duplicate Special（特殊复制）右侧的 图标，在弹出的 Duplicate Special Options（特殊复制选项）对话框中，将 Rotate（旋转）中的 Y 轴参数设置为 30，单击 Apply（应用）按钮；再将 Rotate（旋转）中的 Y 轴参数设置为 -60，单击 Duplicate Special（特殊复制）按钮，如图 3-126 所示。

（12）创建一个球体，按【Ctrl+D】组合键将其复制，并适当调整其大小和位置，如图 3-127 所示。

图 3-126 特殊复制模型效果

图 3-127 创建并复制球体

（13）在视图中选择创建的球体，选择 Edit NURBS（编辑曲面）→Booleans（布尔运算）→Union Tool（合并工具），单击复制的球体，按【Enter】键，完成两个球体的合并，如图 3-128 所示。

（14）在视图中再次创建一个球体，并适当调整其大小和位置，然后将球体复制并进行适当

旋转，将其作为椅子的扶手，如图 3-129 所示。

（15）在视图中创建一个球体，将其沿 X 轴旋转 90 度并进行适当缩放，然后将其移动至靠背，效果如图 3-130 所示。

图 3-128　合并球体效果

图 3-129　创建并复制球体

图 3-130　创建球体

（16）单击工具栏下方的 Persp/Outliner（透视/大纲视图）工具，将视图切换到大纲视图，选择如图 3-131 所示的对象。按【Ctrl+G】组合键成组，如图 3-132 所示。

图 3-131　选择对象

图 3-132　成组

（17）单击 Edit（编辑）→Duplicate Special（特殊复制）右侧的图标，在弹出的 Duplicate Special Options（特殊复制选项）对话框中，将 Rotate（旋转）中的 Y 轴参数设置为 30。单击 Apply（应用）按钮。再将 Scale（位置）中的 X 轴参数设置为-1，单击 Duplicate Special（特殊复制）按钮，对称复制出另一侧模型，如图 3-133 所示。

（18）在前视图中绘制 2 条曲线，适当调整它们的形状并沿 Z 轴移动到椅子的后面，将其作为窗帘的边线，如图 3-134 所示。

（19）在视图中绘制 3 条曲线，按【C】键将曲线的顶点捕捉到窗帘的边线上，将其作为窗帘的轮廓，如图 3-135 所示。

图 3-133　对称复制模型后的效果

图 3-134　绘制曲线

图 3-135　绘制曲线

（20）选择 Surfaces（曲面）→Birail（双轨）→Birail 3+ Tool（三轨工具），依次单击 3 条轮廓线，按【Enter】键，再依次单击 2 条窗帘的边线，形成窗帘曲面，效果如图 3-136 所示。

（21）选择窗帘曲面模型，选择 Edit（编辑）→Duplicate Special（特殊复制）菜单命令，对称复制出另外一侧的窗帘，场景完成后效果如图 3-137 所示。

图 3-136　形成曲面

图 3-137　场景效果

想一想

（1）简述放样曲面命令的使用方法？

（2）简述挤出曲面命令的使用方法？

练一练

（1）使用 Maya 2008 软件，利用 NURBS 球体和曲线放样命令，制作瓶子效果，如图 3-138 所示。

（2）运行素材文件为"第 3 章　NURBS 曲面"文件夹中的图像练习，并由此掌握曲面的创建方法。

图 3-138　完成瓶子效果

第 **4** 章

多边形建模

学习目标：

- 了解多边形建模概述
- 掌握创建多边形的方法
- 掌握编辑多边形的方法
- 掌握多边形构成元素的高级操作

4.1 多边形建模概述

Maya 主要有 NURBS（曲面）、Polygon（多边形）、Subdiv（细分表面）3 种建模方式，它们各有各的优点，至于选择哪种建模方式可以根据建模环境和建模的类型而定。相比之下，多边形建模易于上手，UV 贴图坐标易于解决，加之可以转为组分，是初学者的最佳选择。

4.1.1 多边形的概念

多边形是指由顶点和顶点之间的边构成的 N 边形，多边形对象就是由 N 个多边形构成的集合。多边形对象可以是封闭的也可以是开放的。

多边形对象的组成元素有顶点、边和面。另外还包括多边形的 UV 坐标，简称 UVs。在编辑多边形时可以分别进入这些构成元素的层级中进行各种编辑，以达到想要的效果。

4.1.2 构成元素的简单操作

进入多边形构成元素的方法很简单，在视图中选择创建的多边形对象，右击，这时会打开快捷菜单，在该菜单中显示了对象的各个构成元素，在该菜单中显示了对象的各个构成元素，以及其他一些操作选项。拖动鼠标到要编辑的构成元素选项上即可进入该构成元素的编辑模式。

下面将介绍如何选择多边形的子对象，其中选择多边形的子对象的快捷键见快捷键列表，如表 4-1 所示。

表 4-1　快捷键

所　按　键	功　　　能
【F8】键	可以在对象选择模式和元素选择模式之间切换
【Ctrl+F9】组合键	选择顶点/面
【F9】键	选择顶点（简称点）
【F10】键	选择边
【F11】键	选择面
【F12】键	选择 UV 点

1．进入到顶点模式

（1）在视图中创建一个球体并选择，按【F9】键，就可以进入到对象的顶点模式，如图 4-1 所示。

（2）在顶点模式下使用"移动"工具调整顶点的位置，那么就可以改变球体的形状，如图 4-2 所示。

图 4-1　创建球体并进入顶点模式　　　　　图 4-2　调整顶点形状

2．进入到边模式

（1）在视图中创建一个圆锥体并选择，按【F10】键，就可以进入到对象的边模式，如图 4-3 所示。

（2）在边模式下使用"移动"工具调整边的位置，那么就可以改变圆锥体的形状，如图 4-4 所示。

图 4-3　创建圆锥体并进入边模式　　　　　图 4-4　调整边形状

3．进入到面模式

（1）在视图中创建一个圆柱体并选择，按【F11】键，就可以进入到对象的面模式，如图 4-5 所示。

（2）在面模式下选择要变形的面，使用"移动"工具调整边的位置，那么就可以改变圆柱体的形状，如图 4-6 所示。

图 4-5 创建圆柱体并进入边模式

图 4-6 调整面形状

4．进入到 UVs 模式

在视图中创建一个球体并选择，如图 4-7 所示，按【F12】键，就可以进入到对象的 UVs 模式，如图 4-8 所示。

图 4-7 创建球体并选择

图 4-8 进入 UVs 模式

5．法线

法线是一个数字的概念，在 Maya 2008 中也是一个很重要的概念，法线就是垂直于面的矢量线，具有一定的方向。法线分为面法线和顶点法线，位于面上的法线就是面法线，位于顶点上的法线就是顶点法线。但是在创建出一个多边形对象后，它是不显示法线的。

（1）在视图中创建一个圆环并选择，选如图 4-9 所示。

（2）选择 Display（显示）→Polygon（多边形）→Face Normals（面法线）菜单命令，显示出多边形的面法线，如图 4-10 所示。

图 4-9 创建圆环

图 4-10 面法线效果

（3）选择 Display（显示）→Polygon（多边形）→Vetex（顶点法线）命令，显示出多边形的顶点法线，如图 4-11 所示。

图 4-11　顶点法线效果

4.2　创建多边形

在 Maya 2008 中可以使用 3 种方法创建多边形对象，一种方法是使用菜单命令；第二种方法是使用工具架上的创建工具；最后一种方法是使用 Maya 特有的热键盒功能进行创建，具体使用哪种方法要根据个人的习惯而定。

4.2.1　使用菜单命令创建多边形

在 Maya 2008 中可以直接使用菜单命令创建多边形物体，在菜单中选择 Create（创建）→Polygon Primitives（多边形对象）命令，可以看到所有多边形物体的名称，如图 4-12 所示。

（1）单击 Create（创建）→Polygon Primitives（多边形对象）→Cylinder（圆柱体）命令右侧的█图标，在工作界面的右侧弹出一个带有多个参数选项的面板，如图 4-13 所示。可以根据需要在通道栏中设置创建对象的参数，比如长度、宽度、半径、分段等。

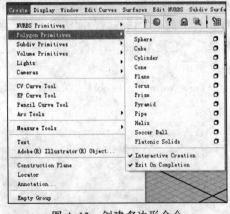

图 4-12　创建多边形命令

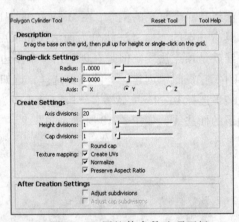

图 4-13　圆柱体参数选项面板

（2）设置完成后在视图中单击即可创建对象，如图 4-14 所示。

（3）在创建完一个多边形圆柱体后，在右侧的通道栏中可以设置圆柱体的移动、旋转、缩放、半径和分段等属性值，还可以设置可见属性，对于其他多边形对象也是一样，如图 4-15 所示。

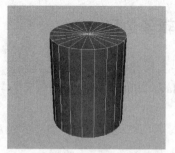

图 4-14 创建圆柱体 图 4-15 圆柱体属性面板

提 示

可以用两种方法改变多边形对象的属性值,一是直接在输入框中输入数值,二是选择属性名称然后按住鼠标中键在视图中拖动鼠标。此外,通道栏中对象的(可见属性)右侧是 on 字母而不是数字,当在右侧输入 0 时会自动变成 off,这时对象将不可见;输入 1 时,对象又会变成可见。

4.2.2 使用工具架和热键盒

在 Maya 2008 中,使用工具架创建多边形对象更直观。在工具架中选择 Polygon(多边形)标签,单击 Sphere(球体)图标●。然后在视图中单击并拖动鼠标即可创建球体,如图 4-16 所示。

图 4-16 创建球体

提 示

通过热键盒进行创建,将鼠标指向视图,按下空格键不放,此时弹出热键盒,如图 4-17 所示,然后选择 Create(创建)→Polygon Primitives(多边形基本几何体)菜单命令,多边形的物体包括球体、长方体、圆柱体、圆环、圆锥等,创建完成后的效果如图 4-18 所示。

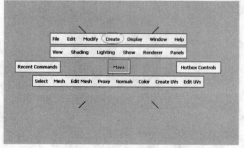

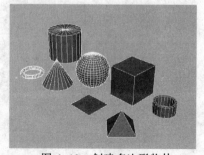

图 4-17 热键盒显示 图 4-18 创建多边形物体

4.3 编辑多边形

仅仅使用多边形的基本物体远远不能满足实际建模工作中的模型需要，因此需要借助多边形编辑工具进行编辑以得到想要的模型。Maya 2008 的多边形编辑工具非常全面，也非常高效。

4.3.1 移除构成元素

（1）在视图中创建一个圆柱体，其参数面板和模型效果如图 4-19 所示。

图 4-19 圆柱体参数面板和模型效果

（2）进入到圆柱体的顶点编辑状态，选择圆柱体上的 3 个顶点，如图 4-20 所示。

（3）在状态栏左端的下拉列表中选择 Polygon 模块，选择 Edit Mash（编辑网格）→Delete Edge/Vertex（删除边缘/顶点）菜单命令将其删除，如图 4-21 所示。

图 4-20 选择顶点　　　　　　　图 4-21 删除顶点后的效果

（4）进入到圆柱体的边编辑状态，选中圆柱体上的 2 个边，如图 4-22 所示，按【Delete】键将选中的边删除，如图 4-23 所示。

图 4-22 选择边　　　　　　　图 4-23 删除边后的效果

（5）进入到圆柱体的面编辑状态，选中圆柱体上的 3 个面，如图 4-24 所示，按【Delete】键将选中的面删除，如图 4-25 所示。

图 4-24　选择面　　　　　　　　图 4-25　删除面后的效果

4.3.2　减少多边形数量

通过减少多边形的数量可以优化复杂的模型，在影视制作中一个复杂的模型，比如角色，经常用到不同的景别，在特写镜头中需要精度较高的模型，而在远镜头中用精度低的模型一样可以达到想要的效果，这时就要通过优化模型的精度来提高渲染的速度。

（1）在视图中创建一个平面物体，参数设置如图 4-26 所示。

图 4-26　平面参数设置和创建的平面

（2）单击 Mesh（网格）→Reduce（减少）命令右侧的█图标，在弹出的 Reduce options（减少选项）对话框中设置 Reduce by（%）（简化百分比）参数为 55，如图 4-27 所示。

（3）单击 Reduce（减少）按钮，完成后的模型效果如图 4-28 所示。

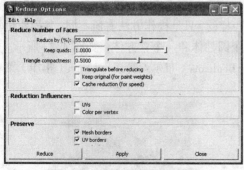

图 4-27　"减少选项"对话框　　　　图 4-28　减少多边形数量后的平面效果

Reduce options（减少选项）对话框中的设置参数说明如下：

Reduce by（%）（简化百分比）：可以通过设置参数减少多边形的百分比，默认值是 50%，值越大，多边形精简得越厉害。

Triangle compactness（三角压缩度）：当设置该参数接近 0，简化多边形时 Maya 将尽量保持原来的模型形状，但可能产生尖锐不规格的三角形，如图 4-29 所示。当设置该参数接近 1，简化多变形时 Maya 将尽量生成规则的等边三角面，但简化后的形状可能和原来的有差距。

Triangulate before reducing（三角化）：启用该复选框时，简化后的面全部由三角面构成，如果原来的模型是由四边面构成，则会保留四边面。如图 4-30 所示。

图 4-29　设置三角压缩度为 0 时的模型效果　　图 4-30　勾选三角化复选框时的模型效果

Keep original（保持原有）：启用该复选框时 Maya 会自动复制一个模型，对复制的模型进行简化，如图 4-31 所示。

UVs：启用该复选框时，可以在精简多边形的同时尽量保持其 UV 纹理放置，如图 4-32 所示。

Color per vertex（每点颜色）：启用该复选框，可以在精简多边形的同时，尽量保持顶点颜色的信息。

图 4-31　勾选保持原有复选框时的模型效果　　图 4-32　勾选 UVs 复选框时的模型效果

4.3.3　多边形布尔运算

在 Maya 2008 中，布尔运算是一种比较实用和直观的建模方法，它是使一个对象作用于另一个对象，作用方式有 3 种，即 Union（相加）、Difference（相减）和 Intersection（相交）。多边形布尔运算和 NURBS 布尔运算的运算原理是一样的，只是操作方法有所不同。其操作步骤如下：

（1）选择 Polygon 模块，在视图中创建一个圆柱体和一个立方体，如图 4-33 所示。

（2）框选两个物体，选择 Mesh（网格）→Booleans（布尔运算）→Union（相加）菜单命令。完成后的模型效果如图 4-34 所示。

图 4-33　创建圆柱体和立方体　　图 4-34　相加完成后的模型效果

（3）按【Ctrl+Z】组合建，继续保持两个物体处于选择状态，然后选择 Mesh（网格）→Booleans（布尔运算）→Difference（相减）菜单命令。完成后的模型效果如图 4-35 所示。

（4）再次按【Ctrl+Z】组合建，选择 Mesh（网格）→Booleans（布尔运算）→Intersection（相交）菜单命令。完成后的模型效果如图 4-36 所示。

图 4-35　相减完成后的模型效果　　　　图 4-36　相交完成后的模型效果

4.3.4　合并多边形

在多边形建模中，可以使用 Combine（合并）工具将两个或两个以上的对象合并成一个对象。注意，这里的 Combine（合并）要和 Merge（合并）的概念区分开来，Combine（合并）并不是真正意义上的无缝结合，它只是把两个或多个对象集合成一个对象，而 Merge（合并）是将物体合并成一个物体并自动焊接。

在使用合并操作时，要确保合并对象的法线一致，如果法线不一致，可以使用 Normal（法线）→Reverse（旋转）命令进行纠正，否则，在映射纹理贴图时会出错，其操作方法如下：

（1）选择 Polygon 模块，在视图中创建 2 个立方体，如图 4-37 所示。

（2）框选 2 个立方体，选择 Mesh（网格）→Combine（合并）菜单命令，将它们变成一个对象，如图 4-38 所示。

图 4-37　创建立方体　　　　　　图 4-38　合并完成后的模型效果

提　示

只有通过大纲视图才可以观察到对象合并的前、后操作，如图 4-39 所示。

图 4-39　显示合并操作的前、后效果

4.3.5 镜像多边形和镜像剪切

1. 镜像几何体

在创建两边对称模型时，比如家具、人物等，只需创建一半模型就可以了，然后使用 Mirror Geometry（镜像几何体）命令镜像复制出另一半模型并合并成一个完整的模型，其操作步骤如下：

（1）在视图中创建一个圆柱体，然后进入到面编辑状态，在视图中框选一半的面将其删除，如图 4-40 所示。

（2）选择 Mesh（网格）→Mirror Geomrty（镜像几何体）命令，将镜像完成后效果如图 4-41 所示。

图 4-40　删除圆柱体　　　　　　图 4-41　镜像完成后效果

单击 Mesh（网格）→Mirror Geomrty（镜像几何体）命令右侧的▢图标，此时弹出 Mirror options（镜像选项）对话框，如图 4-42 所示。

图 4-42　Mirror options 对话框

下面对该对话框中的参数介绍如下：

Mirror Direction（镜像方向）：选择镜像的方向，共包括+X、–X、+Y、–Y、+Z、–Z，默认方向是+X。设置不同轴向的镜像效果如图 4-43 所示。

（a）设置+Y 镜像　　　　　　（b）设置–X 镜像　　　　　　（c）设置–Z 镜像

图 4-43　设置镜像方向效果

Merge with the original（与原始物体合并）：若启用该复选框，在镜像多边形的同时，并把复制的多边形和原始的多边形对象合并在一起。

Merge vertices（合并点）：若选中该单选按钮后可以合并相邻的顶点。

Connect border edges（连接边界边）：若选中该单选按钮，可以连接原始多边形和镜像多边形的边界，得到一个封闭的对象。如图4-44所示。

图 4-44　连接边界边效果

2．镜像剪切

在某种情况下，可根据需要剪切掉物体的一部分，然后对保留的部分模型镜像，这时就可以使用镜像剪切命令了，其操作步骤如下：

（1）在视图中创建一个圆锥体并旋转到合适的位置，如图 4-45 所示。

（2）选择 Mesh（网格）→Mirror Cut（镜像剪切）菜单命令，此时在视图中会出现一个剪切平面和操作手柄，然后使用移动工具调整剪切平面，完成镜像后的效果如图 4-46 所示。

图 4-45　创建圆锥体并适当调整其位置　　　图 4-46　镜像剪切完成后的效果

4.3.6　平滑多边形

多边形建模中的 Smooth（平滑）是使用率比较高的命令，它是通过细分来光滑多边形。其操作方法如下：

（1）在视图中创建一个圆锥体并调整到合适的位置，如图 4-47 所示。

（2）选择 Mesh（网格）→Smooth（平滑）菜单命令，完成平滑后的效果如图 4-48 所示。

图 4-47　创建圆锥体并适当调整其位置　　　图 4-48　平滑完成效果

单击 Mesh（网格）→Smooth（平滑）菜单命令右侧的▢图标，此时弹出 Smooth options（平滑选项）对话框，如图 4-49 所示。

下面对该对话框中的部分参数介绍如下：

Add divisions（添加细分）：在该选项下有两个单选按钮，其中 Exponentially（指数）细分方式可以将模型网格全部拓扑成为四边面；Linearly（线性）细分方式可以将模型网格全部拓扑

成三角面。

Divisions Levels（细分级别）：该参数控制多边形对象平滑程度和细分面数目。该参数越高，对象就越平滑，细分面也就越多，最大值为 4。

Continuity（连续性）：该参数值也可以控制模型的平滑程度，当值为 0 时，面与面之间的转折连接是线性的，比较硬。当值为 1 时。面与面之间的转折是连续的，转折部位都比较圆滑。

Smooth UVs（光滑 UV）：当启用该复选框，在光滑细分模型时，模型的 UV 将一起被光滑。

图 4-49　"平滑选项"对话框

4.3.7　雕刻几何体工具

使用雕刻几何体工具可以以绘画的方式对多边形顶点进行操作，这种方式非常直观、方便，很适合创建山地等模型，其操作步骤如下：

（1）在视图中创建一个平面，然后将其调整到合适的位置，如图 4-50 所示。

（2）选择 Mesh（网格）→Sculpt Geometry tool（雕刻几何体工具）菜单命令，雕刻完成后的效果如图 4-51 所示。

图 4-50　创建平面

图 4-51　雕刻完成后的效果

4.3.8　三角化和四边化

1．三角化

在多边形建模中三角化命令和四边化命令的应用比较广泛，使用三角化命令有助于提高模型的渲染速度，尤其是对于含有较多非平面的模型。在游戏建模中，为了提高交互速度，都会使用较少的面来表现更多的细节，此时使用三角化命令就显得非常重要。使用三角化命令的操作方法如下：

（1）在视图中创建一个球体和立方体，如图 4-52 所示。

（2）选择 Mesh（网格）→Triangulate（三角化）菜单命令，完成后的效果如图 4-53 所示。

图 4-52　创建球体和立方体

图 4-53　使用三角化命令完成后的模型效果

2．四边化

使用四边化命令可以减少多边形的面，可以使模型中的三角形面转换为四边形面。在默认情况下，Maya 创建的多边形模型都是以四边面存在。使用四边化命令的操作方法如下：

（1）在视图中创建一个圆环体并将其转化为三角化面，如图 4-54 所示。

（2）选择 Mesh（网格）→Quadrangulate（四边化）菜单命令，将三角形面转换为四边形面，完成后的效果如图 4-55 所示。

图 4-54　创建圆环并将其转换为三角化面

图 4-55　将三角形面转换为四边形面效果

> **注　意**
>
> 当从其他三维软件导入模型时很可能是以三角面的形式存在，这时需要使用四边化命令来纠正。

单击 Mesh（网格）→Quadrangulate（四边化）命令右侧的▢图标，此时弹出 Quadrangulate Face options（四边形面选项）对话框，如图 4-56 所示。

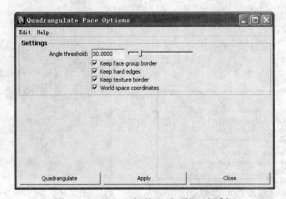
图 4-56　"四边形面选项"对话框

下面对该对话框中的参数介绍如下：

Angle threshold（角度阈值）：该值用来设定转换四边面的极限参数，当 Angle threshold（角度阈值）的值为 0 时，只有共面的三角面被转化为四边形面，如图 4-57 所示。当值为 180 时，表示所有相邻三角形都被转换为四边形面，如图 4-58 所示。

图 4-57　设置角度阈值为 0 时的效果　　　　图 4-58　设置角度阈值为 180 时的效果

Keep face group border（保持面组的边界）：当禁用该复选框时，面组的边界会被修改。

Keep hard edges（保持硬边）：当启用该复选框时，可以保留多边形物体中的硬边，当禁用该复选框时，两个三角形面之间的硬边可能被删除。

Keep texture border（保持纹理贴图的边界）：当禁用该复选框时，纹理贴图边界可能被修改。

World space coordinates（世界坐标空间）：当启用该复选框时，Angle threshold（角度阈值）项的参数是处在世界坐标系中的两个相邻三角形面法线之间的角度。当禁用该复选框时，Angle threshold（角度阈值）项的参数是处在局部坐标系中的两个相邻三角形面法线之间的角度。

4.3.9　创建多边形工具

创建多边形工具命令是非常实用的命令，用户经常使用它来创建特定的多边形或者用来描出多边形的轮廓。其操作方法如下：

（1）选择 Polygon 模块，单击 Mesh（网格）→Create Polygon Tool（创建多边形工具）命令右侧的□图标，在弹出的通道栏中可以设置多边形的参数，如图 4-59 所示。

（2）在前视图中依次单击确定起始点和终点，创建多边形面完成后按【Enter】键确定，如图 4-60 所示。

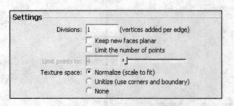

图 4-59　设置多边形参数　　　　　　图 4-60　创建多边形完成效果

4.4 多边形构成元素的高级操作

4.4.1 挤出操作

挤出是多边形建模的重要方法之一，它的知识点包括挤出面、挤出点、挤出边，为了便于讲解，这里使用简单的操作进行介绍。

（1）选择 Polygon 模块，选择 Mesh（网格）→Create Polygon Tool（创建多边形工具）菜单命令。

（2）在前视图中依次单击确定起始点和终点，创建多边形面完成后按【Enter】键确定，如图 4-61 所示。

（3）选择创建好的多边形面，然后选择 Edit Mesh（编辑网格）→Extrude（挤出）菜单命令，拖动多功能操纵器，挤压完成后的模型效果如图 4-62 所示。

图 4-61 创建多边形面　　　　图 4-62 挤出多边形完成效果

（4）单击任意一个面，然后使用缩放工具适当缩放面大小到合适的位置，如图 4-63 所示。

图 4-63 选择面并适当缩放其大小后的效果

4.4.2 合并操作

1. 合并点和面

使用合并命令可以将模型上的两个或多个点、面合并成一个点、面。其操作方法如下：

（1）选择 Polygon 模块，在视图中创建一个球体，然后进入到面编辑状态，在视图中框选一半的面将其删除，如图 4-64 所示。

（2）将球体切换到顶点模式，选中模型顶部的一组顶点，然后使用移动工具将其调整到合适的高度，如图 4-65 所示。

图 4-64　创建球体并删除面　　　　图 4-65　选择顶点并适当调整其高度

（3）选择 Edit Mesh（编辑网格）→Merge（合并）菜单命令，在弹出的 Merge Vertices Options（合并顶点选项）对话框中设置 Threshold（极限值）为 5，如图 4-66 所示。

（4）单击 Merge（合并）按钮，完成后的模型效果如图 4-67 所示。

图 4-66　设置合并参数　　　　图 4-67　合并完成后的模型效果

（5）将球体切换到面模式，按住【Shift】键选择其中几个面，如图 4-68 所示。

（6）选择 Edit Mesh（编辑网格）→Merge（合并）菜单命令，完成后的模型效果如图 4-69 所示。

图 4-68　选择面　　　　图 4-69　合并面后的模型效果

2．合并边

使用合并边命令可以将模型上的两个或多个边合并成一个边。其操作方法如下：

（1）在视图中选择未封口的模型，如图 4-70 所示。

（2）切换进入 Polygon 模块，选择 Edit Mesh（编辑网格）→Merge Edge Tool（合并边）菜单命令。

（3）在模型上依次单击需要合并到一起的边，此时，选择的边为橙黄色，如图 4-71

所示。缝合后的模型效果如图 4-72 所示。

图 4-70　选择未封口模型　　　　图 4-71　缝合操作　　　　图 4-72　合并边后的模型效果

4.4.3　倒角操作

使用倒角命令可以平滑较为粗糙或者尖锐的角和边，还可以把顶点或边扩展到新的面中，用户可以在选项盒中设置选项来重新定位或缩放这些面。

1．倒角多边形操作

（1）在视图中创建一个圆锥体，然后将其调整到合适的位置，如图 4-73 所示。

（2）选择 Edit Mesh（编辑网格）→Bevel（倒角）菜单命令，完成倒角后的模型效果如图 4-74 所示。

图 4-73　创建圆锥体　　　　　　　图 4-74　倒角完成后的模型效果

2．为多边形对象的指定边进行倒角操作

（1）在视图中创建一个圆柱体，切换到边模式并选择 1 条边，如图 4-75 所示。

（2）选择 Edit Mesh（编辑网格）→Bevel（倒角）菜单命令，完成倒角后的模型效果如图 4-76 所示。

图 4-75　创建圆柱体并选择边　　　　图 4-76　倒角边完成后的模型效果

3. 设置倒角选项

单击 Edit Mesh（编辑网格）→Bevel（倒角）命令右侧的▢图标，此时弹出 Bevel options（倒角选项）对话框，如图 4-77 所示。

图 4-77　Bevel options（倒角选项）对话框

下面对该对话框中的参数介绍如下：

Offset type（偏移类型）：该选项右侧有两个单选按钮，其中 Fractional（细分）是指以倒角的边位中心向两边扩展，Absolute（绝对）是指以倒角的边为起点向外进行扩展。

Offset space（偏移空间）：该选项可以设定倒角的坐标系，可以选择 World（世界坐标空间）和 Local（局部坐标空间）两种坐标系。

Width（宽度）：该选项用来决定倒角距离的大小，该值越大倒角越大。

Segments（段数）：该选项用来设定细分倒角面的段数，该值越大，得到倒角的效果就越精确，当然倒角面上的边数也就越多，如图 4-78 所示。

Roundness（圆角）：该选项可以设定倒角的圆滑度，值越大倒角越圆滑。只有禁用 Automatically fit bevel to object 复选框后该选项才能使用，如图 4-79 所示。

图 4-78　设置适当段数后的模型效果

图 4-79　设置适当圆角后的模型效果

4.4.4　顶点切角

顶点也是可以进行倒角操作的，更贴切地称之为切角，其操作步骤如下：

（1）在视图中创建一个圆柱体，切换到顶点模式并选择一个顶点，如图 4-80 所示。

（2）选择 Edit Mesh（编辑网格）→Chamfer Vertex（顶点切角）菜单命令，完成后效果如图 4-81 所示。

图 4-80　创建圆柱体并选择点

图 4-81　顶点切角完成效果

4.4.5　插入环形和偏移边

插入环形工具和偏移边工具是 Maya 8.0 之后新增的两个选择工具，其操作方法如下：

（1）在视图中创建一个圆柱体，然后切换到顶边模式，如图 4-82 所示。

（2）选择 Edit Mesh（编辑网格）→Insert Edge Loop Tool（插入环形工具）菜单命令，在物体边上单击不放，此时会出现绿色的虚线，可以用鼠标拖动来决定插入的位置，松开鼠标左键完成插入边的效果，如图 4-83 所示。

图 4-82　创建立方体

图 4-83　插入边完成效果

（3）选择 Edit Mesh（编辑网格）→Offsets Edge Loop Tool（偏移边工具）菜单命令，选择模型上的 1 条边并拖动鼠标，偏移边完成效果，如图 4-84 所示。

图 4-84　偏移边完成后效果

4.4.6　分割多边形

在使用多边形建模时，经常使用分割多边形工具来对模型进行细分，在需要添加细节的地方进行分割，直到最终得到满意的模型，其操作步骤如下：

（1）在视图中创建一个圆锥体，如图 4-85 所示。

（2）选择 Edit Mesh（编辑网格）→Split Polygon Tool（分割多边形工具）菜单命令，在物体边上单击不放，此时会出现绿色的虚线，可以用鼠标拖动来决定插入的位置，松开鼠标完成插入边效果，如图 4-86 所示。

图 4-85　创建圆锥体　　　　图 4-86　分割多边形完成后的效果

4.4.7　切割面

1. 创建模型并切割面

切割面工具和分割多边形工具的使用方法一样，它们都可以分割多边形面，但分割多边形工具比较细致、精确，可以对每 1 条边进行分割，而切割面工具可以沿着 1 条线切割模型上的所有面，比分割多边形面方便快捷，但是它有一定的局限性，其操作步骤如下：

（1）在视图中创建一个圆柱体，如图 4-87 所示。

（2）选择 Edit Mesh（编辑网格）→Cut Face Tool（切割面工具）菜单命令，在模型上拖拽 1 条直线，完成切割效果如图 4-88 所示。

图 4-87　创建圆柱体　　　　图 4-88　切割面完成效果

2. 设置切割面选项

单击 Edit Mesh（编辑网格）→Cut Face Tool（切割面工具）命令右侧的▢图标，此时弹出 Cut Face Tool options（切割面工具选项）对话框，如图 4-89 所示。

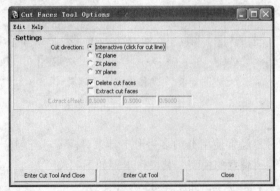

图 4-89　Cut Face Tool options（切割面工具选项）对话框

下面对该对话框的部分参数介绍如下：

Delete cut faces（删除切割面）：启动该复选框可以将切割的面删除，如图 4-90 所示。

Extract cut faces（抽出切割面）：启动该复选框可以将切割的面抽出，如图 4-91 所示。

图 4-90　删除切割面效果　　　　　　图 4-91　抽出切割面效果

4.4.8　楔入面

使用楔入命令可以基于面和 1 条边挤出并旋转到一组面，其操作步骤如下：

（1）在视图中创建一个平面，切换到面模式并选择，然后按【Shift】键选择 1 条边，如图 4-92 所示。

（2）选择 Edit Mesh（编辑网格）→Wedge Faces（楔入面）菜单命令，完成楔入效果如图 4-93 所示。

图 4-92　选择面和边　　　　　　图 4-93　使用楔入命令完成后的效果

4.5　多边形建模操作实例

4.5.1　制作飞机

（1）新建一个场景，在状态栏中选择 Polygons 模块。选择 Create（创建）→Polygon Primitives（Polygon 基本几何体）→Cube（立方体），在视图中单击创建一个立方体。

（2）选择 Modify（修改）→Reset Transformations（重置变换）菜单命令，将立方体移动到坐标原点，设置缩放和细分参数，如图 4-94 所示。

图 4-94　创建立方体并设置其参数

（3）在模型上右击，在弹出的快捷菜单中选择 Vertex（顶点），在前视图中选择四角的点，然后按【R】键缩放，如图 4-95 所示。

图 4-95 缩放顶点效果

（4）在顶视图中框选模型的点，然后进行缩放，并适当调整其外形，如图 4-96 所示。

图 4-96 缩放顶视图的顶点

（5）在顶视图中按【W】键移动点，进行细节的调整，调整出飞机的外形，各个视图效果如图 4-97 所示。

（6）在模型上右击，在弹出的快捷菜单中选择 Face（面），在前视图中选中左侧的面，然后按【Delete】键删除，如图 4-98 所示。

图 4-97 调整出基本形体

图 4-98 删除面

（7）选择 Edit Mesh（编辑网格）→Split Polygon Tool（分割多边形工具）菜单命令，在机身的机翼部位添加 1 条线，制作出机翼的剖面形状，如图 4-99 所示。

（8）选中刚才分割出的面，选择 Edit Mesh（编辑网格）→Extrude（挤出）菜单命令，单击控制杆上的蓝色小圆环，将坐标转换为世界坐标。沿着 Z 轴的正方向挤出模型，并重复执行一次挤出命令，制作出机翼模型，效果如图 4-100 所示。

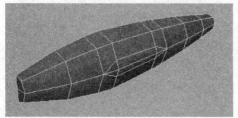

图 4-99　分割面　　　　　　　　　　　图 4-100　挤出机翼

（9）选择 Edit Mesh（编辑网格）→Insert Edge Loop Tool（插入环形工具）命令，在模型上添加 1 条线，并分割出尾翼，效果如图 4-101 所示。

（10）再次使用 Split Polygon Tool（分割多边形工具）命令分割出尾翼剖面形状，如图 4-102 所示。

（11）选择尾翼剖面部分的面，使用 Extrude（挤出）命令挤出尾翼，然后将中间生成的面删除，如图 4-103 所示。

图 4-101　插入环形边　　图 4-102　分割出机翼剖面　　图 4-103　挤出尾翼并删除面

（12）激活侧视图，选择 Edit Mesh（编辑网格）→Cut Faces Tool（切割面工具）命令，在尾翼上按住鼠标左键不动，拖动至合适角度松开鼠标，切割尾翼的面，连续切割 3 次，定位尾翼两侧的翼，如图 4-104 所示。

图 4-104　切割面

（13）使用 Split Polygon Tool（分离多边形工具）命令分割出剖面，然后调整点。使用 Extrude（挤出）命令挤出尾翼侧翼模型，完成尾翼模型的制作，如图 4-105 所示。

（14）选中模型，按【Ctrl+D】组合键将其复制，在通道框中将 Scales X（缩放沿 X 轴）值改为-1。选中两个物体，选择 Mesh（网格）→Combine（结合）命令将两个物体合并，如图 4-106 所示。

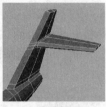

图 4-105　挤出尾翼侧翼模型

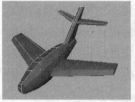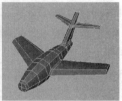

图 4-106　复制模型并合并

注　意

此时对称边界上的点没有合并，并未真正成为一个整体。

（15）在侧视图中选中对称边界上的所有点，然后选择 Edit Mesh（编辑网格）→Merge（合并）命令，合并选中的点，如图 4-107 所示。

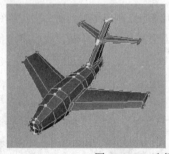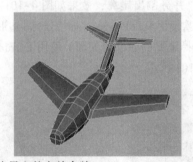

图 4-107　选择对称边界上的点并合并

（16）在视图中创建一个立方体，然后设置缩放和细分参数，将其移动到合适的位置，在各个视图中调整立方体的点，调整出机舱盖的大体形状，如图 4-108 所示。

图 4-108　制作机舱盖

（17）选中机身和机舱盖模型，选择 Mesh（网格）→Booleans（布尔）→Union（相加）菜单命令，相加后的模型效果如图 4-109 所示。

（18）按【3】键查看光滑后的模型效果，按【1】键还可以返回光滑前显示。光滑显示效果如图 4-110 所示。

图 4-109　布尔运算为相加后的模型效果

图 4-110　光滑显示效果

4.5.2　制作蝴蝶玩具吉他

（1）在状态栏中选择 Polygons 模块。切换到 Front（前视图），选择 Mesh（网格）→Create Polygon Tool（创建多边形工具）命令，勾勒出玩具吉他的轮廓线，如图 4-111 所示。

> **注 意**
> 我们只勾勒出了吉他轮廓线的一半，因为要制作的吉他玩具是对称的，另外一半模型可通过对称复制出来就可以了。将对称中心线捕捉到 Y 轴网格上，方便后边模型的复制。

（2）按【5】键切换为实体显示模式，选择 Edit Mesh（编辑网格）→Split polygon Tool（分割多边形工具）命令，分割面，效果如图 4-112 所示。

（3）按【F9】键切换到点级别，调整点的位置。若发现有多余的点，可选择 Edit Mesh（编辑网格）→Delete Edge/Vertex（删除边/点）命令，删除无用的点，如图 4-113 所示。

图 4-111　勾勒出轮廓

图 4-112　分割面

图 4-113　删除多余的点

（4）切换到透视图，按【F11】键切换到面级别，框选所有的面，选择 Edit Mesh（编辑网格）→Extrude（挤出）命令，沿 Z 轴挤出，使吉他具有一定的厚度，如图 4-114 所示。

（5）为了保证两半模型合并时，中间没有多余的面，按【Delete】键删除进行挤出操作时中间生成的面，如图 4-115 所示。

（6）选中玩具蝴蝶翅膀部分的面，选择 Edit Mesh（编辑网格）→Extrude（挤出）命令，向外挤出，单击块状控制器切换到缩放模式，适当缩小挤出的面，效果如图 4-116 所示。

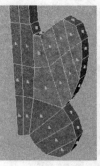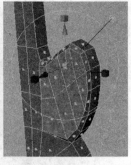

图 4-114　挤出面　　　　　　　图 4-115　删除面　　　　　　图 4-116　挤出面并适当缩小

（7）按步骤（6）的方法，选中翅膀部分的面，使用 Extrude（挤出）命令向外挤出，效果如图 4-117 所示。此时按【3】键查看光滑后的效果，可以显示翅膀部分的突出效果，如图 4-118 所示。然后按【1】键返回光滑前显示。

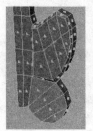

图 4-117　挤出面　　　　　　　　　图 4-118　查看光滑效果

（8）选中已制作的右侧模型，单击 Mesh（网格）→Mirror Geometry（镜像几何体）右侧的❒图标，打开 Mirror Options（镜像选项）对话框，在其中将 Mirror Direction 选项改为-X，如图 4-119 所示。

（9）单击 Mirror（镜像）按钮，镜像出左侧模型，并且将两侧模型合并为单一几何体，如图 4-120 所示。

图 4-119　选择模型和镜像属性设置　　　　　　图 4-120　镜像模型效果

（10）选中蝴蝶身体部位的面，使用 Extrude（挤出）命令向外挤出，制作出突出效果，按【3】键查看光滑效果，如图 4-121 所示。

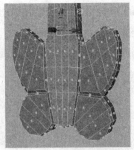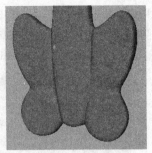

图 4-121　挤压制作身体突出效果

（11）使用同样的方法完成头部造型的制作，如图 4-122 所示。

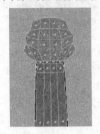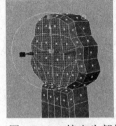

图 4-122　挤出头部模型

（12）使用 Create Polygon Tool（创建多边形工具）命令在前视图中绘制一个心形，然后选择 Extrude（挤出）命令为心形挤出一定的厚度。然后按【Ctrl+D】组合键复制一个，适当缩小并移动到合适的位置，如图 4-123 所示。

（a）绘制心形　　　　　　（b）挤压心形　　　　　（c）复制心形并适当调整其位置

图 4-123　制作心形

（13）将刚才制作的两个心形移动到翅膀处，然后复制一组，经移动、旋转和缩放操作后，如图 4-124 所示。

（14）选择 Create（创建）→Polygon Primitives（基础多边形）→Sphere（球体），然后在视图中单击创建一个球体。在历史记录中将球体的分段数设为 10，沿 X 轴值设为 90 度，然后将球体复制一个。分别适当移动和缩放两个球体，使其分别作为蝴蝶的眼睛和鼻子，如图 4-125 所示。

图 4-124　复制心形并适当变换　　　　图 4-125　制作眼睛和鼻子

（15）选中眼睛和心形模型，按【Ctrl+G】组合键成组。然后单击 Edit（编辑）→Duplicate Special（特殊复制）右侧的 ☐ 图标，在弹出的 Duplicate Special Options（特殊复制选项）对话框中，将 Scale 中的 X 轴值设置为-1，单击 Duplicate Special（特殊复制）按钮，复制出左侧模型，如图 4-126 所示。

（a）将模型成组　　　（b）效果 X 轴为-1　　　（c）复制模型后的效果

图 4-126　特殊复制

（16）选择 Create（创建）→Polygon Primitives（基础多边形）→Cube (立方体)命令，创建一个立方体并将其缩放到合适的大小，如图 4-127 所示。

（17）选中立方体，然后选择 Edit Mesh（编辑网格）→Bevel（倒角）命令，为立方体创建倒角，然后在历史记录中将 Segments（段数）设为 2，如图 4-128 所示。

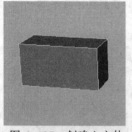

图 4-127　创建立方体　　　　　　　　　　图 4-128　倒角分段

（18）选中立方体并将其移动到合适的位置，然后将其复制，如图 4-129 所示。

（19）选择 Create（创建）→Polygon Primitives（Polygon 基本几何体）→Cylinder（圆柱体）命令，在视图中创建一个圆柱体。在历史记录中将 Subdivisions Height（分段数高度）改为 6，如图 4-130 所示。

（20）将圆柱体移动到吉他顶部位置，在前视图中通过点的旋转和缩放，调整出头顶的角模型，如图 4-131 所示

图 4-129　复制立方体　　　　图 4-130　创建圆柱体并编辑　　　图 4-131　调节点

（21）将创建的头顶的角模型的轴心移动到坐标原点，然后按【Ctrl+D】组合键将其复制一个，然后在通道栏中将 Scale X 改为–1，如图 4–132 所示。

（22）选中视图中的所有物体，选择 Mesh（网格）→Smooth（光滑）命令，使物体光滑显示，如图 4–133 所示。

图 4–132　复制完成效果

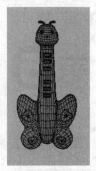

图 4–133　物体光滑显示效果

想一想　练一练

? 想一想

（1）简述倒角命令的使用方法。

（2）简述插入环形命令的使用方法。

练一练

（1）首先创建多边形立方体，然后将其细分后使用挤出、镜像、光滑等命令，完成蛇模型的制作，如图 4–134 所示。

图 4–134　完成蛇模型

（2）运行素材文件为"第 4 章　多边形建模"文件夹中的图像练习，掌握曲面的创建方法。

第5章

材质与纹理

学习目标：

- 了解材质基础
- 掌握平面与 PSD 纹理属性
- 掌握常用 Utilities 节点与编辑

5.1 材 质 基 础

在自然界中，对象有 3 种自然状态：固体、液体和气体，每种状态都有自己的属性和显示外观，而且还有一些共有的属性，如颜色、光泽、凹凸和透明度。

在 Maya 2008 中也可以模拟这些特征，这些特征被称为材质，就是对象构成元素的外观效果，比如大理石地面是用大理石铺成的，具有大理石的外观效果，塑料桶是用塑料制作而成的，它具有塑料的特征，比如光泽度和纹理等。

在前面建模学习中，可以看到制作好的模型在默认设置下都是灰色的，没有什么生气，只有为它们赋予材质之后才能体现出它们的"本来面目"。比如啤酒瓶是由玻璃制作的，它具有玻璃的特征。在 Maya 2008 中，创建材质就是为了表现出创建模型所具有的特征，有些材质是通过纹理贴图来表现的。

5.1.1 认识材质编辑器

在 Maya 2008 中，材质编辑工具有两个：Multilister（材质多重列表）和 Hypershade（超级着色器），Multilister（材质多重列表）是专门针对材质编辑的工具，在 Maya 的早期版本中经常用到它。

选择 Window（窗口）→rendering Editors（渲染编辑器）→Multilister（材质多重列表）命令，弹出 Multilister（材质多重列表）编辑器对话框，如图 5-1 所示。

Multilister（材质多重列表）编辑器对材质进行操作倾向于将材质的结构视为一种镶嵌的层级结构。在 Multilister（材质多重列表）编辑器默认工作界面中隐藏了节点网络的显示区，用户

无法看到材质节点网络和图。在其操作界面上也就没有提供相关的节点网络图的操作工具，与 Hypershade（超级着色器）相比，它有很大的局限性。

图 5-1　Multilister 编辑器对话框

选择 Window（窗口）→rendering Editors（渲染编辑器）→Hypershade（超级着色器）命令，弹出 Hypershade（超级着色器）编辑器对话框，如图 5-2 所示。

图 5-2　Hypershade 编辑器对话框

超级着色器的编辑功能非常健全，可以很直观地在操作区中看到材质节点网络的结构图，在编辑复杂的材质结构时，这一点很重要。另外，超级着色器还可以对其他节点进行编辑操作，比如灯光、骨骼等。

1. 超级着色器界面

超级着色器界面划分为 3 个区域，1 区为操作区，所有关于 Hypershade（超级着色器）窗口的操作都可以在这里找到。这个区域又分为 2 个部分，即菜单栏和工具栏，一般情况下只使用工具栏中的命令即可。2 区为创建区，在该区域单击图标既可以创建对应的材质、贴图等节点。3 区为节点编辑区，它又分为上下两个区域，上面是节点列表区，下面是工作区。如图 5-3 所示。

图 5-3　超级着色器界面

2. 超级着色器的使用方法

在视图窗口中按下空格键不放，此时弹出快捷菜单，在右方选择 Hypershade/Persp（超级着色器/透视）选项，松开鼠标即可打开超级着色器/透视图视图模式，如图 5-4 所示。

图 5-4　超级着色器/透视图视图模式

将鼠标移动到超级着色器上，按空格键，使超级着色器最大化，然后在创建区中单击 Blinn 材质球，这时节点列表区和工作区会同时出现一个 Blinn 材质图标，如图 5-5 所示，这种方法和使用鼠标中键直接拖拽材质球到工作区的效果是一样的。

在创建完材质后一般都给材质进行命名，按住【Ctrl】键，在节点列表区或者在工作区中双击材质球图标，即可对该材质命名，然后按【Enter】键确认。

在操作区的工具栏上单击 ▬ 按钮，则在节点编辑区中只显示工作区；单击 ▬ 按钮，则只会显示节点列表区；单击 ▬ 按钮，将返回到原来的状态，如果单击第一个按钮 ◼，则创建区被隐藏，该按钮是用来调整操作区使用最大显示，以便于操作。

单击 Color 右侧的贴图按钮，此时弹出 Create Render Node（创建渲染节点）对话框，如图 5-6 所示。在其中单击 Checker（棋盘格）贴图类型，会看到 Checker 贴图的通道栏，如图 5-7 所示。

图 5-5　设置 Blinn 材质图标　　　　　　　　图 5-6　创建渲染节点对话框

在 Create Render Node（创建渲染节点）对话框中，单击 Bamp（渐变）贴图类型，回到 Hypershade（超级着色器）的工作区中可以看到 Cloth 材质的节点网络，在操作区的工具栏上单击 Rearrange graph（重新排列图）按钮，重新排列材质的网络结构，结果如图 5-8 所示。

图 5-7　Checker 贴图的通道栏　　　　　　　图 5-8　重新排列材质网格结构

单击按钮，表示只显示选中节点的输入项，这是默认的设置；单击按钮表示同时显示输入项和输出项；单击按钮表示只显示输出项，如图 5-9～图 5-11 所示。

图 5-9　显示输入项　　　　　　　　　　图 5-10　显示输入和输出项

图 5-11　显示输出项

3. 赋予材质方法

按下空格键切换到超级着色器/透视图视图模式，在透视图中创建一个模型，比如一个球体，将材质拖动到模型上，这样就把材质赋予了模型，按数字键 6 观看材质效果，如图 5-12 所示。

另外还有一种将材质赋予模型的方法：在视图中选中模型，然后回到工作区中，在 Blinn 材质球上右击不放，然后在打开的快捷菜单中拖拽鼠标到 Assign Material To Selection（将材质赋予选中的模型）选项上，同样可以将材质赋予模型。

图 5-12　赋予模型材质效果

5.1.2　材质种类简介

根据材质的应用类型，Maya 自身材质分为 3 种类型，即 Surface Materials（表面材质）、Volumetric Materials（体积材质）和 Displacement Materials（置换材质）。

1. 表面材质中的常用材质

Maya 默认设置下共包括 12 种材质球，它们的作用各不相同，表 5-1 所示为 12 种材质球的特点。

表 5-1　材质球种类

名　称	作　用	图　示
Anisotropic	Anisotropic，翻译成各向异性，这种材质类型的针对性比较强，适用于模拟具有微细凹槽的表面和镜面高亮与凹槽的方向近于垂直的表面，如头发、光盘、不锈钢、丝绸等有着不规则高光的物体。材质球样式如图 5-13 所示	图 5-13　Anisotropic 材质球
Blinn	Blinn 材质是应用最广泛的材质，它具有较好的软高光效果，是许多艺术家经常使用的材质，有高质量的镜面高光效果，所使用的参数可以设置高光的柔化程度和高光的亮度，这适用于一些有机表面，Blinn 材质一般情况下用来模拟玻璃和金属这些高反射的物体表面。材质球样式如图 5-14 所示	图 5-14　Blinn 材质球
Hair Tube Shader	该材质可以逼真地模拟出毛发的质感。材质球样式如图 5-15 所示	图 5-15　Hair Tube 材质球
Lambert	Lambert 材质也是一个常用的材质，它不包括任何镜面属性，对粗糙物体来说，这项属性是非常有用的，它不会发射出周围的环境，Lambert 材质可以是透明的，但不会发生折射。它多用于不光滑的表面，是一种自然材质，常用来表现自然界的物体材质，如土地、木头、岩石等。材质球样式如图 5-16 所示	图 5-16　Lambert 材质球

续表

名　　称	作　　用	图　　示
Layered Shader	Layered Shader（层阴影组）该材质的概念已经超出了普通材质的范围，准确地说，它不是一个材质，而是多种材质的集合，它可以将不同的材质节点合成在一起，每一层都具有其自己的属性，每个材质都可以单独设计，然后连续到分层底纹上，在层材质中，白色的区域是完全透明的，黑色区域是完全不透明的。材质球样式如图 5-17 所示	 图 5-17　Layered Shader 材质球
Ocean Shader	海水材质，模拟海洋和河水的材质，此材质中内置了模拟水的波纹的置换效果。在任何条件下都可以将海水的效果表现的很好。材质球样式如图 5-18 所示	 图 5-18　Ocean Shader 材质球
Phong	Phong 材质有明显的高光区，可以使用 Cosine Power 参数对 Blinn 材质的高光区域进行调节，适用于湿滑的、表面具有光泽的物体，如塑料、玻璃、水等。材质球样式如图 5-19 所示	 图 5-19　Phong 材质球
Phong E	Phong E 材质是一种比较特殊的材质类型，它可以看成 Phong 材质的"升级版"，其基本功能和 Phong 材质几乎相同。但它能更好地根据材质的透明度控制高光区，还可以调节出比 Phong 材质更柔和的高光，并且可以控制高光的密度。材质球样式如图 5-20 所示	 图 5-20　PhongE 材质球
Ramp Shader	渐变材质，在颜色、高光、反射、自发光、透明等属性内置出 Ramp 节点，甚至能模拟出 X 光的效果。材质球样式如图 5-21 所示	 图 5-21　Ramp Shader 材质球
Shading Map	没有本身的基本属性，但可以通过其他材质的属性输入。材质球样式如图 5-22 所示	 图 5-22　Shading Map 材质球

名　称	作　用	图　示
Surface Shader	面材质，该材质给材质节点赋以颜色，可以很好地表现卡通和一些特殊的绘画效果，它除了颜色以外，还有透明度、辉光以及光洁度等选项，一般适用于卡通材质。材质球样式如图 5-23 所示	 图 5-23　Surface Shader 材质球
Use Backgroud	该材质通常来合成背景图像，物体一旦被指定了该材质，那么它本身将不会被渲染，但却可以接受投射和反射。所以当三维物体与真实的图像合成时，为了让三维物体在背景图像上投射出阴影，以获得更好地合成效果。材质球样式如图 5-24 所示	 图 5-24　Use Backgroud 材质球

2. 体积材质

体积材质和置换材质都是 Maya 中的高级材质，使用体积材质可以创建大气效果的材质，比如体积材质可以创建大气效果的材质，如体积雾、体积光、云、烟等，而使用置换材质如通过一张黑白贴图即可创建出逼真的凹凸效果。如表 5-2 为体积材质的特点。

表 5-2　体积材质特点

名　称	作　用	图　示
Env Fog （环境雾）	Env Fog 虽然是作为一种材质出现在 Maya 对话框中，但一般情况下不把它当做材质来用，它相当于一种特效环境，可以将 Fog 沿摄影机的角度铺满整个场景，材质球样式如图 5-25 所示	 图 5-25　Env Fog 材质球
Light Fog（灯光雾）	该材质与环境雾的最大区别在于，它所产生的雾效只分布于点光源和聚光源的照射区域范围中，而不是整个场景。这种材质十分类似于 3ds max 中的体积雾特效，材质球样式如图 5-26 所示	 图 5-26　Light Fog 材质球
Particle Cloud（粒子云）	这种材质大多与粒子系统联合使用。作为一种材质，它有与粒子系统发射器连接的接口，即可以产生稀薄气体的效果，又可以产生厚重的云，材质球样式如图 5-27 所示	 图 5-27　Particle Cloud 材质球

续表

名 称	作 用	图 示
Volume Fog（体积雾）	Volume Fog 有别于 Env Fog，可以产生阴影化投射效果。材质球样式如图 5-28 所示	图 5-28 Volume Fog 材质球
Volume Shader（体积材质）	这种材质表面类型中对应的是 Surface Shader 表面阴影材质，它们之间的区别在于 Volume Shader 材质能生成立体的阴影化投射效果。材质球样式如图 5-29 所示	图 5-29 Volume Shader 材质球

3．置换材质

Displacement（置换）可以利用一张贴图使对象产生凹凸不平的特征，当添加贴图后，图片中的白色部分和不同的灰度会产生凸起的效果，而纯黑色部分不发生变化，但使用的是彩色图片，凹凸通道还是使用它的灰度信息。图 5-30 所示为置换材质球显示。

图 5-30 置换材质

使用这种方法可以表现真实的凹凸效果，它能够直接改变物体的结构，成为真正意义上的凹凸，但使用 Displacement（置换）的前提是物体模型必须有足够的分段，而模型的分段越多，渲染输出的时间越慢，所以该材质在实际中使用的几率并不大。

5.1.3 材质的通用属性

选择 Panels（面板）→Saved Layouts（保存布局）→Hypershade/persp（超级着色器/透视）命令，切换到超级着色器/透视图视图模式，然后在超级着色器的创建区中单击 Lambert 材质球，创建一个 Lambert 材质。其材质球基本参数属性如图 5-31 所示。

图 5-31　Lambert 材质球基本参数属性

下面对该对话框中的参数介绍如下：

Color（颜色）：调节材质的颜色，又称漫反射颜色。材质球属性效果如图 5-32 所示。

Transparency（透明）：调节材质的透明度，在 Maya 中透明度是用颜色来调节的。材质球属性效果如图 5-33 所示。

图 5-32　材质颜色属性　　　　　　　　　　　　　图 5-33　材质透明度

Ambient Color（环境色）：调节材质的环境色，调节此数值可在不使用光能传递渲染器的前提下来完成光能传递的效果。材质球属性效果如图 5-34 所示。

Incandescence（自发光）：调节材质的自发光属性，Maya 中的自发光属性是用颜色来调节的。材质球属性效果如图 5-35 所示。

图 5-34　环境色属性效果　　　　　　　　图 5-35　自发光属性效果

Bump Mapping（凹凸贴图）：常用的贴图方式，是运用凹凸纹理进行立体贴图的方式。材质球属性效果如图 5-36 所示。

Diffuse（漫反射度）：调节材质的漫反射度，通常我们对于反光较高的物体使用较低的漫反射，而相对反光较低的物体我们则使用较高的漫反射。漫反射为 0 时，材质球属性效果如图 5-37 所示。

图 5-36　凹凸贴图效果

图 5-37　漫反射效果

Translucence（半透明度）：调节材质的半透明度，在制作玻璃材质的物品时会经常用到。材质球属性效果如图 5-38 所示。

Translucence Depth（半透明深度）：调节材质的半透明深度。材质球属性效果如图 5-39 所示。

Translucence Focus（半透明焦距）：调节材质的半透明焦距。材质球属性效果如图 5-40 所示。

图 5-38　半透明度效果

图 5-39　半透明深度效果

图 5-40　半透明焦距效果

5.1.4　材质的高光属性

Blinn 材质球的高光属性如图 5-41 所示。

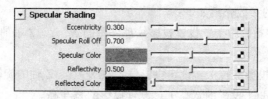
图 5-41　Blinn 材质球属性

下面对 Specular Shading（高光调节）选项组中的参数介绍如下：

Eccentricity（离心率）：调节高光区域的大小。材质球属性效果如图 5-42 所示。

Specular Roll Off（高光扩散）：调节高光区域的扩散和凝聚。材质球属性效果如图 5-43 所示。

Specular Color(高光色)：调节高光区域的颜色。材质球属性效果如图 5-44 所示。

图 5-42　高光离心率效果　　　图 5-43　高光扩散效果　　　图 5-44　高光颜色效果

Reflectivity（反射率）：调节反射率，参数越大，反射能力越强。

Reflectivity Color（反射颜色）：设定反射的颜色，主要针对于铝合金、玻璃以及汽车外壳等材质的物体。

5.2　平面与 PSD 纹理属性

5.2.1　平面纹理属性

切换到 Surface 模块下，选择 Subdiv Surfaces（细分表面）→Texture（纹理）→Planar Mapping（平面纹理）命令，打开平面纹理选项如图 5-45 所示。此时会弹出 Subdiv Planar Mapping Options（细分平面映射选项）对话框，如图 5-46 所示。

图 5-45　平面纹理选项

图 5-46　平面纹理属性

下面对该对话框中的参数介绍如下：

Projection center（在投影中）：设置投影纹理贴图的 X、Y、Z 轴的原点位置，Maya 默认此 3 个数值为 0。

Projection rotation（投影旋转）：设定投影位置在 X、Y、Z 轴的旋转与反向。

Projection width/Height（投影的宽高）：设置投影的宽与高。

Smart Fit（自动匹配）

（1）Automatically fit the projection manipulator（自动设置投影操纵器）：勾选此项，可以自动定位贴图投影，如果想设置参数则关闭此项，如设置其他选项，此项也会自动变为灰色。

（2）Fit to best plane（匹配平面）：选择此项，纹理与投影操纵器会自动缩放尺寸在物体上。

（3）Fit to bounding box（匹配边界）：选择此项，纹理与操纵器会垂直对齐与物体的边界框。

Mapping direction（纹理贴图方向）：针对于 X、Y、Z 轴选择贴图方向。

Insert before deformers（插入在变形器之前）：勾选此项，可以在变形之前将纹理放置在物体上。当使用变形器时应勾选此选项，以防止在变形时产生纹理偏移。

Image center（图像中心）：代表投影 UV 中心位置，调节此项可改变投影的中心位置。

Image rotation（图像旋转）：设定 UV 在横向旋转的度数。

Image scale（图像缩放）：缩放 UV 的宽高。

Keep lmage ration（保持图像比例）：勾选此项，则会保持图像的比例不被变形。

5.2.2　PSD 纹理属性

选择创建的物体，切换到 Rendering 模块，选择 Texturing（纹理）→Create PSD Network（创建新的 PSD 纹理）命令，如图 5-47 所示。此时会弹出 Create PSD Network Options（创建新的 PSD 纹理对话框），如图 5-48 所示。

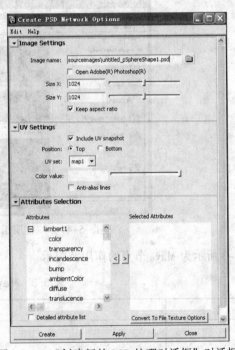

图 5-47　PSD 纹理　　　　图 5-48　"创建新的 PSD 纹理对话框"对话框

下面对该对话框中的参数介绍如下：

Image Name（图像路径）：所要创建的 PSD 路径。

Size X/ Y（X/Y 尺寸）：调节所要创建 PSD 文件的分辨率，Maya 默认为 1204×1024。

Keep aspect Ratio（保持长宽比例）：勾选此项，可保持创建出图像的长宽比例。

Include UV snapshot（UV 快照）：勾选此项，可创建 UV 快照。

Position（位置）：设定 UV 快照在图层的位置。

UV Set（UV 组）：选择可使用的 UV 组。

Color value（色值）：设置 UV 快照 UV 线的颜色。

Anti-alias lines（反锯齿线）：勾选此项可降低 UV 快照的锯齿，使其平滑。

Attributes（所有属性）：此选项组中包含 color（颜色）、transparency（透明度）、incandescence（自发光）、bump（凹凸）、ambientColor（高光色）、diffuse（漫反射）、translucence（半透明）和 displacement（置换）选项。

Selected Attributes（选择的属性）：与 Attributes 可进行互换调节，单击<、>进行交互的变换调整。

Detailed attribute list（属性详细）：选择此选项可以更加详细的显示材质属性。

5.2.3 常用 Utilities 节点与编辑

选择 Window（窗口）→Rendering Editors（渲染编辑器）→Hypershade（材质编辑器）命令，此时弹出 Hypershade（材质编辑器）对话框，其中左边的下拉菜单为创建的 Maya 节点，如图 5-49 所示。

图 5-49 "材质编辑器"对话框

表 5-3 所示为 Maya 节点的作用及图示。

表 5-3 Maya 节点

节点名称	作用	图示
Bump 2D（2D 凹凸节点）	分别对应于 Maya 2D 的凹凸贴图，是我们最长用的节点之一，节点样式如图 5-50 所示	图 5-50 2D 凹凸节点
Bump 3D（3D 凹凸节点）	分别对应于 Maya 3D 的凹凸贴图，是我们最长用的节点之一，节点样式如图 5-51 所示	图 5-51 3D 凹凸节点
Condtion（条件节点）	通过运算符的计算来调节真假的纹理贴图。节点样式如图 5-52 所示	图 5-52 条件节点

节 点 名 称	作　　　　用	图　　示
Height Field（高亮显示节点）	通过分辨率可以对凹凸进行交互的显示，但不被渲染出来。节点样式如图 5-53 所示	 图 5-53　高亮显示节点
Light Info（灯光信息节点）	可以对灯光的照射进行采样，在创建灯光信息节点时通常 Maya 会自动创建，必须要手动连接。节点样式如图 5-54 所示	 图 5-54　灯光信息节点
Multiply Divide（乘除节点）	通过乘除的运算来得到混合效果，类似平面软件中的图层效果。节点样式如图 5-55 所示	 图 5-55　乘除节点
2D Placement（2D 纹理坐标节点）	是以平面形式赋予在模型之上的贴图模式，在创建时会自动创建，不用我们来连接节点。节点样式如图 5-56 所示	 图 5-56　2D 纹理节点
3D Placement（3D 纹理坐标节点）	是三维形式赋予在模型之上的贴图模式，创建过程中会出现一个三维操纵器可供调节，在创建 3D 纹理坐标时会自动创建，不用我们来连接节点。节点样式如图 5-57 所示	 图 5-57　3D 纹理节点
+/- Average（加减节点）	在用法与乘除节点类似，变化比较明显。节点样式如图 5-58 所示	 图 5-58　加减节点
Projection（映射节点）	是对 2D 纹理进行映射，是 2D 纹理坐标与 3D 纹理坐标的一个结合，在创建时会自动创建，不用我们来连接节点。节点样式如图 5-59 所示	 图 5-59　映射节点
Reverse（反转节点）	可对我们图像的颜色进行反向。节点样式如图 5-60 所示	 图 5-60　反转节点

节 点 名 称	作　　　　用	图　　示
Sampler Info（采样信息节点）	可对物体的多种参数进行采样进行调节，配合其他节点的使用，功能非常强大。是我们经常使用的节点。节点样式如图 5-61 所示	图 5-61　采样信息节点
Set Range（限量范围节点）	可以对物体的一些属性进行限制。节点样式如图 5-62 所示	图 5-62　限量范围节点
Stencil（标签节点）	可制作一些标志的标签。节点样式如图 5-63 所示	图 5-63　标签节点

5.3　材质操作实例

5.3.1　眼球效果

（1）选择 Create（创建）→NURBS Primitives（NURBS 基本几何体）→Sphere（球体）命令，在视图中创建一个球体。在属性栏中将 Rotate X 属性值改为 90，作为眼球模型，如图 5-64 所示。

（2）选择 Window（窗口）→Rendering Editors（渲染编辑器）→Hypershade（超级着色器）命令，打开 Hypershade（超级着色器）编辑器窗口，如图 5-65 所示。

图 5-64　创建眼球

图 5-65　Hypershade 操作界面

（3）在超级着色器的创建区中单击 Phong 材质球，创建一个 Phong 材质。然后按住【Ctrl】键双击材质球图标，将材质球命名为 eye，按【Enter】键确认，如图 5-66 所示。

（4）在视图中选中眼球模型，然后在 eye 材质球上右击，在弹出的菜单中选择 Assign Material To Selection（赋予材质对象）命令，将材质赋给眼球。

（5）在超级着色器创建区的 2D Textures 卷展栏下，选择 Normal 方式，然后单击 Ramp（渐变）贴图类型 Ramp，创建一个渐变节点，在操作区的工具栏上单击 Rearrange graph（重新排列图）按钮，重新排列材质的网络结构，如图 5-67 所示。

图 5-66　重命名材质

图 5-67　重新排列材质

（6）在工作区中，使用鼠标中键将 ramp1 连接到 eye 材质的 color 选项上，如图 5-68 所示。选中 ramp1 节点，按【Ctrl+A】组合键打开属性编辑器，如图 5-69 所示。

图 5-68　连接渐变节点

图 5-69　渐变属性

（7）单击中间颜色条后的 图标删除此色条，如图 5-70 所示。将颜色条上的两个颜色值分别改为 HSV（360，0，0.2）、HSV（360，0，1），如图 5-71 所示。

图 5-70　删除色条效果

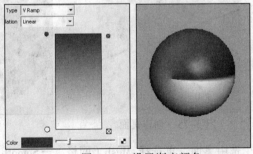

图 5-71　设置渐变颜色

（8）在 Type（类型）属性下拉列表框中选择 U Ramp，在 Interpolation（插值）下拉列表框中选择 None。单击黑色颜色条前的 图标，如图 5-72 所示，完成眼球效果的模拟，如图 5-73 所示。

图 5-72　眼球效果

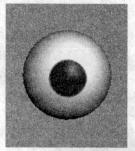

图 5-73　完成模拟眼球效果

（9）按【Ctrl+D】组合键复制眼球模型，使用移动工具以水平方向移动一定距离，然后使用旋转工具进行旋转角度，完成各种表情眼球效果的模拟效果，如图 5-74 所示。

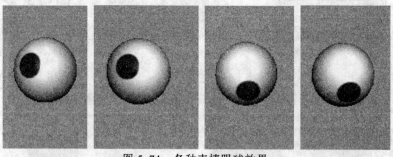

图 5-74　各种表情眼球效果

5.3.2　简单桌面场景

（1）首先制作简单的桌面场景。单击工具架上的 Polygon Cube（多边形方体）按钮，在视图中创建一个立方体。使用缩放工具进行缩放，使其作为桌面，如图 5-75 所示。

（2）在状态栏中选择 Polygons 模块。选中桌面模型，选择 Edit Mesh（编辑网格）→Bevel（倒角）命令，为桌面创建倒角。然后在通道栏的历史记录中将 Offset 值改为 0.2，如图 5-76 所示。

图 5-75　创建桌面

图 5-76　为桌面创建倒角

（3）选中桌面，再选择 Mesh（网格）→Smooth（光滑）命令，使桌面棱角光滑显示，如图 5-77 所示。

（4）在属性栏层面板中单击 Create a new layer（创建一个新图层）按钮，创建新层 layer1。选中桌面模型，右击，在新建层的快捷键菜单中选择 Add Selected Objects（添加选择对象）命令，将创建的桌面添加在层中。单击 layer1 层的第 2 个方框两次，使其状态为 "R"（锁定），作为接下来建立模型的参照。如图 5-78 所示。

图 5-77　光滑桌面　　　　　　　　　　图 5-78　锁定桌面

（5）在状态栏中选择 Surfaces 模块，选择 Create（创建）→CV Curve Tool（CV 曲线工具）命令，在前视图中绘制 1 条曲线，并调整它的形状，如图 5-79 所示。

（6）选中刚才创建的曲线，选择 Surfaces（曲面）→Revolve（车削）命令，旋转出笔筒曲面，效果如图 5-80 所示。

图 5-79　创建曲线　　　　　　　　　图 5-80　旋转出笔筒效果曲线效果

注　意

旋转出曲面后，移动曲线，曲线随曲线的位置变化而变化。可在前视图中沿 Y 轴向下移动曲线，使笔筒底面位于桌面上。

（7）制作铅笔。在视图中创建一个 Polygon Cylinder（多边形圆柱体），在通道栏中修改其参数，作为铅笔的笔杆，如图 5-81 所示。

（8）再在视图中创建一个 Polygon Cone（多边形圆锥体），调整参数后移动到铅笔的一端作为削开的笔尖，如图 5-82 所示。

图 5-81　修改圆柱体参数　　　　　　图 5-82　制作笔尖

（9）选中笔尖和笔杆，按【Ctrl+G】组合键成组，参照桌面调整大小，然后按【Ctrl+D】组合键复制几组，在桌面场景中放置各自的位置，可随意调整每支铅笔的长短。新建两个图层，将笔筒模型和所有铅笔模型分别放入 layer2 和 layer3 中。此时完成创建简单的桌面场景，如图 5-83 所示。

图 5-83 完成场景制作

（10）下面开始给场景中的物体添加材质，先为桌面添加材质。按下空格键不放，在弹出的热键盒上方右击，在弹出的菜单中选择 Hypershade/Persp（超级着色器/透视图）命令。在超级着色器的创建区中单击 Lambert 材质球，创建一个 Lambert 材质，将材质球命名为 desk，并使用鼠标中键将其拖拽到视图区中的桌面模型上，如图 5-84 所示。

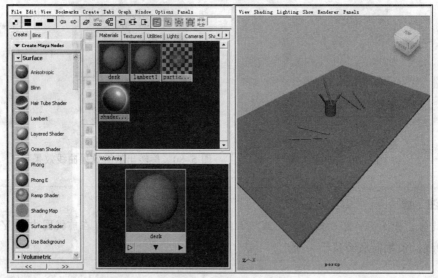

图 5-84 创建桌面材质

（11）选中 desk 材质球，按【Ctrl+A】组合键打开属性编辑器，单击 Color 属性右侧的 ▇ 按钮，在打开的 Create Render Node（创建渲染节点）对话框中单击 File 按钮 ▇ᴵᴵᴱ，在弹出的 file（文件）面板中的 Image Name（图像名称）中选择事先放入的场景文件夹 sourceimages 中的木纹贴图，如图 5-85 所示。

图 5-85 为桌面材质添加木纹贴图

（12）激活视图，按【6】键切换到材质显示模式，此时发现桌面贴图不太规则。在状态栏中选择 Polygons 模块，选中桌面，然后选择 Create UVs（创建 UVs）→Planner Mapping（平面映射）右侧的 ▢ 图标，在打开的 Planner Mapping Options（平面映射选项）对话框中设置 Project from 选项为 Y axis，单击 Project（项目）按钮。为桌面贴图创建平面映射，此时桌面贴图纹理较为整齐。如图 5-86 所示。

图 5-86　创建平面映射

（13）改变 layer3 的显示状态为空，隐藏所有铅笔模型，以免在选取笔筒模型时受到干扰。在状态栏中选择 Surfaces 模块，在笔筒模型上右击，在弹出的快捷菜单中选择 Isoparm（等位线），选择 2 条等位线，如图 5-87 所示，然后选择 Edit NURBS（编辑 NURBS）→Detach Surfaces（打断曲面）命令，打断笔筒曲面，使其分为三段。如图 5-88 所示。

图 5-87　选择等位线　　　　图 5-88　打断曲面效果

（14）在超级着色器的创建区中单击材质球，创建一个 Phong 材质、一个 Lambert 材质和一个 Blinn 材质，分别命名为 tong1、tong2、tong3，然后将 3 个材质分别赋予笔筒的上、中、下三段曲面。在各个材质球的属性编辑器中，根据自己的喜好，在 Color 属性中调整颜色，结果如图 5-89 所示。

（15）改变 layer3 的显示状态 V（可见），显示铅笔模型。再创建两个 Lambert 材质，分别命名为 pencil1 和 pencil2，颜色分别设置为深蓝色和土红色。将 pencil1 材质赋给笔尖，pencil2 材质赋给笔杆。如图 5-90 所示。

图 5-89　添加材质　　　　　图 5-90　赋予铅笔材质

（16）单击状态栏中的 ▦ 按钮，打开 Render Settings（渲染设置）对话框，选择 Maya Software（Maya 软件）选项卡。在 Antique-Quality 卷展栏的 Quality（质量）下拉菜单中选择 Production Quality（产品质量）命令，如图 5-91 所示。

（17）在 Raytracing Quality（光线跟踪品质）卷展栏下勾选 Raytracing（光线跟踪和全局照明）复选框，如图 5-92 所示。设置完成后渲染视图效果如图 5-93 所示。

图 5-91　设置 Production Quality 选项

图 5-92　勾选 Raytracing 复选框

图 5-93　渲染效果

想一想

（1）简述 Blinn 材质的作用。

（2）简述 Phong 和 Phong E 材质的区别。

练一练

（1）使用曲线工具绘制花瓶外轮廓，运用放样命令创建花瓶模型，然后使用 Phong 材质为花瓶添加贴图，如图 5-94 所示。

图 5-94　创建材质与赋予材质

（2）运行素材文件为"第 5 章　材质与纹理"文件夹中的图像练习，掌握材质的设置方法。

第❻章

摄影机、灯光和渲染

>>>

学习目标：

- 了解摄影机及属性
- 掌握摄影机视图指示器和摄影机操纵器
- 了解灯光
- 掌握灯光特效
- 了解渲染基础

6.1 摄 影 机

在我们真实的世界中，有两种类型的摄影机：静止画面摄影机和动画摄影机，在 Maya2008 中，我们可以使用摄影机来观看场景或拍摄场景，或者两者兼之。从摄影机中观看场景时，实际观看的是摄影机视图。但拍摄一个场景时，把 3D 场景转换为 2D 影像并存储在计算机的硬盘中。

摄影机视图描述了一个指定摄影机看到的区域，当我们创建一个场景后，可以使用多个视图来观察场景。

6.1.1 摄影机的种类

选择 Create(创建)→Cameras(摄影机)→Camera (自由摄影机)/Camera and Aim (目标摄影机)/Camera, Aim, and UP (带控制柄的目标摄影机) 命令，如图 6-1 所示。

正交视图和透视图都是通过摄影机观看场景，选择这些摄影机可以在大纲视图中选择，也可以在相应视口中单击 View (查看)→Select Cameras (选择摄影机) 命令来选择。

图 6-1　创建摄影机

在 Maya 软件中，摄影机共有 3 种。下面分别介绍 3 种摄影机及其在 Outliner (大纲) 中的内容。

1. 自由摄影机

自由摄影机并没有控制柄,不能对其做比较复杂的动画效果,它经常被用做单帧渲染或者一些简单的移动场景动画,一般把这种摄影机称为单节点摄影机,自由摄影机的渲染如图 6-2 所示。

2. 目标摄影机

目标摄影机有一个控制柄,它经常被用于制作一些稍微复杂点的动画,如图路径动画或注释动画,一般把这种摄影机称为双节点摄影机,如图 6-3 所示。

图 6-2　Camera 摄影机及在 Outliner 内的内容　　图 6-3　Camera and Aim 摄影机及在 Outliner 内的内容

3. 带控制柄的目标摄影机

带控制柄的目标摄影机比目标摄影机具有更加多元化的操作,使用控制柄可以控制摄影机的旋转角度,它经常被用来制作一些比较复杂的动画。一般把这种摄影机称为多节点摄影机,如图 6-4 所示。

创建完成后,如果想修改摄影机种类,选中该摄影机,按【Ctrl+A】组合键打开属性编辑器,在图 6-5 所示的红框位置处单击下拉按钮,在弹出的下接菜单中选择需要更换的种类。

图 6-4　Camera,Aim,and UP 摄影机及在 Outliner 内的内容　　图 6-5　更换摄影机种类

下面对 Camera Attributes 选项组中的参数介绍如下:

Angle of View(视角):控制镜头中物体的尺寸。

Focal Length(焦距):指镜头中心至胶片的距离,这两个属性是相通的,修改其中的一个,另一个会随之改变数值。

6.1.2　创建摄影机

1. 从 Maya 2008 的主窗口中创建摄影机

选择 Create(创建)→Cameras(摄影机)→Camera(自由摄影机)/Camera and Aim(目标摄影机)/Camera,Aim,and UP(带控制柄的目标摄影机)命令即可以创建 3 种摄影机,如图 6-6 所示。

图 6-6　创建摄影机

2. 从 Hypershade 对话框中创建透视摄影机

选择 Window→rendering Editors（渲染编辑器）→Hypershade（超级着色器）命令，此时弹出 Hypershade 编辑器对话框，在该对话框中选择 Create（创建）→Camera（摄影机）命令，如图 6-7 所示。即可以在视图中创建摄影机，如图 6-8 所示。

图 6-7　Hypershade 对话框　　　　　　　图 6-8　创建摄影机效果

提　示

在 Hypershade 对话框中创建的摄影机类型是自由摄影机。

3. 把透视摄影机视图改为正交摄影机视图

在 Maya 2008 中，有两种改变正交摄影机视图和透视摄影机视图的方法，一种是使用摄影机的通道盒，另外一种是使用菜单命令。

（1）在摄影机通道盒中的 Orthographic Views（正交视图）中，选中 Orthographic（正交）选项则可以把透视摄影机视图改变为正交摄影机视图；如果取消该选项，则把正交摄影机视图改变为透视摄影机视图，如图 6-9 所示。

（2）在摄影机视图中，选择 View（视图）→Camera Settings（摄影机设置）→Perspective（透视）命令，如果 Perspective 命令前面带有勾选项，那么该视图为透视图摄影机视图，如果没有勾选，则为正交摄影机视图。如图 6-10 所示。

图 6-9　勾选 Orthographic 复选框及透视摄像机视图　　　图 6-10　设置摄影机视图

6.2　摄影机视图指示器

摄影机的取景器中一般都包含有几个标志来帮助使用者决定影像的哪些部分被拍摄下来，在 Maya 2008 中，在一个摄影机中可以包含一个或几个这样的标志，称为 View Guides（视图指示器）。

在默认情况下，一个摄影机视图不显示任何视图指示器，因为在创建场景时不需要视图指示器。然而，在场景创建完成后，可以显示一个或多个视图指示器来帮助我们决定场景的哪些部分将要被渲染。

1. 显示分辨率

创建摄影机后，按【Ctrl+A】组合键打开属性编辑器，在 Display Options（显示选项）卷展栏中勾选 Display Resolution（显示分辨率）复选框，如图 6-11 所示。设置完成后显示效果如图 6-12 所示。

图 6-11　勾选 Display Resolution 复选框

图 6-12　显示分辨率效果

2. 画面安全区指示器

画面安全区指示器所标识的区域大小等于渲染分辨率的 90%，如果最后渲染的影像是在电视上播放，则可以使用安全区指示器限制场景中的画面保持在安全区域中。在信道盒中勾选 Display Safe Action（显示安全框）复选框，如图 6-13 所示。在摄影机视图中显示出一个白色的线框，如图 6-14 所示。

图 6-13　勾选 Display Safe Action 复选框

图 6-14　显示安全区指示器

3. 标题安全区指示器

标题安全区域指示器标识区域的大小等于渲染分辨率的 80%，如果最后渲染的影像是在电视上播放，则可以使用标题安全区指示器来限制场景中的所有文本都保持在安全区域中。在信道盒中勾选 Display Safe Title（显示标题安全区）复选框，如图 6-15 所示。在摄影机视图中显示出一个白色的线框，它位于安全区的内侧，如图 6-16 所示。

图 6-15　勾选 Display Safe Title 复选框

图 6-16　标题安全区指示器

注 意

当勾选其他指示器时，也会在视图中显示出来，这里就不再一一介绍了。

6.3 摄影机操纵器

在 Maya 2008 中，使用摄影机操纵器可以交互地调节某些摄影机的属性，选择 Display（显示）→Show（显示）→Camera Manipulators（摄影机操纵器）命令，就可以显示出选中摄影机的操纵器，如图 6-17 所示。

图 6-17　显示摄影机操纵器

1. 循环操纵器

单击循环操纵器可以显示 3 种摄影机操纵器：Center of Interest（兴趣点）、Pivot（枢轴点）和 Cliooing Planes（剪切平面操纵器）、操纵器上指针的方向可以指示显示的是哪个操纵器，如图 6-18 所示。

图 6-18　循环操纵器

2. 兴趣点/摄影机原点操纵器

移动兴趣点操纵器中的两个手柄可以改变摄影机的位置和方向，如图 6-19 所示。

3. 枢轴操纵器

移动枢轴点操控器，然后在其上单击可以设置移动摄影机，或者移动摄影机兴趣点所使用的枢轴点，再次单击枢轴点操纵器则不能再对摄影机的枢轴点进行编辑，如图 6-20 所示。

图 6-19　兴趣点操纵器

图 6-20　枢轴点操控器

6.4　摄影机属性

在 Maya 2008 中，摄影机被创建后，会使用默认属性，但是有时默认属性并不能满足实际的需要，所以需要修改摄影机的参数。摄影机的属性可以极为方便地改变，而且可以放置在场景中的任意位置，这是真实世界中摄影机难以办到的。

选择 Create（创建）→Cameras（摄影机）→Camera（自由摄影机）命令右侧的 ❑ 图标，弹出 Create Camera Options（创建摄影机选项）对话框，如图 6-21 所示。

图 6-21　创建摄影机选项对话框

6.4.1　视角和焦距设置

（1）在视图中创建一个球体，选择 View（视图）→Camera Settings（摄影机设置）命令，勾选 Safe Action（安全指示器）和 Safe Title（标题安全指示器）选项，如图 6-22 所示。

图 6-22　勾选摄影机安全指示器选项及模型效果

（2）选择 Create（创建）→Cameras（摄影机）→Camera（自由摄影机）命令，在视图中创建一架摄影机，如图 6-23 所示。

（3）在视图菜单中选择 Panels（菜单）→Look through Selected（通过当前物体视角观察）命令，如图 6-24 所示，来设定摄影机的视角。

图 6-23　摄影机视角

图 6-24　选择 Look through Selected 命令

（4）在右侧的通道栏中 Camera Attributes（摄影机属性）卷展栏下设置 Focal Length（焦距数值）参数，如图 6-25 所示。设置完成后效果如图 6-26 所示。

图 6-25　设置 Focal Length 参数

图 6-26　设置完成后效果

> **提　示**
>
> 摄影机的焦距是用毫米单位度量。增加减少数值可以分别作为伸长或缩短摄影机的镜头调整。Maya 默认为 35，最大值可到 1 000，最小值可到 0.000 1。

6.4.2　近、远剪切面设置

在对一些大场景或较复杂模型进行编辑时，为了编辑细节经常需要将模型放大显示，当距离模型很近时会被一个看不到的平面切开，或者当模型很大，需要缩小显示时，后面的部分也会被一个平面切掉。

下拉摄影机属性划条，在 Clipping Planes（剪切平面）卷展栏中的 Near Clip Plane（近剪辑平面）设定摄影机到近处剪切平面的距离，默认为 0.01。Far Clip Plane（远剪辑平面）设定摄影机到远处剪切平面的距离默认为 1 000。如图 6-27 所示。

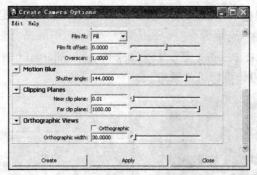

图 6-27 近，远剪切面设置

6.4.3 景深

真实世界中的摄影机都会有一个距离范围，在各这个范围内的对象都是聚焦的，而在这个范围外的物体都是模糊不清的，称这个范围为景深。

在 Maya 2008 中，摄影机的默认属性都是聚焦的，所有被摄影机拍摄到的画面都是清晰可见的，如果需要制作景深效果，可以在摄影机的 Camera Attributes（摄影机属性）中的 Depth of Field（景深）卷展栏中设置参数，如图 6-28 所示。

图 6-28 Depth of Field 卷展栏

Depth of Field（景深）：启用该复选框则开启景深功能，否则下面的参数设置都是无意义的。

Focus Distance（聚焦距离）：调节该参数可以设置景深最远点与最近点之间的距离，该参数比较小，远处的物体会聚焦，而远处的物体则会变得模糊，该参数大则相反。

F Stop（光圈）：调节该参数可以设置景深范围的大小，该值越大，景深越长，该值越小则反之。

Focus Region Scale（聚焦区域范围）：该参数也用于设置摄影机之间的距离范围，而当物体在这个范围之内时，它会变得清晰可见，处于范围之外时会变得模糊不清。当改变场景中的线性单位时，景深会随之改变，而此时要想保持景深不变，则可使用 Focus Region Scale（聚焦区域范围）来弥补。

6.4.4 导入图片

（1）在视图栏中选择 View（视图）→Image Plane（导入平面）→Import Image（导入图片）命令，如图 6-29 所示。

（2）选择所需要的参考图，单击 Open（打开）按钮，导入图片效果如图 6-30 所示。切换到 Perspective（透视图）中观察，然后可以在通道栏中调节参考图的属性，如图 6-31 所示。

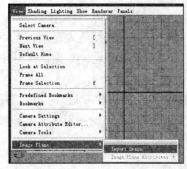

图 6-29 导入图片选项

图 6-30 导入后效果

图 6-31 图片参数

（3）如果在各个视图中都导入参考图，这时我们发现在 Perspective（透视图）中很明显会出现多张图片，如图 6-32 所示。这将影响我们在今后操作时的观察，选择 View（视图）→Image Plane（导入平面）→Image Plane Attributes（平面属性）→imagePlane（平面名称）命令，调节参考图片显示的属性，如图 6-33 所示。

图 6-32　透视图效果

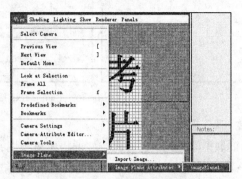

图 6-33　调节图片显示属性

（4）在 Display（显示）栏中选择 looking through camera（只在本视图显示）单选按钮，如图 6-34 所示。这样我们所导入的图片就只在本视图显示出来，不会对我们在其他视图中造成观察的影响了，如图 6-35 所示。

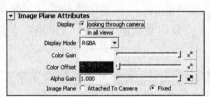

图 6-34　只在本视图显示

图 6-35　调节完成效果

6.5　保存和调入摄影机视图

当制作好一个摄影机角度时，可以将该视图保存。如果以后需要用到该视图时，可以将该视图重新调出。因为设置摄影机的角度是一件很麻烦的事，如果使用保存和调入命令将会省下很大一部分时间。

1．保存摄影机视图

在需要保存摄影机的视图时，选择 View（视图）→Bookmarks（书签）→Edit Bookmarks（编辑书签）命令，弹出 Bookmarks Editor（persp）书签编辑器（透视）对话框，在这里如果需要自定义名称来创建书签，可以直接在 Name 栏里输入名称，如果需要使用系统分配的名称来创建书签，则单击 New Bookmarks（新书签）按钮即可，如图 6-36 所示。

图 6-36　Bookmarks Editor（persp）对话框

2. 调入摄影机视图

（1）如果需要调入已经保持好的摄影机视图，选择 View(视图)→Bookmarks（书签）命令，选择之前保存过的书签名称，如图 6-37 所示。

（2）如果需要将已经保存好的摄影机视图重命名，选择 View（视图）→Bookmarks（书签）→Edit Bookmarks（编辑书签），在弹出的 Bookmarks Editor（persp）（书签编辑器（透视））对话框中重新设置名字。

图 6-37　调入摄影机视图

6.6　摄影机操作实例

（1）新建工程目录。选择 File（文件）→Project（项目）→New（建立新项目），打开 New Project 对话框，如图 6-38 所示。

（2）在 Name 文本框中输入新建项目的名称 camera，单击 Browse（浏览）按钮选择项目的存储目录，单击 Use Defaults（使用默认值）按钮使其他文本框使用默认值，如图 6-39 所示，最后单击 Accept（接受）按钮。

图 6-38　New Project 对话框

图 6-39　新建项目设置

（3）将事先选好的三视图参照图放入工程目录下的 sourceimages 文件夹中，以备后面导入所用。

（4）先导入侧面图。按空格键切换到四视图模式，在侧视图中单击激活侧视图，选择视图菜单中的 View（视图）→Camera Attribute Editor（摄影机编辑器）命令，打开侧视图摄影机的属性编辑器面板，如图 6-40 所示。

（5）在该面板下的 Environment（环境）卷展栏下单击 Create（创建）按钮，显示 imagePlane1（图像平面）面板，在 ImagePlane Attributes（图像平面属性）卷展栏下的 Image Name（图像名称）中选择一幅图片，作为侧视图的背景，如图 6-41 所示。

图 6-40　摄影机属性面板

图 6-41　创建摄影机

（6）在 imagePlane1（图像平面）面板的 Placement Extras 卷展栏下调整 Center、Width 和 Height 属性的值，可直接输入，也可以按下【Ctrl】键的同时，在文本框中按住鼠标右键左右拖动。调整视图参照图的大小和位置，如图 6-42 所示。

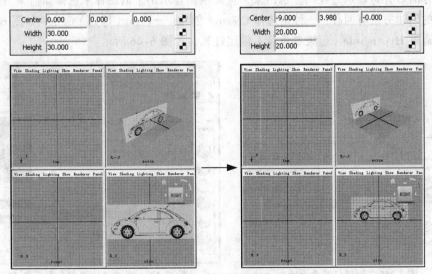

图 6-42　调整参照图的大小和位置

（7）再次使用步骤（3）～（5）的方法，在前视图中导入参照图，适当调整参数后如图 6-43 所示。在顶视图中导入参照图并适当调整参数，如图 6-44 所示。

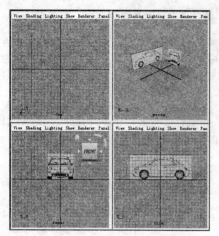 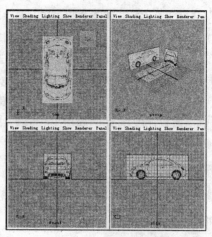

图 6-43　前视图参照图　　　　　　　　　　图 6-44　顶视图参照图

<div align="center">

6.7　灯　　光

</div>

在 Maya 2008 中，物体的表面是通过发射出的光线被照亮的。没有灯光的话，那么赋予对象的材质也不会很好的显现出来。Maya 2008 提供了 6 种基本类型的灯光。灯光都有对应的阴影投射选项，通过设置这些选项可以制作出各种阴影效果，通过设置灯光的这些属性，可以模拟多种真实世界中的各种灯光和阴影效果。

6.7.1　灯光的创建及显示

在 Maya 2008 中，所有的物体都是必须先创建才可以使用，灯光的创建和模型的创建方法一样，创建好的灯光可以通过视图显示出来，可以根据显示出来的图标来选择如何编辑灯光。

灯光的创建方法有两种：一种是选择 Create（创建）→Light（灯光）命令，如图 6-45 所示。另一种是通过 Hypershade（超级着色器）创建灯光，如图 6-46 所示。

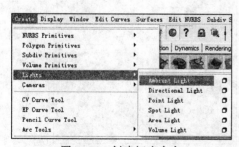

图 6-45　创建灯光命令　　　　　　　图 6-46　通过"超级着色器"创建灯光

在创建灯光后，灯光的图标就会出现在视图中，如图 6-47 所示，如果需要对灯光类型进行修改，可以在右侧灯光属性栏中进行切换，如图 6-48 所示。

图 6-47 创建灯光

图 6-48 切换灯光选项

创建灯光后，需要显示或者隐藏图标，选择 Display（显示）→Show（查看）→Light（灯光）命令，即可以显示在视图中的灯光图标，如图 6-49 所示。选择 Display（显示）→Hide（隐藏）→Light（灯光）命令，即可以隐藏灯光在视图中的图标，如图 6-50 所示。

图 6-49 显示灯光效果

图 6-50 隐藏灯光效果

6.7.2 灯光的种类

选择 Create（创建）→Lights（灯光）命令，在弹出的子菜单中共提供了 6 种灯光命令。光源自身属性不是很复杂，但在实际操作中用好却不容易。在三维场景中打光可以借鉴传统打光方式，逐渐掌握光的运用。表 6-1 列出了光源类型、作用以及其产生的效果。

表 6-1 灯光的种类与作用

名　称	图标	作　用	效　果
Ambient Light 环境光	☼	如同我们正常生活中的自然光，但会很少使用，因为通常会有种朦胧效果，使我们的模型失去色彩。图 6-51 所示为环境光效果	图 6-51 环境光效果
Directional Light 平行光	↘	光线到物体成平行，可模拟太阳光或者投射阴影所用。图 6-52 所示为平行光效果	图 6-52 平行光效果
Point Light 点光灯	田	点光多数用在路灯，或者室内装饰灯等地方，也有一些特殊情况，如为眼球的高光增加点光。点光的增加会对渲染速度有一定的影响。图 6-53 所示为点光灯效果	图 6-53 点光灯效果

续表

名　称	图标	作　　用	效　果
Spot Light 聚光灯		Maya 中运用最多的灯光，可以说基本完全适应各种环境需要。图 6-54 所示为聚光灯效果	图 6-54　聚光灯效果
Area Light 面积光		可以模拟广告牌后面的光，或者透过窗户的光效果，模拟效果比较真实。图 6-55 所示为聚光灯效果	图 6-55　面积光效果
Volume Light 体积光		可以模拟灯泡，或一些小光源的发光。图 6-56 所示为聚光灯效果	图 6-56　体积光效果

6.7.3　深度贴图阴影

Maya 中的阴影和真实世界的阴影并不相同，在现实中有光自然就有影，而在 Maya 中需要对 Depth Map Shadow（深度贴图阴影）选择一个打开的命令，这样 Depth Map Shadow（深度贴图阴影）才能够在视图中起到作用。

在场景中创建一盏灯光后，在其右侧的 Attribute Editor （属性编辑器）中打开 Depth Map Shadow Attributes（深度图阴影属性）卷展栏，如图 6-57 所示。具体参数介绍如下：

图 6-57　深度贴图阴影

- Use Depth Map Shadows（使用深度贴图阴影）：启用该复选框时，深度贴图阴影才被激活，该选项与 Use Ray Trace Shadows（利用射线追踪阴影）选项相对应的，如果要给被灯光照射的物体加上阴影，可以启用其中一项。
- Resolution（分辨率）：设置深度贴图阴影的分辨率，当 Resolution（分辨率）的值设置得很低时，阴影的边缘会出现锯齿，而当此项数值设置得过高时，则会增加渲染的时间，如图 6-58 所示。很多时候需要进行反复地测试渲染决定一个最佳的速度与质量之间的平衡比，即使阴影的边缘没有锯齿，又使渲染速度在一个可以接受的范围内，是以柔和的阴影来体现灯光的柔和，这时可以适当地降低 Resolution（分辨率）的值，这样即达到了需要的效果，又可以降低渲染的速度。
- Use Mid Dist（使用中距）：被照亮物体的表面有时会有不规则的污点和条纹，这时将灯光的 Use Mid Dist Damp 复选框勾选，可以有效去除这种不正常的阴影。在默认状态下，此复选框是启用的。
- Filter Size（滤镜尺寸）：可以通过调节此参数来调节边缘柔化程度，参数越大，阴影越柔和，如图 6-59 所示。

图 6-58　设置分辨率前后对比效果

- Bias（深度贴图偏心率）：调节它可以使物体表面分离，调节该参数犹如给阴影增加一个遮挡蒙版，当数值变大时，灯光给物体投射的阴影只剩下一部分，如图 6-60 所示。

图 6-59　设置滤镜参数　　　　图 6-60　设置深度贴图偏心率效果

- Fog Shadow Intensity（雾阴影浓度）：该参数调整打开灯光雾后的灯光浓度，在打开灯光雾时，场景中物体的阴影颜色会呈现不规则显示（颜色会变浅），这时可以调节该参数来增加灯光雾中的阴影强度。
- Fog Shadow Samples（雾阴影采样）：设置雾阴影的采样参数，此参数越大，打开灯光雾后的阴影越细腻，但同样会增加渲染的时间；参数越小，灯光雾后的阴影颗粒状就越明显，Maya 的默认值为 20。

6.7.4　光线跟踪阴影

　　和深度贴图阴影一样，使用 Ray Trace Shadow（光线跟踪阴影）也能够产生非常好的效果，在创建光线跟踪阴影时，Maya 会对灯光光线根据照射目的地到光源之间运动的路径进行跟踪计算，从而产生光线跟踪阴影，但这会耗费大量的渲染时间。光线跟踪阴影和深度贴图阴影最大的不同是光线跟踪阴影能够制作半透明物体的阴影，例如玻璃物体，而深度贴图阴影则不能。需要注意的是尽量避免使用光线跟踪阴影来产生带有柔和边缘的阴影，因为这样非常耗时。

　　光线跟踪阴影的操作步骤如下：

　　（1）在场景中创建一个平面和一个球体并赋予相应的材质，如图 6-61 所示。

　　（2）在场景中创建一盏聚光灯，然后适当调整其大小并移动到合适的位置，如图 6-62 所示。

图 6-61　创建平面和球体　　　　图 6-62　创建聚光灯

（3）在右侧的通道栏中选择 Raytrace Shadow Attributes（光线追踪阴影属性）卷展栏，然后在其中勾选 Use Ray Trace Shadows（光线跟踪阴影）复选框，如图 6-63 所示。

下面对 Raytrace shadow Attributes 卷展栏中的参数介绍如下：

- Use Ray Trace Shadows（使用光线跟踪阴影）：启用该复选框后将使用光线跟踪阴影，该选项是与 Use Depth Map Shadows（使用深度图阴影）相对应的，这是两种不同的计算阴影的方式，如果要给灯光加上投射阴影功能，可以启用其中一项，两者不能同时启用。
- Shadow Rays（阴影辐射）：数值越大阴影边缘就越柔和，显得就越真实，它不会呈现粗糙和颗粒状。但是会相应的增加渲染时间。该数值越小阴影的边缘就越锐利。
- Ray Depth Limit（光线深度限制）：调节此参数可以改变灯光光线被反射或折射的最大次数，参数越大，反射次数就越多。该参数默认值为 1。

（4）选择平面并打开其通道栏，在 Render Stats（渲染统计）卷展栏中勾选 Casts Shadows（投射阴影）复选框，如图 6-64 所示。

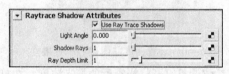

图 6-63　光线跟踪阴影属性栏

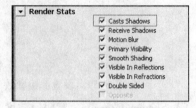

图 6-64　勾选投射阴影复选框

（5）选择 Windows（窗口）→Render Editors（渲染编辑）→Render Setting（渲染设置）命令，在 Maya Software 选项卡中选择 Raytracing Quality（光线跟踪质量）卷展栏中勾选 Raytracing（光线跟踪）复选框，如图 6-65 所示。

（6）设置完成后，渲染场景效果如图 6-66 所示。

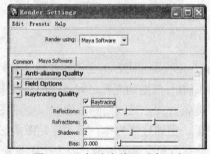

图 6-65　勾选光线跟踪复选框

图 6-66　渲染完成后效果

6.8　灯　光　特　效

在 Maya 2008 中，灯光特效可以模拟出真实世界的灯光效果，例如霓虹灯效果、车灯效果等。灯光效果有两种：一种是灯光雾，只有点光源，聚光灯和体积光可以使用，另外一种是光学特效，只有区域光、点光源、聚光灯可以使用。

6.8.1　灯光雾

灯光雾的作用是产生一个肉眼可见的光照范围，聚光灯的灯光常被用来模仿舞台灯、汽车车头灯或手电筒的灯光效果，而灯光雾也是经常和聚光灯配合使用，它可以通过 Light Effects（灯

光效果）卷展栏来调节其参数，如图 6-67 所示，具体参数介绍如下：

图 6-67　Light Effects 卷展栏

- Light Fog（灯光雾）：单击右侧的小方块按钮可以创建灯光雾，在其右侧的输入栏中可以自定义灯光雾的名称。
- Fog Spread（雾分布）：该参数控制灯光雾的分布状况，数值越低，光线分布越稀疏，当需要创建弱灯光源的灯光雾效果时，可以将该值设置的低一点。Maya 默认值为 1，灯光雾分布效果如图 6-68 所示。

图 6-68　设置灯光雾分布效果

- Fog Inetensity（灯光雾强度）：设置灯光雾的照明强度，Maya 的默认参数为 1，数值越大，灯光雾就越强，数值越小就越弱，如图 6-69 所示。

图 6-69　设置灯光雾强度效果

- Color（颜色）：该选框用来控制灯光雾的颜色，通过拖动滑块可以设置灯光雾颜色的明亮程度，单击色块区域，会打开一个拾色器对话框，可以选取需要的色彩，如图 6-70 所示。
- Density（密度）：该参数用来控制灯光雾的密度，Maya 默认值为 1，其值越大，密度就越高，如图 6-71 所示。

图 6-70　设置颜色效果　　　　图 6-71　设置密度效果

6.8.2　光学特效

光学特效是 Maya 2008 中常用到的效果，通过在场景中增加光学效果可以使光照更加的真实，光学特效包括 Glows（辉光）、Halos（光晕）和 Lens Flares（镜头耀斑）。通过设置这 3 种光学效果的属性，可以模仿真实世界中的多种光学特效。

1．Glows（辉光）

辉光产生在光源位置，它可产生明亮的、视频的效果。如黄昏中的灯光效果。辉光的强度、形状和颜色都受到大气的影响，一般情况下所看到的辉光都是由太阳所产生的，例如，太阳的辉光就比普通白炽灯的辉光要强烈得多。如果要得到一个较为理想的灯光，不仅要改变辉光的颜色和强度，还要改变辉光的尺寸和柔和度。

在 Maya 中，辉光有许多控制属性，选中一盏灯光，然后打开其 Attributes Editor（属性编辑）面板，在 Light Effects（灯光效果）区域中单击 Light Glow（灯光辉光）右侧的按钮 🔳，创建光晕，打开 Optical FX Attributes（光学效果属性）卷展栏，如图 6-72 所示。

下面对 Optical FX Attributes 卷展栏和 Glow Attributes 卷展栏中的部分参数介绍如下：

● Active（激活）：启用该复选框能使光学特效起作用，如果不启用光学特效，该面板将会是灰色显示。

● Glow Type（辉光类型）：在其右侧的下拉菜单中可选择 5 种类型的辉光，如图 6-73 所示。

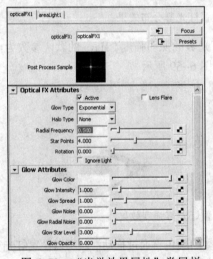

图 6-72　"光学效果属性"卷展栏

图 6-73　辉光类型

● Radial Frequency（光线频率）：通过调节其参数，可以改变随机分布光柱的宽度和数目。

● Rotation（旋转）：可以按照指定的角度使光线发生旋转，Maya 默认值为 0。

● Glow Color（辉光颜色）：设置辉光颜色，拖动滑块会设置颜色的明亮程度，单击色块，会打开一个拾色器对话框，从中可以设置颜色，Maya 默认为白色。

● Glow Intensity（辉光强度）：设置该值可以改变辉光的亮度，值越大亮度越大，Maya 默认参数为 1，如图 6-74 所示。

● Glow Spread（辉光分布）：设置该值可以改变辉光的尺寸大小，值越大，辉光的尺寸越大，如图 6-75 所示。

● Glow Noise（辉光噪波）：设置辉光的噪波强度，用它可以制作许多效果，如图 6-76 所示。

图 6-74 设置辉光强度

图 6-75 设置辉光分布

图 6-76 设置辉光噪波

- Glow Radial Noise（辉光光线噪波）：该值越大，光线的噪波越清晰，用它可以制作一些强光效果。
- Glow Star Level（光束级别）：设置辉光光束的宽度，该参数越大，光束就越宽。
- Glow Opacity（辉光不透明度）：设置辉光的不透明度。

2. Halos（光晕）

光晕效果指的是强光周围的一个光圈，主要是由于环境中粒子的折射以及反射形成的，根据产生光晕的物体表面类型和光的强度不同，一般情况下。在出现辉光效果的同时，也通常产生一些光晕效果。光晕的控制属性与辉光的控制属性基本相同，但也有一些自身所特有的属性，通过设置其自身属性，可以改变整个光晕的外表状态。

在 Maya 2008 中，可以通过设置光晕属性，来设置其效果。在视图中创建一盏灯光并选中，然后打开其 Attributes Editor（属性编辑）面板，在 Light Effects（灯光效果）区域中单击 Light Glow（灯光辉光）右侧的 按钮，创建光晕，此时弹出 Optical FX Attributes（光学效果属性）卷展栏，如图 6-77 所示。

在 Maya 2008 中光晕分为 5 种类型，如图 6-78 所示，和辉光类型相同，选择不同光晕就会得到不同的光晕效果。

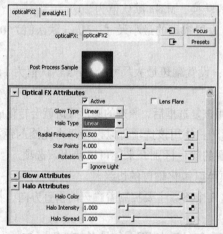
图 6-77 "光学效果属性"卷展栏

图 6-78 Halo 光晕类型

下面对 Halo Attributes 卷展栏的参数介绍如下：

- Halo Color（光晕颜色）：设置光晕的颜色，拖动滑块可以设置颜色的明亮程度，单击色块区域，会打开一个 Color Chooser（颜色选择）对话框，可以选取需要的色彩，Maya 默认为白色。
- Halo Intensity（光晕强度）：调节该值，可以改变光晕的亮度，值越大，亮度越大，Maya 默认为 1。
- Halo Spread（光晕的小）：通过调节光晕大小属性，可以改变一个光晕的大小，Maya 默认为 1。

3. Lens Flares（镜头耀斑）

镜头耀斑功能可以被用来创建镜头中的耀斑效果，它是由几个不同尺寸大小，并且从光源

向外延伸的圆盘状光环组成的，随着镜头靠近光源效果变得更加明显，镜头耀斑常用来模拟强烈的阳光透过树木时发出的耀斑或强光从镜头穿过时所折射的耀斑。

在 Maya 2008 中，在场景中创建一盏灯光并选中，然后打开其 Attributes Editor（属性编辑）面板，在 Light Effects（灯光效果）区域中单击 Light Glow（灯光辉光）右侧的 ■ 按钮，创建镜头耀斑，此时弹出 Lens Flare Attributes（镜头闪光属性）卷展栏，如图 6-79 所示。其中具体参数介绍如下：

图 6-79　"镜头闪光属性"卷展栏

- Flare Color（颜色）：此参数可以改变镜头耀斑的颜色，拖动滑块可以改变颜色的明亮程度，单击左侧白色块区域，将会打开一个拾色器对话框，在拾色器中可以选择需要的颜色。

- Flare Intensity（耀斑强度）：此参数可以设置耀斑的强度，在模拟太阳光等高强度光源时，可以将其值调高一点；在模拟蜡烛等一些低强度光源时，可以将其值调低，Maya 默认参数为 1。

- Flare Num Circles（耀斑强度）：此选项可以设置耀斑光圈的数量，该值越大，光圈越多，可模仿镜头与发光物体之间角度的转换，Maya 默认值为 20。

- Flare Min Size（耀斑最小尺寸）：设置耀斑的最小尺寸，Maya 默认值为 0.1，最小尺寸不受 Maya 限制。

- Flare Max Size（耀斑最大尺寸）：设置耀斑最大尺寸，Maya 默认值为 1，最大尺寸不受 Maya 限制。

- Hexagon Flare（六边形耀斑）：启用该复选框后，原来的圆形耀斑就会转化成为六角形耀斑。

- Flare Col Spread（设置光的延伸度）：使用该选项可以设置每个光圈的色相，如果需要设置光圈的颜色而且需要将每个光圈的颜色区别开来，可以使用该选项。

- Flare Focus（锐化耀斑）：该选项可以锐化耀斑的边缘。

- Flare Vertical/Horizontal/Length：这 3 个参数主要控制着耀斑的垂直方向、水平方向和长度。

6.9　玻璃材质与灯光阴影操作实例

（1）打开事先做好的 "beizi.mb" 场景文件，如图 6- 80 所示。

（2）选择平面并在其上右击，在弹出的快捷菜单中选择 Assign New Material→Lambert 命令，赋予平面一个新的 lambert 材质。

（3）按【Ctrl+A】组合键打开属性编辑器，单击 Color 属性右侧的 ■ 按钮，在弹出的 Create Render Node（创建渲染节点）对话框中单击 Checker（检查）按钮 ，赋予平面一个棋盘格贴图，如图 6-81 所示。

（4）选择 place2dTexture3 面板，将 2d Texture Placement Attributes（二维纹理放置属性）卷展栏下的 Repeat UV（重复 UV）属性值改为 6，效果如图 6-82 所示。

图 6-80　打开场景　　　　　图 6-81　创建棋盘格贴图

（5）单击状态栏中的▨按钮，打开 Render Settings（渲染设置）对话框，选择 Maya Software（Maya 软件）选项卡。在 Antique-Quality 卷展栏的 Quality（质量）下拉菜单中选择 Production Quality（产品质量），然后在 Raytracing Quality（光线跟踪质量）卷展栏下启用 Raytracing（光线跟踪）复选框，如图 6-83 所示。

（6）选中酒杯模型，在酒杯上右击，在弹出的快捷菜单中选择 Assign New Material（赋予新材料）→Phong 命令，赋予酒杯一个 Phong 材质，如图 6-84 所示。

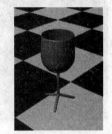

图 6-82　修改材质参数　　　图 6-83　勾选 Raytracing 复选框　　　图 6-84　创建酒杯材质

（7）按【Ctrl+A】组合键打开属性编辑器，在 Common Material Attributes（普通材料属性）卷展栏下，移动 Transparency（透明度）属性的滑块到最右端，使酒杯全透明，如图 6-85 所示。

（8）在 Specular Shading（镜面底纹）卷展栏下，修改 Cosine Power 属性值为 80，Specular Color（镜面颜色）的颜色值改为 HSV（0，0，1.5），Reflectivity（反射率）值为 0.3，如图 6-86 所示。

图 6-85　设置透明度参数　　　　图 6-86　设置 Specular Shading 卷展栏下的参数

（9）单击状态栏中的 Render the current frame（渲染当前帧）按钮▨，渲染效果如图 6-87 所示。

（10）在 Raytrace Options 卷展栏下，勾选 Refractions（折射）复选框，并将 Refractive Index（折射强度）属性值改为 1.7，如图 6-88 所示。设置折射渲染后的效果如图 6-89 所示。

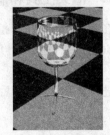

图 6-87　渲染完成效果　　　　图 6-88　设置折射参数　　　　图 6-89　折射渲染后的效果

（11）为场景添加灯光。选择 Create（创建）→Lights（灯光）→Point Light（点光源）命令，创建一个点光源并适当调整其位置。

（12）按【Ctrl+A】组合键打开属性编辑器，在 Point Light Attributes（点光源属性）卷展栏下修改 Intensity（强度）值为 0.6。展开 Shadows（阴影）卷展栏，在其下的 Raytrace Shadow Attributes（光线追踪阴影属性）卷展栏下，勾选 Use Ray trace Shadows（使用追踪阴影）复选框，启用光线追踪阴影，如图 6-90 所示。

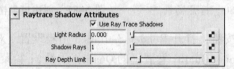

图 6-90　勾选 Use Ray Trace Shadows 选项

（13）旋转不同的角度，渲染后的效果如图 6-91 所示。

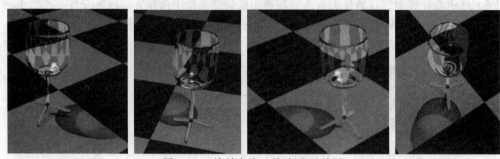

图 6-91　旋转角度渲染完成后效果

6.10　渲 染 基 础

渲染是指将三维场景中的物体进行光影计算，并将其转换为像素的过程，Maya 中渲染分为 2 种基本类型，分别是软件渲染和硬件渲染。不过，渲染并不能在场景中添加任何元素，它仅仅是影响最终的输出结果，目的是为了能够使制作出来的场景完美输出。

6.10.1　渲染简介

只有经过渲染的图像才具有颜色、质感、光效和阴影等，这样的图像看起来才具有生命力，这样就可以明白渲染就是计算机通过一定的运算把设置的材质和灯光等赋予几何体的过程。 和建模一样，渲染也有专门的工具，同时渲染也有专门的渲染软件。

6.10.2　渲染工具和命令

在 Maya 2008 中，渲染是作为一个独立的模块来使用的，它有自己的菜单栏和工具栏。按【F6】键或者在左上角的模块菜单栏中选择 Rendering（渲染）命令即可以进入到渲染模块中，如图 6-92 所示。

进入到渲染模块中后，就可以在菜单栏中看到 Render（渲染）命令，如图 6-93 所示。

图 6-92　选择渲染模块

图 6-93　渲染菜单命令

此外，它还有一个独立的工具架，在工具架上单击 Rendering 按钮即可以打开它的工具架，如图 6-94 所示。

图 6-94　渲染工具架

在工具架中有 3 个比较常用的工具按钮 ，依次为"渲染当前帧"按钮，"IPR 渲染当前帧"按钮和"渲染设置"按钮。

6.10.3　设置渲染影像的文件格式

在 Maya 2008 中，可以以多种标准的影像文件格式来保存渲染的影像文件，在默认设置下，Maya 2008 以自带的文件格式来保存渲染的影像文件，有一些影像格式不包含 Mask（遮罩）通道或 Depth（深度）通道，在这种情况下，Maya 2008 可以生成单独的遮罩或深度文件。

6.10.4　文件格式类型

单击 Render Settings（渲染设置）按钮 ，弹出 Render Setting（渲染设置）对话框，如图 6-95 所示。

1. Image File Output（影像文件输出）卷展栏

在 Maya 2008 中，可以使用多种标准来输出作品，这些作品都是需要通过 Render Settings（渲染设置）对话框中的 Image File Output（图像文件输出）卷展栏进行设置，其参数含义及功能如下：

● File name prefix（文件名前缀）：该选项用于设置输出文件的名称，只需将指定的名称输入其右侧的文本框中。

● Frame/Animation ext（帧/动画分机）：用于设置文件名的格式，通常情况下的命令形式为 name.ext。

● Image Format（图像格式）：该选项用于设置图像存储的格式，Maya 支持的存储格式如图 6-96 所示。下面介绍几种常用的文件格式。

◆ Alias Pix：将 Image、Mask 和 Depth Channels 信息保存在一个单独的文件中。

◆ AVI：一种视频格式，Maya 可以将一系列的动画帧保存在一个 AVI 文件中。

◆ Cineon（cin）：Maya 把影像和深度通道保存为单独的文件。

◆ EPS（eps）：压缩的 PostScript 文件格式。

◆ GIF：它是用于压缩具有单调颜色和清晰细节的图像的标准格式。

◆ JPEG：一种压缩静止图像的标准，它是使用频率较为频繁的一种图像格式。

◆ Maya iff：Maya 默认的影像文件格式，它的每一个通道的颜色数为 8 位。

◆ Quantel（yuv）：Quantel 影像文件格式。

◆ RLA（rla）：Wavefront 影像文件格式，它带有遮罩和深度通道。

◆ SGI（sgi）：Silicon Graphics 影像文件格式，它的遮罩和深度通道将分为两个文件保存。

◆ SoftImage（pic）：SoftImage 的影像文件格式，它的深度通道和遮罩通道被分别保存。

◆ Targa（tga）：Targa 影像文件格式，也是常用的一种影像格式。

◆ Tiff（tif）：Tagged-Image 文件格式，每个通道的颜色位数为 8 位。

◆ Bitmap（位图）：Windows 位图影像文件格式。

● Start frame（开始帧）：用于设置渲染动画的起始帧，如果将该值设置为 50，则动画将从第 50 帧开始渲染。

● End frame（结束帧）：用于设置渲染动画的结束帧，其用法与 Start frame 一样。

● By frame（按帧）：该选项用于设置从第几帧开始渲染动画，它通常和下面的 Frame padding 搭配使用。

● Frame padding（帧填充）：设置填充帧参数。

图 6-95　"渲染设置"对话框

图 6-96　影像格式

2. Renderable Cameras 卷展栏

该选项区域主要用于设置摄影机的一些参数以及在渲染过程中对于图像的一些质量要求，如图 6-97 所示。

图 6-97　设置摄影机参数

● Renderable Camera（可选择摄影机）：该列表用于设置要渲染的视口，如果选择 Front 选项，则系统将渲染前视图中的场景。

● Alpha channel（Alpha 通道）：启用该复选框，渲染的影像文件将带有 Alpha 通道。

● Depth channel（深度通道）：该复选框用于设定是否渲染深度通道，如果启用该复选框则渲染的图像将带有深度通道。

3. Image Size（图像大小）卷展栏

Image Size 卷展栏主要用于设置输出图像的大小，如图 6-98 所示，其中部分参数介绍如下：

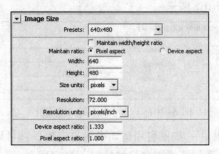

图 6-98　Image Size 卷展栏

- Preset（预设）：在该下拉列表中选择渲染设置图像的分辨率，这些设置将针对不同的播放设备而有所变动。
- Maintain width/height ratio（保持宽/高比）：启动该复选框，则渲染的图像将保持其宽/高的比率。
- Maintain ratio（保持比率）：保持图像比率类型，不同的图像比率适应在不同的设备上，需要根据播放设备选择。
- Width（宽度）和 Height（高度）：用于设置图像的宽度和高度。
- Size units（尺寸单位）：通过该下拉列表可以更改图像尺寸的基本单位。
- Resolution（分辨率）和 Resolution units（分辨率单位）：Resolution 用于设置图像的分辨率，默认的分辨率为 72，Resolution units 用于设置分辨率的单位。
- Device aspect ratio（Device 比率）：用于设置 Device 类型图像的比率值。
- Pixel aspect ratio（Pixel 比率）：该选项用于设置 Pixel 类型图像的比率值。

4. Maya Software

前面所讲的参数都是 Common（公用）选项卡中的设置，这些参数的使用将直接影响到输出的结果，还有一个 Maya Software 选项，如图 6-99 所示。下面将介绍一些常用的卷展栏选项。

- Anti-aliasing Quality（抗锯齿质量）：该卷展栏主要用于设置图像的输出质量，可以在其中的 Quality（质量）列表中选择不同的类型。初学者一般直接使用 Production Quality（产品级质量）选项，如图 6-100 所示。

图 6-99　Maya Software 选项

图 6-100　设置 Quality 选项

- Field Options（场选项）：该卷展栏用于选择渲染的图像上下场的优先值，可以在其右侧的下拉列表中选择相应的选项，以设置场的优先级。

- Raytracing Quality（光线跟踪）：该卷展栏用于设置光线跟踪，如果勾选 Raytracing（光线跟踪）复选框，则在渲染时将使用光线跟踪，并还可以通过设置参数调整光线反射和折射的质量，如图 6-101 所示。

图 6-101　"光线跟踪"卷展栏

- Motion Blur（运动模糊）：如果启用运动模糊复选框，则可以渲染场景中的模糊效果，不过这样将占用大量的系统资源，建议渲染时不要启用。

6.11　渲染场景及渲染方式

在 Maya 2008 中执行渲染的过程中，可以根据需要渲染一帧，也可以渲染多帧。不过，在执行渲染时最能够对渲染进行一下测试以观察场景中的光线、特效以及模型是否正确，然后再执行渲染操作。

6.11.1　测试渲染

在渲染之前，应该测试渲染场景。测试渲染可以发现和纠正影像质量问题，并可以估计和减少最终渲染所需的时间。

1．测试渲染单帧影像

如果最终渲染的是单帧影像，则应该使用低于最终分辨率或者其他设置来测试渲染此帧。其操作步骤如下：

（1）选择 Window（窗口）→Rendering Editors（渲染编辑器）→Render View（渲染视图）命令，弹出 Render View（渲染视图）对话框，如图 6-102 所示。

（2）选择 Options（选项）→Test Resolution（测试分辨率）命令，然后在子菜单中选择一个分辨率，如图 6-103 所示。

图 6-102　Render View 对话框

图 6-103　设置测试分辨率

（3）选择 Render（渲染）→Render（渲染）命令的子菜单中，选择要渲染的摄影机视图。如图 6-104 所示，渲染完成后效果如图 6-105 所示。

图 6-104　选择渲染视图

图 6-105　渲染完成效果

2．渲染动画

Maya 的一个优点是在渲染动画的过程中允许用户后台渲染，从而可以提高工作效率，其操作步骤如下：

（1）单击 Render Settings（渲染设置）按钮，弹出 Render Setting（渲染设置）对话框，在 Image File Output（影像文件输出）卷展栏中的 Frame/Animation ext（帧/动画分机）下拉列表中选择一个选项，如图 6-106 所示。

（2）在 Start frame（开始帧）选项中设置要渲染的第一帧，设置 End Frame（结束帧）为要渲染的最后一帧。

（3）在 By frame（按帧）选项中设置渲染的帧间隔。

（4）在 Frame padding（帧填充）选项中设置填充帧数，如图 6-107 所示。

图 6-106　选择文件格式

图 6-107　设置帧参数

6.11.2　渲染方式

Maya 中常用的渲染方式有 3 种，分别是静帧渲染、批量渲染和分层渲染。针对不同的场景，需要选择不同的渲染方法，下面介绍 3 种渲染方式的特点及使用方法。

1．静帧渲染

Maya 默认的渲染方法为静帧渲染，利用这种渲染方式可以渲染一些静态图片。对于这种渲染方法，只需要单击 Render（渲染）工具架上的 Render Current Frame（渲染当前帧）按钮即可。

2．批量渲染

批量渲染主要用于渲染动画，它可以一次性渲染多帧，其操作步骤如下：

（1）单击 Render（渲染）→Batch Render（批渲染）右侧的图标，此时弹出 Batch Render Animarion（批渲染动画）对话框，如图 6-108 所示。

（2）在该对话框中，如果勾选 Use all available Processors（使用所有有效的处理器）复选框，则可以采用多处理器方式渲染。

（3）如果在 Number of processors to use（使用的处理器数量）文本框中输入一个数值，还可以使用指定数量的处理器执行批量处理渲染。

图 6-108　Batch Render Animation（批渲染动画）对话框

3．分层渲染

Maya 中的对象可以被放置在不同的层中，通过分层的方法可以减缓系统压力，将动画以层的形式渲染出来，然后再在后期软件中进行合成，其操作方法如下：

（1）选择 Windows（窗口）→Render Editors（渲染编辑）→Render Layer Editor（渲染层编辑器）命令，打开层编辑器，如图 6-109 所示。

（2）在层编辑器面板中显示了当前场景中所有层，如果要采用层渲染方式渲染输出，则可以选中该面板的 Render（渲染）单选项按钮。

图 6-109　层编辑器面板

（3）选择 Render（渲染）→Batch Render（批渲染）命令，完成渲染。

6.12　渲染动画操作实例

（1）打开动画场景文件 ball.mb 场景动画共 60 帧。按【7】键显示场景灯光，如图 6-110 所示。

（2）单击状态栏中的❖按钮，弹出 Render Settings（渲染设置）对话框，选择 Maya Software（Maya 软件）选项卡。在 Antique-Quality 卷展栏的 Quality（质量）下拉菜单中选择 Production Quality（产品质量）命令，如图 6-111 所示。

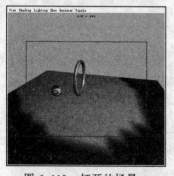

图 6-110　打开的场景

图 6-111　选择产品质量选项

（3）在 Raytracing Quality（光线跟踪质量）卷展栏下启用 Raytracing（光线跟踪）复选框，然后设置各项参数，如图 6-112 所示。

（4）在 Time Slider（时间滑动条）上拖动滑块到任一帧，单击状态栏中的 Render Current Frame（渲染当前帧）按钮🖼，此时弹出 Render View（渲染视图）对话框，显示当前帧的渲染效果，如图 6-113 所示。

图 6-112　设置光线跟踪参数

图 6-113　单帧渲染

注　意

单帧渲染的图片自动保存在工程目录 ball 下的 images\tmp 文件夹，格式为.iff。

（5）在状态栏中选择 Rendering 模块，选择 Render（渲染）→Batch Render（批渲染）命令，开始动画的渲染。可单击 Command Line（命令行）中的 Script Editor（脚本编辑器）按钮，打开 Script Editor（脚本编辑器）对话框，观察渲染进度，如图 6-114 所示。渲染结束后，在工程目录 ball 下的 images 文件夹中生成 60 张序列图片即 ball.1.iff～ball.60.iff，如图 6-115 所示。

图 6-114　Script Editor 对话框

图 6-115　渲染出的序列图片

注　意

由于没有对 Render Settings（渲染设置）对话框中的 Start frame（起始帧）和 End frame（结束帧）属性进行修改，使用默认值渲染帧为 1～60 全部帧。

（6）双击其中一张图片，弹出 FCheck 对话框，如图 6-116 所示。在对话框中选择 Flie（文件）→Open Animation（打开动画）命令，弹出"打开"对话框，如图 6-117 所示。

图 6-116　FCheck 对话框

图 6-117　"打开"对话框

（7）选择 ball.1.iff，然后单击"打开"按钮，即可在 FCheck 对话框中播放 60 帧的动画，其主要场景如图 6-118 所示。

图 6-118　主要场景效果

想一想

（1）简述如何保存和调出摄影机视图。

（2）简述如何切换透视摄影机视图和正交摄影机视图。

练一练

（1）在场景中创建一个球体及平面，并赋予和创建相应的材质和灯光，然后为其设置灯光的深度贴图阴影，完成后效果如图 6-119 所示。

图 6-119　创建灯光并设置阴影

（2）运行素材文件为"第 6 章 摄影机、灯光和渲染"文件夹中的图像练习，由此掌握材质和设置灯光阴影方法。

第 **7** 章

3ds Max 2009 基础动画制作

学习目标：

- 了解三维动画设计概述
- 掌握动画制作的基本工具
- 掌握动画时间设置
- 掌握设置关键点动画

7.1 三维动画设计概述

1. 动画概念

当快速浏览一些静态图像时，呈现出来的就会是一个连续的运动。这就是动画的视觉基础。而每个单独的图像则称为帧，它是动画电影中的单个图像，如图 7-1 所示。

2. 传统动画方法

创建动画的主要难点在于生成大量帧，在通常情况下，一分钟的动画大概需要 720～1800 个单独图像。因此可以说，手绘图像是一项艰巨的任务。这项任务也被称为关键帧的技术。

动画中的大多数帧都是个过程，即从上一帧直接向一些目标不断增加变化。传统动画工作室之所以提高工作效率，其主要原因在于关键帧是由关键人员完成，然后助手再计算出关键帧之间需要的帧——中间帧。

画出关键帧和中间帧之后，要做的是链接或渲染图像，以产生最终的图像。即使在今天，传统动画的制作过程通常都需要数百名艺术家生成上千个图像，如图 7-2 所示。

图 7-1 动画视觉原理

图 7-2 传统动画的图像

7.1.1 三维动画简介

3ds Max 的动画功能是非常强大的，使用它几乎可以把任何对象和参数变化的过程记录为动画。即可以将物体移动、旋转、移动的变化称之为动画，也可以通过修改影响物体形状和表面的参数来制作动画，还可以通过正向或反向动力学制作层次动画，甚至可以利用轨迹窗编辑动画等。

动画是基于人的视觉原理创建的运动图像，在一定时间内连续快速观看一系列相关联的静止画面时，人会感觉连续的动作，动画的每个单幅画面被称为帧。关键帧就是在三维动画软件中以描述一个对象的位移情况，旋转方式、缩放比例、变形变换和灯光摄影机形状信息的关键画面。在 3ds Max 中，只需要创建记录每个动画顺序的起始、结束和关键帧，就可以将场景中对象的任意参数进行动画记录，当对象的参数被确定后，即可通过 3ds Max 渲染器完成每一帧的渲染工作，从而生成高质量的动画。

（1）认识动画工具

单击工具栏中"曲线编辑器（打开）"按钮 ，此时弹出"轨迹视图-曲线编辑器"如图 7-3 所示。

图 7-3　轨迹视图—曲线编辑器

使用"轨迹视图"，可以对创建的所有关键点进行查看和编辑。另外，还可以指定动画控制器，以便插补或控制场景对象的所有关键点和参数。

"轨迹视图"使用两种不同的模式，"曲线编辑器"和"摄影表"。"曲线编辑器"模式可以将动画显示为功能曲线。"摄影表"模式可以将动画显示为关键点和范围的电子表格。关键点是带颜色的代码，便于辨认。"轨迹视图"中的一些功能，例如移动和删除关键点，也可以在时间滑块附近的轨迹栏上得到，还可以展开轨迹栏来显示曲线。可以将"曲线编辑器"和"摄影表"窗口停靠在界面底部的视口之下，或者可以把它们用作浮动窗口。可以将"轨迹视图"布局命名并存储在"轨迹视图"缓冲区中，以后还可以再使用。"轨迹视图"布局使用.max 文件存储。

（2）动画控制按钮组

3ds Max 操作界面的下方有一组专门用于记录和播放动画的按钮，如图 7-4 所示。下面对其中的按钮介绍如下：

图 7-4　动画控制按钮组

"自动关键点"按钮 ：按下该按钮启用"自动关键点"，移动到时间上的点，然后变换对象或着更改其参数，所有的更改注册为关键帧。

"设置关键点"按钮 ：按下该按钮，启用"设置关键点"模式，然后移动到时间上的点。在变换或者更改对象参数之前，使用"轨迹试图"和"过滤器"中的"可设置关键点"图

标决定对哪些轨迹可设置关键点。对所看到的感到满意时，单击"设置关键点"按钮 ━ 或者 k 键设置关键点，如果不执行该操作，则不设置关键点。

"时间滑块" 0 / 100：它用来显示当前帧并可以通过它移动到活动时间段中的任何帧上，右击滑块栏，打开"创建关键点"对话框，在其中可以创建位置、旋转或缩放关键点等操作，而无需使用"自动关键点"按钮。

"关键点模式切换" ⋈ 0：在时间控件的当前帧字段输入帧编号，然后按 ⟋ 键。可将时间滑块移动到动画中任意确定的帧。

"转至开头"按钮 ⋈ 和"转制结尾"按钮 ⋈：分别单击这两个按钮，可以一次向前或向后移动一帧。

"时间配置"按钮 ⬚：在默认情况下，动画的帧只有 100 帧，单击该按钮在弹出的"时间配置"对话框中可以对动画的时间及其他一些参数进行设置，如图 7-5 所示。

图 7-5 "时间配置"对话框

7.1.2 三维动画应用分类

随着计算机三维影像技术的不断发展，三维图形技术越来越被人们所看重。三维动画因为它比平面图更直观，更能给观赏者以身临其境的感觉，尤其适用于那些尚未实现或准备实施的项目，使观者提前领略实施后的精彩效果。

从简单的几何体模型如一般产品展示、艺术品展示，到复杂的人物模型；从静态、单个的模型展示，到动态、复杂的场景如房产酒店三维动画、三维漫游、三维虚拟城市、角色动画等。都可以通过三维动画展示。

1. 建筑领域

如今 3D 技术在建筑领域得到了最广泛的应用：早期的建筑动画因为 3D 技术上的限制和创意制作上的单一，制作出的建筑动画就是简单的移动相机的建筑动画。

随着现在 3D 技术的提升与创作手法的多元化，建筑动画从脚本创作到精良的模型制作，再到后期的电影剪辑手法，以及原创音乐音效，情感式的表现方法等，制作出的建筑动画综合水准越来越高，建筑动画费用也比以前降低了许多。

建筑领域动画主要应用于建筑漫游动画、房地产漫游动画、小区浏览动画、楼盘漫游动画、三维虚拟样板房、建筑概念动画、房地产电子楼书、房地产虚拟现实等动画制作。

2. 规划领域

动画制作的规划领域主要包括道路、桥梁、隧道、立交桥、街景、夜景、景点、市政规划、城市规划、城市形象展示、数字化城市、虚拟城市、城市数字化工程、园区规划、场馆建设、机场、车站、公园、广场、报亭、邮局、银行、医院、数字校园建设、学校等。

3. 三维动画制作

三维动画从简单的几何体模型到复杂的人物模型，从单个的模型展示，到复杂的场景如道路、桥梁、隧道、市政、小区等线型工程和场地工程的景观设计，都表现得淋漓尽致。

4. 园林景观领域

园林景观动画涉及景区宣传、旅游景点开发、地形地貌表现，国家公园、森林公园、自然文化遗产保护、历史文化遗产记录，园区景观规划、场馆绿化、小区绿化、楼盘景观等领域。

园林景观 3D 动画是将园林规划建设方案通过用 3D 动画来表现出来的一种方案演示方式。其效果真实、立体、生动，是传统效果图所无法比拟的。园林景观动画将传统的规划方案，从纸上或沙盘上演变到了电脑中，真实还原了一个虚拟的园林景观。目前，在制作的大量植物模型的动画有了一定的技术突破和制作方法，使得用 3D 软件制作出的植物更加真实生动，在植物种类方面也积累了大量的动画数据资料，使得园林景观植物所表现的动画如虎添翼。

5. 产品演示

产品动画涉及的范围比较广，其中有工业产品如汽车动画、飞机动画、轮船动画、火车动画、舰艇动画、飞船动画；电子产品如手机动画、医疗器械动画、监测仪器仪表动画、治安防盗设备动画；机械产品动画如机械零部件动画、油田开采设备动画、钻井设备动画、发动机动画；产品生产过程动画如产品生产流程、生产工艺等三维动画制作。

6. 模拟动画

通过动画可模拟一切过程如制作生产过程、交通安全演示动画（交通事故过程）、煤矿事故过程（煤矿生产安全演示动画）、能源转换利用过程、水处理过程、水利生产输送过程、电力生产输送过程、矿产金属冶炼过程、化学反应过程、植物生长过程、施工过程等。

7. 片头动画

片头动画创意制作主要包括宣传片片头动画、游戏片头动画、电视片头动画、电影片头动画、节目片头动画、产品演示片头动画、广告片头动画等。

8. 广告动画

动画广告是广告普遍采用的一种表现方式，动画广告中一些画面有的是纯动画的，也有实拍和动画结合的。在表现一些实拍无法完成的画面效果时，就要用到动画来完成或两者结合。如广告用的一些动态特效就是采用 3D 动画完成的，现在我们所看到的广告，从制作的角度看，几乎都或多或少地用到了动画。

9. 影视动画

影视三维动画涉及影视特效创意、前期拍摄、影视 3D 动画、特效后期合成、影视剧特效动画等。随着计算机在影视领域的延伸和制作软件的增加，三维数字影像技术弥补了影视拍摄的局限性，如在视觉效果上弥补了拍摄的不足，在一定程度上电脑制作的费用远比实拍所产生的费用要低的多，同时为剧组因预算费用、外景地天气、季节变化而节省了很多时间。

10. 角色动画

角色动画制作主要包括 3D 游戏角色动画、电影角色动画、广告角色动画、人物动画等。

7.2 动画制作的基本工具

3ds Max 操作界面下方有一组专门用于记录和播放动画的按钮，如图 7-6 所示。

图 7-6 动画控制按钮组

下面对动画控制按钮组中的每个按钮进行详细地介绍，如表 7-1 所示。

表 7-1 动画按钮介绍

动画按钮	图标	作用
自动关键点	自动关键点	按下该按钮可启用"自动关键点"模式，移动到时间上的点，然后变换对象或者更改其参数，所有的更改组成为关键帧
设置关键点	设置关键点	按下该按钮，启用"设置关键点"模式，然后移动到时间上的点。在变换或者更改对象参数之前，使用"轨迹试图"和"过滤器"中的"可设置关键点"图标决定对哪些轨迹可设置关键点。对所看到的感到满意时，单击"设置关键点"按钮或者【K】键设置关键点，如果不执行该操作，则不设置关键点
关键点过滤器	关键点过滤器...	单击此按钮，弹出"设置关键点过滤器"对话框，在该对话框中可以定义哪些类型的轨迹可以设置关键点，哪些类型不可以
转至开头	◀◀	单击该按钮后，可将时间滑块移动到当前动画范围的开始帧。如果正在播放动画，那么单击该按钮后动画就停止播放
上一帧	◀	单击该按钮后，将时间滑块向前移动一帧。当"关键帧模式"按钮被打开后，单击该按钮时，将把时间滑动块移动到选择对象的上一个关键帧。也可以在 ◀◀ 30 区域设置当前帧
播放动画	▶	用来在激活的视口中播放动画
停止播放动画	⏸	该按钮用来停止播放动画。单击"播放动画"按钮播放动画后，播放按钮就变成了"停止动画"按钮。单击该按钮后，动画被停在当前帧
播放选择对象的动画	▶	它是"播放动画按钮"弹出按钮。它只在激活的视口中播放选择对象的动画。如果没有选择的对象，就不播放动画
下一帧	▶	单击该按钮后，可将时间滑块向后移动一帧。当"关键帧模式"按钮被打开后，单击该按钮，将把时间滑动块移动到选择对象的下一个关键帧
转至结尾	▶▶	单击该按钮后，将时间滑块移动到动画范围的末端
关键点模式切换	◀◀ 0 ▲	在时间控件的当前帧字段中输入帧编号，然后按✓键。可将时间滑块移动到动画中任意确定的帧
时间配置	🕒	在默认情况下，动画的帧只有 100 帧，单击该按钮在弹出"时间配置"对话框中可以对动画的时间及其他一些参数进行设置

7.3 动画时间设置

3ds Max 是根据时间来定义动画的，最小的时间单位是点，一个点相当于 1/4800 秒。但是在用户界面中，默认的时间单位是帧。但是需要注意的是，帧并不是严格的时间单位。同样是 25 帧的图像，对于 NTSC 制式电视来讲，时间长度不够 1 秒，对于 PAL 制式电视来讲，时间长度正好 1 秒，对于电影来讲，时间长度大于 1 秒。由于 3ds Max 记录与时间相关的所有数值，因此在制作完动画后再改变帧速率和输入格式，系统将自动进行调整以适应改变。

默认情况下，3ds Max 显示时间的单位为帧，帧速率为每秒 30 帧。单击"时间配置"按钮或在"播放"按钮上右击，可以打开"时间配置"对话框来改变帧速率和时间的显示等设置，如图 7-7 所示。

图 7-7 "时间配置"对话框

1. "帧速率"选项组

可以在预设置的 NTSC、电影和 PAL 之间进行选择，也可以使用自定义设置。选中"自定义"单选按钮，再在 FPS 右侧编辑框中输入帧速率的值。NTSC 的帧速率是 30fps（帧/秒）；PAL 的

帧速率是 25 fps；电影是 24 fps。

2. "时间显示"选项组

可以按如下方式显示时间。

- 帧：默认的显示方式。
- SMPTE：显示方式为"分"、"秒"和"帧"。
- 帧：TICK：显示方式为"帧"："点"。
- 分:秒 TICK：显示方式为"分"："秒"和"点"。

3. "播放"选项组

"播放"选项组用来控制如何在视图中播放动画。可以使用实时播放，也可以指定帧速率。

- "实时"：当选中该复选框时，如果播放速度跟不上，那么将丢掉某些帧以保持回放速度。当取消该复选框的选择时。将播放每一帧而不一定保持设定的播放速度。
- "仅活动视口"：选择该复选框时只在激活的视图中播放动画；取消该复选框的选择时会在4 个视图中同时播放动画。
- "循环"：该复选框用来设定是只播放一遍还是一直循环播放。只有在帧的时间处于未选中状态时才可以进行选择，当帧的时间处于选中时，总是循环播放。
- 速度：用来设定动画播放的速度，它只影响在视图中的动画播放。1x 是正常的播放速度；1/4x 与 1/2x 是慢动作播放，用来仔细观察动画运动；2x 和 4x 是快放播放。
- 方向：用来设定动画播放的方向。向前是顺序播放；向后是回放；往返是来回播放。

4. "动画"选项组

动画区域指定激活的时间段。激活的时间段是可以使用时间滑块直接访问的帧数。

- 开始时间：设定激活时间段的开始帧。
- 结束时间：设置激活时间段的结束帧。
- 长度：用来设定激活时间段的长度。
- 帧数：用来设定可渲染的总帧数，它总是等于长度的值加 1。它和前面介绍的 3 个值是相关的，例如，设置了开始时间和长度，结束时间和总帧数也会自动改变。
- 当前时间：设定和显示当前所处的帧。还可以通过拖动滑块或在时间控制区的时间框中输入帧数达到同样的目的。
- 重缩放时间按钮：用来通过增加或减少关键帧之间的中间帧数，使所有关键帧都处在激活的时间段内。单击此按钮，将弹出"重缩放时间"对话框，如图 7-8 所示。用来改变激活时间段的长度，它会把整个动画的所有关键帧通过增加或减少中间帧缩放到修改后的激活时间段内，这与上面讲的缩放时间长度是不同的效果。

图 7-8 "重缩放时间"对话框

5. "关键点步幅"选项组

本选项组用来控制关键帧之间的移动。

- 使用轨迹栏：选中该复选框时进入关键帧模式，此时只在轨迹栏上的关键帧之间切换。
- 仅选定对象：选中该复选框时进入关键帧模式中，此时将只选出那些和当前在工具栏中处于选定状态的变换按钮相同变换的关键帧。
- 使用当前变换：选中该复选框时，在关键帧模式中只在包含当前选中对象的关键帧之间切换，它还能使用关键点过滤器决定是否在位置、旋转以及刻度关键帧之间切换。

7.4　设置关键点动画

7.4.1　设置关键点工作流程

　　使用"设置关键点"设置动画，首先必须启用"设置关键点模式"，然后选择要设置动画的对象，并单击"关键点过滤器"按钮设置要作为关键帧的轨迹。也可以使用"轨迹视图编辑"窗口中的"显示可设置关键点"图标来设置某一轨迹关键点是否可编辑。结束了所有的设置工作后，可以通过单击"设置关键点"按钮或使用【K】键来创建关键点。最后根据需要移动对象，可通过再次单击"设置关键点"按钮来更改创建的关键点。

7.4.2　设置关键点步骤

　　1. 使用"设置关键点"模式设置动画，操作方法如下：

　　（1）单击"设置关键点"按钮设置关键点。

　　（2）选中要设置关键帧的对象并右击，此时弹出"曲线编辑器"对话框，如图 7-9 所示。

　　（3）单击"显示可设置关键点"图标 ，然后在控制器窗口中使用可设置关键点图标来确定要设置关键点的轨迹。

　　（4）单击"关键点过滤器"按钮 关键点过滤器 ，启用要设置关键帧的轨迹。在默认情况下，启用"位置"、"旋转"、"缩放"和"IK 参数"，如图 7-10 所示。

　　（5）在视口中选择要设置动画的对象，移动到要在其中设置关键点的帧。

　　（6）根据需要移动对象，可通过再次单击"设置关键点"按钮 来更改关键点。

图 7-9　"曲线编辑器"对话框　　　　图 7-10　设置关键点

　　2. 使用"设置关键点"模式为所有参数设置关键帧，操作方法如下：

　　（1）单击"设置关键点"按钮设置关键点。

　　（2）在视口中选择要添加关键帧的对象。

　　（3）单击"关键点过滤器"按钮 关键点过滤器... ，勾选"全部"选项。

　　（4）将时间滑块移动到要设置关键点的帧位置。

　　（5）最后单击"设置关键点"按钮 。

7.5　动画渲染与预览

7.5.1　动画渲染

　　动画渲染指的是可以将场景中的动画效果进行渲染，同时可以渲染成可播放的视频格式，更好的完成动画效果。其操作方法如下：

（1）选择"渲染"→"渲染"菜单命令，此时弹出"渲染场景"对话框，如图 7-11 所示。

（2）在"公用参数"卷展栏的"时间输出"选项组中选择"活动时间段"单选按钮。

（3）在"输出"栏中单击"文件"按钮，在弹出的"渲染输出文件"对话框中设置保存类型为"AVI 文件（*.avi）"格式，如图 7-12 所示。

图 7-11　"渲染场景"对话框　　　　　图 7-12　"渲染输出文件"对话框

7.5.2　浏览动画

当动画渲染完成后，可以通过 Windows Media Player 软件运行动画效果。

1. 运行三维动画作品"下雪场景"

（1）双击渲染好的下雪场景.avi 动画文件。

（2）打开 Windows Media Player 软件并运行三维动画文件"下雪场景"，其中主要场景如图 7-13 所示。

图 7-13　"下雪场景"动画的主要场景

2. 运行三维动画作品"点燃导线"

双击素材文件"点燃导线.avi"文件，打开 Windows Media Player 软件运行三维动画文件"点燃导线"，其中主要场景如图 7-14 所示。

图 7-14　"点燃导线动画的"主要场景

7.5.3　运行场景文件及播放动画

（1）选择"文件"→"打开"菜单命令，弹出"打开文件"对话框，在"查找范围"下拉列表框中选择"窗帘飘动.max"文件，如图 7-15 所示。

（2）在动画控制区单击"播放动画按钮" ▶，可以看到一帧帧场景快速显示的内容。在时间滑块上可以看到当前场景的时间帧数。

（3）移动时间滑块到第 30 帧，可以看到窗帘刚刚开始飘动的效果，如图 7-16 所示。

图 7-15　打开"窗帘飘动.max"文件　　　　图 7-16　第 30 帧的窗帘动画效果

（4）移动时间滑块到第 55 帧，可以看到窗帘飘动动画，如图 7-17 所示。

（5）移动时间滑块到第 80 帧，可以看到窗帘贴近墙体动画，如图 7-18 所示。

（6）移动时间滑块到第 100 帧，可以看到窗帘平滑运动效果，如图 7-19 所示。

图 7-17　第 55 帧的窗帘动画效果　　图 7-18　第 80 帧的窗帘动画效果　　图 7-19　第 100 帧的窗帘动画效果

7.6　轨迹动画的应用

使用"轨迹视图"，可以对所有创建的关键帧进行查看和编辑，另外，还可以指定动画控制器，以便插补或控制场景对象的所有关键点和参数，"轨迹视图"使用两种不同的模式即"曲线编辑器"和"摄影表"。

"曲线编辑器"模式可以将动画显示为功能曲线，如图 7-20 所示。

图 7-20　轨迹视图—曲线编辑器

"摄影表"模式可以将动画显示为关键点和范围的电子表格。关键点是带颜色的代码，便于辨认，如图 7-21 所示。

图 7-21　轨迹视图—摄影表

7.7　关键帧动画

7.7.1　3ds Max 中的关键帧

由于动画中的帧数很多，因此手工定义每一帧的位置和形状是很困难的。3ds Max 极大地简化了这个工作。可以在时间线上的几个关键点定义对象的位置，这样 3ds Max 将自动计算中间帧的位置，从而得到一个流畅的动画。在 3ds Max 中，需要手工定位的帧称之为关键帧。

在 3ds Max 中任何参数都是可以设置动画的，包括位置、旋转、比例、参数变化和材质特征等。因此，3ds Max 中的关键帧只是在时间的某个特定位置指定了一个特定数值的标记。

7.7.2　创建关键帧

要在 3ds Max 中创建关键帧，就必须在打开动画按钮的情况下在非第 0 帧处改变某些对象。一旦进行了某些改变，原始数值被记录在第 0 帧，新的数值或者关键帧数值被记录在当前帧。这时第 0 帧和当前帧都是关键帧。这些改变可以是变换的改变，也可以是参数的改变。例如，如果创建了一个球，然后打开动画按钮，到非第 0 帧处改变球的半径参数，这样，3ds Max 将创建一个关键帧。只要单击 自动关键点 按钮使其处于打开状态，就一直处于记录模式，3ds Max 将记录在非第 0 帧处所做的任何改变。

创建关键帧之后就可以拖曳时间滑块来观察动画。使用"自动关键点"设置对象的动画操作方法如下：

（1）单击"自动关键点"按钮 自动关键点 。

（2）将时间滑块拖动到非第 0 帧处。

（3）移动、缩放或旋转对象，同时也可以设置动画的参数。

（4）操作完成后，再次单击"自动关键点"按钮 自动关键点 ，停止动画设置。

注　意

"自动关键点"按钮、时间滑块以及活动视口周围的高亮边界均变为红色。

7.7.3　时间滑块

"时间滑块"按钮 |◄ 50 / 100 ►| ：显示当前帧并可以通过它移动到活动时间中的任何帧上。右击滑块栏，打开"创建关键点"对话框，如图 7-22 所示，在该对话框中可以创建位置、旋转或缩放关键点而无需使用"自动关键点"按钮。

下面对"创建关键点"对话框中的参数介绍如下：

源时间：指定要复制的变换值的时间。

目标时间：指定要关键点的时间。

图 7-22　"创建关键点"对话框

位置、旋转、缩放：决定要复制到目标时间的变换关键点值。

在该对话框中单击"确定"按钮，在目标时间会创建指定变换的新关键点，使用来自源时间的值。 因为源帧的插补值已使用，所以关键点不必再出现在源帧处。

在"自动关键点"模式下，可以右击并拖动时间滑块来创建关键点，该关键点从初始时间滑块位置开始，在时间滑块的最后位置结束。

可以使用时间滑块上的箭头使帧前进或后退。或者只将光标放到时间滑块上的任意位置，单击使时间滑块移动到光标位置。在"关键点模式"下箭头将跳到下一个关键点。

"轨迹视图关键点"窗口中也显示时间滑块。这两个时间滑块的移动是同步的。移动"轨迹视图"窗口中的时间滑块同时也将移动下面视口中的时间滑块，反之亦然。

7.8　关键帧动画操作实例

7.8.1　包装盒折叠动画

（1）在命令面板上单击"创建"选项卡，进入创建命令面板。在 "创建"面板下单击"几何体"按钮，在其"标准基本体" 标准基本体 ▼选项下单击"长方体"按钮 长方体，在顶视图中创建长方体，参数设置如图 7-23 所示，设置完成后的效果如图 7-24 所示。

图 7-23　创建长方体参数

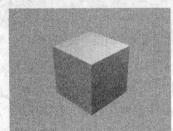

图 7-24　创建完成后效果

（2）单击"平面"按钮 平面，在顶视图中创建平面，设置完成后的效果如图 7-25 所示。

（3）在视图上选择长方体，右击，在弹出的快捷菜单中选择"转换为"→"转换为可编辑多边形"命令，如图 7-26 所示。

图 7-25　创建平面　　　　　图 7-26　选择转换为可编辑多边形命令

（4）单击"修改"选项卡 ，进入修改命令面板，在"选择"卷展栏中单击"多边形"按钮 ，进入多边形模式编辑状态。

（5）选择长方体上其中的一个面，在"编辑几何体"卷展栏中单击"分离"按钮，在弹出的"分离"对话框中勾选"以克隆对象分离"复选框，如图 7-27 所示，单击"确定"按钮。

图 7-27　"分离"对话框

（6）把长方体的每一个面都进行"分离"操作，按【H】键，在弹出的"从场景选择"对话框中选择"长方体"如图 7-28 所示，然后将其进行隐藏。

图 7-28　"从场景选择"对话框

（7）单击工具栏中"材质编辑器"按钮 ，在弹出"材质编辑器对话框"中选择第一个样本球，单击"贴图"按钮，在"贴图"卷展栏中单击"漫反射颜色" ☑ 漫反射颜色 右侧的 None 按钮，在弹出的"材质/贴图浏览器"对话框中选择"位图" 位图 选项，在弹出的"选择位图图像文件"对话框中选择包装图片，如图 7-29 所示。

（8）依次选择平面，单击"将材质指定给选定对象"按钮 ，将贴图赋予纸盒，如图 7-30 所示。

图 7-29　"贴图"卷展栏及选择的包装贴图

图 7-30　为模型赋予包装贴图

（9）选择第 2 个样本球，单击"贴图"按钮，在打开的"贴图"卷展栏中单击"漫反射颜色" ☑ 漫反射颜色 右侧的 None 按钮，在弹出的"材质/贴图浏览器"对话框中选择"位图" 位图 选项，在弹出"选择位图图像文件"对话框中选择一张木纹图片，如图 7-31 所示。

（10）在"贴图"卷展栏中单击"反射" ☑ 反射 右侧的 None 按钮，在弹出的"材质/贴图浏览器"对话框中选择"光线跟踪"选项，单击"向上"按钮 ，返回到"材质编辑器对话框"中，在其中设置反射参数为20。

（11）选择平面，单击"将材质指定给选定对象"按钮 ，将材质赋予桌面，如图 7-32 所示。

图 7-31　贴图卷展栏及选择的木纹图片　　　　图 7-32　赋予平面材质

（12）在视图上选择分离出来的对象物体，在命令面板上单击"层次"选项卡 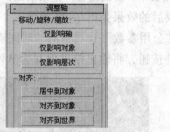，进入层次命令面板。在"调整轴"卷展栏下，单击"仅影响轴"按钮，如图 7-33 所示。

（13）选择分离的对象，使用移动工具将轴心点移动到合适的位置，如图 7-34 所示。

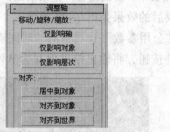

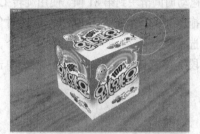

图 7-33　单击"仅影响轴"按钮　　　　图 7-34　调整轴心点的位置

（14）使用同样的方法把其他分离的对象的轴心点都移动到自身的中下位置处，其中将上面盒子盖的轴心点移动到合适的位置。

（15）单击工具栏中的"角度捕捉切换"按钮 ，然后右击，在弹出的"栅格和捕捉设置"对话框中设置角度参数，如图 7-35 所示。选择顶面模型然后使用旋转工具将其旋转适当的角度，完成后效果如图 7-36 所示。

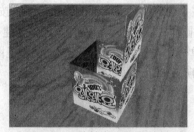

图 7-35　"栅格和捕捉设置"对话框　　　　图 7-36　旋转角度后的效果

（16）单击自动关键点按钮 自动关键点，将其拖动到第 0 帧，然后将盒子旋转到如图 7-37 所示的位置。

（17）拖动时间滑块到第 21 帧，使用旋转工具调整其中一面的位置并记录动画，如图 7-38 所示。

图 7-37　调整盒子在第 0 帧的位置　　　图 7-38　在第 21 帧调整长方体面的位置

（18）拖动时间滑块到第41帧，使用旋转工具调整其中一面的位置并记录动画，如图7-39所示。

（19）拖动时间滑块到第61帧，使用旋转工具调整其中一面位置并记录动画，如图7-40所示。

图 7-39　调整盒子在第41帧的位置　　　　图 7-40　调整第61帧长方体面的位置

（20）拖动时间滑块到第81帧，使用旋转工具调整其中一面的位置并记录动画，如图7-41所示。

（21）拖动时间滑块到第100帧，旋转对象完成后的效果如图7-42所示。

（22）选择"渲染"→"渲染"菜单命令，在"公用参数"卷展栏的"时间输出"栏中选择"活动时间段"单选按钮。在"输出"栏中单击文件按钮，将输出结果保存为AVI文件。

图 7-41　在第81帧调整盒子的位置　　　　图 7-42　在第100帧调整长方体面的位置

7.8.2　制作钟表动画

（1）在"创建"面板下单击"几何体"按钮，在其"标准基本体" 标准基本体 ▼选项下单击"圆环"按钮 圆环 ，在左视图中创建一个圆环并将其调整到合适的位置，如图7-43所示。

（2）单击"球体"按钮 球体 ，在顶视图中创建一个球体，然后将其调整到合适的位置，如图7-44所示。

图 7-43　创建圆环　　　　　　　　　图 7-44　调整球体的位置

（3）单击"圆柱体"按钮 圆柱体 ，在顶视图中创建一个圆柱体，然后将其调整到合适的位置如图7-45所示。

（4）单击"圆柱体"按钮 圆柱体 ，在左视图中创建一个圆柱体作为钟表轮廓，并将其调整到圆柱体的下方，如图7-46所示。

（5）在视图上右击，在弹出的快捷菜单中选择"转换为"→"转换为可编辑多边形"命令。

图 7-45　创建圆柱体

图 7-46　创建钟表轮廓

（6）单击"修改"选项卡 ，进入修改命令面板，在"选择"卷展栏中单击"顶点"按钮 ，在各视图中调整两端节点，效果如图 7-47 所示。

（7）使用圆柱体创建 2 个并调整到合适的位置，完成钟表支架，如图 7-48 所示。

图 7-47　编辑完成后效果

图 7-48　创建钟表支架

（8）在"创建"面板下单击"几何体"按钮 ，在其"标准基本体" 标准基本体 ▼选项下单击"圆柱体"按钮 圆柱体 ，在左视图中创建一个圆环并调整到钟表轮廓中，如图 7-49 所示。

（9）在"创建"面板上单击"图形"按钮 ，进入图形创建命令面板，单击"文本"按钮 文本 ，在左视图中创建数字并适当挤出厚度，如图 7-50 所示。

图 7-49　创建表盘

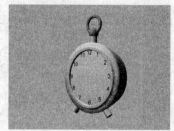

图 7-50　输入文字并挤出厚度

（10）在"创建"面板下单击"几何体"按钮 ，在其"标准基本体" 标准基本体 ▼选项下单击"长方体"按钮 长方体 ，在左视图中创建 3 个长方体作为表针并将它们分别调整到相应的位置，如图 7-51 所示。

（11）单击"长方体"按钮 长方体 ，在顶视图中创建一个长方体作为地面，如图 7-52 所示。

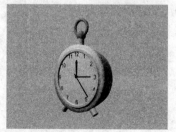

图 7-51　创建表针

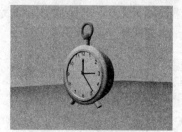

图 7-52　创建地面效果

（12）单击工具栏中的"材质编辑器"按钮 ，在弹出的"材质编辑器对话框"中选择第一个样本球，在"明暗器基本参数"卷展栏的下拉列表中选择"金属"选项。

（13）在"金属基本参数"卷展栏下设置颜色为 R：180，G：139，B：30，在反射高光选项下设置"高光级别"为54，"光泽度"为10，如图7-53所示。

（14）单击"贴图"按钮，在"贴图"卷展栏中单击"高光级别"右侧的长按钮，在弹出的"材质/贴图浏览器"对话框中选择"位图" 位图 选项，在弹出"选择位图图像文件"对话框中选择闹钟贴图文件，如图7-54所示。

图 7-53 设置金属参数

图 7-54 "贴图"卷展栏和选择贴图文件

（15）用同样的方法依次为光泽度和反射设置闹钟贴图，如图7-55所示。

（16）选择钟表外轮廓，单击"将材质指定给选定对象"按钮 ，赋予金属材质，如图7-56所示。

图 7-55 设置贴图文件

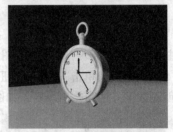

图 7-56 赋予钟表材质

（17）选择第2个样本球，单击"贴图"按钮，在"贴图"卷展栏中单击"漫反射颜色" 漫反射颜色 右侧的 None 按钮，在弹出的"材质/贴图浏览器"对话框中选择"位图" 位图 选项，在弹出"选择位图图像文件"对话框中选择木纹图片文件。

（18）在"贴图"卷展栏中单击"反射" 反射 右侧的 None 按钮，在弹出的"材质/贴图浏览器"对话框中选择"光线跟踪"选项，单击"向上"按钮 ，返回到"材质编辑器对话框"，在其中设置反射参数为15。

（19）选择地面，单击"将材质指定给选定对象"按钮 ，赋予木纹材质，如图7-57所示。

（20）在命令面板上单击"创建"选项卡 ，进入创建命令面板。在"创建"面板下选择"灯光"按钮 ，在"标准" 标准 选项下，单击"目标聚光灯"按钮 目标聚光灯 ，在前视图中创建一盏目标聚光灯，然后适当调整其位置，效果如图7-58所示。

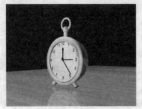

图 7-57 赋予地面材质

图 7-58 创建目标聚光灯

（21）单击"泛光灯"按钮 泛光灯，在前视图中创建 2 盏泛光灯，作为场景的辅助光，然后适当调整其灯光位置。

（22）激活摄影机视图，单击工具栏上的"渲染产品"按钮 👁️，渲染后的效果如图 7-59 所示。

（23）单击工具栏中的"角度捕捉切换"按钮 🔺，然后右击，在弹出的"栅格和捕捉设置"对话框中设置角度参数，如图 7-60 所示。

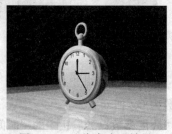

图 7-59　渲染完成后效果　　　　图 7-60　"栅格和捕捉设置"对话框

（24）单击自动关键点按钮 自动关键点，拖动时间滑块到第 20 帧处并记录动画。

（25）单击"修改"选项卡 🖊️，进入修改命令面板，在修改器列表下选择"弯曲"命令，在"参数"卷展栏中设置各项参数，如图 7-61 所示，模型弯曲后的效果如图 7-62 所示。

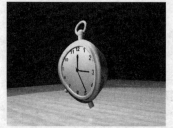

图 7-61　设置弯曲参数　　　　图 7-62　钟表在第 20 帧的动画效果

（26）拖动时间滑块到第 40 帧，设置弯曲参数如图 7-63 所示。模型弯曲完成后的效果如图 7-64 所示。

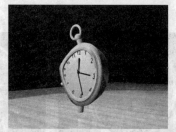

图 7-63　设置弯曲参数　　　　图 7-64　钟表在第 40 帧的动画效果

（27）拖动时间滑块到第 60 帧，设置弯曲参数如图 7-65 所示。模型完成后的效果如图 7-66 所示。

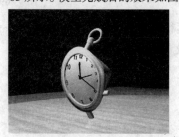

图 7-65　秒针在第 60 帧动画效果　　　　图 7-66　钟表在第 60 帧的动画效果

（28）拖动时间滑块到第 80 帧，设置弯曲参数如图 7-67 所示。模型弯曲完成后的效果如图 7-68 所示。

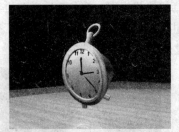

图 7-67　设置弯曲参数　　　　图 7-68　钟表在第 80 帧的动画效果

（29）拖动时间滑块到第 100 帧，设置弯曲参数为 0，回到原始状态。

（30）选择"渲染"→"渲染"菜单命令，在"公用参数"卷展栏中的"时间输出"选项组中选择"活动时间段"单选按钮。在"输出"栏中单击文件按钮，将输出结果保存为 AVI 文件。

想一想　练一练

想一想

（1）简述关键点工作流程。

（2）简述动画渲染设置。

练一练

（1）使用 3ds Max 2009 软件，打开"摩天轮.max"文件，为座椅设置旋转动画效果，如图 7-69 所示为摩天轮旋转效果。

图 7-69　摩天轮旋转效果

（2）运行素材文件为"第 7 章 3ds Max 2009 基础动画制作"文件夹中的图像练习，掌握关键帧动画设置的方法。

第8章

粒子系统动画

学习目标

● 了解认识粒子系统
● 了解使用空间扭曲
● 掌握粒子系统动画的创建方法

8.1 认识粒子系统

　　3ds Max 具有一项强大的功能，就是它的粒子系统在模仿自然现象、物理现象及空间扭曲上具备得天独厚的优势。利用粒子系统能够模拟雨、雪、流水和灰尘等效果。随着功能的逐步完善，粒子系统几乎可以模拟任何富于联想的三维效果，如烟云、火花、爆炸、暴风雪或者瀑布等。为了增加物理现象的真实性，利用粒子系统通过空间扭曲可控制粒子的行为，结合空间扭曲能对粒子流造成引力、阻挡、风力等仿真影响。

　　3ds Max 通过专门的空间变形来控制一个粒子系统和场景之间的交互作用，还可以控制粒子本身的可繁殖特性，这些特性允许粒子在碰撞时发生变异、繁殖或者死亡。简单地说，粒子系统是一些粒子的集合，通过指定发射源在发射粒子流的同时创建各种动画效果。在 3ds Max 中，粒子系统是一个对象，而发射的粒子是子对象。将粒子系统作为一个整体来设置动画，并且随时调整粒子系统的属性，以控制每一个粒子的行为。图 8-1 所示为使用粒子阵列完成的粒子系统效果。

图 8-1　粒子阵列效果

8.1.1 粒子的构造和种类

1. 粒子的构造

3ds Max 的粒子系统由发射器和粒子构成。它与暴风雪、粒子阵列、粒子云、超级喷射的构造不同，但构成原理是相同的。具体如下：

发射器：用来决定生成粒子的位置和方向，图 8-2 所示中的平面表示发射器，中间垂直的是粒子的发射。

粒子：可通过对粒子的大小、形状、速度等因素的控制来表现设置的效果。

2. 粒子的种类

3ds Max 提供了 7 种粒子系统，包括 PF Source、喷射、雪、暴风雪、粒子云、粒子阵列和超级喷射，如图 8-3 所示。通过这些功能强大的粒子系统，可以逼真地模拟出自然界的现象。但粒子系统的设定参数相当的多，使用上比较复杂。

图 8-2　粒子发射器

图 8-3　粒子系统面板

8.1.2 粒子系统

1. PF Source（粒子流来源）

PF Source 是 3ds Max6 以后的版本新增加的一项功能，该项功能非常强大，因为使用这个粒子可以制作出各种各样的粒子动画效果，无论是天空中的雨、雪，还是群鸟飞翔、鱼群跳跃、粒子变物等，只要能想得到的，这个粒子都可以做出来。下面具体介绍该粒子功能的具体操作方法：

（1）单击"几何体"选项卡 ，在其下拉菜单中选择"粒子系统"，在"对象类型"卷展栏中单击 PF Source 按钮，在顶视图中拖动鼠标创建一个 PF Source 粒子，如图 8-4 所示。

（2）单击"修改"选项卡按钮 ，进入修改命令面板。在"设置"卷展栏下的命令参数主要用来控制粒子系统的打开和关闭，可以在其中打开粒子视图，如图 8-5 所示，其中的参数介绍如下：

图 8-4　创建 PF Source 粒子

图 8-5　"设置"卷展栏

- 启用粒子发射：打开或者关闭粒子系统，默认情况下是打开的，也可以在粒子视图中使用编辑菜单的关闭命令关闭粒子流，使用粒子流时这个复选框必须勾选。
- 粒子视图：单击此按钮后会打开粒子视图，在制作粒子动画时大都是在这个粒子视图中进行的。

（3）"发射"卷展栏下的命令参数主要用来设置发射器图标的物理属性和在视图中产生的粒子的百分比数量，如图 8-6 所示。其中"发射器图标"选项组中的参数介绍如下：

图 8-6　"发射"卷展栏

- 徽标大小：该选项主要用来设置粒子流中心标志的尺寸，它的大小只影响标志在视图中显示的大小，对粒子的发射不会有任何的影响。
- 图标类型：这个选项主要用来设置图标在视图中的显示方式，主要有长方形、立方体、圆、球 4 种方式，默认为长方形。
- 长度：这个选项主要用来设置长方形和立方体图标的长度，圆和球形图标的直径。
- 宽度：用来设置长方形和立方体图标的宽度。
- 高度：用来设置长方形和立方体图标的高度。
- 显示徽标/图标：主要用来分别控制打开或者关闭标志或者图标在视图中的显示，这个设置项只对视图显示有影响，并不会影响到粒子的实际动画效果。

"数量倍增"选项组主要用来设置在视图中显示的或是在渲染时每个粒子的整体数量百分比。其中具体参数介绍如下：

- 视口：主要用来设置视图中显示的粒子的多少，它的改变不会对最终渲染的粒子的数量有任何影响，默认值为 50.0，范围是从 0.0～10000.0。
- 渲染：主要用来设置最终渲染时创建的系统中粒子的整体数量百分比，它的值的大小将会直接影响最终渲染的粒子的多少，其默认值为 50.0，范围是从 0.0～10000.0。

（4）"选择"卷展栏下的命令是用来选择粒子用的，其中两个子物体，分别对应的是粒子（即图中的圆点）和事件（即图中圆点右侧的方框）。需要注意的是，此卷展栏仅出现在修改器面板中，如图 8-7 所示。其中具体参数介绍如下：

- 粒子：通过单击或者拖曳一个区域来选择粒子。
- 事件：通过事件来选择粒子。

"按粒子 ID 选择"选项组表示的是每个粒子都有对应的 ID 号，从 1 开始算起，通过 ID 号可控制选择或者取消选择粒子，我们可以在视图中打开显示操纵器中的显示粒子 ID 来显示粒子的 ID 号码。其中具体参数介绍如下：

图 8-7　"选择"卷展栏

- ID：主要用来设置要选择的粒子的 ID 数量。
- 添加：当设置好要选择的 ID 数目后，单击添加按钮可将其增加到选择集合中。
- 移除：设置好要选择的 ID 数目后，单击移除按钮可以将其从选择集合中删除。
- 清除选定内容：当选中此复选框时，增加粒子选择时将取消所有其他的粒子选择。
- 从事件级别获取：该选项只有在粒子层有效。
- 按事件选择：在这个列表中将会显示所有的粒子流中的所有事件，被选择的事件会高亮显示。

（5）在"系统管理"卷展栏下的命令参数主要用来限制系统中的粒子数量，指定更新系统的频率，如图 8-8 所示。其中"粒子数量"选项组和"积分步长"选项组的参数介绍分别如下：

"粒子数量"选项组：该选项组中的上限选项是用来限制粒子的最大数量，默认值为 100 000，范围从 0～10000000。

"积分步长"选项组中的参数介绍如下：

- 视口：用来对视图中的动画回放的综合步幅进行设置。默认单位为帧，范围从 1/8 帧到帧。
- 渲染：用来设置渲染时的综合步幅。默认值为半帧，范围从 1tick 到帧，1 秒有 4 800 tick；所以在 NTSC 每秒 30 帧的制式下视频速率下每帧有 160 tick。

（6）在"脚本"卷展栏下的命令可以通过使用脚本来控制粒子系统的动画，如图 8-9 所示。

图 8-8 "系统管理"卷展栏 图 8-9 "脚本"卷展栏

- "每步更新"选项组：主要用来在每一综合步幅结束时都执行脚本，当执行完粒子系统的所有操作之后，在设置历史属性时，执行每个步幅更新是非常重要的，否则最后粒子的位置可能会有很大差别。
 - 启用脚本：选中时，使得内存中的脚本在每一个综合步幅都被执行。
 - 编辑：单击此项后打开当前脚本文本编辑框，在这里我们可以对脚本进行编辑操作。
 - 使用脚本文件：选中时，通过单击下面的"无"按钮可加载脚本文件，单击后会打开指定文件加载路径的对话框，当文件加载后，名称会显示在按钮上。
- "最后一步更新"选项组：此选项组中的参数和"每步更新"选项组中的参数相同，这里不再详细介绍。

2．喷射

喷射粒子具有 3ds Max 粒子系统中最少的参数选项，一般用来制作最简单的下落效果，如喷水、雨、瀑布等。喷射由粒子、渲染、时间设置和发射器 4 个选项组成。

（1）单击"几何体"选项卡 ◎，在其下拉菜单中选择"粒子系统"，在"对象类型"卷展栏中选择喷射按钮，在顶视图中拖动鼠标拖出一个喷射粒子，如图 8-10 所示。

（2）单击"修改"选项卡按钮 ✐，进入修改命令面板。在"参数"卷展栏下设置粒子参数，如图 8-11 所示，其中的参数介绍如下：

图 8-10 创建喷射粒子 图 8-11 喷射粒子的参数设置

粒子选项组：
- 视口计数：用来设置视图区中各个视图窗口的粒子数目。
- 渲染计数：用来设置渲染视图中显示的数目，为了防止系统性能的减弱，通常设置较低的视口计数和较高的渲染计数。
- 水滴大小：用来设置发射器所发散的粒子大小。
- 速度：用来设置发射器发散粒子的速度。
- 变化：用来设置发射器发散粒子的方式，数值越大，粒子向四周发散的效果就越明显。
- 水滴：视图中的粒子以直线性形式发射。
- 圆点：视图中的粒子以点的形式进行发散。
- 十字叉：视图中的粒子以"+"的形式进行发散。

渲染选项组：
- 四面体：渲染时粒子表现为四面体形态，多用于表现雨滴。
- 面：渲染时粒子表现为正方形的平面形态，使用材质后将表现为更逼真的效果。

计时选项组：
- 开始：指定粒子在视图中出现的起始帧。
- 寿命：指定粒子在视图中消失的终止帧。
- 出生速度：指定每帧新创建的粒子数目。
- 恒定：勾选此复选框将持续产生粒子。

发射器选项组：
- 宽度：决定发射器的宽度。
- 长度：决定发射器的长度。
- 隐藏：决定粒子反射器是否在视图中显示。

3. 雪

雪粒子一般用来制作飘下的效果如下雪、树叶飘落等。

（1）单击"几何体"选项卡 ⚬，在其下拉菜单中选择"粒子系统"，在"对象类型"卷展栏中选择雪按钮，在顶视图中拖动鼠标拖出一个雪粒子，如图 8-12 所示。

（2）单击"修改"选项卡按钮 🖉，进入修改命令面板。在"参数"卷展栏下设置粒子参数，如图 8-13 所示。

图 8-12　创建雪粒子

图 8-13　设置雪粒子参数

雪粒子参数与喷射参数相比较，只添加了几个选项，因此重复的功能很多，这里只介绍一些常用的设置参数。

- 雪花大小：决定发射器所发散的粒子大小。
- 翻滚：该选项用来控制发射器所发散粒子的形态，翻滚值的有效范围是 0～1，但是在渲染区域选择面的情况下，无法使用此选项。
- 翻转速度：决定发射器发散粒子的选择速度，数值越大，选择速度就越快。
- 雪花：决定视图中发射的粒子以星型显示。

渲染选项组：

- 六角形：以六角形的形态进行渲染。
- 三角形：以三角形的形态进行渲染。
- 面：以正方形的形态进行渲染。这是比较常用的选项，在此处完成贴图操作后，适合用来制作云雾、烟尘等效果。

4．暴风雪

（1）单击"几何体"选项卡 ◎，在其下拉菜单中选择"粒子系统"，在"对象类型"卷展栏中选择"暴风雪"按钮，在顶视图中拖动鼠标拖出一个暴风雪粒子，如图 8-14 所示。

（2）单击"修改"选项卡按钮 ✎，进入修改命令面板。在"粒子生成"卷展栏下设置粒子参数，如图 8-15 所示。

图 8-14　创建暴风雪粒子

图 8-15　设置暴风雪参数

暴风雪粒子的使用方法与前面所介绍的粒子基本相同。这里仅对不同的参数进行说明。

- 速度：设置反射器发射粒子的速度。
- 变化：设置关于发射器发射粒子速度的偏移量。
- 翻滚：使发射器发射的粒子不规则旋转。
- 翻滚速度：设置发射区发射粒子的旋转速度。

5．粒子云

粒子云主要用于表现云彩的效果。当需要将粒子聚集在一起的时候，便可以使用粒子云粒子系统，除了几个选项略有不同，其余选项均与其他粒子相同。

（1）单击"几何体"选项卡 ◎，在其下拉菜单中选择"粒子系统"，在"对象类型"卷展栏中单击"粒子云"按钮，在顶视图中拖动鼠标拖出一个粒子云粒子，如图 8-16 所示。

（2）单击"修改"选项卡按钮 ✎，进入修改命令面板。在"基本参数"卷展栏下设置粒子云参数，如图 8-17 所示。

粒子分布选项组：

- 长方体发射器：视图中的发射器表现为矩形框形状。
- 球体发射器：视图中的发射器表现为球形状。

- 圆柱体发射器：视图中的发射器表现为圆柱形。
- 基于对象的发射器：在单击了"拾取对象"按钮后，在拾取的物体内部生成粒子。

图 8-16　创建粒子云粒子

图 8-17　设置粒子云参数

粒子运动选项组：

- 速度：设置发射器发射粒子的速度
- 变化：设置关于发射器发射粒子的速度的偏移量。
- 随机方向：使粒子在不规则方向上发散。
- 方向向量：将粒子的发射方向直接设定为 X、Y、Z 轴。
- 参考对象：利用拾取对象按钮选定物体的轴向作为基准发射粒子。

6. 粒子阵列

每种粒子系统都具有各自不同的功能，但是类似的功能也很多。其中粒子阵列的粒子系统的粒子发射并不是通过发射器来完成的，而是由选定物体来进行粒子发射的，此外它还可以将物体分成若干块，并为它们添加一定的厚度。一般用于制作物体爆炸、破裂等效果。

（1）单击"几何体"选项卡 ⚙，在其下拉菜单中选择"粒子系统"，在"对象类型"卷展栏中单击"粒子阵列"按钮，在顶视图中拖动鼠标拖出一个粒子阵列粒子，如图 8-18 所示。

（2）单击"修改"选项卡按钮 ✐，进入修改命令面板。在"基本参数"卷展栏下设置粒子参数，如图 8-19 所示。

图 8-18　创建粒子阵列

图 8-19　设置粒子阵列参数

粒子阵列的参数选项很多，这里只介绍常用的选项。

拾取对象：发射器生成之后，单击"拾取对象"按钮并选定物体。

粒子分布选项组：决定粒子从选定物体的面、顶点、边向外反射所采用的反射方式。

- 在整个曲面：从选定物体的所有面向外反射粒子。
- 沿可见边：以选定物体的边为基准向外发散粒子。
- 在所有的顶点上：以选定物体的顶点为基准向外发散粒子。
- 在特殊点上：在限定的面数内，从选定物体的面向外发散粒子，数值代表发散面的个数。
- 在面的中心：从选定物体的面中心向外发散粒子，面由两个组成。
- 使用选定的子对象：如果要对选定的物体中的某一部分进行控制，便可以勾选此复选框，这样便能够从中选定的点、边、面、面的中心点向外发散粒子。

显示图标选项组：

- 图标大小：设置视图中的发射器大小。

视图显示选项组：

- 圆点：视图中的粒子以圆点的形式进行发射。
- 十字叉：视图中的粒子以"+"的形式进行发射。
- 网格：只有在"粒子类型"卷展栏中选择对象碎片和实例几何体选项，才能在视图中以网格形态显示粒子。
- 边界框：以立方体的形式显示粒子是为了提高视图中的操作速度。视图显示的几种方式如图 8-20 所示。

（a）圆点显示　　　　　　　　　　　　　（b）十字叉显示

（c）网格显示

图 8-20　视图显示的几种方式

7. 超级喷射

超级喷射是将喷射进一步改善之后形成的一种粒子系统，主要用来表现水珠和烟花灯效果。

其具体操作方法如下：

（1）单击"几何体"选项卡 ，在其下拉菜单中选择"粒子系统"，在"对象类型"卷展栏中单击"超级喷射"按钮，在顶视图中拖动鼠标拖出一个超级喷射粒子，如图8-21所示。

（2）单击"修改"选项卡按钮 ，进入修改命令面板。在"参数"卷展栏下设置粒子参数，如图8-22所示。

图 8-21　创建超级喷射粒子　　　　　　　图 8-22　设置超级喷射参数

超级喷射和粒子阵列相同的参数不再详细介绍，这里只介绍它们不同的选项。

粒子分布选项组：

- 轴偏离：设置发射器粒子与 Z 轴的夹角。当粒子方向以世界坐标轴为基准时，粒子在 Z 轴方向上发射。
- 扩散：使发射器所发射的粒子沿着 X 轴的平面向两端扩散。
- 平面偏离：影响围绕 Z 轴的发射角度。如果把轴偏离值设置为 0，该选项无效。
- 扩散：设置粒子围绕"平面偏离"轴的扩散，如果"轴偏离"设置为 0，则此选项无效。

8.2　使用空间扭曲

空间扭曲是影响其他对象外观的不可渲染的对象。它可以创建使其他对象变形的力场，从而创建出涟漪、波浪和风吹等效果。

空间扭曲的行为方式类似于修改器，不同的是空间扭曲影响的是世界空间，而几何体修改器影响的是对象空间。

创建空间扭曲对象时，视口中会显示一个线框来表示它。空间扭曲只会影响和它绑定在一起的对象。可以通过适当改变空间扭曲的参数，如位置、旋转和缩放等，使和它绑定在一起的对象发生变化。如图8-23所示。

扭曲绑定显示在对象修改器堆栈的顶端。空间扭曲总是在所有变换或修改器之后应用。

波纹效果
涟漪效果
爆炸效果

图 8-23　被空间扭曲变形的各种表面效果

当把多个对象和一个空间扭曲绑定在一起时，空间扭曲的参数会平等地影响所有对象。不过，每个对象距空间扭曲的距离或者它们相对于扭曲的空间方向可以改变扭曲的效果。由于该空间效果的存在，只要在扭曲空间中移动对象就可以改变扭曲的效果。

8.2.1 力

所有的空间扭曲对象都可以用来影响粒子系统和动力学系统。它们都可以和粒子一起使用，而且其中一些可以和动力学一起使用。在"对象类型"卷展栏中包含了各个空间扭曲所支持的系统，如图 8-24 所示。各个力选项的作用如表 8-1 所示。

图 8-24 "力"选项

表 8-1 力选项的作用

名　称	作　　　　用	图　　例
推力	将力应用于粒子系统或动力学系统。根据系统的不同，其效果略有不同。粒子：正向或负向应用均匀的单向力。正向力以液压传动装置上的垫块方向移动。力没有宽度界限，其宽幅与力的方向垂直；使用"范围"选项可以对其进行限制。动力学：提供与液压传动装置图标的垫块相背离的点力（也叫点载荷）。负向力以相反的方向施加拉力。在动力学中，力的施加和用手指推动物体时相同。图 8-25 所示为推力视口图标	图 8-25 推力视口图标
马达	"马达"空间扭曲的工作方式类似于推力，但前者对受影响的粒子或对象应用的是转动扭矩而不是定向力。马达图标的位置和方向都会对围绕其旋转的粒子产生影响。当在动力学中使用时，图标相对于受影响对象的位置没有任何影响，但图标的方向有影响。图 8-26 所示为马达视口图标	图 8-26 马达视口图标（左侧有粒子系统）
漩涡	将力应用于粒子系统，使它们在急转的漩涡中旋转，然后让它们向下移动成一个长而窄的喷流或者漩涡井。漩涡在创建黑洞、涡流、龙卷风和其他漏斗状对象时很有用。如图 8-27 所示。 使用空间扭曲设置可以控制漩涡外形、井的特性以及粒子捕获的比率和范围。粒子系统设置（如速度）也会对漩涡的外形产生影响	图 8-27 漩涡中捕获的粒子流
阻力	是一种在指定范围内按照指定量来降低粒子速率的粒子运动阻尼器。应用阻尼的方式可以是线性、球形或者柱形。阻力在模拟风阻、致密介质（如水）中的移动、力场的影响以及其他类似的情景时非常有用。针对每种阻尼类型，可以沿若干向量控制阻尼效果。粒子系统设置（如速度）也会对阻尼产生影响。如图 8-28 所示	图 8-28 阻力降低了粒子流的速度
路径跟随	可以强制粒子沿螺旋形路径运动如图 8-29 所示	图 8-29 粒子沿螺旋形路径运动
粒子爆炸	能创建一种使粒子系统爆炸的冲击波，它和使几何体爆炸的爆炸空间扭曲有所不同。粒子爆炸尤其适合将"粒子类型"设置为"对象碎片"的粒子阵列系统。该空间扭曲还会将冲击作为一种动力学效果加以应用。如图 8-30 所示	图 8-30 粒子爆炸视口图标

续表

名　称	作　用	图　例
置换	"置换"空间扭曲的工作方式和"置换"修改器类似，只不过前者像所有空间扭曲那样，影响的是世界空间而不是对象空间。需要为少量对象创建详细的位移时，可以使用"位移"修改器。使用"置换"空间扭曲可以立刻使粒子系统、大量几何对象或者单独的对象相对于在世界空间中的位置发生位移。如图 8-31 所示	图 8-31　"置换"空间扭曲
重力	可以在粒子系统所产生的粒子上对自然重力的效果进行模拟。重力具有方向性。沿重力箭头方向的粒子加速运动。与重力箭头方向相反的运动的粒子呈减速状。在球形重力下，运动方向朝向重力图标方向。重力也可以用做动力学模拟中的一种效果。如图 8-32 所示。	图 8-32　施加在雪上的重力效果
风	可以模拟风吹动粒子系统所产生的粒子的效果。风力具有方向性。顺着风力箭头方向运动的粒子呈加速状。逆着箭头方向运动的粒子呈减速状。在球形风力情况下，运动朝向或背离图标。风力在效果上类似于"重力"空间扭曲，但前者添加了一些湍流参数和其他自然界中的风的功能特性。风力也可以用做动力学模拟中的一种效果。如图 8-33 所示	图 8-33　雪和喷射物上的风力效果

8.2.2　导向器

　　这些空间扭曲用来给粒子导向或影响动力学系统。它们全部可以和粒子以及动力学一起使用。"支持对象类型"卷展栏中包含了各个空间扭曲所支持的系统。在"对象类型"卷展栏中包含了各类导向器系统，如图 8-34 所示。各个导向器选项作用如表 8-2 所示。

图 8-34　"导向器"选项

表 8-2　各个导向器选项作用

名　称	作　用	图　例
全动力学导向	是一种平面的导向器，是一种特殊类型的空间扭曲，它能让粒子影响动力学状态下的对象。例如，如果想让一股粒子流撞击某个对象并打翻它，就好像消防水龙的水流撞击堆起的箱子那样，就应该使用动力学导向板。如图 8-35 所示	图 8-35　动力学导向板视口图标
泛方向导板	是空间扭曲的一种平面泛方向导向器类型。它能提供比原始导向器空间扭曲更强大的功能，包括折射和繁殖能力。如图 8-36 所示	图 8-36　泛方向导向板视口图标
动力学导向球	是一种球形动力学导向器。它就像动力学导向板扭曲，只不过它是球形的，而且其"显示图标"微调器指定的是图标的"半径"值。如图 8-37 所示	图 8-37　动力学导向球视口图标

续表

名　称	作　用	图　例
泛方向导向球	是空间扭曲的一种球形泛方向导向器类型。它提供的选项比原始的导向球更多。大多数设置和泛方向导向板中的设置相同。不同之处在于该空间扭曲提供的是一种球形的导向表面而不是平面表面。唯一不同的设置在"显示图标"区域中，这里设置的是"半径"，而不是"宽度"和"高度"。如图 8-38 所示	 图 8-38　泛方向导向球视口图标
动力学导向板	是一种通用的动力学导向器，利用它，可以使用任何对象的表面作为粒子导向器和对粒子碰撞产生动态反应的表面。通用动力学导向器的使用步骤和选项与动力学导向板相似，其改变和增加的内容如下。如图 8-39 所示	 图 8-39　"通用动力学导向器"视口图标
全泛方向导向	能够使用其他任意几何对象作为粒子导向器。导向是精确到面的，所以几何体可以是静态的、动态的，甚至可以是随时间变形或扭曲的。如图 8-40 所示	 图 8-40　"通用泛方向导向器"视口图标
导向球	起着球形粒子导向器的作用，如图 8-41 和图 8-42 所示	 图 8-41　导向球视口图标 图 8-42　导向球排斥粒子
全导向器	是一种能使用任意对象作为粒子导向器的通用导向器，如图 8-43 所示	 图 8-43　粒子撞击到"通用导向器"时四处散开
导向板	起着平面防护板的作用，它能排斥由粒子系统生成的粒子。如图 8-44 所示。例如，使用导向器可以模拟被雨水敲击的公路。将"导向器"空间扭曲和"重力"空间扭曲结合在一起可以产生瀑布和喷泉效果	 图 8-44　两股粒子流撞击两个导向器

8.2.3 几何/可变形

这些空间扭曲用于使几何体变形。在几何/可变形选项不包含了"FFD（长方体）"、"FFD（圆柱体）"、"波浪"、"涟漪"、"置换"、"适配变形"和"爆炸"空间扭曲，如图 8-45 所示。各个几何/可变形选项作用如表 8-3 所示。

图 8-45　"几何/可变形"选项

表 8-3　各个几何/可变形选项作用

空间扭曲名称	作　　　　　用	图　　　例
FFD（长方体）	FFD 空间扭曲作为单独对象的创建方法和标准基本体的创建方法类似：通过在视口中拖动鼠标。结果生成一个控制点晶格。FFD 修改器的源晶格和在堆栈中将其指定到的几何体相匹配。它可以是整个对象，也可以是面或顶点的子对象选择。如图 8-46 所示	图 8-46　使用长方体扭曲效果
FFD（圆柱体）	它的效果用于类似舞蹈汽车或坦克的计算机动画中。也可将它用于构建类似椅子和雕塑这样的圆图形。如图 8-47 所示	图 8-47　使用圆柱体扭曲效果
波浪	可以在整个世界空间中创建线性波浪。它影响几何体和产生作用的方式与波浪修改器相同。当想让波浪影响大量对象，或想要相对于其在世界空间中的位置影响某个对象时，应该使用"波浪"空间扭曲。如图 8-48 所示	图 8-48　使用波浪扭曲效果
涟漪	可以在整个世界空间中创建同心波纹。它影响几何体和产生作用的方式与涟漪修改器相同。当想让涟漪影响大量对象，或想要相对于其在世界空间中的位置影响某个对象时，应该使用"涟漪"空间扭曲。如图 8-49 所示	图 8-49　使用涟漪扭曲效果
置换	以力场的形式推动和重塑对象的几何外形。置换对几何体（可变形对象）和粒子系统都会产生影响。使用"置换"空间扭曲有两种基本方法：1.应用位图的灰度生成位移量。2D 图像的黑色区域不会发生位移。较白的区域会往外推进，从而使几何体发生 3D 位移。2.通过设置位移的"强度"和"衰退"值，直接应用位移。如图 8-50 所示	图 8-50　使用置换扭曲效果
适配变形	它修改绑定对象的方法是按照空间扭曲图标所指示的方向推动其顶点，直至这些顶点碰到指定目标对象，或从原始位置移动到其指定距离。创建"一致"空间扭曲后，应在"一致"参数中指定目标对象，然后把"一致"和需要变形的对象绑定在一起。旋转"一致"图标可以指定移动方向（朝向目标对象）。变形物体的顶点会一直移动，直到碰到目标对象。如图 8-51 所示	图 8-51　使用适配变形效果

空间扭曲名称	作　　　用	图　例
爆炸	能把对象炸成许多单独的面。如图 8-52 所示	 图 8-52　使用爆炸扭曲效果

8.2.4　基于修改器

　　基于修改器的空间扭曲和标准对象修改器的效果完全相同。和其他空间扭曲一样，它们必须和对象绑定在一起，并且它们是在世界空间中发生作用。当想对散布得很广的对象组应用诸如扭曲或弯曲等效果时，它们非常有用，如图 8-53 所示。各个基于修改器选项作用如表 8-4 所示。

图 8-53　基于修改器选项

表 8-4　各个基于修改器选项作用

修改器名称	作　　　用	图　例
弯曲	"弯曲"修改器允许将当前选中对象围绕单独轴弯曲 360 度，在对象几何体中产生均匀弯曲。可以在任意 3 个轴上控制弯曲的角度和方向。也可以对几何体的一段限制弯曲。如图 8-54 所示	 图 8-54　对街灯模型应用弯曲
扭曲	"扭曲"修改器在对象几何体中产生一个旋转效果（就像拧湿抹布）。可以控制任意 3 个轴上扭曲的角度，并设置偏移来压缩扭曲相对于轴点的效果。也可以对几何体的一段限制扭曲。 　　注意：当应用扭曲修改器时，会将扭曲 Gizmo 的中心放置于对象的轴点，并且 Gizmo 与对象局部轴排列成行。如图 8-55 所示	 图 8-55　扭曲效果（左：原始模型　中：适度扭曲　右：严重扭曲）
锥化	"锥化"修改器通过缩放对象几何体的两端产生锥化轮廓；一段放大而另一端缩小。可以在两组轴上控制锥化的量和曲线。也可以对几何体的一段限制锥化。如图 8-56 所示	 图 8-56　默认锥化的例子
倾斜	"倾斜"修改器可以在对象几何体中产生均匀的偏移。可以控制在 3 个轴中任何一个沿轴的正方向倾斜的数量和方向。还可以限制几何体部分的倾斜。如图 8-57、图 8-58 所示	 图 8-57　应用"倾斜"修改器 图 8-58　使用限制设置移动修改器中心的效果

<div align="right">续表</div>

修改器名称	作　　　　用	图　　例
噪波	"噪波"修改器沿着 3 个轴的任意组合调整对象顶点的位置。 它是模拟对象形状随机变化的重要动画工具。 　　使用分形设置，可以得到随机的涟漪图案，比如风中的旗帜。使用分形设置，也可以从平面几何体中创建多山地形。 　　可以将"噪波"修改器应用到任何对象类型上。它的 Gizmo 会更改形状以帮助用户更直观地理解更改参数设置所带来的影响。"噪波"修改器的结果对含有大量面的对象效果最明显。 　　大部分"噪波"参数都含有一个动画控制器。默认设置的唯一关键点是为"相位"设置的。如图 8-59～图 8-62 所示	图 8-59　未应用噪波的平面 图 8-60　向平面添加纹理以创建平静的海面 图 8-61　应用了分形噪波的平面 图 8-62　对含有纹理的平面使用噪波创建 一个暴风骤雨的海面
拉伸	"拉伸"修改器可以模拟"挤压和拉伸"的传统动画效果。"拉伸"沿着特定拉伸轴应用缩放效果，并沿着剩余的两个副轴应用相反的缩放效果。 　　副轴上相反的缩放量会根据距缩放效果中心的距离进行变化。最大的缩放量在中心处，并且会朝着末端衰减。如图 8-63 所示	图 8-63　将"拉伸"修改器应用到左侧的 对象上会创建右侧的对象

8.2.5　reactor

可以使用 Water 空间扭曲模拟 reactor 场景中液面的效果。使用 Water 空间扭曲可以指定水的大小、密度、波速和粘度等物理属性。

无须将水添加到集合，它即可参与模拟。不过，尽管水会出现在预览窗口中，但是除非将空间扭曲绑定到平面或其他几何体上，否则不会出现在渲染的动画中。在有关渲染水中可以找到如何执行此操作的信息。

Water 空间扭曲的基本用法如下：

1. 创建 Water 空间扭曲的操作方法

（1）在命令面板上单击"创建"选项卡 ，进入创建命令面板。

（2）单击"空间扭曲"按钮 ，选择"力" 标准基本体 　　　　　 ▼ 选项下拉列表中的 reactor 选项。

（3）在"对象类型"卷展栏上，选择 Water 空间扭曲选项。

（4）在视口中拖动即可创建空间扭曲。

2. 修改使用空间扭曲的操作方法

（1）在场景中选择 Water 对象。

（2）在"修改"面板上设置 Properties 卷展栏下相应的参数。如图 8-64 所示。该卷展栏中的参数介绍如下：

图 8-64　Properties 卷展栏

- Size X/Y：设置水对象的尺寸。
- Subdivisions X/Y：设置水的网格的细分。
- Landscape：尽管水使用矩形区域定义，勾选该复选框后，可以通过定义地形几何体来模拟非矩形曲面（以及水中的障碍物）。指定了地形几何体后，地形几何体中包含的 Water 空间扭曲中的任意顶点在模拟过程中将被固定，并在这些点上反射波浪和涟漪。
- Wave Speed：设置波峰沿着水面传播的速度。
- Min/Max Ripple：限制水中生成的波浪的大小。
- Density：液体的相对密度。此参数可以确定哪些对象将沉入水中，以及密度较小的对象将浮在哪个高度。
- Viscosity：设置流体的阻力，反映了对象在液体中移动时的困难程度。较大的值意味着对象在水中的运动速度会大大减慢。
- Depth：设置水的深度。浮力仅作用于水中的对象。
- Use Current State：启用该复选框之后，模拟使用当前的动画来计算开始状态。例如，如果在预览期间使用 Update MAX 命令更新了水，则将把存储的状态作为初始状态。
- Disabled：启用此复选框可以将水从模拟中移除。
- No Keyframes Stored：此选项指示是否为水存储了关键帧。如果在 3ds Max 中创建了 reactor 动画，或在预览窗口中使用 Update MAX，则会为水存储关键帧。
- Clear Keyframes：单击该按钮可清除为水存储的所有关键帧。
- Show Text：禁用此复选框后，Water 标签不会出现在视图中的空间扭曲的旁边。
- Reset Default Values：单击该按钮可还原对象的默认值。

8.2.6　粒子和动力学

粒子和动力学可围绕障碍物生成的向量场允许群组成员回避场景中的障碍物。

向量场空间扭曲的基本用法如下：

1. 创建向量场空间扭曲的操作方法

（1）在命令面板上单击"创建"选项卡 ，进入创建命令面板。

（2）单击"空间扭曲"按钮 ，选择"力" 标准基本体 　　　　　▼选项下拉列表中"粒子和动力学"选项。

（3）在"对象类型"卷展栏上选择向量场空间扭曲选项。

（4）在视口中拖动创建空间扭曲。

2．修改使用空间扭曲的操作方法

（1）在场景中选择向量场对象。

（2）在"修改"面板上设置相应的卷展栏参数。 如图 8-65 所示。

图 8-65 "向量场"卷展栏

下面介绍"向量场"卷展栏中的各项参数。

（1）"创建方法"卷展栏

立方体：它表示使长度、宽度和高度都相等。

长方体：它表示从某个角到它的对角来创建标准的长方体形状的空间扭曲，它的长度、宽度和高度的设置不同。

（2）"晶格参数"卷展栏

长度/宽度/高度：指定晶格的维数。 晶格应该比"矢量场"对象大。

长度分段数/宽度分段数/高度分段数：指定"矢量场"晶格的分辨率。 分辨率越大，模拟的准确率就越高。

（3）"阻碍参数"卷展栏

"显示"选项组：此组中的复选框用于控制是否显示向量场空间扭曲中的 4 个不同元素。

- 显示晶格：显示向量场晶格，即黄色线框。默认值为打开。向量会在向量场范围内的晶格交集处生成。

- 显示范围：显示在生成向量的范围内障碍物的体积，显示为橄榄色线框。

- 显示向量场：显示向量，向量会显示为在范围体积中自晶格交集向外发散的蓝色线条。默认值为关闭。

- 显示曲面采样数：显示自障碍物表面的采样点发出的绿色短线。 默认值为关闭。

- 向量缩放：缩放向量，以使它们更易被看到或更隐蔽。 默认值为 1.0。注意： 此设置不影响向量的强度，只影响向量的可见性。

- 图标大小：调整向量场空间扭曲图标（即一对交叉双头箭头）的大小。 增大该图标大小可更便于进行视口选择。 默认值为视口中原始绘制的图标大小。

- "力"选项组：这些参数决定了向量场如何影响其体积内的对象。更改任何"力"组设置都不需要重新计算向量场。

- 强度：设置向量对进入向量场的对象的运动的效果。如果在您调整强度时，显示向量场设置为开启，那么可以看到向量线条的长短在视口中实时更改。默认值为1.0。
- 衰减：确定向量强度随着与对象表面距离的变化而变化的比例。默认值为2.0。
- 平行/垂直：设置向量生成的力与向量场是平行还是垂直。默认值为垂直。
- 拉力：调整对象相对于向量场的位置。此设置只有在选择"垂直"时才可用。默认值为0.0。

"计算向量"选项组

- 向量场对象：用于指定障碍物。单击此按钮，然后选择其周围要生成向量场的对象。
- 范围：决定其中生成向量的体积。默认值为1.0。范围在视口中表示为橄榄色的线框，其初始大小和形状与障碍物的大小和形状完全相同。
- 采样精度：充当在障碍物曲面上使用的有效采样率的倍增器，以计算向量场中的向量方向。默认值为1。基本采样率由程序根据晶格大小和每个多边形的大小决定。
- 使用翻转面：表示在计算向量场期间要使用翻转法线。默认值为关闭。默认情况下，向量生成的方向和障碍物的面法线的方向相同，
- 计算：计算向量场。在更改任何参数（除"力"组中的参数）后，始终重新计算向量场。

"混合向量"选项组：使用"混合向量"参数可以减少相邻向量角度的突然变化。

- 起始距离：开始混合向量的位置与对象相距的距离。默认值为0.0。
- 衰减：混合周围向量的衰减。默认值为2.0。
- 混合分段 X/Y/Z：要在 X/Y/Z 轴上混合的相邻晶格点数，默认值为1。
- 混合：单击此按钮实施混合。

8.3　粒子系统动画操作实例

8.3.1　制作漫天的落叶

（1）在命令面板上单击"创建"选项卡 ，进入创建命令面板。

（2）在"创建"面板下单击"几何体"按钮 ，然后选择"标准基本体" 标准基本体 ▼
选项，在"对象类型"卷展栏中选择"平面"按钮 平面 ，在前视图中建立一个长为40、宽为50、长度分段为4、宽度分段为4的平面，如图8-66所示。

（3）单击"修改"选项卡按钮 ，进入修改命令面板。在"修改器列表" 修改器列表 ▼
下拉列表中选择"弯曲"选项，在"参数"卷展栏中设置弯曲参数，如图8-67所示。设置完成后的效果如图8-68所示。

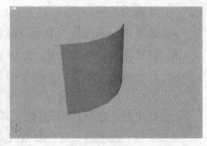

图 8-66　创建平面　　　图 8-67　设置"弯曲"参数　图 8-68　设置"弯曲"参数后的效果

（4）单击工具栏中的"材质编辑器"按钮 ，在弹出的"材质编辑器"对话框中选择一个空白样本球。

（5）在"明暗器基本参数"卷展栏中选择"半透明明暗器"选项并勾选"双面"复选框，如图 8-69 所示。

（6）在"贴图"卷展栏下单击"漫反射"右侧的长按钮，在弹出的"材质/贴图浏览器"对话框中选择"位图"选项，在"选择位图图像文件"对话框中选择"叶子.jpg"图片，如图 8-70 所示。

图 8-69　选择"半透明明暗器"选项

图 8-70　设置漫反射颜色贴图

（7）在"贴图"卷展栏下单击"不透明度"右侧的长按钮，在弹出的"材质/贴图浏览器"对话框中选择"位图"选项，在"选择位图图像文件"对话框中选择"透明叶子.jpg"图片。

（8）在"贴图"卷展栏下，把"漫反射颜色"右侧的贴图长按钮拖动到"半透明颜色"右侧的长按钮上，如图 8-71 所示。

（9）选择平面，单击"将材质指定给选定对象"按钮 ，赋予树叶材质，如图 8-72 所示。

（10）单击"几何体"选项卡 ，在其下拉菜单中选择"粒子系统"，在"对象类型"卷展栏中单击"暴风雪"按钮 暴风雪 ，在左视图中创建一个粒子发射器。

（11）单击"修改"选项卡按钮 ，进入修改命令面板。在"旋转和碰撞"卷展栏中设置"自旋时间"为 60，如图 8-73 所示，然后在"粒子生成"卷展栏中设置"使用总数"为 471，"速度"为 2.35，如图 8-74 所示。

图 8-71　设置贴图卷展栏贴图

图 8-72　赋予树叶材质

图 8-73　设置自旋参数

（12）在"粒子计时"选项组下设置"发射时间"为-81，"发射停止"为 200，"显示时限"为 200，"寿命"为 200，"变化"为 20，在"粒子大小"选项组下设置"大小"为 0.55，如图 8-75 所示。在"粒子类型"卷展栏中选择"实例几何体"单选按钮，如图 8-76 所示。

图 8-74　设置粒子数量和粒子运动参数　　图 8-75　设置粒子参数　　图 8-76　设置粒子类型

（13）在"粒子类型"卷展栏中单击"拾取对象"按钮，选择制作好的弯曲的平面，接着单击"材质来源"按钮，设置完成后的效果如图 8-77 所示。

（14）调整粒子的发射位置，在左视图中旋转粒子的发射器，制作粒子在视图的左上角飘落的效果，如图 8-78 所示。

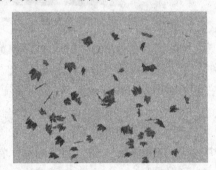

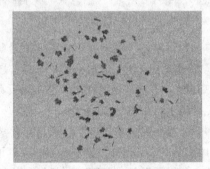

图 8-77　设置粒子完成后效果　　　　　　图 8-78　旋转粒子后效果

（15）选择粒子并按住【Shift】键，复制一组粒子，复制完成后的效果如图 8-79 所示。

（16）单击工具栏中的"材质编辑器"按钮，此时弹出"材质编辑器"对话框，把制作好的叶子材质拖动到另外一个空白材质球上，并重新命名。

（17）在"明暗器基本参数"卷展栏中选择 Blinn 选项，如图 8-80 所示。

图 8-79　复制粒子完成效果　　　　　　图 8-80　选择 Blinn 选项

（18）单击"将材质指定给选定对象"按钮，将材质赋予复制的树叶模型，如图 8-81 所示。

（19）选择"渲染"→"环境"菜单命令，在弹出的"环境和效果"对话框中的"公用参数"卷展栏下单击"环境贴图"下方的长按钮。

（20）在弹出的"材质/贴图浏览器"对话框中选择"位图"选项，在打开的"选择位图图像文件"对话框中选择"背景.jpg"图片，如图 8-82 所示。

图 8-81　赋予复制后叶子材质　　　　　　　图 8-82　设置环境贴图

（21）单击视图窗口右下角的"时间配置"按钮，在弹出的"时间配置"对话框中设置长度的时间帧为 200。

（22）选择"渲染"→"渲染"菜单命令，在"公用参数"卷展栏的"时间输出"栏中选择"活动时间段"单选项。在"输出"栏中单击文件按钮，将输出结果保存为 AVI 文件。图 8-83～图 8-85 分别为树叶在第 0 帧、第 30 帧和第 60 帧的动画效果。

图 8-83　落叶在第 0 帧的效果　　　图 8-84　落叶在第 30 帧的效果　　　图 8-85　落叶在第 60 帧的效果

8.3.2　制作燃烧的香烟

（1）在命令面板上单击"创建"选项卡，进入创建命令面板。

（2）在"创建"面板下选择"图形"按钮，然后单击"线"按钮，在左视图中绘制 1 条曲线，如图 8-86 所示。

（3）单击"修改"选项卡按钮，进入修改命令面板。在"修改器列表"的下拉列表中选择"车削"选项，在"参数"卷展栏中设置车削参数，如图 8-87 所示，设置完成后的效果如图 8-88 所示。

图 8-86　绘制曲线　　　　　图 8-87　设置车削参数　　图 8-88　车削完成后的效果

（4）在"创建"面板下单击"几何体"按钮 ⊙，在"标准基本体" 标准基本体 ▼选项下单击"圆柱体"按钮 圆柱体 ，然后在前视图中创建圆柱体，如图 8-89 所示。

（5）在视图上右击，在弹出的快捷菜单中选择"转换为"→"转换为可编辑网格"命令。

（6）单击"修改"选项卡 ，进入修改命令面板，在"选择"卷展栏中单击"顶点"按钮 ，在左视图中调整节点，效果如图 8-90 所示。

图 8-89　创建圆柱体

图 8-90　编辑完成后的效果

（7）单击工具栏中的"选择并旋转"按钮 ，将圆柱体旋转合适的角度，完成后的效果如图 8-91 所示。

（8）单击"几何体"选项卡 ⊙，在其下拉菜单中选择"粒子系统"，在"对象类型"卷展栏中单击"超级喷射"按钮，在烟头的位置创建一个超级喷射"粒子系统"，参数如图 8-92 所示。

图 8-91　将圆柱体旋转适当的角度

图 8-92　创建超级喷射粒子

（9）单击"修改"选项卡按钮 ，进入修改命令面板。在"基本参数"卷展栏中设置粒子分布参数，如图 8-93 所示。在"粒子生成"卷展栏中设置粒子计时参数，如图 8-94 所示。

（10）在"粒子类型"卷展栏中的"粒子类型"选项组下选择"标准粒子"单选按钮，在"标准粒子"选项组选择"面"单选按钮，如图 8-95 所示。

图 8-93　设置粒子分布参数

图 8-94　设置粒子计时参数

图 8-95　设置标准粒子

（11）在"创建"面板下单击"空间扭曲"按钮 ，然后单击"风"按钮 风 ，在前视图中绘制一个风对象并调整在各视图中的位置，如图 8-96 所示。

（12）在"参数"卷展栏中设置各项参数，如图 8-97 所示。

（13）在"创建"面板下单击"空间扭曲"按钮 ，然后再单击"阻力"按钮 阻力 ，在左视图中绘制一个阻力对象并调整在各视图中的位置。

（14）在"参数"卷展栏中设置"计时选项组"下的参数，如图 8-98 所示。

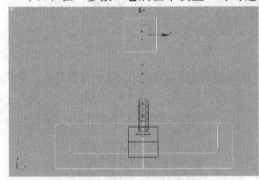

图 8-96　创建风对象　　　图 8-97　设置风对象参数　图 8-98　设置阻力对象参数

（15）选择超级喷射粒子，单击工具栏中的"绑定到空间扭曲"按钮 ，把粒子绑定到风对象上，然后使用同样的方法把粒子绑定到阻力上，完成后效果如图 8-99 所示。

（16）在"创建"面板下单击"几何体"按钮 ，然后在"标准基本体" 标准基本体 ▼ 选项下单击"长方体"按钮 长方体 ，在顶视图中创建长方体作为桌面，如图 8-100 所示。

（17）单击工具栏中的"材质编辑器"按钮 ，在弹出的"材质编辑器"对话框中选择一个空白样本球。

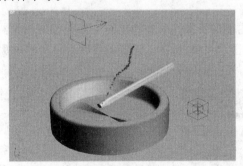
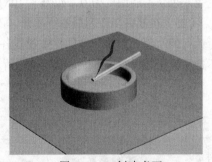

图 8-99　绑定后的效果　　　　　　　　图 8-100　创建桌面

（18）在"明暗器基本参数"卷展栏中选择 Blinn 类型，然后在"Blinn 基本参数"卷展栏中设置"环境光"颜色为浅蓝色，在"反射高光"选项组中设置"高光级别"为 100，"光泽度"为 53，"自发光"选项组下的颜色值为 50，如图 8-101 所示。

（19）在"贴图"卷展栏下单击"折射"右侧的长按钮，在弹出的"材质/贴图浏览器"对话框中选择"光线跟踪"选项，如图 8-102 所示。

（20）单击"将材质指定给选定对象"按钮 ，赋予烟灰缸材质，如图 8-103 所示。

（21）选择第 2 个样本球，在"贴图"卷展栏下单击"漫反射颜色"右侧的长按钮，在弹出的"材质/贴图浏览器"对话框中选择"位图"选项，在打开的"选择位图图像文件"对话框中选择"烟纸.jpg"图片。

图 8-101　设置 Blinn 参数

图 8-102　设置折射贴图

（22）选择编辑后的圆柱体，单击"将材质指定给选定对象"按钮 🖐，赋予香烟材质，如图 8-104 所示。

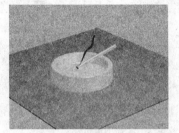

图 8-103　赋予烟灰缸材质效果

图 8-104　赋予香烟材质效果

（23）选择第 3 个样本球，在"明暗器基本参数"卷展栏中选择 Blinn 类型并勾选"双面"复选框。

（24）在"Blinn 基本参数"卷展栏中设置"环境光"颜色为白色，"自发光"选项组下的颜色为灰色，不透明度为 0，如图 8-105 所示。

（25）在"贴图"卷展栏下单击"不透明度"右侧的长按钮，在弹出的"材质/贴图浏览器"对话框的"渐变参数"卷展栏中设置各项参数，如图 8-106 所示。设置完成后返回到上一级将不透明度参数设置为 5，如图 8-107 所示。

图 8-105　设置 Blinn 参数　图 8-106　"渐变参数"卷展栏中的设置　图 8-107　设置不透明度参数

（26）选择粒子，单击"将材质指定给选定对象"按钮 🖐，赋予烟灰材质，效果如图 8-108 所示。

（27）选择第 4 个样本球，设置木纹贴图并赋予桌面材质，效果如图 8-109 所示。

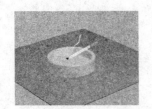
图 8-108 赋予烟灰材质效果

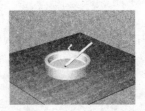
图 8-109 赋予桌面材质效果

（28）为场景创建一盏目标聚光灯和相应的辅助光，选择"渲染"→"环境"菜单命令，在弹出的"环境和效果"对话框中的"公用参数"卷展栏下设置颜色为黑色。

（29）在视图窗口右下角单击"时间配置" 按钮，在弹出的"时间配置"对话框中设置长度的时间帧为 200。

（30）选择"渲染"→"渲染"菜单命令，在"公用参数"卷展栏的"时间输出"栏中选择"活动时间段"单选项。在"输出"栏中单击文件按钮，将输出结果保存为 AVI 文件。图 8-110～图 8-112 为烟灰在第 60 帧、第 115 帧和第 140 帧的动画效果。

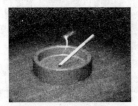 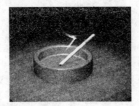
图 8-110　烟灰在第 60 帧的效果　图 8-111　烟灰在第 115 帧的效果　图 8-112　烟灰在第 140 帧的效果

想一想　练一练

想一想

（1）简述超级粒子的使用方法。

（2）简述阻力的使用方法。

练一练

（1）使用 3ds Max 2009 软件，打开"喷泉.max"文件，创建喷射粒子并设置重力，完成喷射动画效果，图 8-113 所示为喷泉喷射效果。

图 8-113　喷泉喷射效果

（2）运行素材文件为"第 8 章　粒子系统动画"文件夹中的图像练习，并由此掌握粒子动画设置的方法。

第9章

动画约束

学习目标

● 了解动画约束的种类

● 掌握路径约束动画的设置方法

9.1 动画约束的方法

动画约束用于帮助动画过程自动化。可通过与其他对象的绑定关系用来控制对象的位置、旋转或缩放等。

约束需要一个对象以及至少一个目标对象。目标对受约束的对象施加了特定的限制。

例如，如果要迅速设置飞机沿着预定跑道起飞的动画，应该使用路径约束来限制飞机向样条线路径的运动。

与其目标的约束绑定关系可以在一段时间内启用或禁用动画。

约束的常见用法如下：

（1）在一段时间内将一个对象链接到另一个对象，如角色的手拾取一个棒球拍。

（2）将对象的位置或旋转链接到一个或多个对象。

（3）在两个或多个对象之间保持对象的位置。

（4）沿着一个路径或在多条路径之间约束对象。

（5）沿着一个曲面约束对象。

（6）使对象指向另一个对象的轴点。

（7）控制角色眼睛的"注视"方向。

（8）保持对象与另一个对象的相对方向。

选择"动画"→"约束"菜单命令。在弹出的子菜单栏中包含了"附着约束"、"曲面约束"、"路径约束"、"位置约束"、"链接约束"、"注视约束"和"方向约束"7种类型，如图9-1所示。

9.2　附着点约束

附着点约束是一种位置约束，它将一个对象的位置附着到另一个对象的面上（目标对象不用必须是网格，但必须能够被转化为网格）。

随着时间的变化可设置不同的附着关键点，可以在另一对象的不规则曲面上设置对象位置的动画，即使这一曲面是随着时间而改变的也可以如图9-2所示。

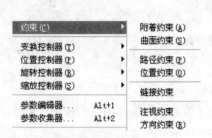

图9-1　约束菜单命令　　　　　　　　图9-2　通过附着点约束保持圆柱体位于表面上

1. 将球体附着到圆环圆柱体上

具体操作方法如下：

（1）在视图中创建一个圆环和球体，如图9-3所示。

（2）选择"动画"→"约束"→"附着约束"命令，这样球体会自动附着到圆环上，如图9-4所示。

图9-3　创建圆环和球体　　　　　　　　图9-4　附着完成后的效果

2. 指定"附着点"约束并调整圆锥体

具体操作方法如下：

（1）选择球体。

（2）单击"运动"面板 按钮，打开"指定控制器"卷展栏，单击"位置：位置 XYZ"控制器，然后单击"指定控制器"按钮 ，在弹出的"指定 位置 控制器"对话框中，选择"附加"选项。如图9-5所示。

（3）在"附着参数"卷展栏中单击"拾取对象"按钮，如图9-6所示，然后单击圆环，此时圆环的名称出现在"拾取对象"按钮上面。

（4）最后在"位置"选项组中单击"设置位置"按钮，球体会跳至圆环的顶部，如图9-7所示。

图 9-5 "指定 位置 控制器"对话框 图 9-6 附着参数 图 9-7 附着完成效果

3、调整球体相对于面的位置

具体操作方法如下：

（1）选择球体，在"位置"选项组中，调整面显示窗口中代表面的三角形来放置红 x，调整 A 和 B 微调器以穿过面的曲面来移动球体，如图 9-8 所示。

（2）将时间滑块拖动到各个帧。球体一直保持附着在其上表面。继续调整 A 和 B 微调器并在面显示窗口中拖动来调整圆锥体的位置。

（3）记下"面"微调器中的数字，然后降低微调器的值直到球体离开圆环。"面"微调器指定圆锥体附着在那个面上。更改其值时，球体移动到圆环不同的面上。

（4）在"面"微调器中重新输入原始值，使得球体回到圆环的顶部。

（5）在动画控制区域单击"播放动画"按钮▶，播放动画。球体前后转动时，球体保持附着在其上封口。如图 9-9 所示。

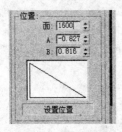

图 9-8 调整面位置 图 9-9 球体保持附着在圆环上

9.3 曲 面 约 束

曲面约束能在对象的表面上定位另一对象。

可以作为曲面对象的对象类型是有限制的，即是它们的表面必须能用参数表示。如图 9-10 所示。

下列类型的对象能使用"曲面"约束：

- 球体
- 圆锥体
- 圆柱体
- 圆环

图 9-10 曲面约束能在地球上定位天气符号

- 四边形面片（单个四边形面片）
- 放样对象
- NURBS 对象

使用的表面是"虚拟"参数表面，而不是实际网格表面。只有少数几段的对象，它的网格表面可能会与参数表面截然不同。

要在长方体表面上为球体设置动画，操作方法如下：

（1）在顶视口中，创建长方体和球体，如图 9-11 所示。

（2）选择球体，单击"运动"面板◎按钮，打开"指定控制器"卷展栏，然后单击"位置：位置 XYZ"控制器，单击"指定控制器"按钮☑，在弹出的"指定 位置 控制器"对话框中选择"曲面"选项，如图 9-12 所示。

图 9-11　创建长方体和球体　　　　　　图 9-12　选择"曲面"选项

（3）单击"拾取曲面"按钮，然后选择长方体。单击"自动关键点"按钮，并将时间滑块拖动到第 0 帧，如图 9-13 所示。

（4）将时间滑块拖动第 100 帧，调整"V 向位置"微调器，将球体放置在圆柱体顶端，如图 9-14 所示。

图 9-13　球体在第 0 帧的动画显示　　　　图 9-14　球体在第 100 帧的动画显示

（5）将"U 向位置"设置为 300。关闭"自动关键点"并播放动画，球体会沿着螺旋路径在圆柱体表面移动。

9.4　路径约束

路径约束会对一个对象沿着样条线或在多个样条线间的平均距离间的移动进行限制。

路径目标可以是任意类型的样条线。样条曲线（目标）为约束对象定义了一个运动的路径。目标可以使用任意的标准变换、旋转、缩放工具设置为动画。在路径的子对象等级上设置关键

点（例如顶点）或者片断来对路径设置动画会影响约束对象，如图 9-15 所示。

多个目标和权重

约束对象会受几个目标对象的影响。使用多个目标时，每个目标有一个权重值，此权重值定义了与其他目标相关的约束对象的影响程度。

图 9-15　路径约束会沿着桥的一边决定服务平台的位置

使用权重仅在多个目标时有意义（并可用）。值为 0 时意味着目标没有影响。任何大于 0 的值都会导致目标对与其他目标的权重设置相关的约束对象的影响。例如，一个权重值为 80 的目标相对于一个权重值为 40 的目标有两倍的影响。

1. 指定一个路径约束

具体操作方法如下：

（1）在命令面板上单击"创建"选项卡，进入创建命令面板。

（2）在"创建"面板下单击"几何体"按钮，然后选择"标准基本体" 标准基本体 ▼选项，在"对象类型"卷展栏中单击"圆锥体"按钮 圆锥体 ，在顶视图中创建 1 个圆锥体，如图 9-16 所示。

（3）在"创建"命令面板上单击"图形"按钮，进入图形创建命令面板，单击"圆"按钮 圆 ，如图 9-17 所示。

图 9-16　创建圆锥体

图 9-17　创建圆形

（4）选择圆锥体，选择"动画"→"约束"→"路径约束"菜单命令。此时处于选中目标模式。

（5）在视口中选择圆形，然后指定路径约束效果，如图 9-18 所示。

2. 通过"运动"面板访问路径约束的参数

具体操作方法如下：

（1）选择圆锥体。

（2）单击"运动"面板按钮，在"PRS 参数"卷展栏中单击"位置"按钮。路径约束的设置会出现在"位置列表"卷展栏中，如图 9-19 所示。

图 9-18　指定路径约束

图 9-19　"位置列表"卷展栏

3．通过"运动"面板指定一个路径约束

具体操作方法如下：

（1）在命令面板上单击"创建"选项卡 ，进入创建命令面板。

（2）在"创建"面板下单击"几何体"按钮 ，然后选择"标准基本体" 标准基本体 ▼ 选项，在"对象类型"卷展栏中单击"球体"按钮 球体 ，在顶视图中创建 1 个"半径"为 10 的球体，如图 9-20 所示。

（3）在"创建"命令面板上单击"图形"按钮 ，进入图形创建命令面板，单击"圆"按钮 圆 ，创建一个"半径"为 60 的圆形，如图 9-21 所示。

图 9-20　创建球体

图 9-21　创建圆形

（4）选择球体。单击"运动"面板按钮 ，打开"指定控制器"卷展栏，单击"位置：位置 XYZ"控制器，然后单击"指定控制器"按钮 。

（5）在弹出的"指定 位置 控制器"对话框中，选择"路径约束"选项，如图 9-22 所示。

（6）在"路径参数"卷展栏中单击"添加路径"按钮 添加路径 。

（7）在视口中选择圆形，完成路径约束效果如图 9-23 所示。

图 9-22　选择"路径约束"选项

图 9-23　完成球体路径约束

4．编辑权重值

具体操作方法如下：

（1）在命令面板上单击"创建"选项卡 ，进入创建命令面板。

（2）在"创建"面板下选择"图形"按钮 ，单击"线"按钮 线 ，在顶视图中绘制 1 条线，如图 9-24 所示。

（3）选择球体，单击"运动"面板按钮 ，打开"路径参数"卷展栏，在其中单击"添加路径"按钮 添加路径 并选择直线，完成后如图 9-25 所示。

图 9-24　绘制直线

图 9-25　添加路径后的效果

5．对权重值设置动画

具体操作方法如下：

（1）选择球体，然后单击"运动"面板按钮⚙，打开"路径参数"卷展栏。

（2）单击"自动关键点"按钮 自动关键点 。

（3）在路径列表中选中 Line01。

（4）将时间滑块放置于第 50 帧，然后将 Line01 的权重改为 75。

（5）将时间滑块移至第 100 帧，然后将 Line01 的权重改为 10。

（6）选中 Circle01 的路径并将它的权重改为 25。

（7）再次单击"自动关键点"按钮 自动关键点 并播放动画。图 9-26～图 9-28 所示为小球在第 30 帧、第 60 帧和第 80 帧的动画效果。

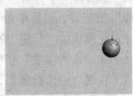

图 9-26　小球在第 30 帧的动画　　图 9-27　小球在第 60 帧的动画　　图 9-28　小球在第 80 帧的动画

9.5　位置约束

位置约束引起对象跟随一个对象的位置或者几个对象的权重平均位置。

为了激活，位置约束需要一个对象和一个目标对象。一旦将指定对象约束到目标对象的位置。为目标的位置设置动画会引起受约束的对象跟随。

每个目标都具有定义其影响的权重值。值为 0 时相当于禁用。任何超过 0 的值都将会导致目标影响受约束的对象。可以设置权重值动画来创建诸如将球从桌子上拾起的效果，如图 9-29 所示。

多个目标和权重

几个目标对象可以影响受约束的对象。当使用多个目标时，每个目标都有一个权重值，该值定义它相对于其他目标影响受约束对象的程度。

图 9-29　位置约束将会对齐机器人元素的集合

对多个目标使用权重是有意义的（可用的）。值为 0 时意味着目标没有影响。任何大于 0 的值都会引起目标设置相对于其他目标的"权重"影响受约束的对象。例如，权重值为 80 的目标将会对权重值为 40 的目标产生两倍的影响。

例如，假如将球体"位置约束"在两个目标和每一个值为 100 的目标权重之间，球体将保持与即使运动时的两个目标相同的距离。假如一个权重值为 0，另一个权重值为 50，只有更高值的目标才能影响球体。

1. 指定"位置"约束

具体操作方法如下：

（1）在命令面板上单击"创建"选项卡，进入创建命令面板。

（2）在"创建"面板下单击"几何体"按钮，然后选择"标准基本体" 标准基本体 ▼ 选项，在"对象类型"卷展栏中单击"圆柱体"按钮 圆柱体 ，在顶视图中创建 1 个圆柱体。

（3）使用茶壶工具，在视图中创建一组茶壶效果，如图 9-30 所示。

（4）选择茶壶，然后选择"动画"→"约束"→"位置约束"菜单命令。

（5）选择圆柱体，完成位置约束效果，如图 9-31 所示。

图 9-30 创建圆柱体和茶壶

图 9-31 位置约束完成效果

2. 通过"运动"面板访问"位置"约束的参数

具体操作方法如下：

（1）选择茶壶，单击"运动"面板按钮，打开"指定控制器"卷展栏，在其中单击"位置：位置 XYZ"控制器，然后单击"指定控制器"按钮。

（2）在弹出的"指定 位置 控制器"对话框中选择"位置约束"选项，如图 9-32 所示。

（3）在"位置约束"卷展栏中，单击"添加位置目标"按钮 添加位置目标 。

（4）在视口中选择圆形，完成路径约束效果。

3. 要为权重值设置动画

具体操作方法如下：

（1）选择长方体，单击"运动"面板按钮，打开"指定控制器"卷展栏在其中单击"位置：位置列表"选项，然后单击"指定控制器"按钮。

（2）在弹出的"指定 位置 控制器"对话框中选择"位置约束"选项。

（3）在"位置约束"卷展栏列表中单击"添加位置目标"按钮。

（4）单击"自动关键点"按钮 自动关键点 。

（5）在"位置约束"卷展栏中调整"权重"微调器或者为权重值键入数值，如图 9-33 所示。

图 9-32 选择"位置约束"选项

图 9-33 调整权重参数

9.6　链　接　约　束

链接约束可以用来创建对象与目标对象之间彼此链接的动画。可以使对象继承目标对象的位置、旋转度以及比例。

将球从一只手传递到另一只手就是一个应用链接约束的例子。假设在第 0 帧球在右手，设置手的动画使它们在第 50 帧相遇，在此帧球传递到左手，然后向远处分离直到第 100 帧。效果如图 9-34 所示。

图 9-34　链接约束可以使机器人的手臂传球

1. 指定一个链接约束

具体操作方法如下：

（1）在命令面板上单击"创建"选项卡 ，进入创建命令面板。

（2）在"创建"面板下单击"几何体"按钮 ，然后选择"标准基本体" **标准基本体** ▼
选项，在顶视图中创建 1 个圆环和 1 个球体，如图 9-35 所示。

（3）选择球体，单击"运动"面板按钮 ，打开"指定控制器"卷展栏，在其中单击"变换：位置/旋转/缩放"控制器，如图 9-36 所示。

（4）单击"指定控制器"按钮 。在弹出的"指定 变换 控制器"对话框中选择"链接约束"选项，如图 9-37 所示。

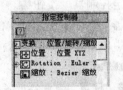

图 9-35　创建球体和圆环　　　图 9-36　指定控制器　　　图 9-37　选择"链接约束"选项

（5）在 Link Params 卷展栏下单击"添加链接"按钮，在视图中选择圆环，然后再单击"链接到世界"按钮，如图 9-38 所示。完成链接约束效果，如图 9-39 所示。

图 9-38　Link Params 卷展栏　　　图 9-39　链接约束完成效果

2. 指定一个链接约束

具体操作方法如下：

（1）选择球体，单击"运动"面板按钮 ⓞ，打开"指定控制器"卷展栏，在其中单击"变换：位置/旋转/缩放"控制器，如图 9-40 所示。

（2）单击"指定控制器"按钮 ▣，在弹出的"指定 位置 控制器"对话框中选择"链接约束"选项，如图 9-41 所示。

图 9-40 指定控制器

图 9-41 选择"链接约束"选项

9.7 注视约束

注视约束会控制对象的方向使它一直注视另一个对象。同时它会锁定对象的旋转度使对象的一个轴点朝向目标对象。注视轴点朝向目标，而上部节点轴定义了轴点向上的朝向。如果这两个方向一致，结果可能会产生翻转的行为。如图 9-42 所示。

要指定一个注视约束

具体操作方法如下：

（1）选择要约束的对象。此对象会始终注视它的目标。

（2）选择"动画"→"约束"→"注视约束"命令。

（3）选择目标对象。

图 9-42 注视约束可以启用
碟形天线来跟踪卫星

要通过"运动"面板访问注视约束的参数，请执行以下操作：

（1）选择注视约束对象。

（2）在"运动"面板上打开"旋转"列表，在其中双击"注视约束"选项。

要编辑权重值，请执行以下操作：

（1）选中约束对象。

（2）在"运动"面板上打开"旋转"列表，在其中双击"注视约束"选项。

（3）从列表中单击一个目标。

（4）使用权重微调器或输入权重的数值来调整权重的值。

要对权重值设置动画，请执行以下操作：

（1）选中约束对象。

（2）在"运动"面板上打开"旋转"列表，在其中双击"注视约束"选项。

（3）从列表中单击一个目标。

（4）启用"自动关键点"按钮。

（5）使用权重微调器或输入权重的数值来调整权重的值。

9.8 方 向 约 束

方向约束会使某个对象的方向沿着另一个对象的方向或若干对象的平均方向。

方向受约束的对象可以是任何可旋转的对象。受约束的对象将从目标对象继承其旋转。一旦约束后，便不能手动旋转该对象。只要约束对象的方式不影响对象的位置或缩放控制器，便可以移动或缩放该对象。

目标对象可以是任意类型的对象。目标对象的旋转会驱动受约束的对象。可以使用任何标准平移、旋转和缩放工具来设置目标的动画，如图 9-43 所示。

多个目标和权重

受约束的对象受若干目标对象的影响。使用多个目标时，每个目标有一个权重值，用于定义该目标相对于其他目标影响受约束对象的程度。

仅对于多个目标使用权重才有意义（并且才可用）。值为 0 时表示目标没有影响。任何大于 0 的值都会使目标相对于其他

图 9-43 方向约束将遮篷式叶片与支持杆对齐

目标的"权重"设置影响受约束对象。例如，"权重"值为 80 的目标的影响力是"权重"值为 40 的目标的影响力的两倍。

1. 指定方向约束

具体操作方法如下：

（1）选择要约束的对象。

（2）选择球体，选择"动画"→"约束"→"方向约束"菜单命令。

（3）选择目标对象。

2. 通过"运动"面板访问方向约束的参数

具体操作方法如下：

（1）选择方向受约束的对象。

（2）单击"运动"面板按钮◎，打开"指定控制器"卷展栏，在其中单击"旋转：TCB 旋转"控制器。

（3）单击"指定控制器"按钮⫐。在弹出的"指定 位置 控制器"对话框中选择"方向约束"选项，如图 9-44 所示。

指定方向约束后，可以在"运动"面板的"位置约束"卷展栏中访问其属性。在此卷展栏中，可以添加或删除目标、指定权重、指定目标权重值和设置目标权重值的动画，以及调整其他相关参数。

图 9-44 选择"方向约束"选项

注 意

通过"动画"菜单指定方向约束时，该软件会将"旋转：TCB旋转"控制器指定给对象。在"旋转列表"卷展栏列表中可以找到"方向约束"，即指定的约束。要查看"方向约束"卷展栏，可双击列表中的"方向约束"条目。

9.9 路径约束动画操作实例

9.9.1 火箭碰撞爆炸动画

（1）在命令面板上单击"创建"选项卡 ，进入创建命令面板。

（2）在"创建"面板下单击"几何体"按钮 ，然后选择"标准基本体" 标准基本体 ▼ 选项，在"对象类型"卷展栏中单击"圆锥体"按钮 圆锥体 ，在顶视图中创建一个圆锥体，其参数设置如图9-45所示，设置完成后的效果如图9-46所示。

图 9-45 设置圆锥体参数

图 9-46 创建圆锥体

（2）单击"圆柱体"按钮 圆柱体 ，在顶视图中创建一个圆柱体，参数设置如图9-47所示，设置完成后将其调整到合适的位置，如图9-48所示。

图 9-47 设置圆柱体参数

图 9-48 创建圆柱体效果

（3）单击"创建"面板下的"图形"按钮 ，进入图形创建面板，然后单击"线"按钮 线 ，在前视图中绘制一个三角形，作为运动路径，如图9-49所示。

（4）单击"修改"选项卡按钮 ，进入修改命令面板。在"修改器列表"的下拉列表中选择"挤出"选项，在"参数"卷展栏中设置挤出参数为1，挤出完成后复制2个并将其调整到合适的位置，如图9-50所示。

图 9-49 绘制三角形

图 9-50 挤出并适当调整其位置

（5）单击"创建"面板下的"辅助对象"按钮 ▣，进入辅助对象创建面板，在其下拉列表中选择"大气装置"选项，在"对象类型"卷展栏中单击"球体 Gizmo"按钮，如图 9-51 所示。

（6）在前视图中创建一个半径为 14 的辅助对象，然后使用缩放工具将其调整到合适的大小，如图 9-52 所示。

图 9-51　选择球体 Gizmo　　　　　　　　图 9-52　适当调整辅助对象大小

（7）单击"修改"选项卡按钮 ✎，进入修改命令面板。在"大气和效果"卷展栏中单击"添加"按钮，在弹出的"添加大气"对话框中选择"火效果"选项，如图 9-53 所示。

（8）在"大气和效果"卷展栏中单击"设置"按钮，此时弹出"环境和效果"对话框，在"火效果参数"卷展栏中设置特性参数，如图 9-54 所示。

图 9-53　选择"火效果"选项　　　　　　　图 9-54　设置火效果参数

（9）设置完成后使用旋转工具将其旋转到合适的位置，如图 9-55 所示。

（10）选中所有的对象，然后将其复制一个并将其旋转到合适的角度，如图 9-56 所示。

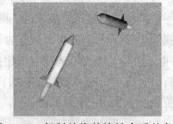

图 9-55　旋转角度效果　　　　　　　　　图 9-56　复制并将其旋转合适的角度

（11）单击工具栏中的"材质编辑器"按钮 ⬚，在弹出的"材质编辑器"对话框中选择第一个样本球，在"明暗器基本参数"卷展栏中选择 Blinn 类型。

（12）在"Blinn 基本参数"卷展栏中设置"环境光"颜色为白色，"高光级别"为 90，"光泽度"为 30，在"自发光"选项组下勾选"颜色"复选框，如图 9-57 所示 。

（13）选择火箭图形，单击"将材质指定给选定对象"按钮 ⬚，赋予其材质，如图 9-58 所示。

图 9-57 "Blinn 基本参数"卷展栏中的设置

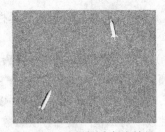

图 9-58 赋予材质完成效果

（14）单击"创建"面板下的"图形"按钮，进入图形创建面板，单击"线"按钮 线 和"弧"按钮 弧，在前视图中绘制 1 条直线和 1 条弧线，作为运动路径，如图 9-59 所示。

（15）选择左侧的火箭，单击命令面板上的"运动"按钮，进入运动面板，然后打开"指定控制器"卷展栏，在窗口中选择"位置"选项，然后单击"指定控制器"按钮，在弹出的"指定 位置 控制器"对话框中选择"位置约束"，如图 9-60 所示。

（16）打开路径参数，卷展栏，单击"拾取路径"按钮，在视图中选取直线。

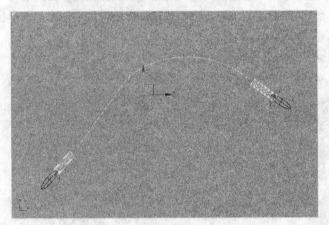

图 9-59 绘制直线和弧线

图 9-60 "指定 位置 控制器"对话框

（17）选择右侧的火箭并设置路径约束选项，打开"路径参数"卷展栏，在其中单击"拾取路径"按钮，在视图中选取弧线。

（18）在"路径选项"选项组中勾选"跟随"复选框，在"轴"选项组中选择 X 单选按钮，然后勾选"翻转"复选框，如图 9-61 所示。

（19）单击"空间扭曲"按钮，选择"力" 标准基本体 ▼ 选项，在其下拉列表中选择"几何/可变形"选项，在打开的"爆炸参数"卷展栏中设置爆炸参数，如图 9-62 所示。

图 9-61 设置路径选项参数

图 9-62 设置爆炸参数

（20）选择爆炸图标，单击工具栏中的"绑定到空间扭曲"按钮 ，把图标绑定到2个火箭对象上。

（21）单击火箭底部的辅助对象，在修改控制面板中的"大气和效果"卷展栏中选择"火效果"选项，然后单击"设置"按钮，如图9-63所示。

（22）在弹出的对话框中勾选"爆炸"复选框，单击"设置爆炸"按钮，在弹出的"设置爆炸相位曲线"对话框中设置各项参数，如图9-64所示。

图9-63 选择火效果 图9-64 "爆炸相位曲线参数"对话框

（23）单击"创建"面板下的"辅助对象"按钮 ，进入辅助对象创建面板，在其下拉列表中选择"大气装置"选项，在对象类型中单击"球体Gizmo"按钮，在前视图中创建一个半径为130的辅助对象，如图9-65所示。

（24）单击"修改"选项卡按钮 ，进入修改命令面板。在"大气和效果"卷展栏中单击"添加"按钮，在弹出的"添加大气"对话框中选择"火效果"，如图9-66所示。

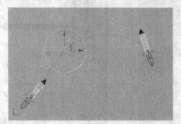

图9-65 创建辅助对象 图9-66 设置火效果

（25）在"大气和效果"卷展栏中单击设置按钮，此时弹出"环境和效果"对话框，在其中选择"火效果"选项，在打开的"火效果参数"卷展栏中设置特性参数，如图9-67所示。

（26）在"爆炸"选项组中勾选"爆炸"复选框，单击"设置爆炸"按钮，在弹出的"设置爆炸相位曲线"对话框中设置各项参数，如图9-68所示。

图9-67 "火效果参数"卷展栏 图9-68 "设置爆炸相位曲线"对话框

（27）选择"渲染"→"环境"菜单命令，在弹出的"效果与环境"对话框中双击位图按钮，在打开的对话框中"选择星空.jpg"文件，作为背景。

（28）选择"渲染"→"渲染"菜单命令，在"公用参数"卷展栏的"时间输出"栏中选择"活动时间段"单选项。在"输出"栏中单击"文件"按钮，将输出结果保存为 AVI 文件，完成动画效果，图 9-69 为火箭在场景中的主要动画效果。

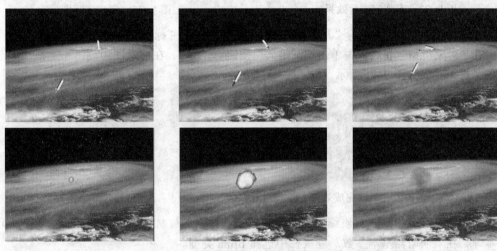

图 9-69　火箭在场景中的主要动画效果

9.9.2　雪人眼睛动画

（1）在命令面板上单击"创建"选项卡，进入创建命令面板。

（2）在"创建"面板下单击"几何体"按钮，然后选择"标准基本体" 标准基本体 ▼ 选项，在"对象类型"卷展栏中单击"球体"按钮 球体 ，在顶视图中创建 2 个不同大小的球体，如图 9-70 所示。

（3）单击"创建"面板下的"图形"按钮，进入图形创建面板，在其中单击"线"按钮 线 ，在前视图中绘制 1 条闭合的曲线，如图 9-71 所示。

图 9-70　创建的球体效果

图 9-71　绘制曲线

（4）单击"修改"选项卡按钮，进入修改命令面板。在其"修改器列表"下拉列表中选择"车削"选项，设置车削参数后完成效果如图 9-72 所示。

（5）在"创建"面板下单击"几何体"按钮，然后选择"标准基本体" 标准基本体 ▼ 选项，在"对象类型"卷展栏中单击"球体"按钮 球体 ，在顶视图中创建 2 个大小相同的球体作为雪人眼睛，效果如图 9-73 所示。

（6）使用同样的方法创建雪人眼珠，完成效果如图 9-74 所示。

图 9-72 车削完成后效果

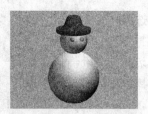

图 9-73 创建眼睛图形

（7）在"创建"面板下单击"几何体"按钮 ⚫，然后选择"标准基本体" 标准基本体 ▼ 选项，在"对象类型"卷展栏中单击"圆锥体"按钮 圆锥体 ，在前视图中创建一个圆锥体作为雪人的鼻头，效果如图 9-75 所示。

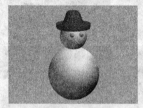

图 9-74 创建雪人眼球完成效果

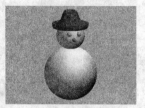

图 9-75 创建鼻头完成效果

（8）单击工具栏中的"材质编辑器"按钮 ⚙，在弹出的"材质编辑器"对话框中选择第一个样本球，在"明暗器基本参数"卷展栏中选择 Blinn 类型。

（9）在"Blinn 基本参数"卷展栏中设置"环境光"颜色为白色，"高光级别"为 20，"光泽度"为 22，如图 9-76 所示 。

（10）在"贴图"卷展栏下单击"自发光"右侧的长按钮，在弹出的"材质/贴图浏览器"对话框中选择"渐变"选项，在打开的"渐变参数"卷展栏中设置各项参数，如图 9-77 所示。

图 9-76 设置"Blinn"参数

图 9-77 设置渐变参数

（11）在"贴图"卷展栏下单击"凹凸"右侧的长按钮，在弹出的"材质/贴图浏览器"对话框中选择"噪波"选项，在"噪波参数"卷展栏中设置各项参数，如图 9-78 所示。

（12）选择雪人身体图形，单击"将材质指定给选定对象"按钮 ⚙，赋予雪人材质，效果如图 9-79 所示。

图 9-78 设置噪波参数

图 9-79 赋予雪人身体材质效果

（13）选择第2个样本球，在"明暗器基本参数"卷展栏中选择 Blinn 类型。在"Blinn 基本参数"卷展栏中设置"环境光"颜色为黑色，"高光级别"为29，"光泽度"为19，如图9-80所示。

（14）选择雪人眼睛图形，单击"将材质指定给选定对象"按钮 ，赋予雪人眼睛材质，效果如图9-81所示。

图 9-80　设置 Blinn 基本参数

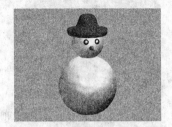

图 9-81　赋予雪人眼睛材质效果

（15）用同样的方法赋予雪人其他材质，完成后效果如图9-82所示。

（16）选择雪人将其复制一个，然后缩放大小到合适的位置，如图9-83所示。

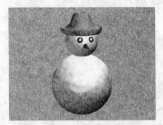

图 9-82　赋予雪人材质完成效果

图 9-83　复制雪人并适当调整后的效果

（17）单击"创建"面板下的"辅助对象"按钮，进入辅助对象创建面板，在标准选项下单击"虚拟对象"按钮，在前视图中创建3个虚拟对象并适当调整其大小和位置，如图9-84所示。

（18）选择眼睛，单击命令面板上的"运动"按钮，进入运动面板，打开"指定控制器"卷展栏，在窗口中选择"旋转"选项，然后单击"指定控制器"按钮，在弹出的"指定 位置 控制器"对话框中选择"注视约束"选项，如图9-85所示。

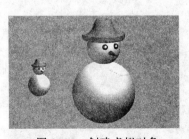

图 9-84　创建虚拟对象

图 9-85　"指定 旋转 控制器"对话框

（19）打开"注视约束"卷展栏，在其中单击"添加注视目标"按钮，在视图中选取其中大的虚拟对象。

（20）用同样的方法为眼珠指定虚拟对象，完成后的效果如图 9-86 所示。

（21）为雪人的鼻头指定虚拟对象，然后用同样的方法完成后面的小雪人的注视约束。完成后的效果如图 9-87 所示。

图 9-86　设置眼珠注视约束

图 9-87　完成场景对象注视约束

（22）选择视图上 2 个比较小的虚拟对象，然后单击工具栏上的"选择并绑定"按钮 ，把两个虚拟物体绑定到比较大的虚拟对象上，设置参数如图 9-88 所示。

（23）单击"几何体"选项卡 ，在其下拉菜单中选择"粒子系统"，在"对象类型"卷展栏中单击"雪"按钮 雪 ，在视图中创建一个粒子发射器，如图 9-89 所示。

图 9-88　设置粒子参数

图 9-89　创建粒子发射器

（24）单击视图窗口右下角的"时间配置" 按钮，在弹出的"时间配置"对话框中设置长度的时间帧为 300，如图 9-90 所示。

（25）单击自动关键点按钮 自动关键点 ，拖动时间滑块到第 100 帧，使用移动工具向上调整虚拟对象到合适的位置，如图 9-91 所示。然后用同样的方法设置虚拟对象在不同帧的位置。

图 9-90　设置时间参数

图 9-91　调整虚拟对象位置

（26）选择"渲染"→"环境"菜单命令，此时弹出"环境和效果"对话框，在其中"公共
参数"卷展栏中单击"环境贴图"右侧的长按钮。

（27）在弹出的"材质/贴图浏览器"对话框中选择"位图"选
项，在"选择位图图像文件"对话框中选择"雪景.jpg"图片。

（28）选择"渲染"→"渲染"菜单命令，在"公用参数"卷
展栏的"时间输出"栏中选择"活动时间段"单选项。在"输出"
栏中单击文件按钮，将输出结果保存为 AVI 文件。图 9-92～图 9-95
为场景在第 0 帧、第 100 帧第 200 帧和第 300 帧的动画效果。

图 9-92　场景在第 0 帧的效果

图 9-93　场景在第 100 帧的效果　　图 9-94　场景在第 200 帧的效果　　图 9-95　场景在第 300 帧的效果

（1）简述路径约束的作用。

（2）简述位置约束的使用方法。

练一练

（1）使用 3ds Max 2009 软件，打开"打靶.max"文件，在场景中创建 1 条曲线，然后使用路
径约束命令为靶子设置运动效果，图 9-96 为打靶动画效果。

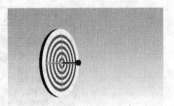

图 9-96　打靶动画效果

（2）运行素材文件为"第 9 章　路径约束"文件夹中的图像练习，并由此掌握路径约束设
置的方法。

第10章

动力学系统

学习目标

- 了解 reactor 相关的基础知识
- 掌握常用对象类型使用方法

10.1 reactor 相关的基础知识

reactor 是 3ds Max 的一种外挂程序，用于逼真地表现物理动画。如风力、布的飘动、冲突等简单的重力和重量效果。Havok 的强大功能在 3ds Max 中得到了体现。

10.1.1 reactor 的基本参数

单击"工具"选项卡按钮，进入工具命令面板。单击 reactor 选项，如图 10-1 所示。下面介绍几个卷展栏的设置。

1. Preview&Animation（预览和动画）卷展栏

Preview&Animation（预览和动画）卷展栏如图 10-2 所示，下面对该卷展栏的参数介绍如下：

图 10-1　reactor 选项　　　　图 10-2　Preview&Animation 卷展栏

- Start Frame：代表起始帧。
- End Frame：代表终止帧。
- Frames/Key：可设定每经过多少帧生成一个 Key。

- Substeps/Key：每个关键帧的 reactor 模拟子步长数，此值越大，模拟越精确。
- Time Scale：代表时间（如果输入值为 2，那么速度是原来的两倍）。
- Update Viewport：更加选项的变化，对视图进行更新。此功能通常不用。

2. Display（显示）卷展栏

Display（显示）卷展栏如图 10-3 所示，下面对该卷展栏中的参数介绍如下：

- Camera：可以使用生成的摄影机进行预览。
- None：指定需要生成的阴影平面。
- Light：在预览中可看到灯光值。
- Texture Quality（Pixels）：表示预览窗口中文的分辨率。

3. Properties（属性）卷展栏

Properties（属性）卷展栏如图 10-4 所示，其中的参数介绍如下：

图 10-3　Display 卷展栏

图 10-4　Prooerties 卷展栏

- Mass：输入重量值，以千克为单位。
- Friction：代表摩擦力。
- Elasticity：代表弹性。
- SimulationGeometry：在 Havok 中无法识别不具备的个体，因此在使用没有高度的平面个体时，可以利用该平面的 Mesh，如果选择 Concave Mesh 单选按钮，就不会有高度值。
- Proxy：在预览时使用，可以利用简单的物体来代表复杂物体进行模拟。

10.1.2　reactor 的种类

单击"创建"面板下的"辅助对象"按钮，进入辅助对象创建面板，在其下拉列表中选择 reactor 选项，在"对象类型"卷展栏中包含了 20 个选项，如图 10-5 所示。

1. Havok Dynamics 常用对象类型

- RBCollection：可以制作冲撞或摩擦动画。
- CSolver：将 Nail 包含于 RBCollection 中。
- Point-Point/ Point-Path：利用 Point 制作固定点。

图 10-5　动力学选项

- CLCollection：制作关于布的动画。
- DM Collection：制作可以变形动画。
- SB Collection：制作柔软物体的冲撞和摩擦的动画。
- Fracture：可以制作破碎的动画。
- Motor：可以制作发动机旋转的动画。
- Spring：可以制作像弹簧那样连接两个物体的动画。
- Toy Car：可以制作汽车行驶的动画。
- Wind：制作关于风的动画。

10.2　常用对象类型使用方法

1．RBCollectio（刚体）

（1）在视图中分别创建 1 个球体、1 个圆柱体和 1 个长方体，然后分别将其调整到合适的位置，如图 10-6 所示。

（2）单击"创建"面板下的"辅助对象"按钮，进入辅助对象创建面板，在其下拉列表中选择 reactor 选项，在对象类型中单击 RBCollection（刚体）按钮，如图 10-7 所示。

图 10-6　创建几何体物体

图 10-7　创建 RBCollection

（3）为了对刚体进行模拟，首先需要进行一些必要的设置，将需要进行模拟的物体直接添加到 RBCollection 辅助器中，如图 10-8 所示。

> **提 示**
> 当要利用 pick 按钮对场景中的所有物体进行添加时，可以单击充当地面的物体、矩形物体以及球体进行选择，或者也可以单击 Add 按钮进行全选。这时大家会发现所有物体都被选到 RBCollection 中。

（4）选择球体，单击"工具"选项卡按钮，进入工具命令面板。单击 reactor 选项，在 Properties（属性）卷展栏中设置 mass（质量）为 5，Friction（弹性）为 0.3，Elasticity（摩擦）为 0.3，如图 10-9 所示。

（5）选择圆柱体，设置 mass（质量）为 5，Friction（弹性）为 0.7，Elasticity（摩擦）为 0.3，如图 10-10 所示。

（6）选择长方体，在 Properties 卷展栏中设置 Mass（质量）为 0，Friction（弹性）为 0.3，Elasticity（摩擦）为 0.3，如图 10-11 所示。

图 10-8　刚体设置框　　　　图 10-9　设置球体属性参数　　图 10-10　设置圆柱体属性参数

（7）打开 Preview&Animation（预览与动画）卷展栏，单击 Preview in Windows（预览窗口）按钮，如图 10-12 所示。

图 10-11　设置长方体属性参数　　　　　图 10-12　Preview&Animation 卷展栏

2．SB Collection（柔体）

（1）在 3ds Max 中创建 2 个长方体和 1 个星形，如图 10-13 所示。

（2）单击"创建"面板下的"辅助对象"按钮，进入辅助对象创建面板，在其下拉列表中选择 reactor 选项，在对象类型中单击 RBCollection（刚体）按钮，在视图中创建一个刚体对象，如图 10-14 所示。

（3）单击 SBCollection（柔体）按钮，在视图中创建对象，如图 10-15 所示。

（4）选择 RBCollection（刚体）对象，单击"修改"选项卡按钮，在打开的 RB Collection Properties（刚体属性）卷展栏中单击 Pick（拾取）按钮，依次选择场景中的 2 个长方体，如图 10-16 所示。

图 10-13　创建长方体和星形　　　　图 10-14　创建 RBCollection 对象

（5）选择 SBCollection（柔体）对象，单击"修改"选项卡按钮 ✎，在打开的 Properties（属性）卷展栏中单击 Pick（拾取）按钮，选择场景中的星形，如图 10-17 所示。

图 10-15　创建 SBCollection 对象

图 10-16　拾取长方体对象

图 10-17　拾取星形对象

（6）设置完成后播放动画，星形在场景中的运动效果如图 10-18 所示。

图 10-18　星形在场景中的运动效果

10.3　动力学系统操作实例

10.3.1　弹簧运动动画

（1）在命令面板上单击"创建"选项卡 🔧，进入创建命令面板。

（2）在"创建"面板下单击"几何体"按钮 ⚪，然后选择"标准基本体" 标准基本体 ▼ 选项，在"对象类型"卷展栏中单击"长方体"按钮 长方体，在顶视图中创建 1 个长方体，如图 10-19 所示。

（3）选择长方体，按住【Shift】键，在弹出的"克隆选项"对话框中设置"副本数"为 1，如图 10-20 所示。

（4）单击"确定"按钮，复制完成后将其调整到合适的位置，效果如图 10-21 所示。

图 10-19　创建长方体

图 10-20　"克隆选项"对话框

图 10-21　复制完成后的效果

（5）单击"几何体"选项卡 ⚪，在其下拉菜单中选择"动力学对象"，在"对象类型"卷展栏中单击"弹簧"按钮 弹簧，在顶视图中创建一个弹簧对象，如图 10-22 所示。

（6）在"弹簧参数"卷展栏中单击"拾取顶部对象"按钮，然后单击视图中的顶面长方体，如图 10-23 所示。

（7）单击"拾取底部对象"按钮，然后单击视图中的底面长方体，完成后效果如图 10-24 所示。

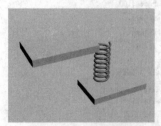 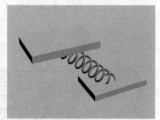

图 10-22 创建弹簧　　图 10-23 单击"拾取顶部对象"按钮　图 10-24 完成拾取对象效果

（8）单击"创建"面板下的"辅助对象"按钮 ，进入辅助对象创建面板，在其下拉列表中选择 reactor 选项，在对象类型中单击 RBCollection（刚体）按钮，在视图中创建一个刚体对象，如图 10-25 所示。

（9）单击 Spring 按钮，在视图中创建对象，如图 10-26 所示。

（10）选择 RBCollection（刚体）对象，单击"修改"选项卡按钮 ，进入修改命令面板。在 RB Collection Properties（刚体属性）卷展栏中单击 Pick（拾取）按钮，依次选择场景中的长方体和弹簧，如图 10-27 所示。

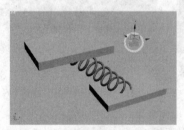 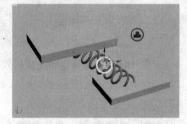

图 10-25 创建 RBCollection 对象　　图 10-26 创建 Spring 对象　　图 10-27 拾取对象选项

（11）选择 Spring 对象，单击"修改"选项卡按钮 ，进入修改命令面板。在 Spring Properties 卷展栏中单击 Parent 右侧的按钮，选择场景中的顶面长方体，然后单击 Child 右侧的按钮，选择场景中的底面长方体，如图 10-28 所示。设置完成后的效果如图 10-29 所示。

 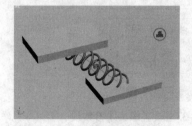

图 10-28 Spring Properties 卷展栏　　　图 10-29 设置完成后的效果

（12）选择底部的长方体，单击"工具"选项卡按钮 ，进入工具命令面板。单击 reactor 选项，在 Properties（属性）卷展栏中设置 Mass（质量）为 20，Friction（弹性）为 0.3，Elasticity（摩擦）为 0.3，如图 10-30 所示。

（13）打开 Preview&Animation（预览与动画）卷展栏，在其中单击 Preview in Windows（预览窗口）按钮，然后单击 Create Animation（创建动画）按钮，如图 10-31 所示。

图 10-30　设置参数　　　　　　图 10-31　Preview&Animation 卷展栏

（14）选择"渲染"→"渲染"菜单命令，在"公用参数"卷展栏的"时间输出"栏中选择"活动时间段"单选项。在"输出"栏中单击文件按钮，将输出结果保存为 AVI 文件。图 10-32 为弹簧动画效果。

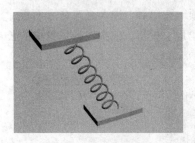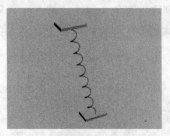

图 10-32　弹簧运动完成后效果

10.3.2　绳子动画效果

（1）在命令面板上单击"创建"选项卡 ，进入创建命令面板。

（2）在"创建"面板下单击"图形"按钮 ，单击"螺旋线"按钮 **螺旋线** ，在顶视图中绘制 1 条螺旋线，参数设置如图 10-33 所示，设置完成后的效果如图 10-34 所示。

图 10-33　设置螺旋线参数　　　　　　图 10-34　创建螺旋线

（3）在"渲染"卷展栏中分别勾选"在渲染中启用"和"在视图中启用"复选框，设置厚度为 2.8，如图 10-35 所示，设置完成后的效果如图 10-36 所示。

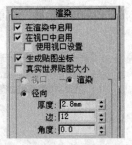

图 10-35 设置渲染参数

图 10-36 设置完成后的效果

（4）单击"修改"选项卡 ，进入修改命令面板，在"修改器列表"下拉列表中选择 reactor Rope 选项，如图 10-37 所示。

（5）在 reactor Rope 下选择 Vertex（顶点）选项，在前视图中选择螺旋线顶部的点，如图 10-38 所示。

（6）在 Constraints（限制）卷展栏中单击 Fix Vertices 按钮，如图 10-39 所示。

图 10-37 选择 reactor Rope

图 10-38 选择顶点

图 10-39 单击 Fix Vertices 按钮

（7）在"创建"面板下单击"几何体"按钮 ，然后在"标准基本体" 标准基本体 ▼ 选项下单击"圆柱体"按钮 圆柱体 ，在顶视图中创建圆柱体并将其调整到合适的位置，如图 10-40 所示。

（8）单击"创建"面板下的"辅助对象"按钮 ，进入辅助对象创建面板，在其下拉列表中选择 reactor 选项，在对象类型中单击 RBCollection（刚体）按钮，在视图中创建一个刚体对象，如图 10-41 所示。

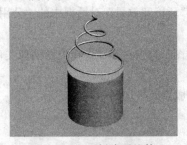

图 10-40 创建圆柱体

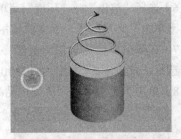

图 10-41 创建 RBCollection 对象

（9）单击 RPCollection 按钮，在视图中创建一个绳索模拟对象，如图 10-42 所示。

（10）选择 RBCollection（刚体）对象，单击"修改"选项卡按钮 ，进入修改命令面板。在 RB Collection Properties（刚体属性）卷展栏中单击 Pick（拾取）按钮，选择场景中的圆柱体，如图 10-43 所示。

（11）选择 RPCollection 对象，单击"修改"选项卡按钮 <img_ref />，在 Properties 卷展栏中单击 Pick（拾取）按钮，选择场景中的螺旋线，如图 10-44 所示。

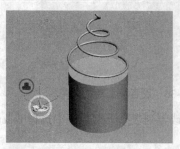

图 10-42　创建 RPCollection 对象

图 10-43　添加圆柱体

图 10-44　添加螺旋线

（12）单击"工具"选项卡按钮 <img_ref />，进入工具命令面板。单击 reactor 选项，在 Preview& Animation（预览与动画）卷展栏中单击 Preview in Windows（预览窗口）按钮，然后再单击 Create Animation（创建动画）按钮。

（13）单击工具栏中的"材质编辑器"按钮 <img_ref />，在弹出的"材质编辑器"对话框中选择一个空白样本球。

（14）在"贴图"卷展栏下单击"漫反射颜色"右侧的长按钮，在弹出的"材质/贴图浏览器"对话框中选择"位图"选项，在"选择位图图像文件"对话框中选择"卡通图片.jpg"文件，如图 10-45 所示。

（15）选择圆柱体，单击"将材质指定给选定对象"按钮 <img_ref />，赋予圆柱体"贴图"，完成效果如图 10-46 所示。

图 10-45　设置漫反射颜色贴图

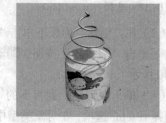

图 10-46　赋予圆柱体贴图

（16）选择"渲染"→"环境"菜单命令，在弹出的"环境和效果"对话框中的"公用参数"卷展栏下单击"环境贴图"下文的长按钮。

（17）在弹出"材质/贴图浏览器"对话框中选择"位图"选项，在"选择位图图像文件"对话框中选择"背景.jpg"图片，如图 10-47 所示。

（18）单击工具栏中的"渲染产品"按钮 <img_ref />，渲染完成后效果如图 10-48 所示。

图 10-47　设置环境贴图

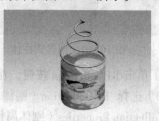

图 10-48　渲染完成后的效果

（19）选择"渲染"→"渲染"菜单命令，在"公用参数"卷展栏的"时间输出"栏中选择"活动时间段"单选项。在"输出"栏中单击文件按钮，将输出结果保存为 AVI 文件。图 10-49～图 10-52 为绳子在第 30 帧、第 60 帧、第 80 帧和第 100 帧的动画效果。

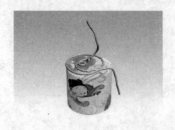

图 10-49 绳子在第 30 帧的动画效果　　　　图 10-50 绳子在第 60 帧的动画效果

图 10-51 绳子在第 80 帧的动画效果　　　　图 10-52 绳子在第 100 帧的动画效果

想一想

（1）简述动力学系统的种类。

（2）简述柔体选项的作用。

练一练

（1）使用 3ds Max2009 软件，创建螺旋线和切角圆柱体，在视图中创建 RBCollection 和 RPCollection 对象，然后拾取相应的物体，图 10-53 为解开绳子动画效果。

图 10-53 解开绳索动画效果

（2）运行素材文件为"第 10 章 动力学系统"文件夹中的图像练习，并由此掌握设置模拟对象的方法。

第②篇 应用部分

　　第2篇为"应用部分"，由第11章至第14章组成，主要通过几个精彩的范例，详细地介绍了动物飞舞动画、文字特效动画、产品广告动画和广告片头动画等方面的动画效果。此外，在每章的最后，还安排了一定数量的思考题与上机练习题，以便用来巩固所学知识。

第11章

3ds Max 动物飞舞动画

学习目标

- 了解动物的外型特征
- 掌握动物飞舞动画效果

11.1 制作蝴蝶模型

制作蝴蝶模型的操作步骤如下：

（1）在命令面板上单击"创建"选项卡 ，进入创建命令面板。

（2）单击"创建"面板下的"图形"按钮 ，进入图形创建面板，单击"线"按钮 线 ，在前视图中绘制蝴蝶一侧的外轮廓线，如图11-1所示。

（3）单击"修改"选项卡按钮 ，进入修改命令面板。在"修改器列表"的下拉列表中选择"挤出"选项，然后在"参数"卷展栏中设置挤出参数为 0.5，挤出完成后的效果如图 11-2 所示。

图 11-1 绘制蝴蝶轮廓线

图 11-2 挤出完成效果

（4）单击工具栏中的"镜像"按钮 ，在弹出的"镜像：世界 坐标"对话框中设置"镜像轴"为 X 轴，设置"克隆当前选择"为复制选项，如图11-3所示。

（5）单击"确定"按钮，使用移动工具将其调整到合适的位置，如图11-4所示。

图 11-3 "镜像：世界 坐标"对话框 　　　　　　图 11-4 镜像完成后效果

（6）在"创建"面板下单击"几何体"按钮 ◎，在其"标准基本体" 标准基本体 ▼ 选项下单击"球体"按钮 **球体**，在顶视图中创建球体并使用缩放工具将其调整到合适的大小，如图 11-5 所示。

（7）单击"球体"按钮 **球体**，在顶视图中创建 2 个球体并将其调整到合适的位置，制作蝴蝶眼球效果如图 11-6 所示。

（8）单击"创建"面板下的"图形"按钮 ◎，进入图形创建面板，单击"线"按钮 **线**，在前视图中绘制蝴蝶触须并设置渲染参数为 3，完成后的效果如图 11-7 所示。

图 11-5 适当缩放球体的大小 　　图 11-6 创建眼球并调整位置 　　图 11-7 完成蝴蝶模型

11.2　赋予蝴蝶模型材质

给蝴蝶模型赋予材质的操作步骤如下：

（1）单击工具栏中的"材质编辑器"按钮 ❖，此时弹出"材质编辑器"对话框，选择一个空白样本球。

（2）在"贴图"卷展栏下单击"漫反射颜色"右侧的长按钮，在弹出的"材质/贴图浏览器"对话框中选择"位图"选项，在"选择位图图像文件"对话框中选择"蝴蝶.jpg"文件。

（3）选择其中一个翅膀模型，单击"将材质指定给选定对象"按钮 ❖，将材质赋予蝴蝶模型，效果如图 11-8 所示。

（4）单击"修改"选项卡按钮 ✍，进入修改命令面板。在"修改器列表"下拉列表中选"UVW贴图"选项，进入"UVW 贴图"下的 Gizmo 子命令，如图 11-9 所示。

（5）在视图中出现一个 Gizmo 的操作器，单击工具栏中的"缩放"按钮 ▣，适当调整贴图完成效果如图 11-10 所示。

图 11-8 将材质赋予蝴蝶模型

图 11-9 UVW 贴图选项

图 11-10 调整贴图完成效果

（6）用同样的方法赋予蝴蝶模型的另一侧贴图，如图 11-11 所示。

（7）选择第 2 个空白样本球，设置颜色为黄色，选择蝴蝶身体模型并对其赋予材质，如图 11-12 所示。

图 11-11 赋予蝴蝶另一侧贴图

图 11-12 完成蝴蝶材质效果

11.3 制作蝴蝶飞舞动画

制作蝴蝶飞舞动画的操作步骤如下：

（1）在命令面板上单击"层次"选项卡，进入层次命令面板。在"调整轴"卷展栏下，单击"仅影响轴"按钮，如图 11-13 所示。

（2）调整蝴蝶翅膀的轴心，使用移动工具将蝴蝶轴心移动到蝴蝶身体上，如图 11-14 所示。

（3）再次单击"仅影响轴"按钮，退出层级面板，选择蝴蝶翅膀，单击自动关键点按钮自动关键点，将其拖动到第 5 帧，将其旋转适当的角度，如图 11-15 所示。

（4）单击自动关键点按钮自动关键点，关闭自动关键点，选择蝴蝶翅膀模型的一侧，单击工具栏中的"曲线编辑器"按钮，弹出"轨迹视图-曲线编辑器"对话框，如图 11-16 所示。

图 11-13 设置轴心点

图 11-14 移动蝴蝶的轴心

图 11-15 适当旋转蝴蝶的角度

图 11-16 "轨迹视图-曲线编辑器"对话框

（5）在"轨迹视图-曲线编辑器"对话框中选择 Rotation→"Z 轴旋转"选项，如图 11-17 所示。

图 11-17 选择"Z 轴旋转"选项

（6）单击曲线编辑器工具栏上的"参数曲线超出范围类型"按钮，在弹出的"参数曲线超出范围类型"对话框中选择"循环"选项，如图 11-18 所示。

（7）单击"确定"按钮，完成设置后显示效果如图 11-19 所示。使用同样的方法对另一侧蝴蝶翅膀模型设置循环效果。

图 11-18 选择循环选项

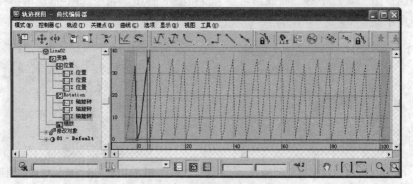

图 11-19 完成循环效果

（8）单击"创建"面板下的"图形"按钮 ◌ ，进入图形创建面板，单击"线"按钮 线 ，在透视图中绘制曲线，如图 11-20 所示。

（9）选择蝴蝶，单击命令面板上的"运动"按钮 ◎ ，进入运动面板，打开"指定控制器"卷展栏，在窗口中选择"位置"选项，然后单击"指定控制器"按钮 ￼ ，在弹出的"指定 位置控制器"对话框中选择"路径约束"，如图 11-21 所示。

图 11-20　绘制曲线效果　　　　　　　　　图 11-21　指定路径约束

（10）打开"路径参数"，卷展栏，单击"拾取路径"按钮，在视图中选取曲线，在"路径选项"中勾选"跟随"复选框，在轴选项组中设置 Z 轴并勾选"翻转"复选框，如图 11-22 所示。设置完成后的效果如图 11-23 所示。

图 11-22　路径选项设置　　　　　　　　　图 11-23　设置完成后的效果

（11）选择蝴蝶，右击，在弹出的快捷菜单中选择"对象属性"命令，并设置运动模糊为 0.3。

（12）选择"渲染"→"环境"菜单命令，在弹出的"环境和效果"对话框中的"公共参数"卷展栏下，单击"环境贴图"右侧的长按钮。

（13）在弹出的"材质/贴图浏览器"对话框中选择"位图"选项，在"选择位图图像文件"对话框中选择"背景.jpg"图片。

（14）选择"渲染"→"渲染"菜单命令，在"公用参数"卷展栏的"时间输出"栏中选择"活动时间段"单选按钮。在"输出"栏中单击文件按钮，将输出结果保存为 AVI 文件。图 11-24～图 11-29 为蝴蝶在场景中的动画效果。

图 11-24　蝴蝶在第 10 帧效果

图 11-25　蝴蝶在第 25 帧效果

图 11-26　蝴蝶在第 50 帧效果

图 11-27　蝴蝶在第 64 帧效果

图 11-28　蝴蝶在第 78 帧效果

图 11-29　蝴蝶在第 100 帧效果

想一想　练一练

（1）使用 3ds Max2009 软件，打开"鸽子.max"文件，使用线、粒子等命令完成鸽子的飞舞动画效果，如图 11-30 所示。

图 11-30　完成鸽子飞舞动画效果

（2）运行素材文件为"第 11 章　3ds Max 动物飞舞动画"文件夹中的图像练习，并由此掌握动画设置的方法。

第章

3ds Max 文字特效动画

学习目标

● 了解文字运动规律
● 掌握文字运动及特效的制作方法

12.1　创建场景文字

（1）在命令面板上单击"创建"选项卡，进入创建命令面板。

（2）单击"创建"面板下的"图形"按钮，进入图形创建面板，在其中单击"文本"按钮 **文本**，在前视图中创建文字，设置参数如图 12-1 所示，创建文字后的效果如图 12-2 所示。

图 12-1　设置文本参数

图 12-2　创建文字效果

（3）使用同样的方法在场景中创建其他文字信息，如图 12-3 所示。

（4）选择其中一个文字，单击"修改"选项卡按钮，进入修改命令面板。在"修改器列表"下拉列表中选择"倒角"选项，在"倒角值"卷展栏中设置各项参数，如图 12-4 所示。设置完成后的效果如图 12-5 所示。

图 12-3　输入文字　　　　图 12-4　设置"倒角值"卷展栏参数　　图 12-5　设置完成后的效果

（5）用同样的方法设置其他文字的倒角值，设置完成后的效果如图 12-6 所示。

（6）单击"创建"面板下的"图形"按钮，进入图形创建面板，单击"文本"按钮 **文本**，在前视图中创建文字，如图 12-7 所示。

图 12-6　创建其他倒角效果　　　　　　　图 12-7　创建文本

（7）选择其中一个文字，单击"修改"选项卡按钮，进入修改命令面板。在"修改器列表"的下拉列表中选择"倒角"选项，在"倒角值"卷展栏中设置各项参数如图 12-8 所示。设置完成后的效果如图 12-9 所示。

图 12-8　设置倒角参数　　　　　　图 12-9　设置倒角完成后的效果

12.2　创建场景文字视图

（1）单击"创建"面板下的"摄影机"按钮，在"对象类型"卷展栏下单击"目标"按钮 **目标**，在顶视图中创建一个摄影机，然后单击"选择并移动"按钮，调整视角到合适的位置，如图 12-10 所示。

（2）激活透视图，按【C】键将透视图切换成摄影机视图，如图 12-11 所示。

（3）使用移动工具将文字向上调整，使其移到视图外。

图 12-10　创建目标摄影机　　　　　　　图 12-11　切换摄影机视图效果

12.3　设置文字动画

（1）选择文字中的"3"，单击"修改"选项卡按钮 ，进入修改命令面板。在"修改器列表"下拉列表中选择"柔体"选项，进入"柔体"下的"中心"子命令，如图 12-12 所示。

（2）单击"自动关键点"按钮 自动关键点 ，将时间滑块拖动到第 10 帧，单击工具栏中的"选择并移动"按钮 ，将文字沿 Y 轴向下移动到合适的位置，如图 12-13 所示。

图 12-12　选择"中心"子命令　　　　　　图 12-13　适当调整文字的位置效果

（3）在动画区域中单击"关键的过滤器"按钮，在弹出的"设置关键点…"对话框中勾选"位置"复选框，如图 12-14 所示。

（4）依次调整其他文字的位置并设置动画，效果如图 12-15 所示。

图 12-14　"设置关键点"对话框　　　　　图 12-15　调整文字位置完成动画效果

（5）将时间滑块拖到第 70 帧并设置关键帧。

（6）将时间滑块拖到第 80 帧，使用移动工具将文字调整到合适的位置，如图 12-16 所示。

（7）按住【Shift】键，将第 80 帧复制到第 85 帧，如图 12-17 所示。

图 12-16　在第 80 帧调整文字的位置

图 12-17　复制关键帧

（8）分别调整文字在第 90 帧和第 95 帧的位置，单击播放按钮，查看文字移动的动画效果。

（9）将时间滑块拖到第 85 帧并单击"自动关键点"按钮。

（10）选择"文字跳跃"，单击"修改"选项卡按钮，在"修改器列表"的下拉列表中选择"FFD3×3×3"选项，进入"FFD3×3×3"下的"控制点"子命令，然后选择右侧控制点，如图 12-18 所示。

（11）在工具栏中的"选择并移动"按钮上右击，在弹出的"移动变换输入"对话框中设置 X 轴参数为-50，如图 12-19 所示。

图 12-18　选择文字右侧控制点

图 12-19　设置 X 轴参数

（12）选择中间的控制点，在"移动变换输入"对话框中设置 X 轴参数为-25，如图 12-20 所示。

（13）在"移动变换输入"对话框中设置 Z 轴参数为 40，如图 12-21 所示。

图 12-20　设置控制 X 轴参数

图 12-21　设置 Z 轴参数

（14）将时间滑块拖动到第 80 帧，调整右侧控制点，在"移动变换输入"对话框中设置 X 轴参数为 50。选择中间控制点，并设置 X 轴参数为 25。

（15）将时间滑块拖动到第 90 帧，选择中间控制点，在"移动变换输入"对话框中设置 Z 轴参数为-40。

（16）单击"创建"面板下"图形"按钮 ，进入图形创建面板，单击"弧"按钮 弧，在前视图中绘制 1 条弧线，如图 12-22 所示。

（17）单击"几何体"选项卡 ，在其下拉菜单中选择"粒子系统"命令，然后在"对象类型"卷展栏中选择 PF Source 按钮，在前视图中创建一个粒子，如图 12-23 所示。

图 12-22 绘制弧形

图 12-23 创建 PF Source 粒子

（18）选择粒子，选择"动画"→"约束"→"路径约束"命令，如图 12-24 所示。

（19）单击视图中的弧形，完成路径约束效果如图 12-25 所示。

图 12-24 选择"路径约束"命令

图 12-25 选择弧线完成效果

（20）单击视图窗口右下角的"时间配置"按钮 ，在弹出的"时间配置"对话框中设置长度的时间帧为 150，然后将第 0 帧复制到第 100 帧，将第 150 帧复制到第 140 帧。

（21）选择粒子，单击"修改"选项卡按钮 ，在"设置"卷展栏中单击"粒子视图"按钮，在弹出的"粒子视图"对话框中选择"Birth 01 选项"，然后在右侧中设置参数如图 12-26 所示。

（22）选择"Speed 01（沿图标箭头）"选项，并设置各项参数，如图 12-27 所示。

图 12-26 设置 Birth 01 参数

图 12-27 设置 Speed 01（沿图标箭头）参数

（23）在"粒子视图"对话框中将"Force 01（无）"选项拖到 Force 选项下，如图 12-28 所示。

（24）在"创建"面板下单击"空间扭曲"按钮 ，单击"重力"按钮 重力 ，在前视图中创建一个重力对象并将其旋转到合适的位置，如图 12-29 所示。

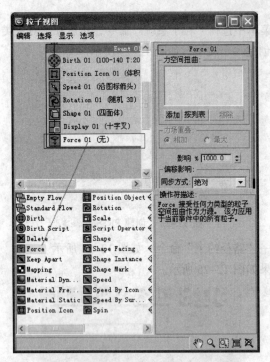

图 12-28　拖动"Force 01（无）"选项

图 12-29　创建重力并适当调整其位置

（25）在 Force 01 卷展栏中单击"添加"按钮，然后选择视图中的重力图标，完成后的效果如图 12-30 所示。

（26）在"粒子视图"对话框中选择 PF Source 并右击，在弹出的快捷菜单中选择"属性"命令，如图 12-31 所示。

图 12-30　添加重力效果

图 12-31　选择"属性"命令

（27）在弹出的"对象属性"对话框中的"G 缓冲区"选项组中设置对象 ID 为 1，如图 12-32 所示。

图 12-32　设置缓冲参数

12.4　设置文字镜头效果

（1）选择"渲染"→Video Post 命令，如图 12-33 所示。

（2）在弹出的 Video Post 对话框中，单击工具栏中的"添加场景事件"按钮，在弹出的"添加场景事件"对话框中选择摄影机视图，如图 12-34 所示。

图 12-33　选择 Video Post 命令

图 12-34　"添加场景事件"对话框

（3）单击工具栏中的"添加图像过滤事件"按钮，在弹出的"添加图像过滤事件"对话框中选择"镜头效果光晕"选项，如图 12-35 所示。

（4）单击"确定"按钮后，双击该选项，在弹出的对话框中单击"设置"按钮。

（5）在弹出的"镜头效果光晕"对话框中依次单击"预览"和"VP 队列"按钮，然后在"首选项"选项卡中设置各项参数，如图 12-36 所示。

图 12-35　选择"镜头效果光晕"选项

图 12-36　设置"首选项"选项卡中参数

（6）选择"噪波"选项卡并设置气态颜色为红色，如图 12-37 所示。

（7）单击工具栏中的"添加图像过滤事件"按钮，在弹出的"添加图像过滤事件"对话框中选择"镜头效果高光"选项，如图 12-38 所示。

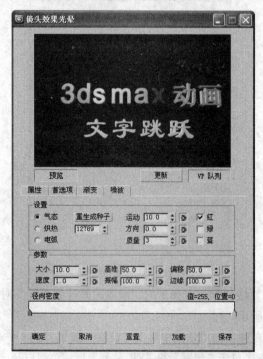

图 12-37　设置噪波参数

图 12-38　选择"镜头效果高光"选项

（8）单击"确定"按钮后，双击该选项，在弹出的对话框中单击"设置"按钮。

（9）在弹出的"镜头效果高光"对话框中依次单击"预览"和"VP 队列"按钮，然后在"几何体"选项卡中设置各项参数，如图 12-39 所示。

（10）选择"首选项"选项卡并在其中设置各项参数，如图 12-40 所示。

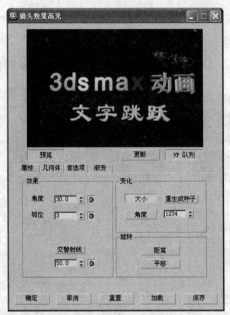

图 12-39　设置"几何体"选项卡中的参数

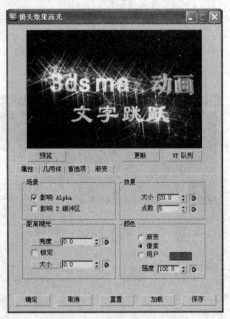

图 12-40　设置首选项参数

> **提　示**
>
> 在 Video Post（视图后期处理）中可以加入多种类型的项目，包括当前场景、图像、动画、合成以及滤镜效果等，主要有以下两种作用：
>
> （1）Video Post 可以将图像和动画组合在一起，把它们分段连接产生组合图像的效果，以起到剪辑影片的作用。
>
> （2）Video Post 还可以对组合和连接的对象加入特殊的处理，如在两个片段衔接的时候加入淡入淡出的效果等。Video Post 视窗中包含有各种用于特技效果的滤镜，如图 12-41 所示。

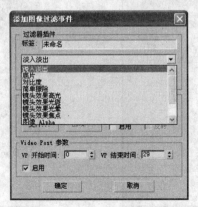

图 12-41　Video Post 滤镜选项

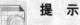

提 示

下面举几个常用的滤镜效果：

- 镜头效果光斑：该滤镜常被指定到场景的灯光对象上，用来创建由镜头反射的光斑效果，但该滤镜只可以表现相机的镜头光斑效果，如图 12-42 所示。
- 镜头效果焦点：可以依据对象和相机之间的距离对对象进行虚化处理，如图 12-43 所示。

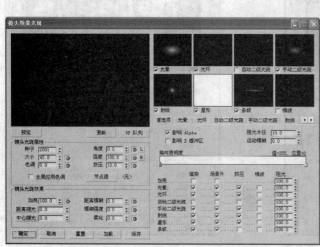

图 12-42　"镜头效果光斑"对话框　　图 12-43　"镜头效果焦点"对话框

- 镜头效果光晕：这是一个使用频率比较高的效果滤镜，可以在指定的对象周围创建一个炽热的发光效果，如图 12-44 所示。
- 镜头效果高光：可以创建明亮的星状光芒，常常用来表现光滑物体在强烈的阳光下反射出的星光效果，像钻石的闪烁光芒效果，如图 12-45 所示。

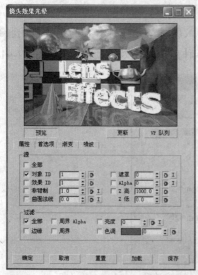

图 12-44　"镜头效果光晕"对话框　　图 12-45　"镜头效果高光"对话框

（11）设置完成后单击工具栏中的"添加图像输出事件"按钮 🖳，在弹出的"添加图像输出事件"对话框中单击"文件"按钮，然后指定存储路径并设置类型为 AVI 文件。

（12）在 Video Post 对话框中单击"执行序列"按钮 🗶，在弹出的"执行 Video Post"对话框中单击"渲染"按钮，完成文字运动效果如图 12-46 所示。

图 12-46　文字动画完成效果

（1）使用 3ds Max 2009 软件，在场景中创建平面和文字，然后导入放大镜模型并创建摄影机，设置文字动画效果，如图 12-47 所示为文字运动效果。

图 12-47　完成的文字运动效果

（2）运行素材文件为"第 12 章　3ds Max 文字特效动画"文件夹中的图像练习，并由此掌握动画设置的方法。

第13章

产品广告动画

学习目标

- 了解相关产品特征
- 掌握产品广告的表现方法

13.1　制作药品广告动画

13.1.1　创建药瓶模型

（1）打开 Maya 2008 软件，新建工程目录。选择 File（文件）→Project（项目）→New（建立新项目）菜单命令，打开 New Project 对话框，如图 13-1 所示。

（2）在 Name 文本框中输入新建项目的名称"药瓶"，单击 Browse（浏览）按钮选择项目的存储目录，然后单击 Use Defaults（使用默认值）按钮使其他文本框使用默认值，如图 13-2 所示，最后单击 Accept（接受）按钮。

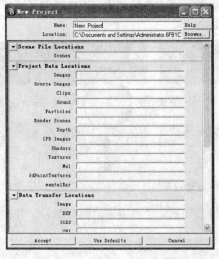

图 13-1　New Project 对话框

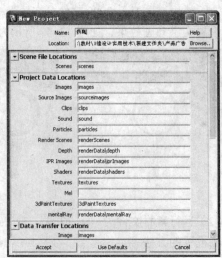

图 13-2　新建项目设置

（3）在状态栏中选择 Surfaces 模块，选择 Create（创建）→CV Curve Tool（CV 曲线工具），在前视图中绘制 1 条曲线，并调整它的形状，如图 13-3 所示。

（4）选中创建的曲线，选择 Surfaces（曲面）→Revolve（车削）命令，旋转出药瓶模型，效果如图 13-4 所示。

图 13-3　创建曲线

图 13-4　旋转完成后的药瓶效果

（5）在状态栏中选择 Surfaces 模块，在药瓶模型上右击，在弹出的快捷菜单中选择 Isoparm（等位线）命令，选择 2 条等位线，如图 13-5 所示。

（6）选择 Edit NURBS（编辑 NURBS）→Detach Surfaces（打断曲面）命令，打断曲面后的效果如图 13-6 所示。

图 13-5　选择 2 条等位线

图 13-6　打断曲面效果

（7）选择 Create（创建）→NURBS Primitives（NURBS 基本几何体）→Cylinder（圆柱体），在视图中创建一个圆柱体作为瓶盖，如图 13-7 所示。

（8）在状态栏中选择 Polygon 模块，选择 Create（创建）→Polygon Primitives（Polygon 基本几何体）→Sphere（球体），在视图中创建一个球体并将其适当缩放，然后移动到合适的位置，如图 13-8 所示。

图 13-7　创建圆柱体

图 13-8　创建球体并适当调整其大小和位置

（9）选择球体并将其转换为面模式，然后选择球体的一半并删除，完成后的效果如图 13-9 所示。

（10）选择 Edit（编辑）→Duplicate Special（特殊复制）命令，复制球体并将其旋转适当的角度，然后移动到合适的位置，如图 13-10 所示。

图 13-9　删除面效果　　　　　　　　　　图 13-10　复制并将其适当调整

（11）选择 Create（创建）→NURBS Primitives（NURBS 基本几何体）→Cylinder（圆柱体），在视图中创建一个圆柱体作为桌面，如图 13-11 所示。

（12）选择药瓶，选择 Modify（修改）→Convert（转换）→NURBS to Polygons（NURBS 转换到 Polygons）命令，如图 13-12 所示。

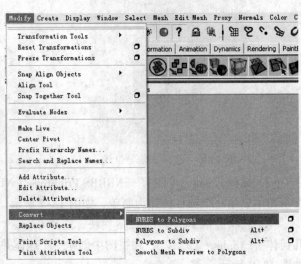

图 13-11　创建桌面效果　　　　　　　　　图 13-12　选择 NURBS to Polygons 命令

（13）将模型转为物体模式后，如图 13-13 所示。选择 File（文件）→Export All（导出所有）命令，在弹出的 Export（导出）对话框中设置文件名称为"药瓶"，设置类型为 OBJ export（*.*）格式，如图 13-14 所示。

图 13-13 将模型转为物体模式

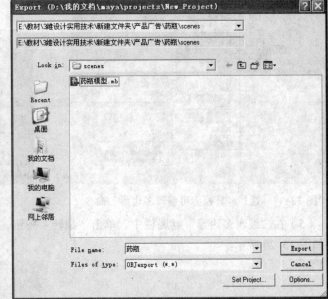

图 13-14 导出文件

13.1.2 赋予药瓶材质

（1）打开 3ds Max 2009 软件，选择"文件"→"导入"命令，在弹出的"选择要导入的文件"对话框中选择刚刚保存过的模型，如图 13-15 所示。

（2）单击"打开"按钮，在弹出的"OBJ 导入选项"对话框中单击"导入"按钮，如图 13-16 所示。

图 13-15 "选择要导入的文件"对话框

图 13-16 "OBJ 导入选项"对话框

（3）选择药瓶并右击，在弹出的快捷菜单中选择"转换为"→"转换为可编辑多边形"命令，如图 13-17 所示。

（4）选择多边形按钮，框选药瓶标签部分，如图 13-18 所示。

图 13-17　选择"转换为可编辑多边形"命令

图 13-18　选择标签部分

（5）在"编辑多边形"卷展栏中，单击"翻转"按钮，如图 13-19 所示。翻转完成后的效果如图 13-20 所示。

图 13-19　单击"翻转"按钮

图 13-20　翻转完成后的效果

（6）在"编辑几何体"卷展栏中单击"分离"按钮，如图 13-21 所示。在弹出的"分离"对话框中设置分离名称，如图 13-22 所示。

图 13-21　单击"分离"按钮

图 13-22　设置分离名称

（7）单击工具栏中的"材质编辑器"按钮🔳，在弹出"材质编辑器对话框"中选择第一个样本球。

（8）在"明暗器基本参数"选项下拉列表中选择 Blinn 选项。在反射高光选项下设置"高光级别"为 63，"光泽度"为 10，如图 13-23 所示。

（9）在"贴图"卷展栏中单击"漫反射颜色"右侧的长按钮，在弹出的"材质/贴图浏览器"对话框中选择"位图"选项，在弹出的"选择位图图像文件"对话框中选择包装贴图文件，如图 13-24 所示。

图 13-23　设置 Blinn 参数　　　　　　　　图 13-24　设置贴图文件

（10）单击"将材质指定给选定对象"按钮 ，赋予模型包装材质，如图 13-25 所示。

（11）用同样的方法选择药瓶其他部分，然后选择第 2 个样本球，在"明暗器基本参数"选项下拉列表中选择"各向异性"选项。

（12）在"各向异性基本参数"卷展栏下设置颜色为白色，在反射高光选项下设置"高光级别"为 137，"光泽度"为 19，"各向异性"为 50，如图 13-26 所示。

图 13-25　赋予模型包装材质　　　　　　　图 13-26　设置各向异性参数

（13）选择药瓶和瓶盖，单击"将材质指定给选定对象"按钮 ，赋予药瓶材质，如图 13-27 所示。

（14）选择第 3 个样本球，在"明暗器基本参数"选项下拉列表中选择 Blinn 选项。设置颜色为白色和红色并赋予药片材质，如图 13-28 所示。

（15）选择第 4 个样本球，单击"贴图"按钮，在弹出的"贴图"卷展栏中单击"漫反射颜色" 右侧的 None 按钮，在弹出的"材质/贴图浏览器"对话框中选择"位图" 选项，在弹出的"选择位图图像文件"对话框中选择一副木纹图片，如图 13-29 所示。

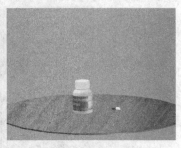

图 13-27　赋予药瓶材质效果　　　图 13-28　赋予药片材质效果　　　图 13-29　赋予桌面材质效果

13.1.3　制作产品动画效果

（1）单击自动关键点按钮 自动关键点，将其拖动到第 0 帧，然后将药瓶移动到视图外面，如图 13-30 所示。

（2）拖动时间滑块到第 15 帧，使用移动工具向下移动药瓶到桌面上，如图 13-31 所示。

图 13-30　移动药瓶位置

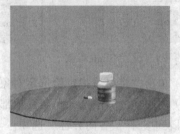

图 13-31　设置第 15 帧动画

（3）按住【Shift】键并选择第 15 帧的关键帧，然后将其复制到第 17 帧。

（4）拖动时间滑块到第 30 帧，将药瓶向上移动到合适的位置，再将该帧复制到第 31 帧。

（5）拖动时间滑块到第 40 帧，使用旋转工具将药瓶旋转到合适的角度，然后把药瓶盖移动到视图外，如图 13-32 所示。

（6）单击"几何体"选项卡 ，在其下拉菜单中选择"粒子系统"，在"对象类型"卷展栏中单击"超级喷射"按钮　超级喷射。在左视图中创建一个粒子发射器，如图 13-33 所示。

图 13-32　设置第 40 帧的动画

图 13-33　创建超极喷射

（7）单击"修改"选项卡按钮 ，进入修改命令面板。在"基本参数"卷展栏中设置视口显示为网格，如图 13-34 所示。

（8）在"粒子生成"卷展栏中，在"粒子计时"选项组下设置"发射开始"为 38，"发射停止"为 100，"显示时限为" 100 ，"寿命"为 100，"变化"为 0，如图 13-35 所示。

图 13-34　设置视口显示

图 13-35　设置粒子计时

（9）在"粒子大小"选项组下设置"大小"为1.0，如图13-36所示。在"粒子类型"卷展栏中设置粒子类型为"实例几何体"，如图13-37所示。

图 13-36 设置粒子大小

图 13-37 设置粒子类型

（10）在实例参数选项下，单击"拾取对象"按钮，然后选择视图中的药片，完成后的效果如图13-38所示。

（11）在"创建"面板下单击"空间扭曲"按钮，再单击"重力"按钮，如图13-39所示。

（12）在顶视图中创建一个重力图标，单击工具栏中的"绑定到空间扭曲"按钮，把重力绑定到药片上，完成后的效果如图13-40所示。

图 13-38 拾取药片效果

图 13-39 选择重力选项

图 13-40 创建重力图标并绑定

（13）在"创建"面板下单击"空间扭曲"按钮，在其下拉菜单中选择"导向器"选项，然后在"对象类型"卷展栏中单击"泛方向导向板"按钮泛方向导向板，如图13-41所示。

（14）在顶视图中创建一个导向板图标，如图13-42所示。使用移动工具将其调整到桌面上，然后使用绑定工具将其绑定到药片上。

图 13-41 单击"泛方向导向板"按钮

图 13-42 创建导向板并进行绑定

13.1.4 渲染产品动画效果

（1）选择"渲染"→"环境"菜单命令，此时弹出"环境和效果"对话框，在其中"公用参数"卷展栏下单击"环境贴图"下方的长按钮，如图13-43所示。

（2）在弹出的"材质/贴图浏览器"对话框中选择"位图"选项，在"选择位图图像文件"对话框中选择"背景.jpg"图片，如图13-44所示。

图13-43　设置环境贴图

图13-44　"环境和效果"对话框

（3）选择"渲染"→"渲染"菜单命令，在"公用参数"卷展栏的"时间输出"栏中选择"活动时间段"复选框。在"输出"栏中单击文件按钮，将输出结果保存为AVI文件。图13-45为产品广告动画效果。

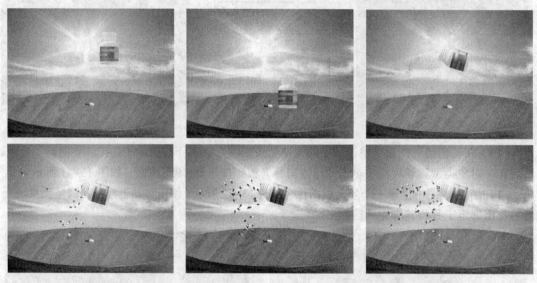

图13-45　药品广告完成后效果

13.2　化妆品广告动画效果

13.2.1　制作化妆品模型

（1）打开Maya 2008软件，新建工程目录。在状态栏中选择Polygon模块，选择Create（创建）→Polygon Primitives（Polygon基本几何体）→Cylinder（圆柱体），在视图中创建一个圆柱体，如图13-46所示。

（2）选择 Edit Mesh（编辑网格）→Bevel（倒角）命令右侧的 □ 图标，在弹出的 Bevel Options（倒角选项）对话框中设置 Width 为 1，如图 13-47 所示。

图 13-46　创建圆柱体　　　　　　　　　　图 13-47　设置倒角参数

（3）按小键盘上的【3】键，将圆柱体平滑显示，完成后的效果如图 13-48 所示。

（4）在右侧的通道栏中新建一个图层并将该图层隐藏，如图 13-49 所示。

图 13-48　平滑圆柱体效果　　　　　　　　图 13-49　新建并隐藏图层

（5）在状态栏中选择 Polygon 模块，选择 Create（创建）→Polygon Primitives（Polygon 基本几何体）→Cylinder（圆柱体），在视图中创建一个圆柱体，如图 13-50 所示。

（6）选择 Edit Mesh（编辑网格）→Insert Edge Loop Tool（插入环形工具）命令，在圆柱体边上单击鼠标左键不放，为其插入 1 条边，如图 13-51 所示。

图 13-50　创建 Polygon 圆柱体　　　　　　图 13-51　插入边完成效果

（7）右击，在弹出的快捷菜单中选择 Face（面模式），框选底面，如图 13-52 所示。

（8）选择 Edit Mesh（编辑网格）→Extrude（挤压）命令，挤压完成后的模型效果如图 13-53 所示。

图 13-52　选择面

图 13-53　挤压后的模型效果

（9）继续将底面挤压到合适的高度，如图 13-54 所示。右击，在弹出的快捷菜单中选择 Face（面模式），使用缩放工具将底部向外扩展到合适的宽度，效果如图 13-55 所示。

图 13-54　管身的制作

图 13-55　尾部的制作

（10）切换到侧视图，使用缩放工具适当调整圆柱体的形状，如图 13-56 所示。

（11）选择最低部的面并将其向下挤压到合适的高度，效果如图 13-57 所示。

图 13-56　调整圆柱体的形状

图 13-57　挤出底部高度

（12）将隐藏的图层打开，使用移动工具将瓶盖和身体结合到一起，完成化妆品模型，效果如图 13-58 所示。

（13）选择 File（文件）→Export All（导出所有）命令，在弹出的 Export（导出）对话框中设置文件名称为"化妆品"，设置类型为 OBJexport（*.*）格式，如图 13-59 所示。

图 13-59　设置导出文件

图 13-58　完成化妆品模型效果

13.2.2　赋予化妆品模型材质

（1）打开 3ds Max 2009 软件，选择"文件"→"导入"命令，此时弹出"选择要导入的文件"对话框，在其中选择刚刚保存过的模型。

（2）单击"打开"按钮，此时弹出"OBJ 导入选项"对话框，如图 13-60 所示，在其中单击"导入"按钮，模型导入后的效果如图 13-61 所示。

图 13-60　"OBJ"导入选项"对话框

图 13-61　导入模型后的效果

（3）选择化妆品并右击，在弹出的快捷菜单中选择"转换为"→"转换为可编辑多边形"命令，如图 13-62 所示。

（4）单击"多边形"按钮，然后框选化妆品底部，如图 13-63 所示。

图 13-62 选择"转换为可编辑多边形"命令

图 13-63 选择底部

（5）在"编辑几何体"卷展栏中单击"分离"按钮，在弹出的"分离"对话框中设置分离名称，如图 13-64 所示。

（6）单击工具栏中的"材质编辑器"按钮 ，在弹出的"材质编辑器对话框"中选择第一个样本球。

（7）在"明暗器基本参数"下拉列表中选择 Blinn 选项。在"反射高光"选项组中设置"高光级别"为 32，"光泽度"为 10，并设置"自发光"为 57，如图 13-65 所示。

图 13-64 "分离"对话框

图 13-65 设置 Blinn 参数

（8）单击"将材质指定给选定对象"按钮 ，赋予化妆品材质，如图 13-66 所示。

（9）选择第 2 个样本球，在"明暗器基本参数"下拉列表中选择 Blinn 选项。设置颜色为白色，在"反射高光"选项组中设置"高光级别"为 21，"光泽度"为 18，并设置"自发光"为 62，如图 13-67 所示。

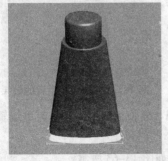

图 13-66 赋予化妆品底部模型材质

图 13-67 设置 Blinn 颜色及参数

（10）在"贴图"卷展览中单击"漫反射颜色"右侧的长按钮，在弹出的"材质/贴图浏览器"对话框中选择"位图" 位图 选项，在弹出"选择位图图像文件"对话框中选择化妆品贴图文件并赋予材质，如图 13-68 所示。

（11）在命令面板上单击"创建"选项卡 ，进入创建命令面板。在"创建"面板下单击"几何体"按钮 ，然后在其"标准基本体" 标准基本体 ▼ 选项下单击"球体"按钮 球体 ，在顶视图中创建 2 个球体，如图 13-69 所示。

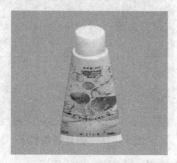

图 13-68　赋予化妆品贴图

图 13-69　创建 2 个球体

（12）选择第 3 个样本球，在"明暗器基本参数"选项下拉列表中选择 Blinn 选项。在"反射高光"选项组中设置"高光级别"为 117，"光泽度"为 35，设置"自发光"为 33，如图 13-70 所示。

（13）在"扩展参数"卷展栏中设置衰减选项及参数，如图 13-71 所示。

图 13-70　设置 Blinn 基本参数

图 13-71　设置扩展参数

（14）在"贴图"卷展栏中单击"漫反射颜色"右侧的长按钮，在弹出的"材质/贴图浏览器"对话框中选择"位图" 位图 选项，在弹出的"选择位图图像文件"对话框中选择"水因子.jpg"文件，如图 13-72 所示。

（15）单击"将材质指定给选定对象"按钮 ，赋予球体材质，用同样的方法赋予另一个球体材质，效果如图 13-73 所示。

图 13-72　选择贴图材质

图 13-73　赋予球体材质

（16）在命令面板上单击"创建"选项卡 ，进入创建命令面板。在"创建"面板下单击"几何体"按钮 ，在其"标准基本体" 标准基本体 ▼选项下"平面"按钮 平面 ，在顶视图中创建 1 个平面，然后为其赋予木纹材质，如图 13-74 所示。

（17）单击"几何体"选项卡 ，在其下拉菜单中选择"粒子系统"，在"对象类型"卷展栏中单击"超级喷射"按钮 超级喷射 。在顶视图中创建一个粒子发射器，如图 13-75 所示。

图 13-74 创建平面并赋予木纹材质

图 13-75 创建超级粒子

（18）在"基本参数"卷展栏中，设置"粒子分布"参数，如图 13-76 所示。

（19）在"粒子生成"卷展栏下的"粒子数量"选项组下选择"使用总数"单选按钮，并设置参数为 10，在"粒子计时"选项组中设置各项参数，如图 13-77 所示。

（20）在"粒子大小"选项组下设置各项参数，如图 13-78 所示。

图 13-76 "基本参数"卷展栏

图 13-77 "粒子生成"卷展栏

图 13-78 设置粒子大小

（21）在"粒子类型"卷展栏中选择"实例几何体"单选按钮，如图 13-79 所示。

（22）在实例参数选项下，单击"拾取对象"按钮，在视图中单击球体，然后单击"材质来源"按钮，如图 13-80 所示。设置完成后的效果如图 13-81 所示。

图 13-79 设置粒子类型

图 13-80 设置实例参数

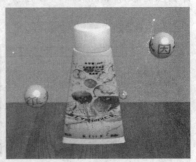
图 13-81 设置完成后效果

（23）复制超级喷射对象，然后使用移动工具将其调整到合适的位置，如图 13-82 所示。

（24）在实例参数选项下，拾取另一个球体并修改材质来源，完成后的效果如图 13-83 所示。

图 13-82 复制超级喷射对象

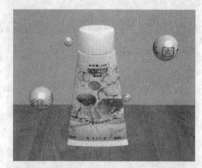
图 13-83 拾取另一个球体对象及材质

13.2.3 创建场景摄影机

（1）单击"创建"面板下"摄影机"按钮，在"对象类型"卷展栏下单击"目标"按钮 目标，在顶视图中创建一个摄影机，同时单击"选择并移动"按钮，适当调整视角到合适的位置，如图 13-84 所示。

（2）激活透视图，按【C】键将透视图切换成摄影机视图，如图 13-85 所示。

图 13-84 创建目标摄影机

图 13-85 切换摄影机视图效果

13.2.4 设置场景动画

（1）单击在视图窗口右下角的"时间配置"按钮，在弹出的"时间配置"对话框中设置时间长度为 200 帧。

（2）单击自动关键点按钮 自动关键点，将其拖动到第 0 帧并设置关键帧。

（3）拖动时间滑块到第 15 帧，使用旋转工具沿 Z 轴将化妆品旋转 180 度，如图 13-86 所示。

（4）选择摄影机并拖动时间滑块到第 30 帧，使用移动工具将摄影机向下调整到合适的位置，如图 13-87 所示。

（5）拖动时间滑块到第 60 帧，使用移动工具将摄影机向下适当调整一段距离。

（6）拖动时间滑块到第 130 帧，使用移动工具将摄影机向下适当调整到合适的位置，如图 13-88 所示。

（7）拖动时间滑块到第 200 帧，使用移动工具将摄影机向上适当调整到合适的位置，如图 13-89 所示。

图 13-86　旋转完成后效果

图 13-87　设置摄影机在第 30 帧动画

图 13-88　设置摄影机在第 130 帧动画

图 13-89　设置摄影机在第 200 帧动画

13.2.5　渲染化妆品广告动画效果

（1）选择"渲染"→"环境"菜单命令，在弹出的"环境和效果"对话框中的"公用参数"卷展栏下，单击"环境贴图"下方的长按钮。如图 13-90 所示。

（2）在弹出的"材质/贴图浏览器"对话框中选择"渐变"选项，如图 13-91 所示。

图 13-90　"环境和效果"对话框

图 13-91　选择"渐变"选项

（6）单击工具栏中的"材质编辑器"按钮，此时弹出"材质编辑器"对话框，然后将环境贴图拖到材质编辑器的一个空示例窗上。

（7）在"渐变参数"卷展栏中单击颜色#1 右侧的颜色按钮，在弹出的"颜色选择器"对话框中设置颜色，参数如图 13-92 所示。

图 13-92　设置颜色#1 参数

（8）单击颜色#2 右侧的颜色按钮，在弹出的"颜色选择器"对话框中设置颜色，参数如图 13-93 所示。

（9）在"渐变参数"卷展栏中单击颜色#1 右侧的长按钮，在弹出的"材质/贴图浏览器"对话框中选择"噪波"选项，如图 13-94 所示。

图 13-93　设置颜色#2 参数　　　　　　图 13-94　设置噪波选项

（10）在"噪波参数"卷展栏中单击颜色#1 右侧的颜色按钮，在弹出的"颜色选择器"对话框中设置颜色，参数如图 13-95 所示。

图 13-95　设置颜色#1 噪波颜色

（11）单击"转到父对象"按钮，返回到"渐变参数"卷展栏下，在其中单击颜色#2 右侧的长按钮，在弹出的"材质/贴图浏览器"对话框中选择"噪波"选项。

（12）在"噪波参数"卷展栏中单击颜色#1 右侧的颜色按钮，在弹出的"颜色选择器"对话框中设置颜色，参数如图 13-96 所示。

图 13-96 设置颜色#2 噪波颜色

（13）选择"渲染"→"渲染"菜单命令，在"公用参数"卷展栏中的"时间输出"栏中选择"活动时间段"单选项。在"输出"栏中单击文件按钮，将输出结果保存为 AVI 文件。图 13-97 为化妆品广告动画效果。

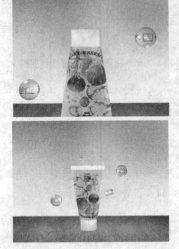
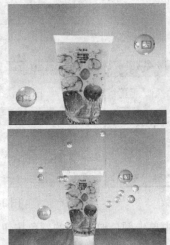
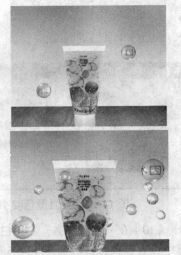

图 13-97 化妆品广告动画效果

（1）使用 Maya 2008 软件制作饮料瓶模型，使用 3ds Max 2009 软件为其模型赋予材质，使用弯曲命令完成饮料动画效果，图 13-98 所示为饮料瓶动画效果。

图 13-98 完成饮料瓶动画效果

（2）运行素材文件为"第13章 产品广告动画"文件夹中的图像练习，并由此掌握动画设置的方法。

第14章 广告片头动画

学习目标

- 了解广告片头的概念
- 掌握广告片头的制作方法

14.1 制作标志片头动画

14.1.1 创建标志模型

（1）打开 Maya 2008 软件，新建工程目录。选择 File（文件）→Project（项目）→New（建立新项目），打开 New Project 对话框，如图 14-1 所示。

（2）在 Name 文本框中输入新建项目的名称"片头广告"，单击 Browse（浏览）按钮，在弹出的对话框中选择项目的存储目录，单击 Use Defaults（使用默认值）使其他文本框使用默认值，如图 14-2 所示，最后单击 Accept（接受）按钮。

图 14-1　New Project 对话框

图 14-2　新建项目设置

（3）选择 Polygon 模块，选择 Mesh（网格）→Create Polygon Tool（创建多边形工具）命令。

（4）在前视图中依次单击绘制出标志，绘制完成后按【Enter】键确定，如图 14-3 所示。

（5）选择 Mesh（网格）→Combine（结合）命令，如图 14-4 所示。

图 14-3　绘制标志

图 14-4　选择结合命令

（6）选择绘制的标志，选择 Edit Mesh（编辑网格）→Extrude（挤出）命令，拖动多功能操纵器，挤压完成后的效果如图 14-5 所示。

（7）选择 File（文件）→Export All（导出所有）命令，在弹出的 Export（导出）对话框中设置文件名称为"标志"，设置类型为 OBJ export（*.*）格式，如图 14-6 所示。

图 14-5　挤出完成后的效果

图 14-6　导出文件并设置名称

14.1.2　制作飘动模型

（1）打开 3ds Max 2009 软件，选择"文件"→"导入"命令，在弹出的"选择要导入的文件"对话框中选择刚刚保存过的模型。

（2）单击"打开"按钮，此时弹出"OBJ 导入选项"对话框，如图 14-7 所示。

（3）在其中单击"导入"按钮，将标志导入到视图中，完成后的效果如图 14-8 所示。

图 14-7 "OBJ 导入选项"对话框

图 14-8 导入标志完成效果

（4）在"创建"面板下单击"几何体"按钮，然后选择"标准基本体" 标准基本体 ▼选项，在"对象类型"卷展栏中单击"平面"按钮 平面，在前视图中建立一个平面，参数设置如图 14-9 所示。设置完成后将其调整到合适的位置，效果如图 14-10 所示。

图 14-9 设置平面参数

图 14-10 创建平面并适当调整其位置效果

（5）选择平面并按【Shift】键将其移动到合适的位置，在弹出的"克隆选项"对话框中，勾选"实例"单选按钮，如图 14-11 所示。

（6）单击"确定"按钮，完成复制后的效果如图 14-12 所示。

图 14-11 "克隆选项"对话框

图 14-12 复制完成后效果

（7）在"创建"面板下单击"几何体"按钮，选择"标准基本体" 标准基本体 ▼选项，在"对象类型"卷展栏中单击"球体"按钮 球体，在顶视图中建立一个球体，参数设置如图 14-13 所示。设置完成后将其调整到合适的位置，如图 14-14 所示。

图 14-13 设置球体参数

图 14-14 创建球体并适当调整其位置

14.1.3 添加动力学物体

（1）选择一个平面，单击"修改"选项卡按钮，进入修改命令面板。在修改命令下拉列表中选择 reactor Cloth 选项，如图 14-15 所示。

（2）单击"创建"面板下的"辅助对象"按钮，进入辅助对象创建面板，在其下拉列表中选择 reactor cloth 选项，在对象类型中单击 RBCollection（刚体）按钮，在视图中创建一个对象，如图 14-16 所示。

图 14-15 选择 reactor Cloth 选项

图 14-16 创建 RBCollection 对象

（3）单击"修改"选项卡按钮，在 RB Collection Properties（刚体属性）卷展栏中单击 Pick（拾取）按钮，拾取标志和球体。如图 14-17 所示。

（4）在对象类型中单击 CLCollection（布料解算体）按钮，在视图中创建一个对象，如图 14-18 所示。

（5）单击"修改"选项卡按钮，在 Properties（属性）卷展栏中单击 Pick（拾取）按钮，拾取第一个平面，如图 14-19 所示。

图 14-17 拾取标志和球体

图 14-18 创建 CLCollection 对象

图 14-19 拾取平面

（5）选择平面，单击"修改"选项卡按钮，进入 reactor Cloth 命令并选择 Vertex（顶点）子命令，如图 14-20 所示，然后在视图中选择平面左上角的点，如图 14-21 所示。

图 14-20 选择 Vertex 命令　　　　　　　　图 14-21 选择顶点

（6）在 Constraints（限制）卷展栏中单击 Attach To Rigid Body（重视刚体）按钮，可以看到在它下面自动生成一个 Attach To Rigid Body（重视刚体）选项，如图 14-22 所示。

（7）选中 Attach To Rigid Body（重视刚体）选项，在其上面会出现一个 Attach To RigidBody（重视刚体）卷展栏，单击 None 按钮，然后选择视图中的球体，如图 14-23 所示。

（8）在 Properties（属性）卷展栏中，勾选 Avoid Self-Intersections（避免交叉）复选框，如图 14-24 所示。

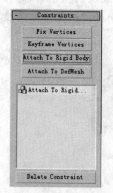
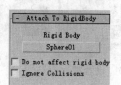
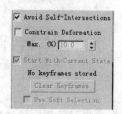

图 14-22　Constraints 卷展栏　　图 14-23　拾取球体　　图 14-24　勾选 Avoid Self-Intersections 复选框

（9）选择球体，单击"工具"选项卡按钮，进入工具命令面板。单击 reactor 选项，如图 14-25 所示。

（10）在 Properties（属性）卷展栏中勾选 Unyialding 复选框，如图 14-26 所示。

（11）打开 Preview&Animation（预览与动画）卷展栏，在其中单击 Create Animation（创建动画）按钮，然后单击 Preview in Windows（预览窗口）按钮，如图 14-27 所示。

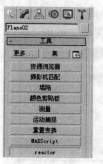
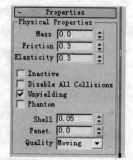
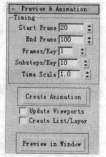

图 14-25　选择 reactor 选项　　图 14-26　设置 Properties 选项　　图 14-27　Preview&Animation 卷展栏

14.1.4 设置材质及灯光效果

（1）选择标志，然后将场景中的其他物体隐藏，单击工具栏中的"材质编辑器"按钮，在弹出的"材质编辑器对话框"中选择第一个样本球。

（2）在"明暗器基本参数"卷展栏的下拉列表中选择"金属"选项。在"金属基本参数"卷展栏中设置颜色为黄色，在"反射高光"选项组下设置"高光级别"为102，"光泽度"为34，设置"自发光"为41，如图14-28所示。

（3）选择标志，然后单击"将材质指定给选定对象"按钮，为标志赋予金属材质，如图14-29所示。

图14-28　设置金属参数

图14-29　为标志模型赋予材质参数

（4）取消隐藏，选择第2个样本球，在"贴图"卷展栏下单击"漫反射颜色"右侧的长按钮，在弹出的"材质/贴图浏览器"对话框中选择"位图"选项，在弹出的"选择位图图像文件"对话框中选择"背景.jpg"图片，如图14-30所示。

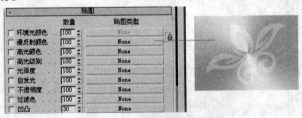

图14-30　设置漫反射贴图

（5）单击"将材质指定给选定对象"按钮，将材质赋予平面。

（6）单击"创建"面板下的"灯光"按钮，在其下拉列表中选择"标准"选项，在对象类型中单击"泛光灯"按钮，在视图中创建一盏泛光灯并将其调整到合适的位置。

注　意
根据场景可以在不同位置添加泛光灯作为辅助光。

（7）选择灯光并进入修改命令面板，在"大气和效果"卷展栏中单击"添加"按钮，如图14-31所示。在弹出的"添加大气或效果"对话框中选择"镜头效果"选项，如图14-32所示。

图14-31　"大气和效果"卷展栏

图14-32　"添加大气或效果"对话框

（8）在"环境和效果"对话框中选择"镜头效果"选项，然后单击"加载"按钮，如图 14-33 所示。

（9）在弹出的"加载镜头效果文件"对话框中选择"rays.lzv"文件，如图 14-34 所示。

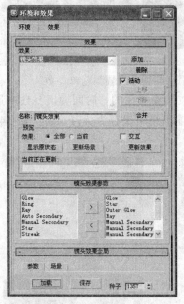

图 14-33　"环境和效果"对话框　　　　图 14-34　"加载镜头效果文件"对话框

14.1.5　渲染标志动画效果

（1）选择"渲染"→"环境"菜单命令，此时弹出"环境和效果"对话框，在其中的"公用参数"卷展栏下单击"环境贴图"下文的长按钮，如图 14-35 所示。

（2）在弹出的"材质/贴图浏览器"对话框中选择"渐变"选项，如图 14-36 所示。

（3）单击工具栏中的"材质编辑器"按钮，此时弹出"材质编辑器"对话框，然后将环境贴图拖到材质编辑器的一个空示例窗上，弹出"渐变参数"卷展栏，如图 14-37 所示。

图 14-35　"环境和效果"对话框　　　图 14-36　选择渐变选项　　　图 14-37　"渐变参数"卷展栏

（4）在"渐变参数"卷展栏中单击颜色#1 右侧的颜色按钮，在弹出的"颜色选择器"对话框中设置颜色，参数如图 14-38 所示。

（5）单击颜色#2 后面的颜色按钮，在弹出的"颜色选择器"对话框中设置颜色，参数如图 14-39 所示。

图 14-38　设置颜色#1参数

图 14-39　设置颜色#2参数

（6）选择"渲染"→"渲染"菜单命令，在"公用参数"卷展栏的"时间输出"栏中选择"活动时间段"单选项。在"输出"栏中单击文件按钮，将输出结果保存为 AVI 文件。图 14-40为标志图标动画效果。

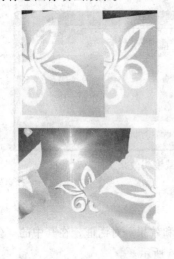

图 14-40　标志动画效果

14.2　制作牙膏片头广告动画

14.2.1　创建牙膏模型

（1）打开 Maya 2008 软件，新建工程目录。在状态栏中选择 Polygon 模块，选择 Create（创建）→Polygon Primitives（Polygon 基本几何体）→Cylinder（圆柱体），在视图中创建一个圆柱体，如图 14-41 所示。

（2）右击不放，此时弹出快捷菜单，在其中选择 Vertex（点模式）命令。框选顶端的所有点，然后进行适当的缩放，制作出牙膏盖效果，如图 14-42 所示。

图 14-41　创建圆柱体　　　　　　　　图 14-42　制作牙膏盖效果

（3）右击，在弹出的快捷菜单中选择 Face（面模式）命令，框选底面，选择 Edit Mesh（编辑网格）→Extrude（挤压面）菜单命令，如图 14-43 所示。对底面进行挤压，完成后的模型效果如图 14-44 所示。

图 14-43　选择挤压命令　　　　　　　　　　图 14-44　挤压后的模型效果

（4）继续使用挤压的方法，制做出牙膏的颈部和管身，效果如图 14-45 所示。

（5）右击不放弹出快捷菜单，在其中选择 Vertex（点模式）命令。框选底部所有的点并进行单轴缩小，然后适当调节其位置，制作出牙膏的尾部，效果如图 14-46 所示。

图 14-45　管身的制作　　　　　　　　　　图 14-46　制作的尾部效果

（6）右击，在弹出的快捷菜单中选择 Face（面模式）命令，选择牙膏盖下方的面，然后向内进行适当的 Extrude（挤压），效果如图 14-47 所示。

（7）右击不放弹出快捷菜单，在其中选择 Vertex（点模式）命令，框选刚挤出面的所有点，进行适当的缩放，效果如图 14-48 所示。

（8）选择最低部的面并将其向下挤压到合适的高度，完成牙膏模型。

（9）选择物体，并选择 Polygon 模块，选择 Normals（法线）→Soften Edge（法线软化边）命令，如图 14-49 所示。

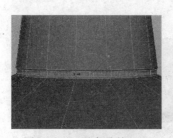

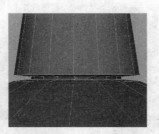

图 14-47　牙膏盖接口 1　　　图 14-48　牙膏盖接口 2　　　图 14-49　选择"法线软化边"命令

（10）选择 File（文件）→Export All（导出所有）命令，在弹出的 Export（导出）对话框中设置文件名称为"牙膏"，设置类型为 OBJ export（*.*）格式。

14.2.2 赋予牙膏模型材质

（1）打开 3ds Max 2009 软件，选择"文件"→"导入"命令，在弹出的"选择要导入的文件"对话框中选择刚刚保存过的模型，如图 14-50 所示。

（2）在弹出的对话框中单击"打开"按钮，此时弹出"OBJ 导入选项"对话框，在其中单击"导入"按钮，如图 14-51 所示。

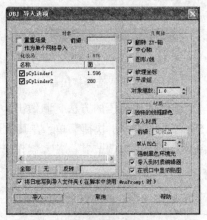

图 14-50　"选择要导入的文件"对话框　　　　图 14-51　"OBJ 导入选项"对话框

（3）将模型导入后并激活前视图，右击旋转工具，在弹出的"旋转变换输入"对话框中设置 Z 轴参数为 90，如图 14-52 所示。设置完成后的效果如图 14-53 所示。

图 14-52　设置旋转参数　　　　　　　　　图 14-53　旋转模型后的效果

（4）选择牙膏并右击，在弹出的快捷菜单中选择"转换为"→"转换为可编辑多边形"命令，如图 14-54 所示。

（5）单击"多边形"按钮，然后框选牙膏底部，如图 14-55 所示。

图 14-54　选择"转换为可编辑多边形"命令　　　图 14-55　选择牙膏底部

（6）在"编辑几何体"卷展栏中单击"分离"按钮，在弹出的"分离"对话框中设置分离名称，如图 14-56 所示。

（7）单击工具栏中的"材质编辑器"按钮，在弹出的"材质编辑器对话框"中选择第一个样本球。

（8）在"明暗器基本参数"选项下拉列表中选择 Blinn 选项，设置颜色为白色，在"反射高光"选项组下设置"高光级别"为 32，"光泽度"为 10，设置"自发光"为 57，如图 14-57 所示。

图 14-56 "分离"对话框

图 14-57 设置 Blinn 参数 1

（9）单击"将材质指定给选定对象"按钮，赋予牙膏底部材质，效果如图 14-58 所示。

（10）用同样的方法分离牙膏盖，选择第 2 个样本球，在"明暗器基本参数"选项下拉列表中选择 Blinn 选项。设置颜色为白色，在"反射高光"选项组下设置"高光级别"为 21，"光泽度"为 18，设置"自发光"为 62，如图 14-59 所示。

图 14-58 赋予牙膏底部材质

图 14-59 设置 Blinn 参数 2

（11）单击"将材质指定给选定对象"按钮，赋予牙膏盖材质，如图 14-60 所示。

（12）选择第 3 个样本球，在"贴图"卷展栏中单击"漫反射颜色"右侧的长按钮，在弹出的"材质/贴图浏览器"对话框中选择"位图"选项，在弹出的"选择位图图像文件"对话框中选择"牙膏贴图.jpg"文件，然后赋予牙膏身体材质，效果如图 14-61 所示。

图 14-60 赋予牙膏盖材质

图 14-61 赋予牙膏身体材质

14.2.3 制作牙膏盒并赋予材质

（1）在命令面板上单击"创建"选项卡，进入创建命令面板。在"创建"面板下单击"几何体"按钮，在"扩展基本体"选项下单击"切角长方体"按钮，在顶视图中创建

1 个切角长方体，参数设置如图 14-62 所示。设置完成后的效果如图 14-63 所示。

图 14-62　设置长方体参数

图 14-63　创建长方体

（2）选择切角长方体并右击，在弹出的快捷菜单中选择"转换为"→"转换为可编辑多边形"命令，然后选择"多边形"子命令，如图 14-64 所示。

（3）将牙膏盒的 6 个面依次分离并赋予相应的包装面，效果如图 14-65 所示。

图 14-64　选择多边形选项

图 14-65　赋予牙膏盒材质效果

（4）在命令面板上单击"创建"选项卡，进入创建命令面板。在"创建"面板下单击"几何体"按钮，然后单击"标准基本体"选项下的"长方体"按钮长方体，在前视图中创建 1 个长方体，参数设置如图 14-66 所示。设置完成后的效果如图 14-67 所示。

图 14-66　设置长方体参数

图 14-67　创建长方体

（5）单击工具栏中的"材质编辑器"按钮，在弹出的"材质编辑器"对话框中选择一个样本球。

（6）在"贴图"卷展栏中单击"漫反射颜色"右侧的长按钮，在弹出的"材质/贴图浏览器"对话框中选择"位图"选项，在弹出的"选择位图图像文件"对话框中选择"背景.jpg"文件。

（7）在"坐标"卷展栏中勾选"环境"单选按钮，如图 14-68 所示。单击"将材质指定给选定对象"按钮，赋予背景材质，如图 14-69 所示。

图 14-68　勾选"环境"单选按钮

图 14-69　赋予背景材质

14.2.4　创建场景摄影机

（1）单击"创建"面板下的"摄影机"按钮，在"对象类型"卷展栏下单击"目标"按钮 **目标**，在顶视图中创建一个摄影机，同时单击"选择并移动"按钮，调整视角到合适的位置，如图 14-70 所示。

（2）激活透视图，按【C】键将透视图切换成摄影机视图，如图 14-71 所示。

图 14-70　创建摄影机

图 14-71　切换摄影机视图

14.2.5　创建水珠及光圈

（1）在命令面板上单击"创建"选项卡，进入创建命令面板。在"创建"面板下单击"几何体"按钮，然后单击"标准基本体"选项下的"球体"按钮 **球体**，在顶视图中创建 1 个球体，如图 14-72 所示。

（2）使用缩放工具将球体沿 Y 轴向上缩放到合适的大小，效果如图 14-73 所示。

图 14-72　创建球体

图 14-73　适当缩放球体的大小

（3）选择球体并按住【Shift】键移动到合适的位置，在弹出的"克隆选项"对话框中勾选"实例"单选按钮，设置"副本数"为 15，如图 14-74 所示。

（4）复制完成后使用移动工具将球体适当调整到相应的位置，图 14-75 所示。

图 14-74　"克隆选项"对话框

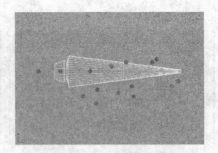

图 14-75　调整球体的位置

（5）单击工具栏中的"材质编辑器"按钮，在弹出的"材质编辑器"对话框中选择一个样本球。

（6）在"明暗器基本参数"卷展栏中选择 Blinn 选项。设置颜色为白色，在"反射高光"选项下设置"高光级别"为 100，"光泽度"为 50，如图 14-76 所示。

（7）在"贴图"卷展栏中单击"反射"右侧的长按钮，如图 14-77 所示，然后在弹出的"材质/贴图浏览器"对话框中选择"反射/折射"选项，如图 14-78 所示。

图 14-76　设置 Blinn 参数

图 14-77　"贴图"卷展栏

图 14-78　选择"反射/折射"选项

（8）在"反射/折射参数"卷展栏中勾选"每 N 帧"单选按钮，如图 14-79 所示。

（9）在"贴图"卷展栏中将"反射"右侧的材质拖到"折射"按钮上，在弹出的"复制（实例）贴图"对话框中设置为"实例"选项，如图 14-80 所示。

图 14-79　"反射/折射参数"卷展栏

图 14-80　"复制（实例）贴图"对话框

（10）选择所有球体，单击"将材质指定给选定对象"按钮，赋予水珠材质，如图 14-81 所示。

（11）在命令面板上单击"创建"选项卡，进入创建命令面板。在"创建"面板下选择"几何体"按钮，在"标准基本体"选项下单击"圆柱体"按钮 圆柱体 ，然后在顶视图中创建 1 个圆柱体作为光圈，其参数设置如图 14-82 所示。

图 14-81　赋予水珠材质

图 14-82　设置圆柱体参数

（12）单击"修改"选项卡按钮 ，进入修改命令面板。在修改命令下拉列表中选择"锥化"选项，在"参数"卷展栏下设置锥化参数，如图 14-83 所示。

（13）在修改命令下拉列表中选择"弯曲"选项，在"参数"卷展栏下设置弯曲参数如图 14-84 所示。设置完成后的效果如图 14-85 所示。

图 14-83　设置锥化参数　　　图 14-84　设置弯曲参数　　　图 14-85　设置完成后的效果

（14）在"材质编辑器"对话框中选择一个样本球。在"明暗器基本参数"卷展栏中选择 Blinn 选项，设置颜色为白色，在"反射高光"选项组下设置"高光级别"为 0，"光泽度"为 0，"自发光"为 100，如图 14-86 所示。

（15）选择光圈，单击"将材质指定给选定对象"按钮 ，赋予光圈材质，效果如图 14-87 所示。

图 14-86　设置 Blinn 参数

图 14-87　赋予光圈材质

（16）选择光圈，按住【Shift】键将其向右移动到合适的位置，在弹出的"克隆选项"对话框中选择"实例"单选按钮，设置"副本数"为 3，如图 14-88 所示。

（17）单击"确定"按钮，复制完成后的效果如图 14-89 所示。

图 14-88　"克隆选项"对话框

图 14-89　复制光圈完成后的效果

14.2.6 制作牙膏动画

（1）选择牙膏盒，单击工具栏中的"曲线编辑器"按钮，在弹出的"轨迹视图-曲线编辑器"对话框中选择"模式"→"摄影表"命令，如图 14-90 所示。

（2）选择"轨迹"→"可见性轨迹"→"添加"命令，如图 14-91 所示。

图 14-90　选择摄影表命令　　　　　　　　图 14-91　选择"添加"命令

（3）在"轨迹视图-摄影表"对话框中选择"可见性"选项，单击"添加关键点"按钮，在第 30 帧和第 60 帧处添加关键帧，如图 14-92 所示。

（4）选择第 30 帧处右击，在弹出的 ChamferBox0…对话框中设置"值"为 0，如图 14-93 所示。

图 14-92　添加关键帧　　　　　　　　图 14-93　设置"值"参数

（5）设置完成后，单击播放按钮，观察牙膏盒从无到有的动画效果，如图 14-94 所示。

图 14-94　设置牙膏盒动画效果

（6）选择牙膏盒和牙膏，使用旋转工具在视图中将其旋转适当的角度，完成旋转效果。

（7）选择光圈，单击工具栏中的"曲线编辑器"按钮，在弹出的"轨迹视图-曲线编辑器"对话框中选择"模式"→"摄影表"命令。

（8）选择"轨迹"→"可见性轨迹"→"添加"命令，如图 14-95 所示。

（9）在"轨迹视图-摄影表"对话框中选择"可见性"选项，单击"添加关键点"按钮 ，分别在第 0 帧、第 79 帧和第 80 帧处添加关键帧，如图 14-96 所示。

图 14-95 选择"添加"命令

图 14-96 添加关键帧

（10）选择第 80 帧处右击，在弹出的对话框中设置"值"为 0。然后用同样的方法设置其他 3 个光圈的关键帧。

（11）拖动时间滑块到第 80 帧，单击工具栏中的"快速渲染"按钮 ，渲染视图效果如图 14-97 所示。

（12）激活顶视图，选择第 1 个和第 3 个光圈，如图 14-98 所示。

图 14-97 渲染完成后效果

图 14-98 选择光圈对象

（13）激活左视图，单击工具栏中的"选择并旋转"按钮 ，将光圈旋转到一定的圈数，然后用同样的方法将其他两个光圈旋转到一定的参数。

（14）激活顶视图并选择摄影机，如图 14-99 所示。

（15）单击自动关键点按钮 自动关键点 ，将其拖动到第 100 帧。使用移动工具调整摄影机角度及位置，如图 14-100 所示。

图 14-99 选择摄影机

图 14-100 调整摄影机位置及角度

（16）选择场景中的所有球体，单击自动关键点按钮 自动关键点 ，将其拖动到第 100 帧。使用移动工具将球体向上适当调整一段距离，如图 14-101 所示。

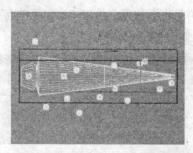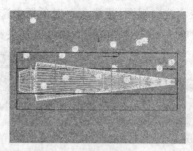

图 14-101　调整球体位置

　　（17）选择场景中的所有光圈，右击，在弹出的快捷菜单中选择"对象属性"命令，如图 14-102 所示。

　　（18）在弹出的"对象属性"对话框中设置缓冲区参数，如图 14-103 所示。

图 14-102　"选择对象属性"命令

图 14-103　设置缓冲参数

14.2.7　设置场景镜头效果

　　（1）选择"渲染"→Video Post 命令，如图 14-104 所示。

　　（2）在弹出的 Video Post 对话框中的工具栏中单击"添加场景事件"，在弹出的"添加场景事件"对话框中选择 Camerao1，如图 14-105 所示。

图 14-104　选择 Video Post 命令

图 14-105　"添加场景事件"对话框

（3）在 Video Post 对话框中继续单击工具栏中的"添加图像过滤事件"按钮🔁，在弹出的"添加图像过滤事件"对话框中选择"镜头效果光晕"选项，如图 14-106 所示。

（4）单击"确定"按钮后，双击该选项，在弹出的对话框中单击"设置"按钮。

（5）在弹出的"镜头效果光晕"对话框中依次单击"预览"和"VP 队列"按钮，然后在"首选项"选项卡中设置各项参数，如图 14-107 所示。

图 14-106　选择"镜头效果光晕"选项　　　　图 14-107　设置首选项参数

（6）设置完成后单击工具栏中的"添加图像输出事件"按钮🔁，在弹出的"添加图像输出事件"对话框中单击"文件"按钮，然后指定存储路径并设置类型为"AVI 文件（ *.avi ）"，如图 14-108 所示。

（7）单击"保存"按钮，在弹出的"AVI 文件压缩设置"对话框中设置各项参数，如图 14-109 所示。

图 14-108　设置文件保存位置　　　　图 14-109　　"AVI 文件压缩设置"对话框

（8）完成设置后，在 Video Post 对话框中单击"执行序列"按钮，在弹出的"执行 Video Post"对话框中单击"渲染"按钮，完成牙膏片头效果如图 14-110 所示。

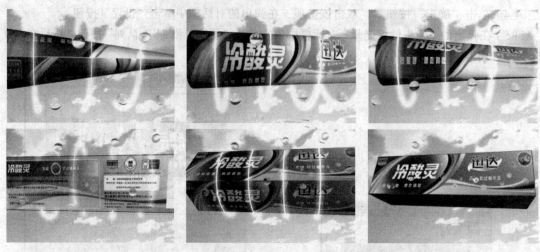

图 14-110　牙膏片头动画效果

（1）使用 Maya 2008 软件制作文字模型，打开 3ds Max 2009 软件，制作文字运动动画并设置灯光特效，如图 14-111 所示为文字运动动画效果。

图 14-111　完成片头文字运动动画

（2）运行素材文件为"第 14 章　广告片头动画"文件夹中的图像练习，并由此掌握文字及灯光设置的方法。

参 考 文 献

[1] 铁钟，高昂，方叶. Maya 8.5 从新手到高手[M]. 北京：清华大学出版社，2007.

[2] 李志国，张巍屹，关秀英. Maya 2008 标准教程[M]. 北京：清华大学出版社，2008.

[3] 王琦，王澄宇，董佳枢. Autodesk Maya 2008 标准培训教材[M]. 北京：人民邮电出版社，2008.

[4] 苗玉敏，芮鸿. Maya 8.0 从入门到精通[M]. 北京：电子工业出版社，2007.

[5] 高文胜，Maya 基础与应用实用教程[M]. 北京：清华大学出版社，2009.

[6] 高文胜，三维图形设计与制作[M]. 北京：清华大学出版社，2008.

笔记栏

笔记栏